GEOFF DYER
BUT BEAUTIFUL

제프 다이어
그러나 아름다운

GEOFF DYER
BUT BEAUTIFUL

제프 다이어
그러나 아름다운

황덕호 옮김

을유문화사

그러나 아름다운

발행일 2022년 3월 5일 초판 1쇄
 2022년 10월 30일 초판 3쇄

지은이 | 제프 다이어
옮긴이 | 황덕호
펴낸이 | 정무영, 정상준
펴낸곳 | (주)을유문화사

창립일 | 1945년 12월 1일
주 소 | 서울시 마포구 서교동 469-48
전 화 | 02-733-8153
팩 스 | 02-732-9154
홈페이지 | www.eulyoo.co.kr

ISBN 978-89-324-7461-8 03600

존 버거에게

For John Berger

일러두기

1. 본문 하단의 각주는 옮긴이 주, 미주는 지은이 주다.
2. 여러 곡으로 구성된 모음곡 및 앨범은 《 》로, 영화, TV 프로그램, 미술 작품,
 곡명은 〈 〉로, 도서, 잡지, 신문은 『 』로, 연극, 오페라, 뮤지컬, 시는 「 」로
 표기했다.
3. 주요 작품, 인물, 언론사명은 첫 표기에 한하여 원어를 병기했다.
 인명의 한글 표기는 국립국어원의 표기 원칙을 따랐으나,
 일부 관례로 굳어진 표기는 예외로 두었다.

차례

서문 9

사진에 관하여 13

그러나 아름다운 17

후기: 전통, 영향 그리고 혁신 271

감사의 말 317

주 319

참고 자료 323

추천 음반 327

서문

이 책을 쓰기 시작했을 때 나는 책이 취할 형식을 확신하지 못 했다. 그건 되레 큰 장점이 되어 주었다. 나는 즉흥적으로 글을 써야 했고, 그래서 처음부터 글은 그 주제에 등장하는 특정한 인물로부터 생기를 얻었기 때문이다.

오래전에 나 자신이 관습적인 비평 같은 것에서부터 멀리 떨어져 있음을 알았다. 내가 떠올린 것을 일깨웠던 은유와 직유는 음악 속에서 일어났다. 하지만 그것만으로는 점점 부족함을 느꼈다. 더욱이, 가장 간단한 직유마저도 허구의 기미를 만들어 냈기 때문에 머지않아 은유는 한 편의 이야기와 장면으로 확장되어 나갔다. 그럼에도 동시에 이 장면들은 하나의 곡 혹은 음악가의 특별한 성격에 대한 기록이 되기를 의도했다. 그러니 이제 당신이 읽게 될 내용은 허구인 동시에 **상상적 비평**이라고도 할 수 있다.

이 글의 많은 장면은 잘 알려졌거나 심지어 전설이 된 이야기들을 근원으로 하고 있다. 쳇 베이커의 이가 몽땅 부러져 나갔던 이야기가 하나의 예다. 이는 일화와 정보에 있어

서 가장 잘 알려진 레퍼토리 중 하나다. 다른 말로 하자면 '스탠더드standards**'인 셈인데, 나는 확인된 사실들을 간단히 언급한 다음 그들을 둘러싼 주변을 즉흥적으로 만들어 내, 경우에 따라서는 사실들을 완전히 떠난 나만의 버전을 창조했다. 이 점은 내용이 진실이라고 믿기에는 부족하다는 점을 의미할 것이다. 다시 말하지만 이 내용은 즉흥적이라는 형식적 특권을 유지해 왔다. 심지어 사실에 기반하지 않은 이야기도 있다. 완전히 창작된 이 장면들은 '오리지널 작곡original composition**'처럼 보일 것이다(그 글들은 때때로 연주자와 관련된 인용문을 포함하고 있음에도). 현실에서 누군가가 실제로 한 말을 이 책에 실었을 때 그 부분을 정확히 밝혀야 할지도 한동안 고민했다. 결국, 이 책의 다른 모든 결정과 같은 원칙을 따라, 그렇게 하지 않기로 했다. 재즈 연주자들은 솔로에서 다른 연주자들의 것을 인용한다. 인용 여부를 알아차리거나 못 알아차리는 것은 듣는 이의 음악 지식에 달려 있다. 같은 이치가 여기서도 적용된다. 규칙이 상정하듯, 여기 등장하는 사건은 창작되거나 인용하는 이상으로 바뀐 것들이다. 이 책을 쓰는 내내 음악인의 실제 모습이 아니라 내가 본 모습을 펼쳐 보이는 것을 목표로 삼았다. 자연히 두 가지 의도 사이

- 여러 연주자가 자신의 스타일대로 연주하는 기본 레퍼토리
- 스탠더드에 상반된 개념으로 연주자들에게 널리 알려져 공유된 레퍼토리가 아닌 완전히 새롭게 창작된 레퍼토리

의 거리는 종종 아주 멀어진다. 심지어 내가 느낀 바를 기술하고 있음에도, 작품만을 통해 음악인을 묘사하기보다는 그 작품이 나온 지 30년 뒤 내가 그 음악을 처음 들었던 순간에 그들을 투사하기도 했다.

뒤에 덧붙인 후기는 본문과 관련된 내용 중 일부를 보다 형식을 갖춘 설명과 분석 형태로 선별해서 확장한 것이다. 이 글은 최근 재즈의 전개를 일부 반영하려고 했다. 본문에서 볼 수 있는 맥락을 제공할 수도 있지만 본문에 꼭 들어가야 하는 글이라기보다는 부록에 가깝다.

사진에 관하여

사진은 때때로 기이하고 단순하게 작용한다. 당신도 첫눈에 슬쩍 본 것이 나중에는 그곳에 없었다는 사실을 발견할 때가 있을 것이다. 혹은 무엇인가를 다시 봤을 때 처음에는 깨닫지 못했던 것이 그곳에 있었음을 알아차린다. 예를 들어 벤 웹스터Ben Webster, 레드 앨런Red Allen, 피 위 러셀Pee Wee Russell을 찍은 밀트 힌턴Milt Hinton의 사진 속에서 나는 앨런이 그의 앞에 있는 의자 위에 발 하나를 걸치고 있고, 러셀은 담배 한 모금을 깊이 빨아들이고 있다고 생각했었다.

기억과 다르다는 사실은 힌턴의 사진(혹은 그러한 문제를 보여 주는 다른 누군가의 사진)이 갖고 있는 힘 중 하나다. 비록 그것은 한순간에 대한 묘사에 불과하지만, 사진의 **지속적인 느낌***은 무엇이 벌어져 왔고 뭔가가 막 벌어질 순간이라는 느낌을 포함해 얼어붙은 순간을 양방향으로 몇 초간 늘려 놓

* 원서에서 지은이가 이탤릭체로 강조한 부분

는다(혹은 그렇게 보인다). 벤은 모자를 뒤로 젖히고 코를 풀고 레드는 피 위에게 담배를 건네받고……

유화는 브리튼 전투나 트라팔가 해전을 묘사할 때마저도 기이하게 고요함을 남긴다. 반면에 사진은 빛뿐만이 아니라 소리까지도 느끼게 한다. 좋은 사진은 보이는 것뿐만이 아니라 들리는 것마저 갖고 있다. 사진은 훌륭할수록 그 안에서 소리가 들린다. 최고의 재즈 사진은 사진 속 주인공이 내는 소리로 가득 차 있다. 버드랜드 무대에 선 쳇 베이커를 찍은 캐럴 리프Carol Reiff의 사진에서 우리는 작은 무대의 프레임 안에 담긴 연주자의 소리만을 듣는 것이 아니라, 나이트클럽에 깔리는 잡담 소리, 유리잔을 부딪는 소리까지 듣게 된다. 비슷하게 힌턴의 사진에서는 벤이 신문을 넘기는 소리와 피 위가 다리를 꼬면서 내는 바스락거리는 옷 소리를 듣는다. 만약 우리에게 사진을 해독할 수 있는 수단이 있다면, 우리의 상상을 계속 펼치거나 사진이 실제로 들려주고 있는 소리를 더 이상 들을 수 없을까? 혹은 심지어 최고의 사진이 보여 주고 있는 한순간을 넘어서, 그것이 그전부터 말해 왔거나 지금 막 말하려던 점도 보거나 듣지 못하게 되는 걸까?

위대한 예술의 창조자는 반신반인의 사람이 아니다.
오히려 실수투성이인 인간들이다. 강박증과 손상된
인격을 가진.

 – 테오도르 아도르노Theodor Adorno

우리는 오로지 우리 자신만을 듣고 있다.

 – 에른스트 블로흐Ernst Bloch

그러나 아름다운

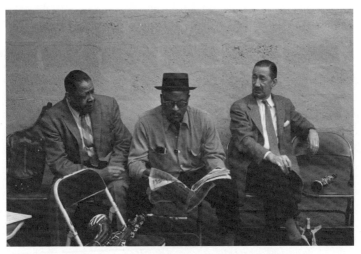

"그들이 거기 있었던 것이 아니라 그들이 내게 나타난 것이다."

길 양쪽 들판은 밤하늘처럼 어두웠다. 들판은 아주 평평해서 만약 당신이 차고에 서 있다면 자동차 불빛이 지평선 위의 별처럼 보일 것이다. 그 불빛은 한 시간가량 당신을 향해 달려오다가 빨간 미등尾燈을 보이며 동쪽으로 유령처럼 사라진다. 나지막이 들리는 자동차 엔진 소리를 빼면 소음은 없었다. 어둠은 너무도 한결같아서 불빛에 흔들리고 있는 뻣뻣한 밀밭을 전조등이 큰 날로 휙 베어 가듯 스치며 지나갈 때 운전자는 비로소 자신이 길 위에 있다는 사실을 깨닫는다. 자동차는 빛의 경로를 밝히며 길 한쪽의 어둠을 제설기처럼 밀고 나간다. 생각이 스르르 무뎌지며 눈꺼풀이 무거워짐을 느끼자 그는 자신을 깨우기 위해 억지로 눈을 깜박이고 다리한쪽을 문질렀다. 그는 일정하게 시속 50마일(시속 80킬로미터 정도)로 달리고 있었다. 하지만 차창 밖 풍경은 너무도 광활하고 변할 기미를 보이지 않아서 차는 더 이상 움직이지 않는 듯 느껴졌다. 달을 향해 조금씩 이동하고 있는 우주선처럼……. 그의 의식은 다시금 들판 위를 꿈처럼 배회하다가

단 1초만이라도 달콤하게 눈 감을 수도 있겠다는 생각이 들었다.

갑자기 차 안으로 길 위의 소음과 밤의 한기가 밀려들었다. 비로소 그는 자신이 잠 속으로 빠져들기 직전이었다는 사실을 깨달았다. 몇 초가 안 돼서 차 안은 칼끝처럼 차가운 공기로 가득했다.

- 듀크. 창문 닫아요. 나 이제 안 졸려요.

운전자가 조수석에 앉은 남자를 바라보며 말했다.

- 정말 괜찮아, 해리?

- 그럼요…….

듀크Duke Ellington는 창문을 닫는 것을 확인받을 만큼 추위가 싫었다. 급속히 식었던 만큼이나 차는 다시 따뜻해지기 시작했다. 굳게 닫힌 차 안으로 건조하고 훈훈한 온기가 가득해졌다. 그것은 세상에서 듀크가 가장 좋아하는 종류의 온기였다. 그는 길 위가 자신의 집이라고 여러 번 말했는데, 그게 사실이라면 자동차는 그의 난로였다. 달궈진 난로 앞에 앉아 추운 풍경을 스쳐 지나가는 것이었다. 마치 밖에는 눈이 내리는데 낡은 오두막 벽난로 앞에 놓인 안락의자에 앉아 책을 읽는 것처럼.

그들이 이처럼 함께 여행한 거리는 몇 마일이나 될까? 해리는 궁금했다. 백만? 기차와 비행기까지 더하면 아마도 지구 둘레를 서너 바퀴 돌았을 것이다. 아마도 그렇게 많은 시간을 함께 보내면서 족히 수십 억 마일이 될 긴 거리를 여행한 사람들은 세상에 또 없을 것이다. 해리는 단지 뉴욕 주변을 돌

아다닐 목적으로 1949년에 차 한 대를 샀지만, 곧 듀크를 태우고 전국을 돌게 되었다. 그는 여러 번 듀크와 자신이 얼마나 먼 거리를 여행했는가를 공책에 적으려고 했으나, 처음부터 기록했다면 좋았을 거라는 생각에 이를 때마다 기록을 포기했다. 그리고 누적된 거리를 계산하는 것과 그들이 거쳐 온 나라와 도시 들을 기억하는 것이 점차 무뎌지고 있음을 느꼈다. 그렇다. 그들은 그 어디도 실제로 방문하지 않았다. 그들은 전 세계를 스쳐 지나왔다. 때때로 공연 20분 전에 그곳에 도착해서 공연이 끝나고 30분 뒤에 다시 길을 떠나기도 했다.

그의 유일한 후회는 공책에 기록을 남기지 않은 것뿐이었다. 해리 카니Harry Carney*는 1927년 4월에 밴드에 입단했다. 당시 그는 열일곱 살이었고 듀크는 해리가 학교로 돌아가지 않고 연주 여행길에 오르게 하려고 해리의 어머니를 설득해야만 했다. 어머니에게 잘 보이려고 손을 어루만지며 어머니가 하는 모든 말에 미소 지으며 "그럼요, 물론이죠, 어머님" 하고 응답했다. 그는 결국에는 해리가 자신의 길로 나설 것임을 알고 있었다. 물론 해리의 남은 인생 대부분이 길 위에서 흘러갈 것이라는 점을 듀크가 말했다면 상황은 그리 간단하지 않았을 테다. 그렇긴 했지만, 전체를 되돌아본다면 단 한 순간, 단 1마일도 해리는 후회하지 않았다. 특히 그와 듀크가 지금처럼 공연을 위해 가던 시간이 그랬다. 온 세상이 듀크를

* 듀크 엘링턴 오케스트라의 바리톤 색소폰, 베이스 클라리넷 주자

사랑했지만 그를 진정으로 알고 있는 사람은 거의 없었다. 해가 지날수록 해리는 그 누구보다도 듀크를 잘 알게 되었으며 그것은 충분한 보상이었다. 돈은 사실상 보너스였다.

- 잘 가고 있어, 해리?
- 예, 잘 가고 있어요. 배고파요?
- 록퍼드에서부터 위장이 요동치네. 너는?
- 전 괜찮아요. 어제 아침에 프라이드치킨을 챙겨 놨는데.
- 바로 군침이 도는군.
- 어디 가서 곧 아침 드실 수 있도록 차 세울게요.
- 곧?
- 한 200마일쯤 가서요.

듀크는 웃었다. 그들은 시간을 시간 단위가 아니라 마일로 셌는데, 오줌 한 번 누고 다음에 커피 한 잔을 마시려고 차를 세울 때까지 종종 지나가게 되는 100마일(약 160킬로미터)을 큰 단위의 거리로 삼고 있었다. 200마일이면 첫 배고픔이 밀려오고 뭘 먹으려고 다음에 정차할 때까지의 거리였다. 심지어 50마일쯤에 한 장소를 만나더라도 그들은 그냥 지나쳐서 달렸다. 정차는 너무도 바라는 일이었지만 멈춰 봤자 원하는 만큼 될 리 없었다. 결국 원하는 대로 차를 멈추는 건 한없이 연기되었다.

- 도착하면 깨워 줘.

좌석 끝과 문틈에 그의 모자를 베개 삼아 구겨 넣으면서 듀크가 말했다.

조용한 저녁 시간이었다. 사람들이 일을 마치고 이미 집으로 향했지만, 밤의 세계를 사는 사람들은 아직 버드랜드Birdland* 로 몰려들기 전이었다. 호텔 창문에서 그는 무심히 내리는 비로 점점 기름때처럼 검어지고 있는 브로드웨이 거리를 내려다보고 있었다. 그는 술 한 잔을 입안에 털어 넣고 턴테이블 위에 프랭크 시나트라Frank Sinatra의 음반 몇 장을 걸어 놨다. 울리지 않는 전화기를 만졌다가 다시 창가로 다가갔다. 그의 입김으로 창가의 풍경은 곧 뿌예졌다. 김이 서린 풍경 위에 그림을 그리듯 그는 손가락으로 눈과 입, 머리의 선을 그렸다가 그 그림이 물기로 흘러내려 해골 모양으로 변하는 것을 보고는 손바닥으로 깨끗이 그림을 지워 버렸다.

그가 침대 위에 누웠음에도 부드러운 매트리스는 살짝 꺼지는 정도였다. 자신이 쪼그라들어 그냥 사라지고 있다는

* 뉴욕 맨해튼에 위한 유명한 재즈 클럽

기분이 들었다. 그가 새 모이처럼 조금씩 먹다가 남긴 음식들이 접시째 마루 여기저기에 놓여 있었다. 그는 음식을 한 입 베어 물고는 다시 창가로 향했다. 거의 먹지 않는 상태이긴 해도 음식을 먹을 때의 기호는 아직 남아 있었다. 대부분은 먹어 본 적이 없긴 하지만 그는 중국 음식을 제일 좋아했다. 오랫동안 버터밀크와 크래커 잭Cracker Jack*만으로 버텨 왔는데 이제는 그마저도 입맛을 잃었다. 덜 먹을수록 그의 술양은 늘어만 갔다. 셰리주sherry**를 곁들인 진, 쿠르부아지에 Courvoisier***와 맥주. 그는 마치 자신을 희석하듯 마셨으며 그러면서 더욱더 야위어 갔다. 며칠 전 그는 종이 끝에 손가락을 베였는데 그 피가 너무나도 선연한 붉은색이어서 놀랐다. 그는 자신의 피가 진처럼 투명하거나 빨강, 흰색, 분홍색이 섞여 있을 거라고 생각했다. 같은 날 그는 할렘 공연에서 해고되었다. 서 있을 힘조차 없었기 때문이었다. 심지어 지금은 색소폰을 옮기는 것만으로도 지친다. 색소폰이 자신보다도 더 무겁게 느껴졌다. 입고 있는 옷마저도 곧 그렇게 될 판이었다.

호크Hawk****도 결국 같은 길을 가고 있었다. 테너 색소폰을 재즈 악기로 만들고 든든한 뱃심으로 거칠고 큰 소리를 내

* 캐러멜을 입힌 팝콘
** 스페인 안달루시아 지역의 화이트와인
*** 프랑스산 코냑의 일종
**** 콜먼 호킨스Coleman Hawkins의 별명

는 이 악기의 방식을 정의한 사람은 호크였다. 그와 같은 소리를 내거나 그렇지 않으면 아무것도 아니었다. 이는 레스터의 바람처럼 미끄러져 나가는 성긴 음색을 사람들이 어떻게 여기는지를 정확히 보여 주었다. 모든 사람은 호크 같은 소리를 내거나 그렇지 않으면 알토 색소폰으로 바꾸라고 레스터에게 강요했다. 하지만 레스터는 자신의 머리를 두드리며 말했다. "머리로 하는 것도 있는 거야. 어떤 녀석들에겐 뱃심이 전부겠지만."

레스터와 호크가 함께 잼jam session˙을 했을 때 호크는 레스터를 꺾기 위해 그가 알고 있는 모든 방법을 동원했다. 하지만 결국 뜻대로 되지 않았다. 1934년 캔자스시티에서 그들은 아침까지 내리 연주했는데, 호크는 커다란 태풍 같은 테너 사운드로 레스터를 날려 버리기 위해 셔츠까지 벗어 던지고 연주하고 있었던 반면, 레스터는 멍한 눈빛으로 의자에 털썩 앉아 있었다. 여덟 시간 동안 연주했는데도 레스터의 음색은 산들바람처럼 여전히 가벼웠다. 두 사람을 위해 연주해 줄 수 있는 피아니스트가 바닥나자 호크는 무대에서 내려와 그의 차 뒷좌석에 색소폰을 던지고는 밤 공연이 있을 세인트루이스를 향해 전속력으로 떠나갔다.

레스터의 사운드는 부드럽고 느긋했지만 늘 어딘가에 예리함이 있었다. 그 사운드는 곧 풀어질 것만 같지만 결코 그렇

˙ 아무런 사전 약속 없이 즉석으로 만나 연주하는 것

게 되지 않을 것임을 알고 있는 듯했다. 어디에서인가부터 들려오는 긴장 때문이었다. 그가 색소폰을 한쪽으로 기울여 솔로로 깊게 빠질 때면, 색소폰이 수직으로부터 점점 더 기울어져 나중에는 마치 플루트처럼 수평으로 들렸다. 사람들은 그가 악기를 들고 있다는 인상을 전혀 받지 않았다. 오히려 악기가 점점 더 가벼워져 그로부터 떠다니는 것처럼 느껴졌다. 마치 그러기를 바랐던 것처럼 그는 악기를 잡아 내리려고 하지 않았다.

곧 선택은 분명했다. 프레즈Pres*냐 호크냐. 다시 말해 레스터 영인가 아니면 콜먼 호킨스인가. 두 가지 접근이었다. 그들의 소리는 비슷하게 들릴 리가 없었으며 모습은 더욱 달랐다. 하지만 결국 같은 길로 치닫고 있었다. 술을 퍼마시며 사라지고 있었던 것이다. 호크는 렌즈콩lentils**과 엄청난 양의 술 그리고 중국 음식에 의존하면서 점점 쇠약해져 가고 있었다. 지금 프레즈가 그러하듯이.

※

레스터는 심지어 그가 죽기 전부터 전통 속으로 사라지고 있었다. 너무 많은 다른 연주자들이 그의 것을 가져가는 바람

* 레스터 영Lester Young의 별명

** 주로 수프를 끓일 때 사용하는 콩

에 그에게는 아무것도 남아 있지 않았다. 그가 연주할 때면 젊은 연주자들은 레스터가 자기 자신을 따라 하고 있으며, 심지어 그와 비슷하게 연주하려는 자들의 영혼 없는 모방마저 그가 따라 하고 있다고 말할 정도였다. 그의 연주가 신통치 않았던 한 공연에서 어느 작자는 그에게 다가와 이렇게 말했다. "당신은 당신이 아니에요. 내가 당신이라고요." 그가 가는 모든 곳에서 그는 자기처럼 연주하는 소리를 들었다. 그는 다른 모든 사람을 프레즈라고 불렀는데, 자기 자신을 모든 곳에서 보았기 때문이었다. 그는 호크와 같은 소리를 내지 못한다는 이유로 플레처 헨더슨Fletcher Henderson 밴드에서 쫓겨난 적이 있었다. 그런데 이제는 자기 자신처럼 소리를 내지 못한다는 이유로 자기 삶에서 내쫓길 상황에 처했다.

그가 했던 방식으로 색소폰을 통해 노래한다든지 이야기를 펼칠 수 있는 사람은 아무도 없었다. 하지만 이제 그가 연주할 수 있는 것은 오로지 한 가지 이야기로, 어떻게 해서 그는 더 이상 연주할 수 없게 되었는지, 어떻게 다른 모든 사람은 그에게 그 이야기를 들려줄 수 있게 되었는지, 어떻게 그는 앨빈 호텔 창가에서 버드랜드를 바라보며 자신이 언제 죽을지를 생각하며 삶을 마감하게 되었는지에 대한 이야기뿐이었다. 사실 이건 군대에서 시작된 이야기라는 말 빼고는 자신이 제대로 이해하고 있지도 못했고 심지어 더 이상 좇도 관심도 없었다. 군대에서 시작된 이야기든 혹은 베이시Count Basie 시절의 이야기든 결국 군대에서 끝이 난다. 둘 다 같은 이야기

다. 그는 여러 해 동안 징집 통지서를 무시했는데, 오락가락하는 밴드의 연주 여행 일정표는 레스터를 군대의 추적으로부터 늘 대여섯 발자국 벗어나게 해 주었다. 그러던 어느 날 밤, 무대가 끝났을 때 거친 피부의 얼굴에 조종사 선글라스를 낀 육군 장교가 사인을 요청하는 팬처럼 그에게 다가와 징집 통지서를 건넸다.

그는 결국 입소실에 들어가 오한으로 몸을 떨며 벽을 바라보고 있었다. 반대편에는 음산하게 생긴 군 장교 세 명이 앉아 있었는데, 그중 하나는 자기 앞에 놓인 파일에서 좀처럼 눈을 떼지 않았다. 군화에 윤을 내듯이 매일 턱을 면도하면서 관리해야 하는 각진 얼굴의 사내들이었다. 마치 딱딱한 의자를 최대한 눕혀서 수평에 가까운 자세를 취하려는 듯, 달콤한 콜로뉴cologne* 향을 풍기면서 레스터가 그의 긴 두 다리를 뻗자 그 모습은 마치 그 앞에 놓인 책상 위로 얌전한 구두를 신은 그의 두 발을 막 올려놓을 것만 같아 보였다. 장교들의 질문에 대해 레스터의 대답은 영리하면서도 불분명한 발음으로 빙글빙글 돌며 춤을 추는 듯했다. 두 줄로 단추가 나란히 달린 재킷 안쪽 주머니에서 레스터가 1파인트(약 0.5리터)짜리 진 한 병을 꺼내자 한 장교가 병을 낚아채며 화가 난 듯 소리쳤다. 그러자 레스터는 평온하게, 하지만 황당하다는 듯이 천천히 대답했다.

* 연한 향기가 나는 향수의 일종

– 어이, 아저씨, 진정하셔. 모두 마실 만큼의 양은 되잖아?

검사 결과 그는 매독이었다. 그는 술과 약에 취해 있었고 각성제로 깨운 그의 심장은 시계처럼 째깍거렸다. 하지만 어떤 까닭인지 그는 신체검사를 통과했다. 그들은 레스터를 군에 보내기 위해 모든 결과를 무시하려고 마음먹은 사람들 같았다.

재즈란 한 사람의 독자적인 소리를 만드는 일에 관련한다. 누군가와 다른 길을 발견하고 그다음 날 밤에는 결코 전날 밤과 똑같이 연주하지 않는 것이 재즈다. 반면 군대란 모든 사람을 동일하게, 구분할 수 없게, 유사한 모습으로, 비슷한 생각으로, 모든 것은 그날과 그다음 날에도 같게 남게 하고, 아무것도 변하지 않게 만들기를 원한다. 모든 것은 올바른 각도와 날 선 모습으로 있어야 한다. 레스터의 침대 시트는 그의 사물함의 금속 앵글처럼 단단히 접혀 있었다. 그들은 병사들의 머리를 나무 블록을 자르듯이 깎아 완전한 사각형을 만들려고 했다. 심지어 군복은 신체를 개조해 사각형 인간을 만들려는 듯 디자인되었다. 곡선과 부드러움이란 없었고 색깔과 고요함도 없었다. 2주라는 시간 속에서 한 사람이 완전히 다른 세계에 온 자신을 갑자기 발견하는 것은 믿을 수 없는 경험이었다.

평소 레스터는 느슨하며 느긋하게 걸었다. 하지만 이곳에서 그는 저벅저벅 행진하며 쇠공과 쇠사슬을 단 것처럼 무거운 군화를 신고 행군하기를 요구받았다. 머리가 유리처럼 바

스러지는 듯한 기분이 들 때까지 행군하는 것.

 - 팔 흔들어, 영. 팔을 스윙하라고.

 그에게 스윙을 말하다니.

 그는 모든 게, 심지어 가죽 밑창의 신발마저도 몹시 싫었다. 그는 예쁜 것과 꽃들, 방에 남겨 두고 온 향기, 그의 피부에 맞닿아 있던 부드러운 면화와 비단, 그의 발을 감싸던 슬리퍼, 모카신mocassin*과 같은 신발들을 느끼고 볼 줄 아는 심미안을 가졌다. 만약 30년 뒤에 태어났다면** 그는 야영지에서 생활했을 테고 30년 앞에 태어났다면 탐미주의자가 됐을 것이다. 19세기 파리에 있었다면 세기말의 퇴폐적인 인물이 되었겠지만 20세기 중반에 둘러싸인 그는 병사가 되기를 강요받고 있었다.

 �ख

 잠에서 깨었을 때 방 안은 그가 잠든 동안 목숨처럼 깜박거리던 외부의 희미한 네온사인의 초록색 불빛으로 가득했다. 잠이라고도 할 수 없는, 선잠을 잤기에 그는 사물의 속도가 살짝 바뀌기만 해도 모든 것이 둥둥 떠다니는 듯한 느낌을 받았다. 잠에서 깨었을 때 그는 가끔 궁금했다. 여기서 잠시

* 부드러운 가죽으로 만든 납작한 신

** 레스터 영은 1909년생이다.

졸다가 꿈을 꾼 건가? 호텔 방에서 죽어 가는 꿈을……

색소폰은 침대 위, 그의 옆에 놓여 있었다. 옆쪽 옷장에는 부모님 사진과 콜로뉴 한 병, 포크파이 해트pork pie hat*가 놓여 있었다. 그는 그러한 모자를 쓰고 리본을 달아 늘어뜨린 빅토리아 왕조 시대의 소녀들의 사진을 본 적이 있었는데, 그 모자가 멋지고 예쁘다고 생각한 뒤로는 그러한 모자를 쓰고 다녔다. 허먼 레너드Herman Leonard**는 언젠가 그를 사진에 담기 위해 방문했는데 결국 레너드는 레스터를 사진에서 밀어낸 채 모자, 색소폰 케이스, 하늘로 올라가는 담배 연기 등과 같은 정물을 선택했다. 몇 해 전의 일이었다. 하지만 그 사진은 하나의 징조였다. 레스터는 사소한 물건 속으로 용해되어 버렸고, 사람들도 그 물건들로 그를 기억하게 되었다. 그는 그렇게 채워진 나날이 흘러가는 존재에 점점 더 가까워지고 있었다.

그는 새 술병의 포장을 뜯고는 다시 창가로 걸어가 얼굴 한쪽을 초록빛으로 물들이고 있었다. 비는 그쳤고 하늘은 맑아졌다. 차가운 달 하나가 거리 위에 낮게 매달려 있었다. 캣들cats***이 버드랜드로 모여들고 있었다. 그들은 서로 악수를 나누고 악기를 나르고 있었다. 때때로 그들은 레스터가 서 있

* 납작한 모양의 중절모
** 많은 재즈 음악인들을 촬영한 유명한 사진 작가
*** 재즈 연주자들을 의미하는 말

는 창 쪽을 올려다보기도 했는데, 그들 눈에 혹시 보일까 해서 레스터는 창에 맺힌 이슬을 손으로 지워 냈다.

그는 옷장으로 다가갔다. 한두 벌의 양복과 셔츠 그리고 땡그랑거리는 옷걸이 말고는 아무것도 없었다. 그는 바지를 벗어 조심스럽게 걸고는 속옷 차림으로 침대에 누웠다. 초록빛이 도는 벽면 위로 지나가는 자동차의 그림자도 길게 드러누웠다.

✳

- 점검!

라이언 중위가 레스터의 사물함을 휙 열어젖히고는 그 안을 들여다봤다. 거드름 피우는 중위의 지휘봉─레스터는 늘 그것을 지팡이라고 불렀다─은 사물함 문 안쪽에 붙여진 사진 한 장을 쿡쿡 찌르고 있었다. 한 여성이 환하게 웃고 있는 사진이었다.

- 자네 사물함인가? 영.

- 에, 그렇습니다. 중위님.

- 그럼 자네가 이 사진을 붙였나?

- 그렇습니다. 중위님.

- 이 여자에 대해서 무엇을 알게 되었나, 영.

- 예?

- 이 여자를 보면서 무엇을 느끼게 되었는가?

- 예, 머리에 꽃을 꽂고 있습니다. 중위님.

- 그 밖에는?

- 예?

- 내가 보기엔 이 여자는 백인이다. 젊은 백인 여성이란 말이다. 영. 자네 눈엔 어떻게 보이나?

- 예, 제 눈에도 그렇습니다. 중위님.

- 자네는 깜둥이가 사물함 안에 백인 여자 사진을 몰래 붙이고 있는 것이 옳다고 생각하나?

레스터의 눈은 바닥을 향하고 있었다. 그러고는 라이언의 군화가 자신에게 더 가까이 다가와서 발가락에 닿고 있음을 보았다. 중위의 콧김이 다시 느껴졌다.

- 내 말 들리나? 영.

- 예 들립니다. 중위님.

- 결혼했나?

- 예 했습니다. 중위님.

- 그런데 아내 사진 대신에 백인 여자 사진을 붙이고 밤에 이 사진을 상상하면서 자위라도 하나?

- 저 사진 속 여인이 제 아내입니다.

레스터는 가능한 한 공격적인 말투로 들리지 않게 하려고 그 사실을 조용하게 말했다. 하지만 사실의 무게는 경멸에 대한 반항을 전하고 있었다.

- 중위님이라고 안 붙이나?

- 그녀는 제 아내입니다. 중위님.

- 사진 뜯어내게. 영.

- 예 알겠습니다. 중위님.

- 지금 당장.

라이언 중위는 그 자리에 그대로 서 있었다. 사물함으로 가기 위해 레스터는 기둥처럼 서 있는 중위를 돌아서 다가가 아내 사진의 모서리를 잡고 회색 금속 테이프를 뜯어냈고 사진은 찢어졌다. 찢어진 사진은 손가락과 사물함 문 사이에서 매달려 있다가 그의 손아귀에 들어가 구겨져 버렸다.

- 구겨서 버리게……. 지금 쓰레기통에 버려.

- 예, 중위님.

신병에게 모욕감을 줄 때 아드레날린이 강하게 몸을 휘감는 정상적인 경험 대신에 라이언은 그 반대의 기분을 느꼈다. 그는 전체 중대 앞에서 스스로를 창피하게 만든 것이었다. 레스터의 얼굴은 자존심, 자긍심이라고는 전혀 없는 공허한 표정이었고 상처 외에는 그 무엇도 존재하지 않았다. 그러자 라이언은 심지어 영의 노예와 같은 비참한 굴종마저도 반항이나 저항의 한 형태가 아닐까 갑자기 의심이 들었다. 그는 그 모습이 추하다고 느꼈고 그래서 영을 그 어느 때보다도 증오했다. 그는 여성을 대할 때도 비슷한 감정을 느꼈다. 여자들이 울면 때리고 싶은 충동이 최고조에 올랐다. 전에는 영에게 모욕을 주는 것이 자신에게 만족감을 주었다. 하지만 지금 그는 영을 파괴하고 싶어졌다. 라이언은 이처럼 무력한 남자를 만나 본 적이 없었다. 그는 힘이라는 개념을 전제로 행동하고 있었지만 힘과 관련된 모든 것이 부적절하고 무의미해 보였다. 반역자, 주모자, 폭도들…… 그들은 모두 상대할 수 있다. 그들은 군대를 정면으로 대하며 자신들의 방식으로 해 보고자

행동한다. 하지만 강력한 당신, 바로 군대는 그들을 꺾어 버린다. 그러나 약함, 그것은 군대가 마주할 때 무력해지는 존재다. 왜냐면 그것은 힘에 의존한 대립의 개념에서 멀리 떨어져있기 때문이다. 나약함을 상대로 당신이 할 수 있는 모든 것은 상대에게 고통이 될 뿐이다. 그리고 영은 그 고통에 휩싸여 있었다.

<div align="center">✖</div>

그는 꿈을 꿨다. 그는 해변에 있었고 술의 파도가 그를 향해 달려오고 있었다. 투명한 알코올의 물결이 그를 덮쳤고 지글거리는 소리를 내며 모래 속으로 스며들었다.

<div align="center">✖</div>

아침이 되자 그는 유리창처럼 무채색인 하늘을 쳐다봤다. 새한 마리가 퍼덕이며 날아가고 있었고 그 새가 인근 지붕 너머로 사라질 때까지 그는 그 비행의 경로를 애써 지켜봤다. 그는 창턱에서 새 한 마리를 발견한 적이 있는데, 그 새는 손쓸 수 없을 만큼 다쳐 있었다. 날개에 문제가 있었다. 그가 두손으로 새를 감싸들자 손에는 고동치는 새의 심장에서 온기가 전해졌다. 새를 따뜻하게 해 주면서 쌀을 몇 알 먹였다. 하지만 새가 힘을 회복할 기미를 보이지 않자 그는 접시에 버번위스키를 따라 주었다. 그런데 그것이 마술을 일으켰던 게

분명하다. 며칠간 접시에 부리를 대고 있던 새는 멀리 날아가 버렸다. 언제라도 그는 새를 발견하면 자신이 보살펴 준 그 새이기를 바라고 있었다.

그가 새를 발견했던 것이 언제였던가? 2주 전? 두 달 전? 그가 영내 밖으로 나와 군대를 제대한 뒤로 앨빈 호텔에 머물게 된 지도 10년 혹은 그 이상 된 것처럼 느껴졌다. 모든 일이 서서히 벌어져 인생의 지금 국면이 언제 시작되었는지 지적하는 것도 어려웠다. 언젠가 그가 말한 것처럼 그의 연주에는 세 단계가 있었다. 첫 번째는 그가 색소폰의 고음역, 그러니까 그가 알토 테너라고 불렀던 영역에 집중했던 단계다. 그다음이 중음역 —테너 테너— 단계였고 그 후에 바리톤 테너로 내려갔다. 그는 자신이 이 점을 말했던 걸 기억했다. 하지만 그는 언제 이 다양한 단계가 생각에 자리 잡았는지 확정할 수 없었다. 왜냐하면 그의 생애에서 그러한 일들이 벌어진 시기가 불명확했기 때문이다. 바리톤 단계는 그가 세상을 멀리했을 때 벌어졌다. 하지만 그게 언제 시작되었나? 서서히 그는 자신과 함께 연주한 동료들과 어울리기를 멈추고 방에서 밥을 먹었다. 함께 식사하지 않으니 그는 실질적으로 아무도 만나지 않았으며 꼭 필요한 일이 아니라면 자기 방을 나서지도 않았다. 그에게 말이 건네질 때마다 그는 세상으로부터 조금씩 더 거리를 두었다. 그 고립이 환경적인 것에서부터 내면화된 무엇이 될 때까지. 하지만 일단 그렇게 되자 그는 '그것'이 늘 거기에 있었다는 사실을 깨달았다. 외로움. 그의 연주 속에는 그것은 늘 있었다.

일천구백오십칠 년. 그의 몸과 마음이 완전히 산산조각이 나서 킹스 카운티 종합병원에 입원했던 해였다. 그곳에서 나와 앨빈 호텔로 온 뒤로 그는 창밖을 바라보며 세상이 그에게 얼마나 더럽고, 모질고, 시끄럽고, 가혹한가를 제외한 모든 것에서부터 관심을 끊어 버렸다. 그리고 술을 퍼마시는 것, 최소한 술을 들이붓는 것만은 세상의 모서리를 조금 반들거리도록 만들어 주었다. 그는 술 때문에 1955년 벨뷰Bellevue Hospital*에 입원했었다. 하지만 그는 병원 또한 모든 것을 꼭 해야 한다는 점만 빼고는 군대와 비슷한 곳이라는 희미한 느낌 말고는 벨뷰나 킹스에서의 기억을 거의 갖고 있지 않았다. 물론 쇠약해졌다는 기분으로 누워 있거나 억지로 일어날 필요가 없었다는 점은 괜찮은 기억으로 남아 있었다. 아, 한 가지가 더 있었다. 킹스에서 영국 옥스퍼드 출신의 한 젊은 의사가 그에게 「연蓮을 먹는 사람들The Lotus Eater」이라는 시**를 읽어 준 것인데 몇몇 남자들이 섬에 도착해 그곳에서 뭔가에 취해서 아무것도 하지 않고 그곳에서 살려고 했다는 내용이었다. 영은 꿈꾸는 듯한 시의 억양, 느리고 나른한 느낌, 연기처럼 흐르는 시의 물결에 빠져들었다. 그 시를 쓴 사내는 영과 같은 소리를 갖고 있었다. 영은 그 시인의 이름을 기억하지 못했지만 누군가가 그 시의 낭송을 녹음하고 싶다면 그 시에 맞

쳐서, 구절과 구절 사이에 즉흥 솔로를 연주하고 싶었다. 그는 그 점에 대해, 그 시에 대해 많은 생각을 했다. 그 단어들을 기억하지는 못했지만 느낌만은 간직하고 있었다. 노래가 어떻게 흐르는지 몰라도 그 노래를 콧노래로 부르는 듯이.

그때가 1957년이었다. 그는 그 날짜를 기억했지만 아무 소용이 없었다. 문제는 1957년이라는 때가 얼마나 시간이 지난 과거인가를 기억하는 것이었다. 어쨌든, 그것은 매우 단순한 문제였다. 입대하기 전의 삶, 달콤했던 삶이 있었고, 그다음, 그가 깨어나지 못한 악몽, 군대 시절만이 있었기 때문이다.

<p style="text-align:center">�֎</p>

새벽 추위 속에서의 운동, 서로 마주 앉아 똥 누기, 심지어 맛을 보기 전에도 위가 뒤틀리는 음식. 침대 앞에서는 두 녀석이 싸움을 벌였다. 그중 하나가 다른 하나의 머리를 마루에 냅다 꽂는데 그 동작은 침대 위로 피가 튈 때까지 계속되었다. 그들을 둘러싼 막사는 점점 더 거칠어지고 있었다. 녹이 슨 것 같은 색깔의 변기를 닦으며 그의 손에서 다른 이의 똥 냄새가 나자 레스터는 변기를 닦다 말고 변기 안에서 구역질을 했다.

— 깨끗하지가 않다, 영. 핥아서라도 깨끗하게 만들어라.

— 예, 중위님.

밤이 오고 그는 녹초가 되어 침대에 쓰러졌지만 잠을 이

루지 못했다. 그는 천장을 응시하고 있었다. 몸의 통증은 자주색과 붉은색 반점을 그의 시선 안에 남겨 놓았다. 잠이 들자 그는 자신이 연병장에 나가 있는 꿈을 꿨는데 밤새 그곳에서 계속 행진을 했다. 하사관의 거들먹거리는 지휘봉이 침대 끝을 도끼처럼 굉음을 내며 내려치자 그는 꿈에서 깨어났다.

그는 가능하면 자주 취해 있었다. 손수 만든 알코올, 알약, 대마초, 잡히는 대로 손에 넣었다. 아침에 무엇으로든 취하게 되면 그날은 무슨 일이 일어났는지 알아차리기도 전에 산산이 부서지는 파도처럼 어영부영 지나갔다. 때때로 그는 두려움을 느끼는 대신에 그냥 웃고 싶었다. 성인이 어린아이의 환상을 연기하고 있었던 것이다. 그들은 전쟁이 끝났다는 사실을 탐탁지 않게 여겼고 그들이 할 수 있는 한 어떤 식으로든 전쟁을 계속하고자 마음먹고 있었다.

- 영!

- 예, 중위님.

- 이 무식하고 좆같은 깜둥이 개새끼야.

- 예, 중위님.

오, 이 얼마나 가소로운가. 하지만 영은 이해하려고 해도 저렇게 행동하는 의도를 헤아릴 수 없었다. 왜 소리는 저렇게 계속 지르는가…….

- 지금 웃었나? 영.

- 아닙니다. 중위님.

- 얘기 좀 해 줘. 영. 자넨 깜둥인가 아니면 쉽게 멍이 드는 건가?

- 옙?

고함, 지시, 명령, 모욕, 협박. 열린 입과 고조된 목소리의 헛소리들. 모든 곳에서 고함치는 입, 비단구렁이처럼 입안에 감고 있는 분홍색의 긴 혀, 사방으로 튀는 타액이 눈 안에 들어왔다. 레스터는 튤립 줄기처럼 긴 구절들을 좋아했지만 군대에서의 구절은 군인들 머리 모양처럼 깎은 고함뿐이었다. 목소리는 금속도 부러뜨릴 것 같은 지휘봉과 유사했다. 단어들이 모이면 그것은 주먹이 되었고 여지없이 귓속을 가격했다. 심지어 연설도 협박이 변형된 것이었다. 행군하고 있지 않을 때면 다른 행군 소리가 들렸고 밤이 되면 레스터의 귀는 문을 세게 닫는 소리, 저벅거리는 군화 소리의 기억으로 울리고 있었다. 귀에 들리는 모든 것은 고통과도 같았다. 군대는 선율을 거부하는 곳이었고 그는 자신이 이 고통으로부터 구원받기 위해 귀가 막혀 아무것도 들을 수 없고, 시력을 잃어 아무것도 볼 수 없는, 한마디로 감각이 전혀 없는 사람이 되길 원하고 있음을 알았다. 한마디로 무감각의 상태.

그가 속한 부대 막사 바깥에는 아무것도 자라지 않는 정원의 좁다란 땅이 하나 있었다. 모든 곳이 콘크리트였지만 이곳만은 자갈이 깔린 좁은 흙길이었고 그 어떤 식물도 자라지 않은 채 내버려져 있었다. 이곳에서 꽃이 자라면 틀림없이 예쁘지 않거나 오래된 금속처럼 딱딱할 것만 같았다. 그는 잡초 하나도 해바라기처럼 아름다운 무엇으로 여기기 시작했다.

깡통 하늘에 석면 같은 구름. 새들도 막사 위를 피해서 날아다녔다. 어쩌다 나비 한 마리를 보자 그는 너무도 신기하

게 여겼다.

✺

그는 호텔을 떠나서 〈황색 리본She Wore a Yellow Ribbon〉*을 상
영하고 있는 극장으로 걸어갔다. 그는 이미 이 영화를 본 적
이 있지만 그 사실은 그리 중요하지 않았다—어쩌면 그는 지
금까지 만들어진 모든 서부영화를 전부 봤는지도 모른다—.
오후는 하루 중 최악의 시간이었고 그래서 영화는 그 시간
을 한입에 꿀꺽 삼키기에 적당했기 때문이었다. 동시에 그는
밤을 배경으로 한 갱 영화나 공포영화를 어둠 속에서 오후에
보고 싶지 않았다. 서부영화에서 시간은 늘 오후였고 그래서
그는 오후를 피하면서도 동시에 영화를 통해 오후를 적절히
보낼 수 있었다. 그는 몽롱한 상태에서 이해할 수 없는 화면
들이 그의 눈앞에서 흘러가도록 내버려 두었다. 그는 노약자
들 사이에 앉아 누가 보안관이며 누가 악당인지도 구분하지
도 않았고 화면에 등장하는 모든 것에 대해 무관심했다. 단
지 탈색된 풍경과 모래 바람이 부는 푸른 하늘 아래서 구름
과도 같은 먼지를 몰고 다니는 역마차에만 눈길을 주었을 뿐
이다. 서부영화 없이는 그 시간을 버틸 수 없었지만 그는 그
영화들을 볼 때마다 결국은 마무리될 정해진 이야기 속의 연

•　존 포드 감독, 존 웨인 주연의 1949년 영화

기를 지켜워하면서 영화가 끝나기만을 기다렸다. 그렇게 해서 그는 저물어 가는 햇볕이 비추는 거리로 다시 나오고 싶었다.

영화가 끝나자 비가 내리고 있었다. 앨빈 호텔로 천천히 걸어왔을 때 하수구에 신문이 떨어져 있었다. 그중 한 페이지에는 그의 사진이 실려 있었고 신문은 스펀지처럼 빗물을 머금은 채 찢어져 나가고 있었다. 사진은 얼룩이 진 채 부풀어 오르면서 사진 속 그의 얼굴 뒷면 글자들을 보여 주기 시작했다. 그러고는 곧 회반죽처럼 뭉개져 버렸다.

✖

훈련 중에 입은 부상으로 병원에 입원했을 때 그는 신경심리과 과장과 면담했다. 과장은 의사이면서 군인으로, 전투에서 본 장면들로 인해 뇌에 손상을 입은 병사들을 주로 다뤘는데 전투에서 생긴 문제가 아닌 경우 그의 공감은 극히 제한되었다. 그는 뒤죽박죽, 이치에 맞지 않는 영의 대답을 통명스럽게 듣더니 영이 동성애자이지만 좀 더 복합적인 진단이 필요하다는 확신을 보고서에 기록했다. "약물 중독(대마초, 신경안정제), 만성적 알코올 중독, 방랑벽에 의한 체질적 정신이상 상태…… 전적으로 징계 대상임."

그리고 추가 사항에서 마치 요약이라도 하듯이 그는 덧붙였다. "재즈."

흰 모피를 입은 레이디Lady*는 레스터의 팔을 지팡이처럼 잡고 있었고 그들은 바에서 함께 나왔다. 그녀는 희미한 햇빛만이 들어올 수 있을 정도로 블라인드를 쳐 놓은 채 반려견한 마리와 함께 센트럴 파크 근처에서 살고 있었다. 언젠가 레스터는 레이디의 집을 방문했는데 그녀가 젖병에 우유를 담아 개에게 먹이고 있는 모습을 보았다. 그 모습을 보자 영의 눈에는 눈물이 맺혔다. 그녀가 불쌍해서가 아니라 자신을 남기고 떠난 새 한 마리와 자기 자신이 불쌍해서였다. 레이디는 영의 연주를 듣기 위해 그녀의 오래전 음반들을 틀었다. 마치 영이 레이디의 목소리를 듣기 위해 그 음반들을 듣는 것과 마찬가지였다.**

그날 밤은 레스터가 처음으로 사람을 만난 날인데 그것이 얼마 만인지도 모를 정도였다. 그의 말은 그 누구도 알아들을 수 없었으며 오로지 레이디만이 이해할 수 있는 말이었다. 그는 자신의 언어를 만들어 왔는데 그곳에서 단어는 마치 선율과 같았고 이어지는 말들은 일종의 노래였다. 그것은 세상을 달콤하게 만드는 시럽과도 같은 언어였지만 지속되기에는 아무런 힘이 없었다. 세상이 더 강고해질수록 그의 언어는 더욱 부드러워져서 결국에는 아름다운 운율의 무의미한 말

* 빌리 홀리데이Billie Holiday의 별칭
** 홀리데이와 영은 1937년부터 테디 윌슨Teddy Wilson 밴드의 일원으로 함께 녹음했으며 그 이후에도 영은 홀리데이의 음반에서 1940년까지 함께 녹음했다.

들, 레이디의 귀에만 들리는 매혹적인 노래가 되었다.

그들은 거리 모퉁이에 서서 택시를 기다리고 있었다—레이디와 레스터는 아마도 대부분의 사람보다 더 많은 시간을 택시와 버스에서 보냈을 것이다—. 신호등이 아름다운 크리스마스 전등처럼 매달려 있었다. 푸른 하늘 아래 완벽한 빨간색과 완벽한 초록색이었다. 레이디는 레스터의 모자챙이 그녀의 얼굴 위에 그림자를 드리울 만큼 가까이 그를 끌어당겼다. 그리고 그의 볼에 입을 맞췄다. 그들의 관계는 이러한 가벼운 접촉에 기반하고 있었다. 가볍게 입을 맞추고 상대의 팔에 손을 얹으며 더 확실한 접촉을 무릅쓸 만큼의 이유가 없다는 듯 레이디는 레스터의 손가락을 잡는 정도였다. 프레즈는 그녀가 알고 있는 가장 점잖은 사람이었고 그의 사운드는 그녀의 드러난 어깨를 아무런 무게 없이 감싸 주는 숄과도 같았다. 레이디는 그 누구의 연주보다도 프레즈의 연주를 사랑했고 아마도 그 누구보다도 그를 사랑했을 것이다. 아마도 사람들도 섹스를 하지 않은 상대를 그 누구보다 순수하게 사랑할 수 있을 것이다. 그들 사이에서는 아무런 약속도 없었지만 모든 순간이 지금 막 맺어진 약속처럼 느껴졌다. 레이디는 프레즈의 얼굴을 쳐다보았다. 술로 인해 스펀지처럼 푸석해지고 회색빛이 감도는 얼굴. 그러면서 그녀는 그들에게는 파멸, 그러니까 여러 해 동안 빠져나오려고 애를 썼지만 결코 빠져나올 수 없었던 파멸의 씨앗이 이미 태어날 때부터 그들의 삶 속에 있었던 것은 아닌지 생각에 잠겼다. 폭음, 마약, 감옥. 재즈 음악인들은 빨리 죽은 것이 아니었다. 그들은 단지 빨리

늙어 버렸을 뿐이다. 그녀는 그녀가 부른 노래 속에서, 멍든 여자들 그리고 그들이 사랑했던 남자들에 관한 노래 속에서 이미 수천 년을 살아왔던 것이다.

경찰 한 명이 지나가고 그다음 지나가던 한 무리의 여행객들이 망설이다가 다시 한 번 그들을 쳐다봤다. 그중 한 명은 말을 걸기로 결심한 듯 독일 억양으로 혹시 빌리 홀리데이가 아닌지 그녀에게 물었다.

ㅡ 당신은 금세기 최고의 위대한 가수 두 분 중 한 분이에요.

여행객이 말했다.

ㅡ 오, 두 사람 중 한 사람이요? 그럼 다른 한 사람은 누구죠?

ㅡ 마리아 칼라스Maria Callas요. 두 분이 함께 노래하지 않은 것은 비극이에요.

ㅡ 그래요? 고마워요.

ㅡ 그러면 당신은 그 위대한 레스터 영이시겠군요.

여행객은 레스터를 바라보며 말했다. 모두가 테너 색소폰으로 소리를 지르고 싶어 할 때 속삭이는 법을 알려 준 프레지던트.

ㅡ 딩동댕.

레스터가 미소를 지으며 말했다.

그 여행객은 몇 초간 레스터를 바라보다가 목청을 가다듬고는 두 사람의 사인을 받기 위해 항공우편 봉투를 꺼냈다. 얼굴에 기뻐하는 빛이 가득했다. 그러고는 악수를 하고 다른

봉투 위에 자신의 주소를 써 주었다. 함부르크에 오시면 언제든지 환영이라고 말했다.

뒤뚱거리며 걸어가는 여행객을 보면서 빌리가 말했다.

- 유럽.

- 그렇지, 유럽.

레스터가 말했다.

비가 내리기 시작하자 택시 한 대가 멈춰 섰다. 레스터는 레이디에게 입을 맞춘 뒤 그녀가 차에 타는 걸 도와주었다. 택시가 떠나자 그녀에게 손을 흔들었고 그 택시가 차량의 불빛 속으로 들어가자 다시 손을 흔들었다.

몇 블록 떨어진 호텔에 이르러 그는 차도 안으로 걸어 들어갔다. 마치 그가 유령이라도 되는 듯 많은 차들이 그를 지나쳐 갔다. 그 일이 벌어졌을 때 그는 무슨 일이 일어나고 있는지 아무런 생각도 없이 반대편 인도에 이르렀다. 그때가 돼서 한 운전자가 깜짝 놀라 눈을 크게 뜨고 브레이크를 밟으며 한 손으로 경적을 울리다가 마치 그가 거기에 없었던 듯 차를 몰고 지나갔던 일이 그의 머리에 떠올랐다.

✖ ✖ ✖

군사 법원에서 그는 편안함을 느꼈다. 무슨 일이 벌어지든 그가 이미 경험했던 일보다 더 나빠질 수는 없기 때문이다. 만약 그에게 심각한 문제가 있다면 군대에서 쫓겨날 수도 있지 않은가? 불명예제대는 그에게 더 좋을 수도 있었다. 정신

과 의사는 그를 만족스러운 병사가 될 가능성이 거의 없는 체질적 사이코패스라고 기록했다. 레스터는 스스로 끄덕이고 있었다. 거의 미소를 지을 정도였다. 그래, 그에게는 눈이 있었던 거야. 볼 줄 아는 큰 눈 말이야.

그다음 증인석에는 라이언 중위가 입장할 차례였다. 그는 엉덩이 쪽에 장총과 총검을 찬 듯한 자세로 서서 영을 법정에 데리고 나왔던 상세한 상황을 보고했다. 영은 굳이 들으려고 하지 않았다. 사건에 대한 그의 기억은 진을 통과한 달빛처럼 선명했기 때문이다. 그때가 대대 본부로부터 자대 배치를 받았을 때였다. 그는 피곤함으로 정신이 없었고 모든 게 귀찮았다. 그는 탈진이 되어 절망감은 오히려 득의만만한 기분에 가까워질 정도였다. 그가 피 묻은 벽 쪽을 힐끗 쳐다봤을 때 아무런 신경도 쓰지 않고 심지어 눈도 거의 깜빡이지 않고 욕지거리도 전혀 하지 않은 채 서 있는 라이언 중위가 보였다.

　- 아파 보인다. 영.

　- 아, 그냥 취했을 뿐이에요.

　- 취했나?

　- 한 대 피웠거든요. 기분이 좀 '하이'가 되었어요.

　- 약을 갖고 있나?

　- 그럼요.

　- 보여 줘 봐.

　- 예. 좋아하신다면 도움이 좀 될 거예요.

라이언의 증언을 듣던 변호사가 서류를 구기면서 그에게 물었다.

- 약물과 같은 것으로부터 피고인이 영향을 받고 있다는 사실을 언제부터 인지하셨나요?

- 부대에 처음 왔을 때부터 의심하고 있었습니다.

- 무엇 때문에 의심하게 되었나요?

- 음, 그의 피부색 때문입니다. 또한 그의 눈은 충혈되어 있었고 응당 해야 할 훈련에 임하지 않는다는 점 때문이었습니다.

영은 또다시 졸고 있었다. 들판에 널린 노란 꽃과 실바람에 흔들리는 붉은 양귀비들의 모습을 보았다.

그다음 그는 증인석에 서 있는 자기 자신을 발견했다. 똥 색깔의 군복을 입고 그의 손에는 어두운 색의 성경이 쥐어져 있었다.

- 몇 살입니까? 영.

- 서른다섯 살입니다. 재판관님.

그의 목소리는 푸른 호수에 떠 있는 어린이의 요트처럼 법정을 떠다녔다.

- 직업으로 음악을 합니까?

- 예, 그렇습니다.

- 캘리포니아에서 밴드나 오케스트라에서 연주한 적이 있습니까?

- 카운트 베이시요. 10년 동안 그와 함께 연주했습니다.

이 말에 놀란 법정 안의 모든 사람들은 그의 목소리에 취해 이야기를 귀 기울여 들었다.

- 언제부터 약물을 지니고 다녔습니까?

- 10년 동안요. 올해가 11년째입니다.

- 왜 약물을 복용하기 시작했습니까?

- 예, 재판관님, 밴드에서 우리는 수많은 하룻밤 공연을 합니다. 깨어 있는 상태로 다른 도시의 댄스클럽으로 가서 연주하고 또 그곳을 떠납니다. 그걸 계속할 수 있는 방법은 약밖에 없습니다.

- 다른 연주자들도 약물을 복용하나요?

- 예, 제가 알고 있는 한······.

일어나 증언을 하는 것은 일어나서 솔로를 연주하는 것과 같았다. 묻고 응답하기Call and Response* 그는 이야기했고 드문드문 사람들이 앉아 있는 작은 법정은 그를 주목하고 있었다. 뻣뻣한 자세의 청중이었지만 그들은 그의 모든 말에 귀를 기울였다. 마치 솔로 연주처럼 그것은 한 편의 이야기여야 했고 사람들이 듣고 싶어 하는 노래여야 했다. 그가 말하는 것에 사람들이 집중하기가 어려울 때면 그의 말은 더욱 느려지고 조용해지고 뜸을 들이다가 문장 중간에서 멈춰 섰다. 그의 목소리가 부르는 노래는 사람들을 매혹하고 설득했다. 갑자기 청중의 집중은 유리잔이 맞부딪히는 소리, 얼음통에서 달그락거리며 얼음을 퍼내는 소리, 피어오르는 담배 연기 사이로 이야기 소리가 들릴 것처럼 영에게 익숙하게 느껴졌다.

* 한 사람이 한 구절을 선창하면 나머지 사람들이 응답하는 연주 방식이기도 하다.

군 변호사는 신체검사를 통과하기 전 그의 약물 중독을 검사관이 알았느냐고 영에게 물었다.

– 음, 저는 알고 있었을 거라고 확신합니다. 왜냐하면 입대하기 전에 척수 검사를 받아야 하는데 저는 그것을 원치 않았습니다. 제가 약에 취해서 부대에 들어갔을 때 그들은 날 감옥에 넣었고 제가 계속 '하이'가 되어 있자 제 위스키를 빼앗고 정신병자 독방에 저를 처넣었습니다. 그사이 제 옷을 전부 뒤졌습니다.

구절 사이에서 말들은 멈췄고 그 구절 사이의 관련성은 그다지 없었다. 목소리는 늘 그가 말하는 내용 그 너머에 있었다. 모든 단어에는 고통과 어리둥절할 만큼의 달콤함이 배어 있었다. 무슨 이야기를 하든지 그 소리, 단어들이 서로 얽혀 스스로 무엇인가를 만들어 내는 방식은 마치 그가 개인적으로 고백하고 있다는 느낌을 법정 참석자들에게 전해 주었다.

– '하이'가 되었다는 것이 무슨 뜻입니까? 위스키에 취했다는 말인가요?

– 예. 위스키, 마리화나, 바르비투르barbiturates*등을 말합니다. 판사님.

– '하이'가 되었을 때의 상태를 설명할 수 있을까요?

– 음, 저 자신에게 말고는 설명할 방법이 없습니다.

* 최면제, 안정제의 일종

— '하이'가 되었을 때 신체적으로는 어떤 효과가 나나요?

— 예, 재판관님. 아무것도 하고 싶지 않게 됩니다. 연주에도 관심이 없어지고, 주변 누구에게도 관심이 없어집니다.

— 악영향을 끼친다는 건가요?

— 그저 불안해집니다.

그의 목소리는 바람을 쫓아가는 실바람과도 같았다.

✖

그의 목소리에 매혹되었다가 그 목소리에 굴복하고 만 자신을 부끄럽게 여긴 그들은 영에게 조지아주 포트 고든 보호소에 1년 수감될 것을 선고했다. 군대에 있는 것보다 더 나쁜 결과였다. 군대에 있을 때는 풀려나는 것은 곧 군에서 벗어남을 의미했다. 하지만 여기에서 풀려나면 군으로 돌아가야 했다. 콘크리트 마루, 철문, 두꺼운 쇠사슬로 벽에 묶인 철제 침대. 심지어 거친 질감의 회색 담요는 보호소 작업장 바닥에서 마모된 쇠줄로 짠 것처럼 느껴졌다. 그곳의 모든 물건은 사람의 머리통을 어떻게 하면 쉽게 바스러트릴 수 있는가에 맞춰서 디자인된 것처럼 보였다. 거기에 비하면 인간의 두개골은 휴지처럼 연약했다.

문은 꽝음을 내며 닫혔고 목소리는 고함을 질러 댔다. 비명을 멈출 수 있는 유일한 방법은 우는 것이었으며 울기를 멈추려면 비명을 지를 수밖에 없었다. 모든 행위는 상황을 악화시켰다. 그는 견디고 견디다 견딜 수 없게 되었다. 하지만 견디

는 것 외엔 아무것도 할 수 없었다. 견딜 수 없어—하지만 그렇게 말하는 것도 견디기 위한 방편이었다—. 그는 점점 더 말이 없어졌으며 두 눈으로는 그 누구도 쳐다보지 않은 채 피신할 곳만을 찾았다. 하지만 그 어디에도 그런 장소는 없었으며 그래서 그는 커튼 틈 사이로 빼꼼 내민 노인의 얼굴처럼 두 눈만을 밖으로 내놓은 채 자신의 내면으로 숨어들려 했다.

밤에 영은 침대에 누워 작은 형무소 창문을 통해 조각나 버린 밤하늘을 쳐다보고 있었다. 옆 침대에 누워 있던 녀석이 그를 향해 돌아눕는 소리가 들렸다. 그의 얼굴을 노란 성냥불이 밝혀 주었다.

– 영……. 영?

– 응.

– 별을 보고 있는 거야?

– 응.

– 별들은 거기 없어.

영은 아무 대답이 없었다.

– 내 말 들리지? 별은 거기 없다고.

영은 손을 뻗어 그가 내민 담배 한 개비를 끌어당겼다.

– 저 별들은 모두 죽었어. 저 빛이 거기서 여기까지 오려면 시간이 너무 오래 걸려서 그사이 저들은 이미 끝난다고. 다 타 버리는 거야. 자네는 지금 저기에 없는 것을 보고 있는 거야, 레스터. 저기에 지금 있는 것은 아직 우리 눈엔 보이지 않아.

그는 창을 향해 담배 연기를 뿜었다. 죽은 별들은 잠시 희미해졌다가 다시 불을 밝혔다.

�֍

영은 턴테이블 위에 음반 몇 장을 걸어놓고 창가로 걸어가 방치된 건물 뒤편으로 낮게 미끄러져 내려오고 있는 달을 쳐다보았다. 맞은편 건물 내부 벽은 무너져 내려 있었고 몇 분 뒤 그는 앞 건물의 깨진 창을 통해 더욱 선명히 달을 보았다. 창문에 의해 구도는 완벽했다. 마치 달이 건물 안에 실제로 있는 것처럼 보였다. 반점이 있는 은빛 행성이 벽돌로 된 우주 안에 갇혀 있었다. 그가 계속 지켜보자 달은 물고기처럼 천천히 창밖을 나왔지만 빈 건물 주변을 천천히 돌면서 자신이 가야 할 창문을 응시하고 있는 듯 몇 분 뒤면 또 다른 창에서 다시 모습을 나타냈다.

세찬 바람 한 줄기가 방 안을 둘러보듯이 몰려왔다. 나부끼는 커튼은 바람의 방향을 가리켰다. 그는 삐걱거리는 마루를 걸어가 병에 남아 있는 술을 모두 잔에 따라 부었다. 그는 다시 침대에 누워 구름 빛깔의 천장을 쳐다봤다.

그는 레스터 영이 잠자다가 죽었다는 소식을 누군가가 자신에게 전해 주기를 기대하면서 전화기가 울리기를 기다렸다. 그는 자다가 갑자기 벌떡 일어나 울리지 않는 수화기를 집어 들었다. 수화기는 그의 말을 마치 뱀처럼 꿀꺽꿀꺽 삼켜 먹기만 했다. 침대 시트는 해초처럼 젖어 있었으며 초록색 네온

빛은 바다 안개처럼 방 안을 가득 채우고 있었다.

한낮이 오고 또 밤이 왔다. 하루는 한 계절과 같았다. 그는 파리에 다녀온 것일까 아니면 그냥 그의 계획일 뿐이었을까? 다음 달에 갈 예정이었을까 아니면 이미 그곳에 있다가 돌아온 것일까. 그는 몇 년 전 파리에 갔던 때를 떠올렸다. 그때 그는 개선문에 있는 한 무명용사의 묘비에 1914~1918이라고 새겨져 있는 것을 보았다. 그토록 어린 나이에 누군가가 죽었다는 사실은 그를 여전히 슬프게 만들었다.

죽음은 더 이상 변방에 있지 않았다. 그가 종종 침대에서 창가로 걸어오는 구간에서, 그가 지금 어느 쪽에 있는지 알지 못하는 그 순간에도 떠다니고 있는 무엇이었다. 가끔 자신이 꿈을 꾸고 있는 게 아닐까 생각하며 자기를 꼬집는 사람처럼 영은 자신이 아직 살아 있는지 알기 위해 맥박을 느끼려고 했다. 보통 그는 자신의 맥박을 전혀 느끼지 못했다. 손목에서도, 가슴에서도, 목에서도. 더 귀를 기울일 때면 먼 곳에서 열리고 있는 장례식의 낮은 북소리 혹은 지하에 묻힌 누군가가 눅눅한 땅바닥을 두드리는 것 같은 둔중하고 느린 고동 소리가 들렸다.

물건들이 탈색되고 있었다. 심지어 바깥 간판에도 창백한 초록빛 기운만이 남아 있었다. 모든 것이 점점 흰색이 되어가고 있었다. 그때 그는 깨달았다. 눈이 내리고 있었다. 큰 눈송이가 인도 위에 내렸고 나뭇가지를 뒤덮었으며 주차된 자동차들을 흰 담요처럼 덮고 있었다. 지나가는 차량이라고는 없었고 그 누구도 다니지 않았으며 아무런 소리도 나지 않았

다. 모든 도시가 이처럼, 한 세기에 단 한 번 잠이 든 그 시간처럼, 그 누구도 말하지 않았으며 그 어떤 전화벨도 울리지 않았고 켜 있는 텔레비전도, 다니는 자동차도 없었다.

차량이 움직이는 낮은 소리가 다시 들리자 그는 같은 음반을 틀고는 창가로 다가갔다. 시나트라와 레이디 데이Lady Day.* 그의 삶은 거의 끝나 가는 노래였다. 그는 차가운 유리창에 자신의 얼굴을 밀착하고는 눈을 감았다. 다시 눈을 뜨자 거리는 검은 강물처럼 보였다. 줄지어 쌓인 눈은 강둑이 되어 있었다.

* 빌리 홀리데이의 또 다른 별명

주 경계선을 넘어설 때 듀크는 잠에서 깨어났다. 그는 눈을 껌뻑거리며 손으로 머릿결을 쓰다듬으면서 변함없이 깜깜한 풍경을 내다보았다. 가득 차오른 희미한 슬픔과 함께 꿈의 잔영이 그의 머릿속에 녹아들고 있었다. 등에서 느껴지는 미세한 통증에 신음을 한 번 뱉고는 그는 좌석에 편안하게 자리를 잡았다.

 ─ 불 좀 켜 줘.

 뭔가 적을 수 있는 것을 찾으려고 뒷주머니를 더듬으며 듀크가 말했다. 해리가 손을 내밀어 내부 등을 켜자 창백한 빛이 차 안을 밝히면서 밤길은 전보다 더욱 어두워졌다. 듀크는 계기판 쪽에서 펜 하나를 찾아서 돌돌 말린 식당 메뉴 용지 가장자리에 뭔가를 적었다. 그는 그 어떤 미국인보다도 작곡에 많은 시간을 썼으며 그 시간은 대부분 이런 식으로 시작되었다. 무엇이든 손에 잡히는 데 휘갈겨 썼다. 냅킨, 봉투, 엽서, 시리얼 곽에서 찢어 낸 마분지……. 그의 악보는 이렇게 시작되었다. 이 원본 악보는 서너 번의 리허설을 통해 그 음악의

핵심이 밴드의 집단적인 기억으로 안전하게 보존되도록 넘겨진 이후에는, 마요네즈와 토마토케첩으로 범벅이 된 샌드위치 포장지처럼 쓰레기통 신세가 되었다.

그의 펜이 메뉴지 위를 맴돌자 마치 꿈에서 본 무엇을 기억하려는 듯, 불명확한 기억을 밝히려는 듯 그는 무엇인가에 더욱더 집중했다. 그는 프레즈에 관한 꿈을 꾸었다. 앨빈 호텔에 머물면서 더 이상 살아가는 데 흥미가 없었던 그의 만년에 관한 꿈이었다. 꿈속에서 호텔은 브로드웨이가 아니라 눈 내린 겨울 시골의 한복판에 서 있었다. 듀크는 꿈에서 기억하고 있던 것들을 적어 내려갔다. 최근에 구상한 음악의 역사를 그린 모음곡에 들어갈 수 있는 작품이 될 수 있으리라는 예감 같은 게 마음속에 일었다. 그는 전에도《검은색, 갈색 그리고 베이지색Black, Brown & Beige》과 같은 작품을 썼지만[*], 이번에는 특별히 재즈에 관한 작품이 될 계획이었다. 어떤 연대기나 심지어 실제 역사에 관한 내용이 아닌 뭔가 특별한 것이었다. 그는 소품에서부터 작업을 시작했다. 그것들은 금세 마음속에 떠올랐다. 그의 대규모 작품은 소품들을 이어 붙인 것으로, 그는 인물에 관한 연작을 구상하고 있었다. 그게 반드시 그가 알고 있는 사람에 관한 것만은 아니었다. 그는 이 작품이 어떤 모습이 될지를 정확히 알고 있지는 않았지만 자궁 안에 있는 아이의 첫 발길질을 느끼는 엄마처럼 자신의 내면

- 이 작품은 아프리카계 미국인의 역사에 관한 모음곡이었다.

에서 뭔가가 꿈틀거리고 있음을 느낄 수 있었다. 그에게는 시간이 많았다—그는 마감이 임박할 때까지, 무엇을 작곡하든 초연이 있기 일주일 전까지 늘 시간이 많았다—. 마감 시간은 그의 영감이었다. 충분한 시간이 뮤즈가 된 적은 없었다. 그의 최고 작품 중 몇몇 곡은 비행기를 놓치지 않기 위해 돌진하는 사람처럼 마감 시간에 쫓겨서 완성되었다. 〈무드 인디고Mood Indigo〉는 어머니가 저녁 식사 요리를 하는 15분 동안에 작곡되었고 〈흑갈색 환상곡Black & Tan Fantasy〉은 밤새워 술 마시면서 연주하다가 택시를 타고 스튜디오로 돌아가는 몇 분 사이에 그의 머리에 떠올랐다. 〈고독Solitude〉은 짧은 곡 하나가 필요한 상황에서 스튜디오에 선 채로 끼적거리다가 20분 만에 완성한 곡이었다. 그렇다. 걱정할 필요가 없었다. 그에게는 아직 시간이 충분했으니까.

그는 메뉴지 위에 여백이 없을 때까지 무엇인가를 적었다. 애피타이저와 앙트레entrées˙란 사이의 빈 몇 줄마저도 꼭꼭 채운 뒤에 그는 계기판 쪽으로 메뉴지와 펜을 다시 던져 넣었다.

- 됐어, 해리.

해리 카니가 전등을 *끄자* 계기판의 희미한 깜빡이만이 그들의 얼굴을 비췄다. 속도기는 여전히 시속 50마일을 표시했고 연료 게이지는 절반을 가리키고 있었다.

˙　중심 요리들 사이에 나오는 간단한 음식

그는 새로운 것을 좋아하지 않았다. 마치 시각 장애인처럼 그는 오랫동안 사용한 물건을 선호했다. 펜 또는 칼 같은 작은 물건에서마저 집에 온 듯한 느낌을 받아야 했다.

어느 날 오후 그와 함께 걸을 때였다. 우리는 그의 집 근처에 있는 사거리에서 ―늘 그의 집 근처에서 만났다― 신호등이 바뀌기를 기다리고 있었다. 그때 그가 한 가로등에 손을 올려놓고 다정스럽게 어루만졌다.

― 내가 제일 좋아하는 가로등이야.

모든 이웃이 그를 알고 있었다. 그가 가게로 걸어 들어가면 꼬마들이 외쳤다. 안녕, 멍크 아저씨, 잘 지내세요? 어디 가세요? 그러면 그는 뭔가 중얼거리다가 멈춰 서서 악수를 하거나 인도에서 그냥 고개를 끄덕였다. 그는 이처럼 사람들이 자신을 알아보는 걸 즐겼다. 유명세를 즐긴 것이 아니라 자신의 마을을 넓혀 가는 방식이었다.

그와 넬리Nellie*는 맨해튼의 웨스트 60번가 아파트로 이사를
가 자녀들과 함께 30년 동안 그곳에서 살았다. 두 번의 화재
로 그곳을 떠나야 했지만 그들은 두 번 모두 같은 집으로 되
돌아갔다. 아파트 공간의 대부분은 소형 스타인웨이 피아노
가 차지하고 있었다. 피아노는 절반쯤 부엌까지 밀고 들어
와 마치 주방 기구의 하나처럼 보였다. 그가 연주할 때면 그
의 등은 스토브에 너무 가까워 불이 옮겨 붙을 듯했다. 하지
만 작곡을 할 때도 그는 주변에서 일어나는 난리법석에 대해
완전히 무관심했다. 아이들이 피아노 다리 밑으로 기어 다니
며 들락날락하는 중에도, 라디오에서 커다랗게 컨트리 음악
이 나오는 중에도, 넬리가 저녁 요리를 하는 중에도 그는 까
다로운 곡을 만들고 있었다. 마치 옛날 대학의 수도원에 들
어가 있는 사람처럼 그는 고요하게 자기 일에 매진했다.

- 그와 넬리를 성가시게 굴지 않는 한 멍크Thelonious
Monk는 그 무엇으로부터도 영향을 받지 않았어요. 연주만 할
수 있다면 자신의 음악을 듣는 사람이 없어도 신경 쓰지 않

• 이 챕터의 주인공으로, 텔로니어스 멍크의 부인이다.

왔죠. 약물 소지 불시 단속으로 카바레 카드cabaret card*를 잃게 되었던 6년 동안 거실은 그가 실질적으로 연주했던 유일한 장소였으니까요.

❋

그와 버드 파월Bud Powell은 차 안에 있었고 경찰은 그들의 차를 갓길에 서도록 지시했다. 버드는 무슨 일에도 태평인 유일한 사람이었지만 헤로인이 든 접은 종이를 손에 움켜쥐고는 자리에 앉아서 얼어붙어 있었다. 멍크는 그 종이를 버드에게서 낚아채서 창밖으로 휙 던져 버렸다. 종이는 물웅덩이에 떨어져 작은 종이배처럼 떠다니고 있었다.

멍크와 버드는 앉아서 그들 주변을 돌고 있던 순찰차에서 나오는 빨강 파랑 불빛을 쳐다보고 있었다. 자동차 앞창의 빛나는 표면에서 철퍼덕거리며 메트로놈처럼 움직이는 와이퍼 위로 빗물은 계속 흘러내리고 있었다. 버드는 철책에 묶인 사람처럼 뻣뻣하게 굳어 있었다. 그의 땀방울이 떨어지는 소리가 들릴 정도였다. 이미 모든 것을 예상한 멍크는 벌어질 일을 기다리고 있을 뿐이었다. 그들을 향해 오고 있는 비에 젖은 검은 제복 차림의 경찰들을 백미러를 통해 바라보며, 그는

* 금주법 시대에서부터 1967년까지 미국 뉴욕시에서 주류 취급 장소의 공연자들에게 발급한 면허증

떨리는 가슴으로 계속 숨을 내쉬었다. 손전등 빛이 차 안을 비추자 멍크는 차에서 내렸고 발은 고인 물에 텀벙거렸다. 그는 잠에서 막 깨어난 사람처럼 기지개를 켰다.

－이름이 뭐요?

－멍크.

－신분증 있소?

멍크는 주머니로 손을 넣었다.

－천천히.

경찰은 위협적인 말을 하고 있다는 사실을 즐기면서, 이렇게 천천히 하라는 동작을 취했다.

카바레 카드가 든 지갑을 그의 손에 넘겼다. 카드에 실린 사진은 너무 어두워서 누구인지 알아볼 수가 없었다. 경찰은 예리한 빛과 빗물로 가득 찬 두 눈으로 차 안의 버드를 응시했다.

－텔로니어스 스피어 멍크. 당신이요?

－옙.

입안에서 부러진 이 하나를 뱉어내듯 그의 대답은 간단 명료했다.

－거창한 이름이구먼.

붉은 네온이 비추는 웅덩이 위로 비가 계속 내렸다.

－차 안에 있는 사람은 누구요?

－버드 파월.

천천히 시간을 끌면서 경찰은 몸을 구부려 숨겨진 헤로인 소량을 집어 들었다. 그는 찬찬히 살펴보더니 소량을 그의

혀에 묻혀 보았다.

　- 이거 당신 거요?

　멍크는 차 안에서 벌벌 떨고 있는 버드를 바라보다가 다시 경찰에게 눈을 돌렸다.

　- 이거 당신 거요 아니면 저자 거요?

　멍크는 계속 내리는 비를 맞으며 그곳에 서 있었다. 코를 훌쩍였다.

　- 그렇다면 당신 것이로군.

　경찰은 카바레 카드를 쳐다보더니 담배꽁초를 버리듯 카드를 웅덩이 쪽으로 튕겨 내버렸다.

　- 당분간 이 카드는 필요 없을 테니까, 텔로니어스.

　멍크는 진홍색 웅덩이 위에 떠서 물방울을 튀기며 빗줄기를 맞고 있는 자신의 사진을 내려다보았다.

❉

불시 검문을 받은 사람은 멍크였지만 그는 아무것도 말하지 않았다. 마치 버드를 배신하는 일은 그에게서는 일어날 수도 없다는 듯 보였다. 그는 버드가 어떤 상태에 있는지를 알고 있었다. 멍크는 기이했고 그의 행동처럼 오락가락했지만, 버드는 파괴적이었고 약쟁이였으며 알코올 중독자이고 빈번하게 너무 미쳐서 그 안으로는 아무도 들어갈 수 없는 방탄복 같은 존재였다―그가 감옥에서 살아갈 방법이란 없었다―.

멍크는 감옥에서 90일을 보냈지만 그곳에 대해서는 일체 언급하지 않았다. 넬리는 면회를 와서 석방할 수 있는 모든 일을 하고 있다고 이야기했지만 그녀가 할 수 있는 대부분의 일이란 멍크의 눈동자를 살피면서 그가 뭔가 대답하기를 기다리며 앉아 있는 것뿐이었다. 출소 이후에도 그는 뉴욕에서 연주할 수 없었다. 평범한 일을 한다는 생각은 그의 마음속에 전혀 없었으므로 그는 실업자 상태로 남아 있었고 그래서 넬리가 일을 해야 했다. 그는 몇 장의 음반을 녹음했고 뉴욕시를 벗어나 몇 번 연주한 적도 있었지만, 뉴욕이 그의 도시였고 왜 자신이 뉴욕을 떠나 연주해야 하는지 이해할 수 없었다. 그는 주로 집에만 있었다. 죽은 듯이 누워서. 그는 자신의 상태를 그렇게 불렀다.

✖

넬리는 그때를 '없었던 시절un-years'이라고 불렀다. 그리고 그 시기가 끝나자 멍크는 파이브 스팟 카페The Five Spot Cafe*로부터 그가 하고 싶은 만큼, 사람들이 그를 보고 싶어 할 때까지 계속 나와서 연주해 달라는 제안을 받았다. 넬리는 거의 매일 밤 그곳으로 갔다. 그녀가 그곳에 가지 못한 날이면 멍크는 불안해하고 긴장했으며 곡과 곡 사이에서 길게 시간을

* 1950년대 중반부터 1960년대 전반기까지 뉴욕에 있었던 재즈 클럽

끌었다. 때로는 곡 중간에 넬리에게 연주를 들어 달라고 집으로 전화를 걸어 전화기를 통해 잘 들리지 않는 소음을 들려주었다. 하지만 그녀는 그것을 부드러운 사랑의 선율로 이해했다. 그는 수화기를 내려놓은 채 피아노로 돌아가서 연주하면 그녀는 자신을 위해 연주하는 그 음악을 들었고 연주가 끝나면 다시 전화기로 와서 동전을 집어넣었다.

– 아직 듣고 있지? 넬리.

– 아름다웠어요, 텔로니어스.

– 그래, 그래.

손에 매우 일상적인 물건을 쥐고 있다는 듯 그는 수화기를 바라보면서 말했다.

<p style="text-align:center">�խ</p>

그는 자기 아파트 밖으로 나서는 것을 원치 않았으며 자신의 말도 입 밖으로 나가는 것을 원치 않았다. 해변으로 가서 부서지는 대신 바다로 되돌아가는 파도처럼 그의 말은 입술 밖으로 나가는 대신 목구멍을 타고 되돌아갔다. 그는 말을 하듯 말들을 삼켰으며 마치 언어가 외국어가 된 것처럼 말을 이어가기를 주저했다. 그는 음악에 있어서 양보가 없었다. 단지 세상이 그가 하는 일을 이해할 때까지 기다릴 뿐이었다. 말에 있어서도 마찬가지였다. 그는 자신의 투덜거리는 듯한 말투를 사람들이 판독하는 법을 익힐 때까지 기다릴 뿐이었다. 많은 경우 단 몇 개의 단어—제기랄, 씨발놈, 응,

아니—에 의존했지만 누구도 이해하지 못하는 단어를 말하는 것을 좋아했다. 자신의 곡 제목으로 농담처럼 들리는 거창한 단어들을 애용했는데 —〈어스름crepuscule〉, 〈결구 반복epistrophy〉, 〈패노니카Pannonica*〉, 〈불가사의misterioso〉— 그곡들은 손가락을 놀리기 어려운 곡이었던 것만큼 곡의 제목도 입에 잘 붙지 않았다.

어떤 날 그가 무대 위에서 짧은 이야기를 꺼낼 때면 말들은 타액의 가시덤불 속으로 숨어들어 갔다.

– 저기요, 나비가 새들보다 빠른가요? 아마도 그럴걸요. 왜냐하면 우리 동네 새들을 보면 항상 그 사이에 나비가 함께 있거든요. 나비는 자기가 원하는 곳이면 어디든 날아다녀요. 그래요, 바로 호랑나비예요.

✖

그는 베레모와 선글라스로 비밥 연주자의 외모를 탄생시켰는데 그것은 음악처럼 하나의 유니폼이 되었다. 연주할 때면 그는 가능하면 진지하게 정장을 입거나 평상복을 입기를 좋아했는데, 여기에 논리적으로 설명하기 어렵지만 완벽하게 일상적으로 보이는 모자를 착용했다—아시아 농부들이 쓰

* 멍크를 비롯한 여러 재즈 음악인들의 후원자였던 패노니카 데 쾨니그스 워터Pannonica De Koenigswater

는 것 같은 오징어 머리 모양의 갓은 와이셔츠와 넥타이만큼
이나 정장에 필요한 장식물이었다—.

　- 모자가 당신 연주에 영향을 주나요?

　그의 얼굴에는 큰 웃음이 가득 번졌다.

　- 아뇨, 하하, 잘 모르겠어요. 그럴지도 모르죠.

<center>✖</center>

밴드 멤버 중에 누군가가 솔로를 연주할 때면 그는 일어나서
춤을 추었다. 조용하게 발장단을 맞추고 손가락을 퉁기다가
무릎과 팔꿈치를 들어 올려 돌리고, 머리를 흔들고, 팔을 편
채로 여기저기 돌아다녔다. 늘 금세 넘어질 것처럼 보였다.
그는 한 지점에서 빙글빙글 돌다가 일부러 어지러움을 느끼
면서 휘청거리며 피아노로 돌아갔다. 사람들은 그가 춤을 출
때면 웃었는데 그것은 센 술을 처음 맛본 곰처럼 어슬렁거리
며 돌아다니는 그에게 가장 적절한 반응이었다. 그는 재미
있는 사람이었고 그의 음악도 재미있었으며 말을 많이 하지
는 않았지만 그가 뱉는 말은 대부분 농담이었다. 그의 춤은
일종의 지휘였으며 음악으로 들어가는 길을 찾는 방식이었
다. 그는 곡의 내부로 들어가야 했다. 그 음악은 자신의 일부
였으며 그것을 내면화해야 했기 때문이다. 목재를 드릴로 파
고드는 것처럼 그는 자신의 음악으로 작업해 들어갔다. 한번
그 곡에 파묻히면 그 곡의 안팎이 뒤집혔다는 사실을 느끼
고, 그렇게 되면 그 곡을 전방위에서 다루면서 결코 그 안에

<center>69</center>

머물지 않았다. 하지만 그 곡은 항상 그에게 친밀했고 직접적이었다. 왜냐하면 그는 그 음악의 핵심이며 그 안에 존재했기 때문이다. 그가 다룬 것은 음악이 아니라 자기 자신이었다.

　- 멍크 씨, 춤을 추는 목적이 무엇인가요? 왜 춤을 춥니까?

　- 피아노에 앉아 있기 지겨워서요.

<div align="center">✖</div>

멍크의 음악을 정확히 듣기 위해서는 그를 봐야 한다. 그의 밴드에서 가장 중요한 악기는 ―편성이 어떻든 간에― 그의 몸이다. 실제로 그는 피아노를 연주하지 않았다. 그의 몸이 악기였으며 피아노는 그가 원하는 비율과 양으로 그의 몸이 뿜어내는 소리의 수단일 뿐이다. 몸만 빼놓고 모든 것을 지운다고 해도 우리는 그가 드럼을 연주하는 것을 상상할 수 있다. 그의 발은 하이해트hi-hat*를 계속 움직이고 있으며 양팔은 서로 엇갈리며 움직인다. 그는 육체의 음악의 모든 여백을 채워 넣고 있다. 그를 보지 않으면 그 여백은 빈 공간처럼 들리지만 그를 보고 있으면 심지어 피아노 독주도 사중주처

*　드럼 세트 가운데 심벌즈를 위아래로 포개 놓은 부분. 발로 밟는 페달로 연주된다.

럼 꽉 찬 소리를 얻는다. 눈은 귀가 놓친 것을 듣는다.

그는 무엇이든 할 수 있었고 그것은 옳게 보였다. 그는 손수건을 집으려고 주머니에 손을 넣었고 그것을 잡은 뒤 그 손으로, 손수건을 쥔 채 연주했다. 건반에서 쏟아져 나오는 음들을 쓸어 담다가 다른 한 손으로는 멜로디를 계속 연주하면서 손수건으로 얼굴을 닦아 냈다. 마치 코를 푸는 것처럼 쉽게 피아노를 연주했다.

- 멍크 씨, 여든여덟 개의 피아노 건반이 어떤가요? 너무 많거나 너무 적지 않나요?

- 건반을 여든여덟 개 연주하는 건 꽤 힘든 일이죠.

✖

재즈에는 마음대로 연주하는 것이라는 환상이 존재하고, 멍크는 마치 이전에 피아노를 본 적도 없는 사람처럼 연주했다. 발꿈치를 이용해 모든 각도에서 건반을 내려치고 마치 카드 한 묶음을 다루듯이 건반을 훑어 버리거나, 만지기에는 건반이 너무 뜨겁다는 듯 손가락으로 쿡쿡 찌르며 그의 손은 하이힐을 신은 여성처럼 건반 위를 비틀거리며 걸어간다. 클래식 피아노의 방식으로 보자면 이는 잘못된 연주다. 모든 것은 예상과는 달리 구부러지고 비스듬한 모양이었다. 그가 만약 베토벤을 연주했다면 악보를 정확하게 지키면서도 건반을 치는 방식, 손가락이 건반에 닿는 각도를 불안정하게 함으로써 그 곡이 스윙하게 만들고 곡의 내부를 뒤집어 멍크

의 곡으로 만들어 버렸을 테다. 손가락을 벌려서 연주할 때 그의 손가락은 평평하게 펴지는데 그 손가락이 아래로 구부러져야 할 때도 손가락의 끝은 거의 위를 향하고 있는 것처럼 보였다.

한 기자가 그 점에 대해, 그가 건반을 치는 방식에 대해서 물었다.

– 어쨌든 내가 치고 싶은 방식대로 쳐요.

✳

연주할 수 없는 많은 종류의 곡이 있다는 점에서 기술적으로 멍크는 제한된 연주자였다. 하지만 그는 자신이 원하는 모든 것을 연주할 수 있었으며 기교가 그에게 제약이 되지는 않았다. 확실히 그 누구도 멍크의 작품을 그가 연주하듯이 치지 못했으며(피아노를 정석으로 연주하면 표현할 수 없는 미세한 온갖 것들이 그의 작품에 존재한다), 그만큼 그는 누구보다도 기교적이었다. 공평한 일이었다. 그는 자신이 하고 싶지만 할 수 없는 것에 대해 전혀 생각할 줄 몰랐으니까.

그는 마치 방금 전에 친 음에 놀랐다는 듯이 모든 음을 연주했다. 마치 건반 위의 손가락에서 나오는 모든 음은 오류를 수정하는 것 같았고, 그 타건 역시 차례대로 수정되어야 할 오류가 되어 곡은 결코 의도했던 방식으로 끝나지 않을 듯 보였다. 때때로 그의 곡은 안과 밖이 뒤집히거나 전체가 실수에 의해 구성된 듯 보였다. 그의 양손은 서로에게 기습 공격을

가하는 두 라켓볼 선수와도 같았다. 그의 손가락은 늘 자기 자신에게 기습 공격을 감행했다. 하지만 여기에는 하나의 논리가 작동하고 있었고 그것은 멍크의 독특한 논리였다. 다시 말해 누군가가 거의 예상하지 못했던 음을 연주하면 그 곡은 처음 예상과는 뒤바뀐 이미지를 만들어 낸다. 곡의 핵심에서 아름다운 멜로디가 나올 것이라는 기대가 뒤집혀 잘못 짚었다고 느끼는 것이다. 그의 음악을 듣는 일은 꼼지락거리는 누군가를 지켜보는 것과 같았으며, 그가 무언가를 시작하기 전까지 사람들은 불편함을 느꼈다.

때때로 그의 양손은 공중에서 멈춰 있거나 방향을 뒤바꿨다. 마치 체스를 두는 것처럼 말 하나를 들어 체스판 위에서 망설이는 듯이 움직이다가 의도와는 다르게 놓는 수. 공격 전략에는 아무런 도움이 되지 않고 전체 수비도 허물어뜨리는 것처럼 보이는 대담한 수. 하지만 당신이 알아차렸을 때 그는 이미 게임을 재규정해 놓았다. 그 아이디어는 상대방이 이기도록 만드는 것이다. —이겼다면 진 것이고 졌다면 이긴 것이다. 이것은 궤변이 아니다. 그렇게 체스를 둘 수 있다면 게임은 보다 단순해진다. 그는 정통 비밥 체스에 싫증을 느끼고 있었던 것이다.—

혹은 누군가는 이 점을 다르게 볼 수도 있다. 만약 멍크가 다리 하나를 놓았다면 그는 장식적인 면만이 남을 때까지 꼭 필요하다고 여겨지는 모든 걸 떼어 놓은 것이다. 하지만 어떻게 해서 그는 대들보의 힘을 흡수해서 존재하지 않는 것 주변으로 모여든 장식물을 만들어 냈다. 그것은 하나로 뭉쳐 있

을 수 없지만, 그렇게 하고 있다. 멍크의 음악이 늘 스스로 무너질 듯 들리는 것처럼, 한순간에 무너질 것같이 보이는 다리의 모습은 흥분을 안겨 준다.

그의 음악을 그저 기발하다고 말할 수 없는 이유는 이 때문이다. 기발하다는 말로는 차이를 설명할 수 없다. 기발하다는 것은 낮은 판돈이다. 하지만 멍크는 높은 판돈을 건다. 그의 음악은 위험을 감수했으며 기발하다는 것에는 위험이 존재하지 않는다. 사람들은 무엇이든 색다른 점을 느낄 때 기발하다고 표현한다. 하지만 멍크의 음악보다 기발한 것은 보기 드물다. 멍크는 자신이 원하는 게 무엇이든 자기 요구와 논리로 만들어 놓은 원칙의 수준에 올려놓았다.

�֎

- 봐요, 재즈는 늘 그 점을 가지고 있어요. 온갖 사람들이 자신만의 소리를 갖는 점이요. 아마도 다른 예술은 그런 걸 가질 수 없을 거예요.

- 사람들은 그들의 개성을 다리미로 판판하게 밀어 버리죠.

- 작가들은 그 개성을 가질 수 없어요. 왜냐하면 그들은 철자와 구두점을 마음대로 할 수 없으니까요. 화가도 직선을 마음대로 그릴 수 없죠. 하지만 재즈에서는 철자와 직선이 꼭 필요하지 않아요. 그래서 그 누구와도 다른 이야기와 생각을 갖고 있지만 그 생각과 개똥철학을 한 번도 표현할 기회를 가

져 보지 못한 친구들은 재즈가 아니라면 그것을 그들의 가슴 속에 그냥 묻어 둬야 해요. 그렇지 않은 캣이라면 은행원이나 배관공과 다를 게 없어요. 재즈에서는 그런 자들만이 천재이며 그렇지 않은 자들은 아무것도 아니에요. 재즈는 사물을 볼 수 있고 그릴 수 있어요. 화가나 작가가 볼 수 없는 것을 말이죠.

✖

그는 자신이 바라는 대로 연주하라고 사이드맨side man*들에게 요구했지만 밍거스Charles Mingus의 방식처럼 그들의 연주에 의존하지는 않았다. 그 음악은 늘 멍크였고 피아노였으며, 그에 관한 것이었다. 멍크에게 사이드맨은 그자가 얼마나 위대한 독주자인가보다는 얼마나 그의 음악을 잘 이해하고 있는가가 중요했다. 그의 음악은 스스로 너무도 자연스러워서 누군가가 그의 곡을 연주할 때 어려움을 느낀다는 사실이 당혹스러웠다. 악기의 물리적 가능성을 넘어서는 일을 요구하는 게 아니라면 그는 자신이 무엇을 요구하든 사이드맨이 연주할 수 있어야 한다고 여겼다.

* 밴드에서 리더를 도와서 연주하는 단원들

- 한 번은 그가 불가능할 정도로 달리는 연주를 요구하기에 내가 불평했지.

- 숨 쉴 틈도 없는 연주였어?

- 아니. 그런 건 아니었지만…….

- 그러면 연주할 수 있었겠네. 뭐.

연주자들은 항상 이건 연주할 수 없다고 그에게 이야기했다. 그러면 그는 연주자들에게 선택하라고 했다.

- 악기들 갖고 있지? 그걸로 연주할 거야 아니면 내다 버릴 거야?

그러면 사이드맨들은 연주할 수 있는 방법을 찾아냈다. 그들이 연주자로서 그것을 연주할 수 없다는 사실이 바보처럼 느껴지도록 멍크가 깨우쳐 준 것이었다. 무대에서 그는 뭔가를 연주하다가 중간에 일어서서 그중 한 연주자에게 다가가 뭔가를 귓속말로 말하고는 다시 피아노 앞에 앉아 연주를 시작했다. 절대 서두르는 법이 없었으며 곡을 따라 양손이 돌아다니듯이 무대 위를 돌아다녔다. 그가 하는 모든 것은 그런 식이었다.

- 이봐, 그런 개똥 같은 연주는 그만해. 스윙이 있어야지. 아무것도 못하겠다면 멜로디라도 연주해. 항상 비트를 지키란 말이야. 네가 드러머가 아니라서 스윙하지 못한다는 게 말이나 되냐고.

언젠가 호크와 트레인Trane*이 멍크의 악보 한 부분을 이해할 수가 없었다. 그래서 멍크에게 설명을 부탁했다.

— 당신은 콜먼 호킨스잖아요. 맞아요, 당신이야말로 테너 색소폰의 아버지잖아요. 그리고 너는 존 콜트레인이잖아. 맞지? 음악은 색소폰과 너 사이에 놓여 있어. 그걸 해낼 수밖에 없는 너 말이야.

대부분의 경우 그는 어떻게 연주하기를 바란다고 설명하지 않았다. 우리는 그 점을 두세 번 그에게 물었지만 그는 다른 누군가가 질문을 받은 양, 누군가에게 외국어로 질문을 한 것처럼 그냥 우두커니 앞을 바라보면서 아무 대답도 하지 않았다. 그것은 누군가가 그에게 질문할 때 그는 늘 그 스스로 대답을 알고 있다는 점을 깨우치도록 만들었다.

— 이 음들 가운데서 뭘 쳐야 하나요?

— 아무거나.

결국 대답은 했지만 양치질하면서 웅얼거리는 것 같은 목소리였다.

— 그리고 여기, C샤프예요, 그냥 C예요?

— 응, 둘 중 하나일 거야.

그는 자신의 악보를 다른 사람이 보는 것을 좋아하지 않았기 때문에 늘 모든 악보를 가까이에 보관했다. 외출할 때면 그는 코트로 몸을 감쌌고 —겨울은 그의 계절이었다— 집에

* 존 콜트레인John Coltrane의 별명

서 너무 멀리 나서는 것을 그리 좋아하지 않았다. 스튜디오에서 그는 악보를 작은 노트에 적었고 다른 연주자들에게 마지못해 보여 준 후 마치 자물쇠로 잠가 놓은 것처럼 줄곧 자신의 코트 주머니 안에 넣어 두었다.

✖

그는 낮에는 여기저기를 돌아다니다가 자기 안에 빠져들어 음악을 구상하고, 텔레비전을 보거나 생각이 나면 작곡을 했다. 때때로 4~5일 동안 반복적으로 걸어 다녔다. 처음에는 남쪽으로는 60번가까지, 북쪽으로는 70번가까지, 서쪽으로는 허드슨강까지, 동쪽으로는 세 블록의 거리를 길을 따라서 걷다가 점차 궤도를 좁혀 자신이 살고 있는 블록 주변을 돌더니, 결국에는 아파트 방에 틀어박혀 계속 서성이다가, 벽에 들러붙어 있으면서 피아노는 건드리지도 않고 그 앞에 앉지도 않다가 내리 이틀 동안 잠만 자기도 했다.

사물들 사이에서 옴짝달싹하지 못했던 날들도 있었다. 그때 하루를 지내는 문법과 사건들을 이어 주는 구문론은 몽땅 무너져 있었다. 단어와 행동 사이의 관계를 잊어버려 문을 통해 들어가는 일 같은 간단한 것조차도 알지 못해 아파트의 방들은 미로가 되었다. 그는 사물을 사용하는 방법을 기억하지 못해, 사물과 그 기능이 자동적으로 연결되지 못했다. 방에 들어갈 때는 문이 존재한다는 사실에 놀란 듯 보였다. 음식을 먹을 때도 마치 롤과 샌드위치가 끝없이 신기하다는 듯

이, 전에 맛보았던 음식의 맛을 전혀 기억하지 못한다는 듯이 그 음식에 놀라고 있었다. 언젠가 저녁 식사 때 그는 이전에 한 번도 본 적이 없다는 듯이 오렌지의 껍질을 벗겨 내면서 아무 말도 하지 않다가 구불구불하고 길게 벗겨진 껍질을 내려다보면서 말했다.

— 이 모양 좀 봐!

그의 얼굴은 활짝 웃는 미소로 가득했다.

또 다른 시간, 세상이 그를 잠식해 들어오고 있다고 느낄 때면 그는 꼼짝도 하지 않고 자신 속으로 숨어들었다. 안락의 자가 된 양 가만히 앉아서 심지어 눈을 뜬 채로 잠이 든 사람처럼 조용했다. 그의 숨결만이 수염 가닥을 살짝 움직이고 있을 뿐이었다. 그가 앉아 있는 장면은 너무도 고요해서 떠다니는 담배 연기만이 이 장면이 사진이 아니라는 것을 말해 줄 수 있었다. 게다가 멍크에게 말을 건네는 것은 대서양 건너로 전화를 거는 일 같았다. 말은 조금씩 지연되어 전달되었다— 1초가 늦는 것이 아니라 어떤 때는 10초가 늦었다—. 그 시간이 너무 길기 때문에 상대방은 한 질문을 서너 번 반복해야 했다. 그가 긴장하고 있을 때면 어떤 종류의 자극에도 지연된 그의 반응은 점점 더 길어지다가, 두 눈은 호수 위의 얼음처럼 덮인 채로 아무런 반응이 없는 상황에 이르렀다. 그가 넬리와 떨어져 있거나 낯선 상황에 놓이면 대부분 곤경에 처해 버렸다. 뭔가 잘못되어 위협을 느끼면 그는 급작스럽게 플러그를 뽑아 전등을 끄듯이 외부로부터 자신을 봉쇄했다.

만약 넬리가 주변에 있을 때 그가 이처럼 길을 잃으면 넬리는 모든 게 문제없다고 그를 안심시켰으며 그가 스스로 상황에서 나올 수 있을 때까지 기다려 주었다. 심지어 넬리는 4~5일 동안 그가 아무 말을 하지 않을 때도 그와 함께 있는 것이 행복하다고 느꼈다. 그러다가도 그는 한 단어를 마치 연설하듯이 불쑥 외쳤다.

– 넬리! 아이스크림!

✖

그의 내면에 있는 것은 무엇이든 매우 예민했어요. 그는 그것들을 아주 고요하게 유지해야 했고, 자신을 침착하게 만들어 무엇도 자기 내면에 영향을 줄 수 없도록 통제해야 했죠. 심지어 그의 걸음 속도 역시 고요함을 유지하는 방법이었어요. 마치 잔의 물이 쏟아질 것 같은 바다 위의 배에서 웨이터가 물 잔을 바로 세운 채 온갖 각도를 시도하며 걷는 것과 마찬가지로요. 그는 내면이 경련을 일으킬 정도로 피곤해서 탈진할 때까지 자기 걸음 속도를 유지했어요. 하지만 이것은 그냥 추측일 뿐이고 그의 머릿속에서 무엇이 벌어지고 있는지를 남들이 알기란 불가능했죠. 그는 겨울잠을 자다가 이제 깨어날 만큼 충분히 따뜻해졌는지를 확인하는 동물처럼 때때로 안경 너머로 밖을 살폈어요. 그는 집과 자신의 기이함 그리고 침묵에 둘러싸여 있었죠. 언젠가 그와 함께 몇 시간을 앉아 있는데 그가 아무 말도 하고 있지 않자 내가 물었죠.

- 당신 머릿속에는 무엇이 있어요? 멍크.

그는 안경을 벗어서 자기 눈앞에 들더니 그 안경을 반대로 돌리자 안경을 통해 그의 두 눈을 바라보고 있는 안경 제작자의 시선으로 그의 얼굴이 보였어요.

- 한 번 봐요. 난 다가가서 안경에 눈을 맞춰 그의 두 눈을 살폈어요. 슬픔. 뭔가의 선명한 자국이었어요.

- 뭔가 보여요?

- 아뇨.

- 젠장. 하하하.

안경을 들어 다시 그의 얼굴에 씌워 주고 담배에 불을 붙였죠.

나 역시 넬리에게 비슷한 것을 묻고는 했죠. 그녀는 누구보다도 멍크를 잘 알고 있었기에 무엇이든, 그의 행동이 얼마나 기이하더라도 그녀에게 물었죠. 그러면 그녀는 이렇게 대답했어요.

- 오, 그게 바로 텔로니어스예요.

✹

그가 만약 한 사무실의 수위였거나 공장에서 배송을 맡은 사람이었거나, 아침에 일어나 저녁밥 먹으러 집에 돌아오는 사람이었다고 하더라도 넬리는 일등석 비행기를 타고 전 세계를 다닐 때와 마찬가지로 멍크를 돌봤을 것이다. 그녀가 없다면 멍크는 속수무책이었다. 그녀는 그에게 입을 옷을 알려

주었고 그가 양복 소매가 조인다든지 넥타이의 복잡한 매듭 매는 법을 잊어 혼자 당황하고 있으면 옷을 입을 수 있도록 옆에서 도와주었다. 그가 음악을 창조할 수 있도록 만든다는 사실에 넬리는 자부심과 충만함을 느꼈다. 그녀는 멍크의 창조적인 만족과 너무나도 밀접했기 때문에 그의 거의 모든 작품에 공동 작곡가로 넬리의 이름을 올려도 괜찮을 정도였다.

그녀는 그를 위해 모든 일을 했다. 그가 마치 기둥처럼 가만히 서 있거나 제자리에서 빙글빙글 돌거나 어슬렁거리며 돌아다닐 때, 사람들이 그를 쳐다보며 그가 무얼 하는지 궁금해 그의 주변에 모여들 때, 그가 노숙자처럼 발을 끌며 돌아다니거나 결혼식에서 색종이를 뿌리듯이 두 팔을 펼칠 때, 그가 막 다녀온 세계 그 어느 곳의 기괴한 모자를 쓰고 있을 때도 넬리는 공항에서 멍크의 가방을 부치고 여권을 챙겼다. 비행기 안에서 사람들이 그를 독립이나 그 무엇을 위해 격동에 휩싸여 있는 한 아프리카 국가의 수장으로 여기고 있는 중에도 넬리는 그의 외투 위로 버클을 채워 주고 있었다. 때로는 그를 바라보면서 넬리는 울음을 터뜨리고 싶었다. 그가 불쌍해서가 아니었다. 언젠가 그는 죽을 것이며 그때에는 이 세상에 그와 같은 사람은 아무도 없을 줄을 그녀는 알고 있었기 때문이었다.

✖

넬리가 병원에 입원했을 때* 멍크는 앉아서 담배를 피우며 비로 얼룩진 유리창 너머의 칙칙한 일몰을 바라보고 있었다. 그는 초현실적인 각도로 벽에 걸려 있는 시계를 힐끗 올려다보았다. 넬리는 시계가 똑바로 놓여야 하는 물건이라고 여겼지만 멍크는 삐뚤게 놓인 것을 더 좋아했고 그런 생각에 넬리가 익숙해지게끔 벽에 그런 방식으로 시계를 걸어 두었다. 그 시계를 볼 때마다 그녀는 웃지 않을 수 없었다.

그는 방마다 돌아다녔으며 그녀가 서 있던 자리에 서 있고 그녀의 의자에 앉아 있다가 그녀의 립스틱, 화장품, 안경 케이스 등 여러 물건을 바라보았다. 입원하기 전 넬리는 모든 것을 깔끔하게 정리해 뒀다. 멍크는 말끔하게 걸려 있는 넬리의 옷을 만져보다가 옷장의 빈 공간을, 그리고 그녀를 기다리며 줄지어 놓여 있는 그녀의 신발들을 바라보았다.

아파트에 있는 대부분의 물건은 그녀가 그를 위해 준비한 것으로, 그에게 신비했으며 그가 그 물건들을 바라보는 것은 그때가 처음이었다. 몇 년째 사용해서 얼룩이 진 캐서롤 접시와 증기 다리미……. 그는 주전자와 프라이팬을 집어 들었다. 그들이 함께 철커덩 부딪히는 익숙한 소음이 그리웠기 때문이었다. 그는 그녀가 아파트를 돌아다니며 움직일 때 냈던 소리를 그리워하면서 곡을 만들기 위해 피아노 앞에 앉았다. 그녀가 옷을 입을 때 바스락거리는 소리, 싱크대로 물이 흘러가

* 1957년 넬리는 갑상선 질환으로 입원했다.

는 소리, 접시들이 달그락대는 소리. 넬리는 멍크를 멜로디어스 성크Melodious Thunk*라고 불렀기 때문에 그는 그러한 소리가 나는 곡 하나를 그녀를 위해 작곡하고 싶었다. 그는 5분마다 일어나서 창밖을 바라보면서 그녀가 길을 따라오고 있지 않나 확인했다.

멍크가 병문안을 갈 때마다 넬리는 자신보다 멍크를 더 걱정했다. 그는 아무 말 없이 넬리의 침대 옆에 앉아 있었고 무슨 문제가 없느냐고 간호사들이 물을 때면 그냥 미소로만 답했다. 그는 병문안 시간을 꽉 채워서 병원에 머물렀다. 그 외에 그가 하고 싶은 일은 없었기 때문이었다.

마지못해 아파트로 돌아오면서 그는 넓게 트인 강물의 줄기 너머로 해가 지는 것을 보기 위해 허드슨강을 따라 걸었다. 허기진 바람이 담배 연기를 냉큼 집어삼켰다. 멍크는 넬리를, 또한 그녀를 위해 쓰고 있으며 누구도 손댈 수 없는 개인적인 피아노 작품을 떠올렸다. 쓰기 시작하면 그 곡은 곧 마무리 될 것이다—그는 아무런 즉흥 연주도 없이 무반주로, 쓴 그대로 이 곡을 연주하고 싶었다—. 그는 넬리가 변하는 것을 원치 않았고 그녀를 위한 이 곡도 바뀌지 않기를 원했다. 강 건너편을 바라보자 황갈색 석양이 튜브에서 짜낸 물감처럼 강과 하늘이 맞닿은 선을 타고 번지고 있었다. 몇 분 동안 하늘은 빛이 사라질 때까지 어두운 노란빛으로 물들었다. 뉴저

* 멜로디가 있는 둔탁한 소리

지 하늘에 뜬 기름에 젖은 듯한 구름도 사라져 가고 있었다. 그는 집으로 가야겠다고 생각하면서도 슬픈 빛깔의 황혼 아래에 섰고, 쏟아지는 갈매기 울음소리를 들으며 물 위를 천천히 떠다니는 검은 배들을 바라보고 있었다.

<p style="text-align:center">✖　✖　✖</p>

그들은 볼티모어에 있는 코미디 스토어에서 공연하기 위해 차를 몰고 가고 있었다. 니카*와 찰리 라우스Charlie Rouse** 등 평생을 같이한 친구들과 함께. 그것은 사실상 멍크가 했던 것의 전부였으며 그가 평생 동안 한 일이었다. 델웨어에 있는 모텔에 도착했다. 멍크는 목이 말랐고 그것은 그가 반드시 물을 마셔야 한다는 의미였다. 그와 관련된 모든 일이 그랬다. 그는 잠을 자고 싶지 않다는 이유로 사나흘을 계속해서 깨어 있기도 했는데 그러다가 어디서든 꼬박 이틀 동안 잠에 빠져 있기도 했다. 뭔가를 원하게 되면 그는 그것을 꼭 해야 했다. 그는 출입구를 꽉 채우며 그림자처럼 어두운 모습으로 로비로 걸어 들어가 데스크 직원에게 다가갔다. 직원은 그를 본 순간 살짝 움찔했다. 그가 흑인인 데다가 거구여서 놀란 게 아니고, 마치 우주비행사처럼 천천히 걸어오는

* 　패노니카의 애칭
** 　멍크 사중주단의 테너 색소폰 연주자

모습 때문이었다. 그의 어떤 면. 단지 눈동자 때문만이 아니라, 마치 한순간에 무너져 내릴 것 같은 동상처럼 보이는 그의 외모. 특별한 느낌. 그날 아침 직원은 깨끗이 빤 속옷을 찾기 위해 집 여기저기를 뒤졌다. 그는 결국 새것을 찾지 못했고, 이미 3일간 입어서 노란빛이 스미고 미세하게 냄새를 풍기는 속옷을 입고 나오면서 행여 다른 사람들이 알아차릴까봐 걱정하고 있었다. 멍크는 로비로 걸어 들어와서 우연히 코를 킁킁거렸다. 사실 그것은 단지 그가 했던 여러 행동 가운데 하나였다. 만약 직원이 깨끗한 속옷을 입고 있었더라면 아마 아무 일도 아니었을 테다. 하지만 언급했던 것처럼 하루 종일 직원이 느꼈던 약간의 끈적거림과 가려움은 거구의 흑인이 걸어 들어와 공기가 더럽다는 듯이 킁킁거리자 참을 수 없는 일이 되어 버렸다. 직원은 즉시 방이 없다고 말했다. 멍크가 단 한마디도 뱉기 전이었다. 아프리카에서 온 교황 혹은 추기경처럼 보이는 기이한 모자를 쓰고 그는 그저 직원을 바라보고 있었다.

 – 머라고여?

 뭘 말하든지 멍크의 발음은 침이 고여서 젖은 것 같았고 화성에서 보낸 전파를 타고 온 것 같은 소리였다.

 – 빈방이 없습니다. 죄송합니다.

 – 무란잔만주세여.

 – 물이요?

 – 예.

 – 물을 마시고 싶다고요?

멍크는 직원 앞에서 서서 마치 현자처럼 고개를 끄덕였다. 마치 직원의 길을 가로막고서 그의 시선을 방해하는 것처럼 보였다. 멍크의 무엇인가가 데스크 직원을 분노에 떨게 만들었던 것이다. 그곳에 서 있는 멍크의 모습은 피켓을 들고 꿈쩍도 하지 않을 것이라고 결심한 파업 노동자 같았다. 직원은 멍크의 신분을 파악할 수 없었다. 떠돌이는 아닌 것 같고, 옷을 보면…… 옷은 ―젠장. 직원은 멍크의 옷에 대해 정확히 파악할 수가 없었다. 넥타이, 정장, 코트.― 깔끔했으나 뭔가 엉망이었다. 셔츠 자락은 바깥으로 삐져나와 있고 양말은 신지도 않고 있으니.

- 물 없어요.

직원은 단호하게 말했다. 수도꼭지를 갑자기 틀자 처음에 녹슨 물이 쏟아져 나오듯 그 말을 뱉어 냈다.

- 물 없어요.

직원은 또 한 번 이 말을 하고는 목을 가다듬었다. 이제 그는 좀 더 위협감을 느끼게 되었는데, 흑인의 노란 눈동자가 우주에 떠 있는 두 개의 행성처럼 자신을 응시하고 있었기 때문이었다. 직원을 더 불안하게 만들었던 것은 두 눈을 쳐다보고 있던 흑인의 눈빛이 아니라 자신보다 5센티 위에서 내려다보는 흑인의 위치였다. 빠르게 직원의 손은 이마로 갔고 여드름을 매만졌다.

- 물 없다고 했잖아요. 제 말 들리세요?

흑인은 마치 돌로 변한 듯, 검둥이들의 무아지경 속으로 들어간 듯 그곳에 그냥 서 있었다. 직원은 그렇게 검은 사람은

본 적이 없었다. 이제는 저 흑인이 어쩌면 정신적으로 결함이 있고 위험하며 미치광이일지도 모른다고 생각하고 있었다.

— 이봐요, 내 말 들려?

직원은 이제 조금 편안함을 느꼈다. 상대방을 '이봐요'라고 부르면서 두 개인 간의 아주 특별한 대립이 아니라 훨씬 일반적인 대립, 그러니까 그는 자신을 도와줄 자기편을 갖고 있고, 저 남자도 뒤에는 그와 비슷한 무리가 있는 상황이라고 느낀 것이다.

— 여기가 호텔인데 물 한 잔이 없다고? 여긴 목마른 씨발놈들이 방 안에 가득하겠네.

— 머리 굴리지 마. 머리 굴리기만 해 봐라.

그 순간 멍크는 한 발 앞으로 내디디면서 전등 불빛을 완전히 가로막았고 그의 모습은 실루엣이 되었다. 그의 얼굴을 보는 것은 밝은 날에 동굴로 들어가는 것과 같았다.

— 여기서 사고 치면 안 돼.

데스크 직원이 말했다. '사고'라는 단어가 유리병처럼 깨져 나갔다. 그의 의자가 무의식적으로 끽 소리를 내며 2~3센티미터 정도 뒤로 물러났다. 절벽처럼 불쑥 나타난 남자와의 간격을 일정하게 유지해야 한다는 염려 때문이었다. 시선을 내리자 흑인의 손이 보였는데, 한 손가락에는 불을 찢을 것 같은 큰 반지가 끼워져 있었다. 바로 그 순간, 상대가 총을 갖고 있다면 자신에게 방아쇠를 당길 것이라는 생각이 들었다. 나중에 그 상황을 돌이켜보면서 직원은 이 상황을 고조시킨 원인이 유색인의 행동이 아니라 스스로의 생각이었음을 깨

달았다. 단어 하나하나가 다음 단어를 촉발했다. '사고'라는 단어는 권총집에서 '총'이라는 단어를 뽑아 들게 했고 '총'이라는 단어는 뒤이어 재빨리 '경찰'이라는 단어를 끄집어 낸 것이었다.

 ― 내가 말했지. 여기서 사고 치면 안 돼. 여기서 빨리 꺼지든지, 아니면 경찰을 부를 거야.

 하지만 멍크는 '물', '한 잔', 딱 두 단어만 알고 있는 멍청이처럼 돌이 되어 그곳에 그냥 서 있었다. 이제 멍크의 표정은 바뀌었다. 이제 그는 아무것도 보고 있지 않으며, 자신이 어디에 있는지도 모르며 아무 생각이 없다는 듯한 표정이었다. 내면에서 무엇인가가 부글부글 끓어오르다가 어느 순간에 폭발할지도 모르는 표정이기도 했다. 직원은 경찰에게 전화 걸기에는 너무도 겁이 났다. 저자가 안에서 무엇이라도 꺼내는 행동을 할지도 모른다는 걱정 때문이었다―그러니까 아무 행동을 하지 않고 서 있는 게 더욱 무서웠다―. 그는 가급적이면 뻔뻔스럽게 행동하자고 마음먹고 전화기를 끌어당겨 천천히 수화기를 들고 메이플 시럽 통에 손가락을 담그듯이 다이얼을 돌렸다.

 ― 경찰이죠?

 그는 이야기하는 동안 한 눈, 아니 두 눈을 모두 흑인에게 고정했다. 흑인의 행동은 오로지 자신의 가슴을 오르락내리락하는 것, 오로지 호흡뿐이었다.

 ― 음, 그는 떠나지 않고 있어요. 난 모르겠다, 라는 식으로 저렇게 서 있어요. 곧 사고를 칠 것 같아요…… 나도 이야

기했죠…… 그럼요, 저 사람 위험해요.

그가 지금 하고 있는 모든 행동처럼, 천천히 그가 막 전화기를 제자리에 놓았을 때였다. 또 다른 유색인과 부티 나는 여성이 부산하게 로비로 들어오고 있었다.

– 텔로니어스? 무슨 일이야?

멍크가 대답하기도 전에 직원이 끼어들었다.

– 이 이상한 사람, 당신들과 함께 왔나요?

직원의 공포감은 사라졌다. 그는 자신이 원하는 방향으로 이 상황을 요리할 수 있다는 자신감을 얻었다. 여성은 벽을 타고 기어오르는 벌레를 보듯이 직원을 쳐다봤다. 그 여성은 어디를 가든 특권에 둘러싸여 있으며 공손함마저도 경멸의 한 형태이며 무한히 제공하는 친절도 타인에게는 배제된 그녀의 부를 떠올리게 만드는 인물이었다.*

– 무슨 일이야? 텔로니어스.

그는 여전히 입을 열지 않고 직원을 바라보고 있었다.

– 여기 계세요, 부인. 경찰이 이리로 오고 있는 중입니다. 몇 가지 질문을 할 거예요.

– 뭐라고요?

– 몇 분이면 여기 옵니다.

다른 흑인의 설득과 마치 영국 여왕과도 같은 여성의 묵계로 멍크는 로비를 빠져나와 다시 차로 돌아갔다. 멍크는 운

* 런던 태생의 패노니카는 로스차일드 가문 출신이며 남작 부인이다.

전석에 앉아 시동을 걸었는데 그때 경찰이 도착해 그들에게 세 명 모두 내리라고 명령했다. 데스크 직원이 경찰들을 자동차로 데리고 왔고 그들 뒤편에 숨어 보이지 않았다. 질문 세례가 쏟아졌다. 경찰에게 정중함이란 없었다. 그들은 이 사건이 벌어진 이유에 대해서는 전혀 몰랐으며 오로지 경찰봉에 부여된 권위를 보여 주는 방법만을 알고 있었다. 그들은 멍크에게 엔진을 끄라고 지시했다. 하지만 그는 이 명령을 무시했다. 마치 안개 낀 밤에 모르는 길을 가고 있는 운전자가 오로지 길에 집중하고 있듯이 정면만을 바라보고 있었다. 경찰 한 명이 차 안으로 몸을 숙여 시동을 직접 끄자 영국 여인이 뭔가를 말했다.

- 부인, 조용히 하세요. 모두 차에서 내려야 합니다. 당신부터…… 야, 너, 차에서 내려.

멍크는 운전대 위에 몸을 구부리고 태풍 속을 헤쳐 가는 선박 조종실에 있는 선장처럼 두 손을 완벽하게 핸들을 잡고 있었다.

- 안 들려? 너 씨발 귀머거리야? 씨발 차에서 내리란 말이야!

- 내가 해 볼게, 스티브.

멍크의 얼굴 가까이에 머리를 밀어 넣은 경찰은 조용히, 거의 속삭이듯이 말했다.

- 야, 너 귀머거리 깜둥이냐? 내가 끌어내기 전에 이 엿 같은 차에서 열 셀 동안 기어 나와라.

하지만 멍크는 그냥 앉아 있었다. 큰 어깨에 교황 같은 기이한 모자를 여전히 쓰고서.

– 좋아, 한번 해 보겠다는 거구나.

경찰은 곧 멍크의 어깨를 잡고 그를 반쯤 차에서 끌어 내렸다. 하지만 그의 손은 여전히 조종하려는 듯이, 핸들과 두 손에 수갑이 채워진 사람처럼 핸들을 붙들고 있었다.

– 제기랄!

경찰은 멍크의 손목을 잡아당기기 시작했는데 두텁고 힘줄이 불거진 근육질의 손목은 움직이지를 않았다. 영국 여자는 고함을 쳤고 경찰들 역시 소리를 질렀다.

– 이 좆같은 귀머거리, 내게 맡겨…….

경찰 중 하나가 다른 방법을 들고 나왔다. 그는 경찰봉을 뽑아 들더니 차 안에서 할 수 있는 한 가장 강하고 빠르게 멍크의 손을 후려쳤다. 피가 흐르기에 충분했고 이내 그의 손등은 부어올랐다. 영국 여인은 그는 피아니스트다, 손, 손, 하면서 비명을 질렀다.

✳

– 뱅가드*였는데 사람들로 꽉 들어찼어. 멍크가 혼자서 연주했거든. 대학생 두 놈이 도어맨을 구워삶았나 봐. 피아노

* 빌리지 뱅가드The Village Vanguard. 뉴욕의 유명한 재즈 클럽

바로 앞에 있는 테이블에 앉으려고 하더라고.

　- 장난하냐? 공연 중간에 들어와서 맨 앞 테이블에 앉으려고 하다니. 사람들 모두 그의 손을 보려고 하는데 말이야…….

<p align="center">✖</p>

보스턴의 한 호텔에서 그는 한 시간 반가량 로비를 돌아다녔다. 벽을 살펴보다 마치 그것이 그림인 것처럼 오랫동안 주시하고 손으로 벽을 훑기도 하며 방을 돌아다녀서 투숙객들을 놀라게 했다. 몇 호실에 묵고 있느냐는 질문과 함께 문제를 일으키기 전에 나가 달라는 이야기를 들었다. 호텔을 떠나면서 그는 석탄을 운반하는 조랑말처럼 10분 동안 회전문을 참을성 있게 밀고 다녔다. 그날 밤 공연에서 그는 단 두 곡을 연주한 뒤 무대를 떠났다. 그러고는 한 시간 뒤에 돌아와 같은 두 곡을 또다시 연주하고는 한 시간 반 동안 피아노를 바라보며 그저 앉아 있었다. 밴드는 무대에서 내려왔고 매니저는 오디오로 〈누가 알겠어Who Knows〉를 틀었다. 사람들은 일어나서 공연장을 떠났고 멍크가 무너져 내리는 모습을 두 눈으로 봤다는 사실을 믿을 수 없다는 반응이었다. 그 누구도 야유하거나 불평하지 않았다. 몇몇 사람들은 그의 어깨를 두드리며 말을 건넸지만 그는 아무런 반응이 없었다. 마치 사람들이 30년 뒤 미래로 들어가서 옛 재즈 클럽의 분위기를 모방한 전시회에서 '피아노 앞에 앉은 텔로니어스 멍크'라

는 제목의 설치물을 본 것 같은 광경이었다.

　나중에 황급한 연락을 받은 넬리는 주州 경찰이 보호하고 있는 그를 찾으러 공항으로 향했다. 피곤으로 녹초가 된 그는 말하기를 거부했고 심지어 이름조차 말하지 않았다. 그는 오랜 시간 잠에 빠져들었는데 자신이 병원에 있는 꿈을 꾸었다. 잠에서 깨자 그는 무너진 건물 잔해 밑에 깔린 사람처럼 침대에서 간호사들을 올려다보면서 그들이 떠먹여 주는 음식을 먹고 있다는 사실을 알게 되었다. 마치 자신이 동물이 된 듯 불빛은 그의 두 눈을 비췄다. 너무나도 소중한 비밀 하나를 갖고 있었지만 그것이 무엇이었는지를 잊어버린 사람처럼 그의 두 눈은 자신을 꼭꼭 감추고 있었다. 사람들은 아주 오랫동안 질환을 앓고 있던 사람처럼 파자마 차림으로 발을 질질 끌고 다니는 그를 보면서 이미 오래전부터 미쳤을 것이라고 수군거렸다. 그가 코드 몇 개를 연주하자 의사들은 그의 양손에 남아 있는 훈련받지 않은 음악적 본능이 경련을 일으키며 추미醜美의 음들을 치고 있다고 생각했다. 찰랑거리다가 둔탁하게 내려치는 소리. 다른 환자들도 그의 연주를 좋아했다. 어떤 사람은 음악을 따라 울부짖었고, 한 사람과 이제는 죽은 충직한 말에 관한 노래를 부르는 환자도 있었으며 몇몇 사람들은 그냥 울거나 웃음을 터뜨렸다.

✳

고요가 먼지처럼 그의 위에 내려앉았다. 그는 자기 자신 속

으로 깊이 들어갔으며 결코 바깥으로 나오지 않았다.

－ 삶의 목적이 뭐라고 생각하세요?

－ 죽는 거.

그는 생애 마지막을 그의 집에서 바로 강 건너편 뉴저지에 있는 니카의 집에서 보냈다. 높은 창문으로 맨해튼의 정경이 보이는 그 집에서 그는 넬리와 자녀들과 함께 지냈다. 피아노에는 손도 대지 않았다. 연주하고 싶은 마음이 들지 않았기 때문이다. 아무도 만나지 않았으며 말을 하거나 침대 밖으로 나오는 일도 거의 없었다. 꽃병에 담긴 꽃의 향기를 맡거나 먼지 쌓인 해면질海綿質 잎사귀*를 쳐다보는 것과 같은 단순한 감각만을 즐겼다.

✖

－ 나도 그에게 무슨 일이 있었는지 몰라요. 그건 마치 계속 지속된 움츠림 같은 것에 그가 사로잡혀 있는 것과 같았어요. 뭔가가 그를 할퀴고 있는 듯한. 마치 도로에 발을 내딛자마자 차 한 대가 그 앞을 휙 지나가는 것과 같죠. 그는 자신의 미로 속에서 길을 잃었어요. 그 주변에서 꾸물거리다가 출구를 찾지 못했죠.

* 연꽃 잎사귀가 대표적인 예다.

외부적으로는 아마도 아무 일 없었을 거예요. 오로지 그의 머릿속의 날씨가 중요했는데 여러 번 그랬던 것처럼 갑자기 모든 것이 구름에 덮였고 이번에는 그것이 10년 동안 계속된 거죠. 절망은 아니었어요. 오히려 거의 반대에 가까웠죠. 만족의 형태가 너무 극단적이어서 거의 무기력에 빠지게 된 거예요. 마치 하루 종일 침대에 누워 있는 것이 그날의 공포를 대면할 수 없어서가 아니라, 그런 공포감을 느낄 수가 없어서, 그냥 거기에 누워 있는 것이 좋아서 그랬던 거예요. 사람들은 대부분 아무것도 안 하고 싶은 충동을 갖고 있어요. 하지만 그런 충동에 뿌리를 갖고 있는 경우는 거의 없죠. 반면에 멍크는 늘 하고 싶은 대로 하면서 살았어요. 10년 동안 침대에 누워 있고 싶으면 그렇게 한 거예요. 후회하는 것도 없고 원하는 것도 없이 말이죠. 그는 자신에게 관대했어요. 자기 규율이 필요하다고 생각한 적이 없었기에 그걸 가져 본 적도 없었죠. 그는 하고 싶으면 작업을 해 왔고 이제 더 이상 그런 마음이, 그 무엇을 하고 싶다는 마음이 들지 않는 거예요.

✖

- 그래요, 그에게는 많은 슬픔이 있었죠. 그에게 일어난 일은 그의 안에 그대로 남았어요. 그들 중 일부가 음악으로 나왔죠. 분노가 아니라 여기저기 있는 작은 슬픔을 담은 것이었어요. 〈자정 무렵Round Midnight〉은 그런 슬픈 노래였죠.

❈ ❈ ❈

뉴욕에 가을이 왔습니다. 갈색 이파리들이 발밑에 뒹굴고 가
끔 가랑비가 내립니다. 나무 주변엔 희뿌연 후광이 드리우고
시계는 곧 자정을 알리려고 하고 있어요. 이제 곧 당신의 생
일입니다, 멍크.

　도시는 해변처럼 조용하고 차들의 소음은 파도 소리처럼
들리네요. 네온 빛은 고인 빗물 위에서 잠이 들고 있고요. 닫
은 가게도 있고 아직 열려 있는 곳도 있네요. 바에서 나온 사
람들은 인사를 나누고 혼자 집으로 걸어갑니다. 세상은 여전
히 돌아가고 있고 도시는 스스로 자신을 치료합니다.

　모든 도시는 가끔씩 이런 느낌을 줍니다. 런던은 겨울 저
녁 대여섯 시 정도가 그렇고요, 파리는 훨씬 늦습니다. 카페
들이 문을 닫을 무렵이죠. 뉴욕에서는 그런 느낌이 수시로 일
어납니다. 이른 아침, 빌딩들이 협곡을 이룬 거리 위로 동이
터 오고 대로가 멀리까지 뻗어 있을 때 온 세상은 도시처럼
보이는 그런 느낌입니다. 아니면 지금처럼 자정의 종소리가
빗속에서 울릴 때 모든 도시의 갈망은 갑작스레 이해되고 분
명함과 확실함을 얻게 됩니다. 하루가 끝나갈 때면 하루 종일
점점 더 강해져야 한다는 쓸데없는 생각의 괴롭힘 속에서 더
이상 빠져나올 수 없었던 사람들도, 이제 잠이 들고 새로운
아침 햇살을 맞으면 한결 좋아지리라는 것을, 하지만 하루하
루는 적막한 고립감 속으로 또 자신들을 빠지게 만든다는 것
을 깨닫습니다. 접시가 말끔하게 정리되어 있든 싱크대가 씻

97

지 않은 접시들로 채워져 있든 아무런 차이는 없습니다. 왜냐하면 이러한 세부들은 —옷장에 걸려 있는 옷들, 침대를 덮은 시트들, 모두 같은 이야기입니다— 사람들이 창가로 걸어가 비로 물든 거리를 쳐다보면서 얼마나 많은 사람이 지금 자신처럼 밖을 보고 있을지 궁금해하는 사람들, 주중에 계획했던 빨래와 신문 읽기로 주말을 보내고 월요일을 기다리고 있는 사람들의 이야기이기 때문입니다. 아울러 사람들은 이러한 생각이 일종의 계시를 전하는 것이 아님을 알고 있습니다. 왜냐하면 지금 사람들은 스스로가 참을 만한 절망이 반복되는 일상의 일부분, 일상 속에 녹아든 모든 시간의 압축본이 되었기 때문입니다. 모든 것을 후회할 수도 있고 동시에 아무것도 후회하지 않을 수도 있는 시간. 그때 모든 남자가 오직 바라는 것은 자신을 사랑하는 사람, 설사 지구 반대편에 있을지라도 자신을 떠올리는 누군가의 존재입니다. 한 여인이 눅눅하게 젖어 내려가는 도시를 느끼면서 어딘가에서 흘러나오는 라디오의 음악을 들을 때 그녀는 노란빛으로 물든 창문 너머에 존재하는 삶들을 바라보며 상상합니다. 싱크대 앞에 선 한 남자를, 텔레비전 앞에 모인 한 가족을, 커튼을 치는 연인을, 라디오에서 나오는 같은 곡을 들으며 책상에 앉아 이 글을 쓰고 있는 누군가를 말이죠.

천둥이 어둠 속에서 굴러 넘어지는 듯한 소리를 울렸다. 빗
방울이 차 앞 창문에 후두두 떨어지자 곧 태풍이 그 방울들
을 삼켜 버렸다. 바람은 차의 옆면을 때리면서 들판을 건너
가 비명을 질렀다. 빗방울이 차 천장을 뚫는 것 같았다. 해리
는 듀크 쪽을 바라보았다. 그는 자기 자리에 몸을 묻은 채 앞
을 바라보고 있었다. 반대편에서 오는 차들의 전조등은 빗방
울이 흐르는 앞 창문에 불꽃놀이와 같은 색채를 흩뿌렸다.
이 같은 장면들은 어떻게 해서든 그의 음악 속으로 스미는
방법을 찾아내고야 마는 적절한 에피소드였다. 음악이 그에
게 다가와 음악이 되는 경우는 거의 없었다. 그의 모든 작품
은 분위기, 영감, 그가 보고 들은 무엇이었고 그것들이 음악
으로 전환되었다. 언젠가 플로리다에서 차를 몰고 나오는 길
에 엘링턴 밴드 단원들은 어디선가 새 우는 소리를 들었다.
그 소리는 너무나도 완벽하고 아름다워서 지평선 너머 하늘
에 붉은 줄무늬를 새기고 있는 태양을 배경으로 그 새의 실
루엣을 봤다고 누군가가 맹세할 정도였다. 하지만 늘 그렇듯

이 그들에게는 차를 세울 수 있는 시간이 없었다. 그래서 듀크는 그 소리를 메모해 놓았다가 나중에 〈석양과 모킹 버드 Sunset & The Mocking Bird〉의 기초로 사용했다. 〈반딧불이와 개구리Lightning Bugs & Frogs〉는 신시내티에서 공연을 마치고 나오는 길에 큰 나무들 뒤편으로 둥근 달빛이 비치는 모습을 우연히 보고서 영감을 얻었다. 반딧불이가 공중에서 빛을 비추고 사방에서는 개구리가 바리톤 목소리로 울고 있는 순간이었다. 다마스쿠스Damascus*에서 듀크는 지진이 날 때와도 같은 자동차들 소리로 잠에서 깨어났다. 마치 전 세계의 모든 출근 차량이 이 한 도시로 으르렁거리며 몰려오는 것 같았다. 아직 잠에서 덜 깼지만 그는 그 소리를 오케스트라 사운드로 옮기려고 하는 자기 자신을 발견했다. 봄베이의 불빛, 아라비아 바다 위로 떠 있는 하늘, 실론섬의 궂은 태풍 —어디에 있든 그때 얼마나 피곤했든, 그는 중요성과 확신을 고려하면서 주저함이 없이 그 소리의 음악적 잠재성을 나중에라도 발견하기 위해 노트에 적어내려 갔다.— 산, 호수, 거리, 여자, 소녀, 귀여운 여자, 아름다운 여자, 거리의 풍경, 석양, 대양, 호텔에서 바라본 풍경, 밴드의 멤버들, 옛 친구들……. 그는 그가 마주치는 모든 것을 사실상 그의 음악 속에 담을 수 있는 방법을 터득한 지점에 이르렀다. —그것은 그만의 독특한 지구 지리학이었으며 색채, 소리, 냄새, 음식,

•　시리아의 수도

사람들, 그가 느끼고, 만지고 본 모든 것에 관해 오케스트라로 쓴 일대기였다.— 그는 소리의 작가였으며 그가 작업 중인 것은 거대한 음악적 소설이었다. 그것은 늘 보태져야 할 것이 있으면서 궁극적으로는 그 자체에 관한, 그 곡을 연주하고 있는 밴드의 동료들에 관한 것이었다…….

비는 잠시 잦아들다가 곧이어 전보다도 더 거세게 내리기 시작했다. 자동차 앞창으로 내다보는 것은 폭포수를 통해 바깥을 보는 것과 같았다. 바람은 광인처럼 소리를 질러댔다. 해리는 운전대를 꽉 잡으면서 듀크 쪽을 슬쩍 쳐다보았다. 이 태풍이 그의 작품 안으로 들어오는 데에 시간이 얼마나 걸릴지 궁금해하면서.

마치 접신接神 모임이 열린 것 같네, 버드 파월. 조명은 어둡고 촛불은 타오르고 있어. 자네의 사진이 내 책상 곳곳에 세워져 있고 〈유리 장벽The Glass Enclosure〉이 오디오에서 조용히 흘러나오지. 난 3번가 아파트에 앉아서 자네 음악을 통해 자네를 만나려고 해. 프레즈, 밍거스, 멍크 모두에게 음악은 오솔길이야. 나는 그것을 따라가 결국에는, 항상 그들을 만나지. 음악은 그들 아주 가까이에 나를 데려다줘. 난 그들의 움직임을 보고 그들이 말하는 것을 듣네. 하지만 자네 음악은 달라. 그 음악은 자넬 에워싸고 있고 자네를 봉인하고 있네. 자네 사진도 마찬가지야. 두 눈은 선글라스 같고 선글라스 뒤에 숨어서 진실을 감추고 있네. 자네가 세상과 단절했다기보다는 세상이 자네에게 가까이 가지 못한다고 표현해야 할 것 같아. 심지어 편히 쉬고 있을 때조차도 자넨 뭔가를 지키고 있는 사람의 표정을 짓고 있지. 자기 땅 끝자락의 울타리에서 사진을 찍은 농부처럼 말이야. 자네의 폐결핵을

치료하던 요양원 바깥에서 버터컵Altevia 'Buttercup' Edward[•], 조니^{••}와 함께 찍은 사진도 마찬가지야. 자네 사진은 전부가 계절의 끄트머리에서, 경계에서 찍은 것 같아. 가랑비가 앙상한 나무 사이로 내리고 있고 자네의 우비는 목까지 단추가 채워져 있고 모자는 이마 밑까지 내려와 자네 눈을 가려 주고 있어. 버터컵은 핸드백을 들고 스카프를 머리에 쓰고 있네. 그 모습은 꼭 날씨 때문에 곤란해져서 휴가를 여유 있게 즐길 수 없게 된 가난한 가족을 보는 것 같아. 자네는 사진 찍을 때 포즈를 취하지 않는 사람이었네. 마치 화면의 정적이 자네의 부동자세에 달렸다는 듯이, 더 길게 정지 화면을 유지해야 더 좋은 사진이 나온다고 생각한 사람처럼 그저 멈춰 섰을 뿐이야.

하지만 피아노 앞에 앉은 자네 사진은 특별해. 정식 무대가 끝나면 버드Bird^{•••}, 디지Dizzy^{••••} 그 누구와도 연주할 수 있었던 시절, 어느 날 밤 버드랜드에서 찍힌 이 사진처럼 말이야. 코러스chorus^{•••••}가 진행되면서 비트와 함께 자네의 어깨는 들썩이고 관자놀이 위로 정맥이 불거지면서 건반 위로는 땀

• 　버드 파월의 아내

•• 　버드 파월의 아들

••• 　색소포니스트 찰리 파커Charlie Parker

•••• 　트럼페터 디지 길레스피Dizzy Gillespie

••••• 어떤 곡에서의 1절. 보통 이 코러스의 형식을 바탕으로 즉흥 연주를 전개한다.

방울이 비 오듯이 쏟아지고, 입술은 말려 올라가 치아를 드러내며, 오른손은 바위 위로 떨어지는 물줄기처럼 왁자지껄 춤을 추고, 그 오른손의 움직임이 점점 더 복잡해지면서 점점 더 강해지는 발 구름, 꽃잎처럼 폈다가 지는 선율들, 결코 늦추지 않다가 자연스럽게 발라드로 전환되는 우아함. 마치 흑인 손에 든 색소폰 혹은 트럼펫이 된 것처럼 피아노가 이 기회를 백 년 동안 기다렸다는 듯, 건반들이 그의 손길에 닿기 위해 경쟁하듯이 손아귀 속으로 빨려들 때의 그 모습. 곡과 곡 사이에서 들리는 청중의 당혹감. 자네가 가는 곳마다 사람들은 자네 이름을 수군거렸지. 버드 파월, 버드 파월.

음악은 자네로부터 아무것도 가져가지 않았네. 삶이 모든 것을 앗아간 거야. 음악은 자네에게 되돌려졌지. 물론 그건 충분치 않았지만. 충분, 그 근처에도 가지 못했지.

✖

여기 또 한 장의 사진이 있어. 1965년에 찍은 거야. 그때 자넨 단 한 곡도 연주할 수 없었어. 피아노란 불가능한, 정신 이상의 악기가 되었지. 자네가 의자에서 다리를 벌리고 앉아 테이텀Art Tatum과 같은 콧수염에, 역시 테이텀처럼 조금 통통해진 얼굴로 카메라를 보며 웃고 있는 사진이야. 자넨 자네 방에서 여러 날 동안 계속 이렇게 앉아 있었지. 맞아, 그랬어. 사람들이 자네를 만나러 와도 저렇게 앉아 있었어. 질문에 아무런 대답도 없이, 세상을 향해 상냥하게 웃으면서, 아

무 말 없이.

사진이란 시간의 최면에 빠진 이미지야. 그 이미지가 최면에서 깨어나 되살아나길 기다린다는 것은 자네와 방에 앉아서 자네가 최면에서 깨어나 움직이고 말하기를 기다리는 것과 같지. 마치 자네가 있는 곳에서 여기저기에 알아보고 자네와 함께 그곳에 있는 듯한 느낌이 드네.

버드, 버드……? 내 말 그리고 자네 말 모두를 내가 하길 원한다면 내가 그렇게 하지. 아마도 듣고만 있는 자네를 보면서 난 뭔가를 알게 될 수도 있을 것 같아. 어쩌면 자네 삶의 고통과 〈망각Oblivion〉, 〈통곡Wail〉, 〈환각Hallucination〉, 〈약간 미친Un Poco Loco〉과 같은 곡의 활기찬 음악적 낙관주의가 어떻게 조화할 수 있었는지를 깨달을 수도 있겠지. 난 자네가 연주한 모든 곡이 자네 삶에 관한 고통스러운 소설로부터 뜯어낸 한 페이지였으면 해. 난 〈유리 장벽〉이 「우울 속에서 걷다 Walking in the Blue」*의 자네 판본이었으면 하거든. 물론 이 곡은 피아노 소품 형태로 얼어붙은 교향곡처럼 들리지만 말이야. 심지어 스탠더드 넘버를 연주할 때도 자네 연주는 클래식 피아니스트의 연주처럼 장엄함과 위엄이 느껴져. 〈물방울무늬와 달빛Polka Dots & Moonbeams〉과 같은 곡을 자네가 연주하면 그것은 마치 궁정 작곡가의 작품 같은 소리를 내지…….

• 미국 시인 로버트 로웰Robert Lowell의 1958년 작품. 작가의 정신병력을 드러내고 있는 시로 유명하다.

그냥 조용히 앉아 있기만 하는군, 버드. 내가 말하는 걸 듣고 있는 건지도 모르겠네. 맞아, 지금 난 무대 막간에 자네의 길을 막고 자네가 별로 듣고 싶지 않은 질문과 이야기들을 퍼부어 대는 술주정뱅이처럼 보일 거야. 자네가 생각하는 걸 자네에게 말해 주겠다는 사람 있잖아—내 생각이 곧 자네 생각이라고 말하는 사람 말이야—. 사실 난 알고 싶은 게 참 많아. 하지만 자네는 침묵 속에 앉아 있으니 난 자네에게 계속 말을 걸 수밖에. 내가 물은 질문에 내가 대답하고 어쩌면 자네 속을 들여다보고 뭔가를 이야기해서 자네가 침묵을 깨고 나올 만큼 진실의 미끼를 던지길 바라는 것 외엔 내가 할 수 있는 일이 없네. 난 자네가 요양원에서 보냈던 시간에 대해서 알고 싶어. 1945년의 10주, 1948년 대부분의 시간. 그리고 퇴원한 지 몇 달 만에 다시 들어갔었어. 그리고 1949년 4월에 다시 나왔다가 1951년 9월 필그림 주립병원에 입원했고 크리드무어 병원으로 옮긴 후에 1953년까지 그곳에 있었지. 전기충격 요법과 신경안정제 치료를 받았고. 그 날짜를 확인하는 것은 쉬워. 하지만 어떻게 그런 일이 일어났느냐는 거야, 버드. 자네가 겨우 스물다섯, 스물여섯의 나이였다는 사실 말고는 그 점에 대해 알고 있는 사람이 아무도 없어. 그때 그 사건들은 자네를 갈기갈기 찢어 놨고 이후 자네의 삶은 그 조각난 것을 이어 붙이느라 모든 세월을 허비했네. 사보이볼룸Savoy Ballroom•

• 1926년부터 1958년까지 맨해튼 할렘에 있었던 스윙댄스 클럽

기도가 자네 머리를 멜론 쪼개듯이 내리쳤을 때 자넨 그냥 그곳으로 걸어 들어가고 있었다는 게 사실인가? 자넬 포위한 경찰들이 자네의 연약한 머리를 박살 낼 핑곗거리만 찾고 있을 때 자네는 그냥 취해 있었던 것뿐이라는 게 사실이냔 말이지. 자넨 동시에 비명을 지르고 애원했고 눈물이 콧구멍을 타고 거꾸로 넘어가는데도 이 상황은 누구도 통제할 수 없는 상황으로 빠져들고 있다는 사실을 느꼈겠지. 걷다가 보면, 성큼성큼 내딛다가 보면 어떤 손이 쑥 다가와 팔을 잡고 늘 벌어지고 있는 일 한가운데로 우리를 밀어 넣어. 인생에서 어떤 사건들은 그래. 우연히 우리가 오길 기다리며 있었던 거야. 갑자기 맞는 비처럼 참을성 있게 기다리고 있었던 거지.

자넨 검은 구두를 신고, 검은 정장을 입고 우산을 들고 갔을 뿐이야. 사업하는 사람이 사무실로 들어가듯이 그 문제 속으로 걸어 들어간 거야. 카페 불빛이 '광폭狂暴'이란 폭력적인 단어로 비친 게 보이던가? 하수구에는 이미 버려진 유리 조각들이 반짝이고 있었겠지. 위협적인 큰 목소리가 들렸을 거야.

─ 경고한다.

두려움에 젖은 두 눈으로 자넨 그 목소리를 쳐다보았지. 자네에겐 선택의 여지가 없었어. 제일 가까이 있는 얼굴을 후려치고 제복을 입은 무리를 필사적으로 뚫고 나가려고 했어. 팔들이 자넬 붙들고 있고 한 주먹이 날아와 자네 얼굴 한쪽을 얼얼하게 만들자 자넨 비틀거리다가 다시 균형을 잡았어. 그러고는 높은 나뭇가지 위로 올가미에 매단 뱀처럼 높이 솟

아 있는 팔 하나가 눈에 들어왔지. 그 높이에서 경찰봉이 내려치자 자넨 긴 비명을 질렀어. 누군가가 이런 짓을 한다는 게 믿을 수 없다는 생각을 하고 있을 때 또 다른 한 방이 자네 두골을 조각내고 뇌를 박살 내고 자넬 죽여 버리겠다는 듯이 머리로 날아들었지. 그때 자넨 소리치는 한 경찰의 열린 입을 봤어.

– 안 돼, 안 돼.

자네 손은 경찰봉이 내려치는 그 순간에 1~2인치 정도만 위로 올라갔을 거야. 경찰봉은 영원히 지속될 번개처럼, 두개골을 향하고 있는 권총처럼, 유리창을 부수는 해머처럼 머리를 쪼개 놓았어. 자네가 무릎을 꿇었지. 그러면서 한 손을 뻗어 가장 가까이에 있는 경찰의 권총 벨트에 매달리면서 두 발로 서려고 허우적댔어. 하지만 첫 타격의 충격이 울퉁불퉁한 통나무를 내려친 도끼의 진동 파장처럼 머리 전체로 퍼져 나가는 중이었어. 안 돼, 안 돼, 안 돼.

– 맙소사.

그건 이전과 똑같지는 않겠지만 비슷한 상황이었을 거야. 20년 뒤에도 자네는 힘겨운 밤에 두개골이 다시 붙었으면 하면서 머리의 통증을 느끼며 잠에서 깨어났어. 지난 사건이 벌어졌을 때 자넨 불과 스물다섯 살이었어. 칼처럼 젊고 오만하며, 원하는 것이면 무엇이든 요구하고, 민튼스 클럽Minton's•의

• 1938년부터 1974년까지 맨해튼 할렘에서 운영되었던 유명한 잼 세션 클럽

하얗고 뽀송뽀송한 테이블 커버 위를 진흙 묻은 신발로 밟고 다녔던 게 자네네. 웨이터들이 자네에게 덤벼들려고 할 때 멍크가 소리쳤지.

　— 야, 이 개자슥드라, 가만있어.

　그래서 모두가 그 자리에 서서 돌멩이 징검다리로 연못을 건너는 꼬마처럼 테이블 위를 걸어 다니는 자넬 쳐다보고 있었어. 아마도 자네는 늘 잠재적으로 통제 불능이었겠지만 그땐 잠재적인 폭탄이었어. 헤로인과 술. 두 잔이면 자넨 난폭해졌음에도 술만 만나면 사막을 기어서 빠져나와 신기루를 만난 사람처럼 마구 퍼마셨어. 자넨 취하지 않았어. 미친 거야. 버드랜드에서 밍거스, 블레이키Art Blakey, 케니 도햄Kenny Dorham, 찰리 파커 등과 연주하던 그날 밤처럼 말이야. 그때 6개월 전 찰리는 자살을 시도했었어. 그래서 벨뷰에서 치료를 받았고 그날 공연에 돌아온 거지. 자신에 대한 신뢰를 다시 쌓으려고 말이야. 하지만 그는 첫 번째 무대 때 제 시간에 오지도 못해서 자네는 찰리 없이 그냥 무대에 올라갔지. 자네도 역시 곤드레만드레 취해 있었어. 자네가 치는 건반의 음정은 마치 바다 위에 떠 있는 배 같았어. 곡이 중간 즈음 가면 엉망이 되고 5도 음은 칠 때마다, 어떤 곡에서 등장하는 부분이든 매번 틀렸지. 모든 곡은 기억하는 데까지만 치다가 뭔가로 버무리고 결국에는 잘못된 음들이 수북이 쌓인 검은 산딸기 덤불 속에서 끝맺음을 했어.

　두 번째 무대가 됐어. 자네 혼자 무대에 올라 활짝 웃더니 인사를 하고 약간 춤을 추다가 객석으로 거의 넘어질 뻔하더

라고. 어떻게 해서 다시 피아노 의자에 앉았는데 손가락은 건반 위에 흘리는 침처럼 뚝뚝 떨어지고 잔에서 넘친 술처럼 질질 흐르다가 음악은 물이 고인 마룻바닥으로 고꾸라지더라고. 밍거스와 도햄이 합류했는데 이제 피아노의 역할은 자네가 마루에 쓰러지지 않도록 받쳐 주는 것이었지.

찰리가 나타나자 다시 무대가 정돈됐어. 그 전날 밤 자넨 찰리에게 갔었지. 웃으면서 이렇게 말했어.

– 알지? 찰리 파커. 넌 쓰레기가 아냐. 이봐, 날 빡돌게 하지도 않을 거잖아. 넌 이제 더 이상 개똥같이 연주하지 않을 거야.

찰리는 웃음으로 답했어. 그래서 그는 그날 첫 곡으로 이 곡을 준비했지. 〈환각〉. 그런데 자넨 찰리가 무대에 오르기 전에 치던 곡을 계속 연주한 거야. 밴드는 연주를 절룩거리다가 결국 멈춰 버렸어. 찰리는 다시 곡목을 이야기했는데 자넨 마치 귀머거리가 된 것처럼 이전 곡을 계속 연주했어.

– 뭐 하는 거야, 버드.

– 씨발놈아, 이거 무슨 키key냐?

– S키다. 썹키란 뜻이야, 이 씨발놈아.

– 씨발, 좆같은 놈의 좆같은 곡이구먼.

그러더니 자넨 팔꿈치로 건반을 내려치고는 누구도 알아들을 수 없는 고함을 지르고 비틀거리며 무대에서 내려와 발을 질질 끌면서 걸어 나갔어. 찰리는 그냥 마이크 앞에 서서 낮은 음성으로 계속 불렀어. 마치 숲에서 잃어버린 사람을 찾듯이 말이야.

- 버드 파월.

- 버드 파월.

- 버드 파월.

✖

크리드무어 정신병원에서 자넨 벽에 건반을 그리고 새로운 코드를 두드리고 손가락을 건반 위에 문대면서 하얀 벽면 위에 얼룩을 남겼어. 버터컵이 방문했을 때 자넨 그녀의 손을 덥석 잡았고 그녀의 눈에서 사랑을 발견했지. 그 눈에는 늘 사랑과 함께 의문이 있었어. 얼마나 오래갈까? 자네가 다시 좋아지길 바라면서도 자네가 다시 안 좋아질 때까지 그 상태는 얼마나 오래갈 수 있을까? 뭔가가 끝나고 또 뭔가가 시작되기를 늘 기다리는 상태. 붕괴의 조짐, 마음에 상처를 줄 사소한 사건을 항상 대기하는 상태…….

어느 늦은 오후, 건물 꼭대기 층에서 완벽한 깃발 모양의 그림자가 흘긋 그의 눈에 들어왔다. 그는 근처 옥상에서 성조기가 흩날리고 있을 거라고 생각하고 주변을 둘러보았다. 하지만 아무것도 없었다. 건물 벽에는 오로지 검은 그림자의 잔물결이 춤을 추고 있었다. 다음 날 그는 물건의 조직 안에서 웅성거리는 소리를 들었고 건물 벽면에서 떨림을 느꼈다. 갑자기 그는 벼랑 끝에 있는 느낌이 들었고 그래서 커피 잔이 바닥으로 떨어져 깨질까 봐 그것을 테이블 중앙에 놓곤 했다. 도로를 뚫는 착암기, 거리를 쪼개는 공기 압착 드릴, 건물 골

조를 무너뜨리는 철거용 철구를 그는 지켜보았다. 포장도로 위를 스치며 지나가는 새들의 그림자에도 놀랐다. 몇 블록 떨어진 옛 블록에서 그는 건설 노동자들이 소방도로를 만드는 것을 지켜봤다. 아크 용접기의 희고 파란 불꽃이 계속 쳐다보기에는 너무 밝은 줄 알고 있으면서도 그것을 계속 응시했다. 시선을 딴 곳으로 돌렸을 때도 그의 시야에는 컵 받침 모양의 밝은 빛이 헤엄치듯 돌아다녔다. 잔영이 사라지길 기다렸지만 마그네슘 불꽃의 밝기가 망막에 상처를 입혔고 뇌에 푸른색의 물리적인 힘, 은색 섬광으로 각인되었다.

강풍이 괴성을 지르며 도시를 지나가고 토네이도가 거리를 덮쳤다.

도축 구역에서는 내장의 짙은 악취가 공기를 뒤덮었다. 갈고리에 매달려 있는 조각난 뼈대들. 냉동 공기들의 노란색, 분홍색 조각들.

그는 사람들이 자기를 부르는 소리를 들었다. 단어는 깨진 음절로 흐트러졌다. 사람들이 자신을 쳐다보고 있음을 느끼면서 자신에게 뭔가 문제가 생기고 그 문제들이 자신을 따라오고 있다는 것을 느꼈다. 밝은 대낮에 번개가 내리쳤다. 크리스마스 쇼핑을 하는 사람들 사이에서 그는 죽은 사람들의 얼굴을 솎아 내기 시작했다.

커다란 산타클로스가 미소를 지으며 그의 정면에서 깡통을 딸랑거렸다. 상품 진열대는 죽은 자를 위한 선물들로 반짝거렸다. 누군가가 그의 팔을 건드리기에 주변을 둘러보자 그를 보면서 빙긋이 웃고 있는 아트 테이텀이 보였다. 테이텀은

뭔가를 이야기하고 있었는데 파월은 그 말을 이해할 수 없었다. 테이텀은 마치 파월이 앞을 못 보는 사람인 양 팔짱을 끼고 그를 안내했다. 대로를 빠져나와 교통량이 다소 적어서 심지어 거리에 눈이 쌓여 있는 거리로 들어섰다.

- 당신은 죽었어요, 당신은 죽었어요.

그는 갑자기 테이텀에게 말했다. 그러자 테이텀은 웃었다.

- 물론이지.

그들은 지하에 있는 바를 향해서 조심스럽게 내려갔다. 지하 바의 불빛은 눈 덮인 거리를 노랗게 물들이고 있었다. 바 안으로 들어가자 호박 빛깔 전등이 불을 밝히고 있었다. 여러 색깔의 띠와 장식물이 천장에 매달려 있었고 바의 기둥에는 금빛 크리스마스 장식물을 단 넝쿨이 감겨 있었다. 파월은 테이텀을 따라 사람들이 뿜는 담배 연기 속으로 들어갔다. 바의 모든 사람이 파월을 알아봤고 그의 이름을 불렀으며 언제 이 거리로 다시 돌아와 연주할 수 있느냐고 그에게 물었다. 그때 파월로서는 볼 수 없는 곳의 무대에서 비명을 지르는 트럼펫 소리가 청중의 환호와 놀람을 멈추게 했다. 파월의 눈이 노란색 안개에 익숙해지자 버디 볼든Buddy Bolden, 킹 올리버King Oliver, 패츠 월러Fats Waller, 젤리 롤 모턴Jelly Roll Morton의 모습이 보였다. 사람들은 테이텀에게 길을 터 주면서 술을 주문해 그에게 건넸다. 테이텀은 누구에게서 온 맥주이든 모두 받아 마시면서 연주해 줄 수 있느냐는 사람들의 요청에 나중에, 나중에,라고 대답했다.

- 나 죽었나요?

파월이 테이텀의 귀에 대고 물었다.

- 음, 그보다는 자네가 더 이상 죽음에 대해 걱정할 필요가 없어진 단계에 이르렀다는 게 더 맞을 거야. 왜냐하면 죽음은 이미 시작되었거든.

- 그런데 왜 난 죽음을 못 느끼죠?

- 여기 있는 사람 가운데 죽음을 느끼는 사람은 아무도 없어.

파월은 볼든이 다가오는 걸 봤다. 그는 테이텀과 포옹하고 파월을 쳐다보며 활짝 웃으며 말했다.

- 버드 파월, 맞지?

그는 악수를 나누고 어깨를 툭 쳤다.

파월은 볼든의 사진을 본 적이 없지만* 그가 볼든이라는 걸 알아차렸다. 주변의 모든 사람들이 그를 쳐다보았고 마치 파월은 이 바를 20년 동안 다닌 사람처럼 그들에게 고개를 끄덕이며 인사를 나눴다. 볼든이 킹 올리버에게 파월을 소개해 주자 그는 곧 이 바에 있는 모든 사람이 죽었다는 사실을 잊었다. 죽은 자에 대한 편견을 갖고 있었다는 각성조차 잊은 것 같았다. 마치 백인만 모인 장소에 왔지만 누구도 그의 피부색에 관심이 없을 때처럼, 그는 산 사람이 아무도 없는 바에 와 있다는 사실 자체를 인식하지 않게 됐다.

* 1877년에 태어나 1931년에 세상을 떠난 버디 볼든은 최초의 재즈 연주자 중 한 명이다.

거리로 다시 나오니 낡은 건물들이 벽의 파도처럼 치솟아 있
었다. 그림자가 그의 주변을 감싸 돌았다. 그는 한 가게에서
나오는 붉은 빛, 은빛 조명을 받고 있는 자신을 슬쩍 보았다.
그는 자신이 유리로 만들어졌다면 어땠을까를 궁금해하면
서 가게 유리창을 걸어갔다. 그는 유리에 비친 자신의 모습
이 갈라지고 쪼개지다가 유리 물방울이 되어 바닥에 조각으
로 떨어질 때까지 그 모습을 지켜봤다. 비가 다시 내리기 시
작했고 태풍이 그의 주변을 조용히 덮치기 시작했다. 우박
이 거리를 소리 없이 두들겼다. 그는 한 주류점이 열려 있다
는 네온사인을 보았고 소음으로 가득 찬 추격 장면이 이어지
는 무성영화보다도 조용하게 거리를 미끄러져 내려가는 노
란 택시들의 행렬을 보았다. 아마도 뉴욕은 세상에서 가장
시끄러운 곳이겠지만, 그의 귀에는 아무런 소리도 들리지 않
았다. 그는 차 한 대가 조용히 미끄러져 다른 차의 뒤와 부딪
히는 모습을 보았다. 두 운전자가 차에서 내려 상대 앞에서
분노의 동작을 흉내 내며 조용히 춤을 췄다. 발작하는 듯한
번개가 거리를 밝혔다. 그는 인도 가장자리에서 내려와 비와
휘발유로 젖은 차도에 발을 내디뎠다. 그의 발목 주변이 마
치 가시 돋친 넝쿨이 감아 올라가듯 우박으로 점점 포위되고
있었다. 우박은 호수의 얇은 얼음 위로 별빛 가득한 밤의 이
미지가 비춘 것처럼 조용하게 쏟아져 내리는 중이었다. 그는
바람과 비가 얼굴을 찌르고 있다는 사실을 느낄 수 있었지만

소리는 들리지 않았다. 마치 바람과 비가 외부의 것이 아니라 그의 내부에서 벌어지는 현상에 대한 피부의 이상 반응인 것처럼. 갈라진 아스팔트 도로 사이에서 올라오는 증기를 가르며 택시 한 대가 유령처럼 지나갔다. 순찰차 한 대가 표류하듯 떠돌고 있었다. 순찰차의 빨강, 파랑 불빛이 회전하며 낫처럼 빗줄기를 가르고 있었다.

센트럴파크에는 비가 그치고 있었다. 구름이 파도처럼 달 위를 지나가자 은빛 그림자가 어두운 잔디 위로 기어가고 있었다. 번개가 쳤다. 하지만 오래 기다린 천둥은 울리지 않았다. 밝은 달빛 때문에 히드라처럼 보이는 나뭇가지들이 더욱 검게 보였다. 그가 들을 수 있는 유일한 소리는 자신의 심장이 뛰는 소리뿐. 그가 빨리 움직일수록 일정한 베이스의 템포는 증가했고 그가 달리자 속도는 더욱 빨라졌다. 그는 떨고 있는 개 한 마리를 보고 셔츠를 벗어서 옷소매에 개의 앞발을 넣어 주고 배 부분에서 단추를 잠가 주었다. 개의 목 주변을 바지로 목도리처럼 감싸 주었고 개의 발에는 양말을 신기고 구두끈으로 양말을 매 주었다. 그러고는 개가 어둠 속으로 터벅터벅 걸어 들어가는 모습을 지켜봤다. 그는 가던 길에 호수를 만났다. 그래서 그 호수를 건넜는데 수면 밑으로 얼굴을 묻은 채 베이스 드럼처럼 점점 커지는 자신의 심장 소리를 들으면서 바다에서 괴물이 등장하듯 호수 건너편으로 올라왔다. 번개가 나무 한 그루를 둘로 쪼갰다. 그는 물풀 범벅인 채로 누워 빌딩의 불빛과 하늘을 나는 비행기 한 대를 바라보았다. 도시도 없고, 바람도 없고, 오로지 음악이라고는 신의 심

장 소리만이 존재했던 천지창조의 첫날보다도 더 조용하게.
그는 그 자리에서 살려고 했다. 개나 고양이를 먹고, 필요하다
면 나무도 먹으려고 했다. 가을이면 떨어지는 이파리들을 먹
을 것이고 쓰레기통이나 나무 속에 들어가 살 생각이었다.

✼

출입구에 웅크리고 있는데 그를 파고드는 손전등의 불빛이
보였다. 구두가 점점 더 가까워졌다. 권총, 경찰봉, 군화, 수
갑, 도망가는 쥐들. 불빛이 그의 발가락을 비추더니 은빛 광
선이 두 눈으로 곧장 날아들었다. 그는 눈을 가리면서 군대
도 퇴각시킬 것 같은 오래된 쓰레기 냄새 속으로 움찔하며
물러났다. 그는 속옷과 그의 실종 기사를 간략하게 실은 신
문 몇 장을 빼면 거의 벌거벗은 상태였다. 얼굴에는 왜 생겼
는지 기억조차 할 수 없는 상처가 있었고 불빛이 또 머리를
비추자 그는 또다시 구타당할 각오를 하고 있었다.
 ─ 괜찮아요, 괜찮아요.
 순찰 경관은 잃어버렸던 동물을 달랠 때 사용할 것 같은
말투로 말했다. 손전등은 전에 본 적이 없는 끔찍한 것을 봤
다는 듯이 말하는 그의 젊은 눈빛을 드러냈다.
 ─ 괜찮아요, 괜찮아요.
 경관은 똑같이 다시 말했다. 그는 전등 빛이 상대의 두 눈
을 비추지 않도록 조심스럽게 다뤘다. 발로 쓰레기를 거둬 내
면서 웅크리고 있는 상대에게 조금씩 다가갔다.

- 아무도 해치지 않을 겁니다. 괜찮나요? 다친 데 없나요?

경관은 손전등으로 그의 몸을 살폈고 몇 개의 상처 외에는 식별할 수 있는 부상 징후를 발견하지 못했다.

- 보세요, 당신을 해치지 않아요. 무엇도 적지 않을 거예요. 그렇죠? 이름이 뭐죠? …… 이름 없어요?

경관은 고개를 절레절레 흔들면서도 상대가 이제 겁을 덜 먹고 있다는 사실을 알았다. 경관의 말을 이해하지는 못할지라도 목소리가 상대를 안심시키고 있었다.

이제 경관은 그를 옆에 앉힌 다음 어깨에 손을 얹고 가로등 빛으로 그의 얼굴을 보려고 했다. 손전등을 끈 채, 눈꺼풀이 무겁게 내려앉고 콧수염이 났으며 머리카락을 짧게 깎았음에도 정신없어 보이는 그를 다시 쳐다보았다. 어떤 의식적인 생각 없이 경관은 자기 앞에 앉아 있는 이가 버드 파월이란 점을 바로 확신할 수 있었다. 세상에, 이런 일이. 순찰 나오기 네 시간 전에 그는 〈이교도들의 춤Dance Of The Infidels〉을 들으며 아내에게 버드는 세계 최고의 피아니스트로 꼽혀야 한다고 말했다! 어찌 이런 일이……. 하지만 그는 버드가 정신분열 환자라는 사실을 알고 있었으며 며칠 전에 사라졌다는 사실 또한 알고 있었다. 경관은 또다시 그의 검은 얼굴을 바라보았다. 그의 두 눈은 점차 공포가 줄어들고 있다는 점만을 오로지 말하고 있었다. 됐어. 그래, 된 거야. 바로 그였던 거야.

- 버드 파월 씨죠? 제가 틀리지 않았죠?

마지막 말에서 그의 목소리는 부드러움에서 숭배로 바뀌었다.

버드는 아무 말 없이 경관을 바라보았다. 하지만 버드의 눈 깊은 곳에는 안도가 자리 잡고 있었다. 마치 한밤중에 누군가의 문을 두드렸을 때 떨어져 있는 방에서 불빛 하나가 나오는 걸 봤을 때의 느낌 같은. 경관은 버드에게 손을 내밀었다. 그가 일어나는 것을 돕기 위해서였지만 한편으론 그냥 악수하기 위해서였다. 경관은 미소를 지으면서 불쑥 이 말을 뱉지 않을 수 없었다.

－ 오늘은 제 인생 최고의 날이에요, 버드. 그러니까 제 말은⋯⋯.

＊

모든 정신 질환자 보호 시설은 똑같았다. 체벌 기구와 전혀 구분되지 않는 치료 기구로 채워진 비밀스러운 빅토리아 양식의 건물. 감옥. 정신병원. 막사. 이들은 즉각 서로 임무를 바꿀 수 있는 곳이었다. 치료 과정은 곧 교화 과정이었다. 이 모든 건물은 잠재적 수용소였다.

어느 맑은 가을날 아침, 그는 수용소를 떠나게 되었다. 발밑에서 자갈들이 달그락거리는 소리를 들으며 그는 차 한 대를 기다리고 있었다. 한 사진 작가가 그의 매니저와 나란히 서 있는 그를 사진에 담았다. 그는 카메라가 거기 없다는 듯, 사진 찍기가 끝나기를 기다리면서 아무런 느낌도 주지 않고 모든 것을 안에 담은 표정이었다.

그는 날아가는 새들이 무심코 내뱉는 울음소리 외에는 아무것도 없는 허공의 공기를 들이마셨다. 그러고는 우주처럼 깊은 하늘을 반사하고 있는 물웅덩이에서 그를 올려다보고 있는 자신의 얼굴을 보았다. 그리고 그 물 고인 곳을 지나칠 때 흔들리며 사라질 것 같은 반사된 모습을 밟지 않으려고 조심스럽게 차를 향해 걸어갔다.

마른 잎 말고는 앙상하게 남은 나무들을 지나치며 차는 달려갔다. 바람은 없었지만 최근에 지나간 태풍의 흔적은 여기저기에 있었다. 나뭇가지들만이 타다 남은 나무처럼 매달려 있었다. 그는 전면 유리창에 검게 휘갈겨 써 놓은 것 같은 나뭇가지의 패턴을 바라봤다. 고속도로로 들어서자 빛과 어둠이 그의 얼굴을 스쳐 지나갔다. 차들, 주유소 간판들.

– 몇 시야?

– 정확히 정오. 기분 어때, 버드?

– 좋아.

– 아무 걱정 마. 버드.

차가 공동묘지를 지날 때 그는 검은 코트를 입은 한 여인이 붉은 꽃을 움켜쥐고 묘비 사이의 좁은 길을 걸어가는 것을 옆 창문을 통해서 보았다.

– 버터컵은 만나 봤어?

– 자넬 기다리고 있어. 버드.

– 아이는?

– 정말 귀여워. 자넬 꼭 닮았어. 버드.

– 그래?

아무런 생명이 없던 시절부터 미소 짓고 있었던 우주의 모습이 버드의 눈에 담겨 있었다. 그만큼 까마득하게 거슬러 올라간 시간의 미소였다. 자동차는 햇볕이 비추는 고속도로를 따라 달리고 있었다. 긴장되는 기다림이었다. 오늘 밤 그는 아내 버터컵과 같은 침대에서 잠을 잘 것이다.

<p style="text-align: center;">✖</p>

– 버드.

– 버드.

– 오, 내 사랑 버드.

버드는 그녀의 두 팔에 안겼다. 그의 두 눈에 담긴 행복을 바라보자 그녀는 이제 흐느끼기 시작했다. 그녀는 그가 없는 몇 달을 어떻게 견뎠는지 생각조차 나지 않았다. 그가 말하는 소리가 들렸다.

– 버터, 내 사랑. 내 사랑.

– 버드.

한 남자와 함께한다는 것이 무슨 의미인지, 그에게 자기 자신을 바친다는 것이 무엇인지, 서로의 이름을 말하는 단순한 행위가 무엇을 의미하는지 그녀는 잘 알고 있었다. 그녀의 손가락은 그의 머리에 있는 상처로 향했다. 가장 연약한 곳을 만지는 연인의 본능이었다.

훌쩍이다가 미소 짓다가 그녀는 베개를 베며 말했다.

– 눈물이 전부 내 귀로 들어왔어요.

파리에서 자네는 반쯤 빈 클럽에서 연주했고 때로는 딴 데가 있는 사람처럼 연주했어. 심지어 연주할 때 자네는 등을 다쳐서 이전과는 같은 반사 신경으로 움직일 수 없게 된 운동선수처럼 행동했지. 늘 손가락을 건반에 닿게 하려고 애써야 하는 상황을 의식하면서 말이야. 너무 많은 집중은 기교에는 도움을 주지만 재즈에서 벌어지는 현상을 위해서 남겨놔야 하는 것에는 적절하지 않은 줄을 알면서도 말이야.

하지만 아닐 수도 있네. 예술가란 자신에게 벌어진 모든 일을 장점으로 전환할 수 있는 사람이라고 나는 믿어 왔네. 자네에게도 맞는 말인가, 버드? 자넨 삶에서 벌어진 사건들을 장점으로 바꿀 수 있었나? 자네의 초기 작품들은 그것을 설명했고 모든 사람이 그 점에 동의하고 있네. 하지만 연주할 수 없었던 날들은 어땠나? 자네가 창조한 언어를 자네가 오히려 다시 배우려고 고군분투했던 연주들에는 특별한 것이 없었나? 연주의 불가능함 때문에 그 음악은 오히려 더욱 고양된다는 게 가능할까? 한 그림에 대한 손상이 이제는 더 이상 존재할 수 없게 된 완벽함을 더욱 가치 있게 만들어 준 것처럼 말이야.

자넨 파리를 좋아했지. 상점의 냄새, 커피 향, 향기로운 담배,

봄에 크로커스 드레스crocus dress*를 입고 나타난 여인들의 차림새 등. 종업원들이 의자를 올리고 물품 보관대를 확인하는 그 시간에 카페에 앉아 있는 것을 좋아한 자네는 다시는 뉴욕에 돌아갈 수 없을 것 같다는 느낌을 받았지. 자네는 이 도시에서 고향으로 돌아간 마지막 사람이었네.

오후가 되어 센강 위로 석양이 비출 때면 자네는 강을 따라 걸었어. 가냘픈 몸매에 양말을 신지 않은 아프리카 사람들과 목례를 나누면서. 거대한 대리석 같은 하늘 아래를 떠돌다가 카페 야외석에 앉아서 지나가는 차량의 물결을 바라보았지만 그 무엇도 마음에 담지 않았네. 자네를 알아본 누군가가 자네에게 붉은 포도주 한 잔을 권하면, 천천히 조금씩 술을 마시면서 그 술이 자네 머릿속에서 소요와 동요를 일으키기 전까지 만족스러운 미소를 띠고 있었지. 자네는 술을 마시지 않으려고 했지만 자네의 술값을 기꺼이 내 주고 싶어 하는 사람이 늘 있었고, 그들은 자네의 눈동자에서 숨겨진 상처를 발견하거나 겉옷에서 잘못 채워진 단추를 보거나 자네가 말할 때 결핵에서 비롯된 피 냄새를 맡곤 했다네.

― 저게 에펠탑이죠? 맞죠?

― 뭐라고요, 무슈Monsieur 파월?

― 에펠탑이요. 그림 같은 데서 가끔 보는 거요.

― 위Oui, 무슈 파월.

* 꽃무늬가 들어간 편안한 원피스

✖

연못 가장자리에 철망 의자를 놓고 앉아 자네는 세상 끄트머리를 들여다보는 기분을 느끼고 있었어. 빗방울이 물 위에 비친 자네의 얼굴 위로 떨어졌지. 빨간 털실방울 모자를 쓴 두 어린이가 근처에 서 있었어. 한 아기가 말했어.

– 웅덩이La flaque d'eau, 연못l'étang, 호수le lac, 대양l'océan.

– 바다를 빼먹었잖아T'as oublié la mer.

다른 아이가 말했어. 자넨 그 아이들을 보면서 말의 광활함에 대해 생각에 잠겼지.

✖

파리에 있는 모든 재즈 연주자들은 클럽 생제르맹에 출연했어. 밀트 잭슨Milt Jackson, 퍼시 히스Percy Heath, 케니 클라크Kenny Clarke, 마일즈 데이비스Miles Davis, 돈 바이어스Don Byas. 자네도 버터컵과 함께 그곳에 왔어. 스스로 꼿꼿이 걸어서 말이야. 한 팔은 버터컵과 팔짱을 끼고서. 어둠 속에서 계단을 밟아 내려오는 사람처럼 한 발, 한 발 조심스럽게 걸어서 입장했어. 두 눈은 아무것도 보여 주지 않았지만 약간 조심스러운 행복함이 엿보였어.

클럽에 있는 모든 사람은 바 주변에 모여 미국인들을 보고 있었어. 그들은 서로 안아 주고, 손바닥을 부딪쳤고, 서로의 등을 두드리며 웃었고 흑인들의 대화에서 피어오르는 온

기로 클럽 안을 가득 채웠어. 화장실로 가는 좁은 통로를 지날 때면 그들은 미소를 지으면서 매우 정중한 자세로 '실례합니다'라고 말했어. 그들은 기꺼이 서서 사람들의 찬사를 들은 뒤 악수를 나누고 손등에 입맞춤을 하고 그런 관심을 보여준 사람들에게 이름을 물었어. 그러곤 실례한다고 말한 뒤에 다시 바에 옹기종기 모여 앉았지. 남자들은 그들의 여자 친구에게 그 사람들을 가리키며 누가 누구라고 속삭이며 일러 주었고 그들 중에는 마일즈 데이비스도 있었어. 반쯤 마신 술잔, 반쯤 읽은 책을 들고 있는 홀로 앉은 젊은이들은 바 쪽을 쳐다보면서 그들이 하는 행동 모든 것에서 단서를 찾으려고 했지. 심지어 웃고 이야기하는 것조차 위대한 자극으로 느꼈으니까.

이제 바에 앉은 사람들이 무대를 쳐다보기 시작했어. 그러면서 점점 침묵의 무게가 더해졌고 거기에 가중이 붙으면서 그 분위기가 클럽 전체를 뒤덮었어. 무리 중 누군가가 속삭였어.

— 버드가 곧 연주를 시작할 거야.

자네가 피아노 앞에 앉기 전까지 그 누구도 바의 무리에서 자네가 빠져나와 피아노 쪽으로 걸어가는 모습을 보지 못했어. 이제 침묵은 눅눅한 느낌마저 들었지. 그때 청중 가운데 누군가의 목소리가 들렸어.

— 버드는 더 이상 연주할 수 없어. 연주하지 못한다고.

그리고 웅얼거리는 음절이 허공에 돌아다녔지.

— 버드 파월 버드 파월.

얼음과 유리잔이 부딪치는 소리가 차갑게 들려왔고 담배 연기가 빛의 기둥 속으로 빨려 올라갔어. 현금 등록기가 열릴 때의 요란한 소리가 경보기처럼 울렸지.

건반을 몇 번 치고 어깨를 쭉 펴더니 자네는 곧장 〈해냈 다니 멋지네Nice Work If You Can Get It〉를 연주하기 시작하더군. 다음 곡, 다음에 벌어질 일들을 생각하느라 시간을 끌지 않 고서 바로 말이야. 자네 손가락은 아기 때부터 거슈윈George Gershwin 곡을 쳐 온 것처럼 움직였어. 자네가 바라기만 하면 어느 곳이든 이 곡을 그 방향으로 끌고 갈 수 있었고 마치 숨 쉬듯 자연스럽게 연주했지. 손은 하늘을 알고 있는 새처럼 그 길을 알고 건반을 오갔기에 자네는 판단할 필요조차 없었지. 마치 밧줄 위에 올라간 사람 보듯 자네를 지켜보던 미국인들 로부터 번지기 시작한 안도감을 클럽에 있는 모든 사람은 느 낄 수 있었어.

 - 계속 그렇게, 그렇게.

 - 밀고 나가, 버드. 밀고 나가.

땀방울이 이마에 맺혔고 잘못된 일은 지금껏 없었다는 듯 자네는 미소를 지었어. 각광이 얼굴 한쪽을 비추면서 뒤 벽면에는 완벽한 실루엣이 그려졌지. 그 그림자는 자네의 모 든 동작을 따라 했어. 자네 뒤에 앉아 휘청거리는 모습으로, 자네를 흉내 내듯이.

 - 좋아, 버드.

 - 계속 그렇게. 그렇게. 버드.

그러고서 밧줄 위에서 휘청거린 곡예사처럼 불확실한 최초의 징후가 나타났어. 한 음을 망설이더니, 불안해지고, 균형을 잡은 다음에도 다시 망설이더니 자네가 가는 방향에 대해 확신을 잃더라고. 자네 양팔의 그림자는 자네 뒤에서 비명을 지르는 한 마리 새의 날개 같았어. 그러더니 비틀거리고. 양손은 꼬이고, 깜빡하는 사이에 자네가 이용했어야 할 탄력을 잃으면서 곡은 쪼개지고 건반은 헤어 나올 수 없는 미로가 됐어. 그 다음에는…… 몇 음을 쳐 봤지만 길을 잃었지. 자넬 집어삼키는 바다처럼 그 곡 속으로 빠져 버린 거야. 그 다음에는, 그 다음에는 건반을 칠 순간도 찾을 수 없었지.

자네는 다리로 의자를 뒤로 밀면서 그 자리에서 일어났어. 자네 그림자가 위의 벽면에 비치더군. 자네 얼굴엔 파괴적인 당혹감이 서려 있었어. 땀은 쏟아졌고 주머니에서 하얀 손수건을 꺼내 칠판을 지우는 어린이처럼 자기 얼굴을 지우려고 했지. 자기 자신을 닦아 내려고. 모든 기억을 지우려고. 살아 있는, 숨 쉬는 자들에게서 나왔던 침묵은 생명이 없는 침묵으로 바뀌었어. 끔찍한 전쟁 속에서 있던 나무들로부터 나오는 침묵 말이야. 자넨 무대에서 내려왔어. 몇몇 사람이 손뼉을 치다가 박수가 나오기 시작했지. 버터컵이 자네에게로 갔어. 그녀가 자네를 안아 주자 자네는 그녀의 어깨를 감싸 안았지. 고동치는 불안을 진정시켜 주려고 그녀의 손이 자네의 볼을 어루만졌어. 미국인들이 모여 있는 곳으로 자네가 다가갔을 때 양볼은 두근거렸겠지. 그리고 박수를 보내던 모든 청중, 그곳의 모든 이는 한 사람에게 그와 같은 상처를 입힌 끔

찍한 무엇인가가 있었다는 사실을 이해했어. 그것은 민첩함과 강인함을 당연히 지니고 있던 한 체조 선수가 작은 실수를 범하면서 바닥에서 나뒹구는 모습을 보는 것 같은 느낌이었어. 도무지 일어날 것 같지 않은 일이 얼마나 시시하게 벌어지는가를 자네는 깨달았을 뿐이었네. 진실을, 행위의 본질을 표현하는 것은 완벽한 곡예가 아니라 추락이라는 것도. 그 기억은 영원히 자네 안에 남아 있겠지.

�֍

이제 늦었네, 버드. 음악도 끝나가고 있어. 촛불도 스스로 취했다가 이제는 꺼져 가는군. 곧 날이 밝을 걸세. 난 피곤하네. 자네는 시간이라는 것은 없다는 듯 그곳에 그렇게 앉아 있지만 말이야. 자넨 안 피곤한가? 이렇게 자넬 보고 하는 내 말이 지겹지 않은가?

버드. 내가 지금까지 한 말 들었나? 이와 같은 일이, 내가 상상한 것과 같은 일이 정말 있었나? 내 말이 전부 틀릴 수도 있어. 하지만 난 이야기해 보았네. 자네 이야기가 듣고 싶었네. 버드. 말하고 싶었던 게 아니라. 자네가 말하고 싶은 대로 내가 말하길 원했지만 실패했던 것 같아. 난 계속 이야기할 게 없네. 난 자네와 연주했던 사람들을 만났고, 또 그 사람들과 연주했던 사람들을 만났네. 심지어 자네 장례식 날 오천 명의 사람들이 할렘에서 줄을 섰을 때 그 줄에 서 있던 사람까지 만났어. 그런 사람들을 제외하면 내가 갖고 있는 것은

자네의 음반과 사진들뿐이네. 그게 지금 내게 남겨진 전부야.

그리고 여기, 자네 버드. 지금 여기에 있는.

그들의 차는 철도 건널목에서 멈춰 섰다. 몇 분 뒤, 기차 한 대가 철그렁철그렁 소리를 내면서 그들을 향해 오고 있었다. 그들은 천천히 지나가는 화물 열차의 긴 몸체를 바라보았다. 철로는 열차의 무게 때문에 끼익 하는 굉음을 내고 있었다. 듀크는 밴드를 위해 특별히 임대한 두 대의 풀먼Pullmans*을 연결한 열차를 타고 미국을 횡단하던 시절에 아직도 향수를 갖고 있었다. 그것은 남부 인종주의자들과 짐크로Jim Crow**를 따르는 시골뜨기들로부터의 보호막이었다. 기차보다 더 좋은 작업 환경은 없었다. 그의 작품 중 대부분은 이동 중에 작곡되었고 호텔에서 잠깐 난 틈을 이용해 만들어졌다. 기차는 영감의 계기이자 집중을 위한 성소였다.

- 침실과 식당 등을 갖춘 열차
- 노예제 폐지 이후에도 인종차별을 합법화한 미국 남부의 법 제도를 풍자적으로 부르는 말

어머니가 돌아가셨을 때 그는 풀먼의 개인용 칸에 틀어박혀 〈템포가 있는 회상곡Reminiscing in Tempo〉을 작곡했는데 이 곡에는 남부로 달리던 기차의 리듬과 움직임이 전편에 담겨 있었다. 기차가 덜그럭거리는 소리와 기적 소리는 그의 음악 속으로 계속해서 들어왔다. 특히 루이지애나에서 기차의 기적 소리를 배경으로 소방관들이 부르던 블루스는 한 여인이 밤에 부르는 노랫소리처럼 끈적하게 홀리는 것이었다. 철로는 미국 흑인의 역사를 관통한 것처럼 그의 작품을 꿰뚫었다. 흑인은 철로를 만들었고 철로 위에서 일했으며, 철로를 통해 여행하고, 결국에는 듀크가 그러했듯 철로 위에서 작곡했다. 그것은 그가 상속받은 전통이었다. 한번은 텍사스에서 한 무리의 철도 노동자들이 측선側線으로 빠지고 있는 기차의 창문으로 악보 위에 땀방울을 흘리며 무엇인가를 적기 위해 몸을 숙이고 있는 듀크를 발견했다. 그중 한 명이 창문을 두들겼다. 방해하는 것을 원치 않았지만 "안녕하세요, 듀크" 혹은 뭔가를 간절하게 말하고 싶어서였다. 그러자 듀크는 몸을 일으켜 미소를 지었고 그들에게 지금 쓰는 곡에 대해 말했다. 〈새벽 특급열차Daybreak Express〉. 철로를 놓은 사람들에 관한 작품이었다.

- 파고, 파고 여섯 달 동안 해머를 두드리니 열차가 지나가네. 칙- 폭- 우- 우후……

듀크가 노동자들에게 작품을 설명하자 그들의 눈에는 자긍심이 일었다.

그는 항상 기차로 여행했고 그 기억을 모아 두었으며 자신이 봤던 장면에 어울리는 음색을 나중에 찾아냈다. 불로 그을린 것 같은 산타페의 저녁 하늘 또는 녹슨 용광로에서 쏟아져 나온 하늘이 노란 불꽃을 집어삼키는 것 같았던 오하이오의 밤…….

기차가 지나가기를 기다리는 동안 바퀴와 철로에서 나는 소음이 그들의 귓가를 울렸다.

 - 긴 열차네요.

기어를 넣고 철커덕거리며 철로를 넘기 위해 차를 모는 해리가 결국 한마디 했다.

 - 응. 정말 길었네.

듀크가 말했다. 그들은 속력을 올리면서도 경적을 울리며 남쪽으로 천천히 움직이는 기차를 뒤돌아보았다.

도시의 한 지역, 한 클럽에서 다른 곳으로 이동할 때의 지하철처럼 유럽의 철도망을 이용했던 그는 유럽 자체보다도 거대한 철도망을 대륙이라고 여겼다. 그는 정장으로 여행에 나섰지만 며칠 후 그 정장은 파자마처럼 구겨져 있었다. 마찬가지로 출발하던 당시 그의 상의 칼라를 조여 주던 넥타이도 마지막에는 크리스마스 파티 때 늘어져 있는 색동 띠처럼 그의 목에 매달려 있었다. 그는 누구와든 이야기했다. 웃고 장난치고 싶은 초등학생들, 열차 식당 칸에서 만난 취객, 흑인과 한 객차에 있다는 사실을 못 믿겠다는 듯이 바라보다가 그의 눈에서 동심을 발견하고는 소년 같은 어른으로 자라버린 자신의 아들들을 떠올리는 나이 든 여성에 이르기까지. 때때로 사람들은 그를 알아보고는 카트가 지나갈 때 그에게 술 한 잔을 사 주기도 했다. 그는 요청을 받으면 테너를 꺼내 연주했다. 사람들은 그들이 파리로 가는 길에 트릴비trilby*를 올려 쓰고, 단추가 곧 터져서 열릴 것 같은 셔츠를 입고, 재킷 옷깃에는 달걀 자국을 묻히고 있던 거구의 술 취한 흑인

과 마주 앉아 있었다는 이야기를 앞으로 20년 동안은 할 것이다. 그와 한동안 어떻게 이야기를 나눴는지, 예oui, 아니오nons만 화난 사람처럼 호전적으로 말하다가 자신의 불어 발음에 스스로 웃음을 터뜨린 그 미국인에 대해서.

대화 중 갑자기 재즈가 등장했을 때, 그가 누구인지를 깨닫고는 그와 악수하며 부드러우면서도 색깔이 다소 밝은 그의 손바닥을 촉감으로 느끼면서 혹시 곰의 발바닥도 저렇게 부드러울까, 당신은 생각했을 것이다. 그의 음악이 당신에게 얼마나 많은 의미를 갖고 있는가를 고백하면서 듀크와 녹음했던 음반들, 특히 〈코튼테일Cottontail〉 음반을 어떻게 구했는지를 이야기했을 것이며, 자신의 고향에서 200마일 떨어진 곳에서 듀크가 공연했을 때 그곳으로 차를 몰고 갔다가 딱 공연만 보고 그날 밤에 차를 몰고 집으로 돌아왔던 일도 이야기할 것이다. 그의 주변 연주자들에 대해서도 물어보고 크리스마스 선물의 포장지를 뜯을 때의 어린아이처럼 그의 대답을 귀 기울여 들었을 테다. 카트가 근처에 올 때마다 술 한 잔씩을 사 주다 보면 결국에는 한 곡 연주해 달라는 당신의 요청에 그는 분명히 응하면서도 어색함을 느꼈을지도 모른다. 마치 그가 가장 좋아하는 사진을 보여 주려고 하듯 ―그 행동을 보면 정확한 표현이다― 화물 선반 위에서 색소폰 케이스를 내리고, 케이스의 잠금쇠를 열고, 색소폰을 조립하고, 리

• 챙이 좁은 중절모

드를 적시고, 마우스피스를 고정하는 모습을 당신은 지켜봤으리라. 목을 가다듬은 다음 재떨이에 담배를 괴어 놓고 연주를 시작할 때, 멀리 있는 숲속 나무들을 통해 햇빛은 반짝이며 차창을 비추었을 것이다. 철로의 철커덩거리는 소리 위로 천천히 발장단을 맞추며 색소폰이 금속이 아닌 마치 살과 피로 만들어진 듯 숨소리를 낼 때까지 그는 연주 속도를 올리지 않았을 것이다. 이제 태양이 황금 들판 위에 걸치면 햇빛을 받고 있는 그의 얼굴에서 당신은 우주의 한 행성 사진을 떠올리고, 그래서 태양은 반대편을 완전한 어둠으로 남긴 채 한쪽 측면을 정점에서 비췄을 것이다. 그의 연주는 점점 더 느려지는 가운데서도 열기를 더해 가다가 나비의 날갯짓과 같은 떨림음으로 잦아들면서 객차 안을 소리의 커다란 흐느낌으로 가득 채웠을 테다. 그때 그곳에서 당신은 결심했다. 연주할 때 떨리는 그의 양볼을 보면서, 호흡을 뱉을 때 씰룩이며 고개를 기울이는 그의 유명한 몸짓을 보면서 흑인들을 험담하는 이야기를 무슨 내용이든 그 누가 말하든 듣게 된다면, 그 상황이 어떻든 결코 지나치지 않고 이제부터 그자를 때려눕히든가 또는 적어도 그 장소를 떠나겠다고. 심지어 모차르트 혹은 베토벤을 살롱에 고용할 수 있었던 왕 혹은 왕자조차도 이처럼 특권을 지닌, 친밀한 음악적 경험은 겪어 보지 못했을 것이다. 그런데 벤 웹스터는 오로지 당신을 위해 지금 연주한 것이다. 더욱이 그가 연주를 끝내고 색소폰을 거꾸로 들어 침을 바닥에 털고 있을 때, 당신이 내릴 역이 서서히 시야에 들어오기 시작할 때 —정확하게 예정된 시간에 도착했다고 하

더라도 그것은 너무 이르거나 너무 늦은 것일 수도 있다. 왜 나하면 그때 벤 웹스터가 너무 취했다면 완벽함을 망쳐 놓을 수도 있기 때문이다— 당신이 그에게 감사를 표하고, 완벽하게 진심 어린 순간을 느끼며 마음이 자랑스러움으로 가득할 때, 그와 악수를 나누며 그를 쳐다봤을 때 그의 두 눈에도 눈물이 솟구쳐 양쪽 볼에는 달팽이가 지나간 듯한 눈물 자국이 남아 있었다는 점이다. 열차가 서서히 출발할 때 당신은 그에게 다시 손을 흔들면서 그 자리에 그대로 앉아 있는 그를 보았을 것이다. 때론 냅킨, 손수건, 테이블 덮개 역할을 하는 양복 한 벌을 입고서 손을 흔들어 답례하고 있는 거구의 술 취한 남자를.

✖

그렇다. 그는 기차로 유럽을 횡단하면서 시골이 도시가 되고 다시 도시가 시골이 되는 것, 사람들이 역에서 타고 내리는 것, 문들이 쿵쿵 닫히는 것, 열차가 다시 출발할 때 미세한 첫 움직임을 느끼는 것, 무거운 바퀴와 철로가 마치 손가락을 튕기듯이 마찰을 일으키며 서로 미끄러져 나가는 것, 움직임으로 끌려 들어간 모든 무게가 관성을 극복하는 것을 바라볼 때 그 어느 순간보다도 행복했다. 기차에서 그는 무슨 일이 벌어지든 신경 쓰지 않았다. 심지어 그의 다이어리에 휘갈겨 쓴 메모를 들여다보면서 자신이 작성한 내용에 따르면, 나폴리에서 있을 연주에 이미 두 시간이 늦었고 아직도 400마일

(약 640킬로미터)이 남아 있던 때에도 마찬가지였다. 기차 여행이 멋진 것은 한 번 타기만 하면 승객으로서는 전혀 생각할 필요가 없이 그가 원하는 곳으로, 평지의 항해를 계속한다는 점이었다. 하지만 기차를 타는 것은 그 자체로도 특별한 일이다. 때때로 기차 잡기는 호박벌 잡기보다 어렵다. 기차 시간을 파악하고 그 시간에 맞춰 역에 도착하는 것 사이에 수백 가지의 일이 생길 수 있기 때문이다. 하물며 한 시간 반가량 일찍 도착해서 역 앞 바에서 시간을 죽이다가도 놓칠 수 있는 것이 기차다. 오늘 그는 앞선 기차를 놓쳤다. 사실대로 말하자면 앞선 기차를 세 대나 놓쳤다. 기차를 놓치는 것은 개똥 같은 일이다. 만약 그가 놓친 기차 한 대당 1달러씩을 받았다면 그는 이미 부자가 됐을 것이다. 그로 인해 놓친 관객들로부터 1달러씩을 받았다면 그는 이미 백만장자가 됐을 테고. 나폴리, 거기까지 간다는 것은 씨발 좆같은 일이다.

그는 마개를 열고 병나발로 한 모금 크게 마신 뒤 자기 얼굴이 비치는 창문으로 별조차 잠든 유럽의 밤을 내다보았다. 오랫동안 들판만 보였다가 갑자기 달리는 소리가 커지는 것이 계곡을 지나는 좁은 철로로 기차가 들어 왔음을 알려 주었다. 철로와 평행으로 놓인 차로 하나가 창문에 비친 그의 얼굴 위로 가로질러 갔다. 이 풍경을 바로 보고 있는 그의 두 안구眼球는 창백한 두 개의 달같이 보였다. 한동안 기차는 차로 위에서 유성처럼 보이는 차 한 대의 불빛을 쫓아가다가 멀어지는 철로를 따라서 마지못해 오른쪽으로 방향을 틀었다.

그는 좌석에서 몸을 펴고 앉아 화물 선반의 늘어진 그물을 올려다보고 있었다. 바의 담배 연기는 객실마저도 옅게 채우고 있는 것 같았고 창문에는 물방울이 흥건히 맺혀 있었다. 어떤 선율이 잠깐 그의 머리를 스쳤다가 어둠 속의 농가 창문에서 비추는 노란 불빛처럼 이내 사라져 버렸다. 그는 눈 위로 트릴비를 덮어놓고 천천히 잠 속으로 빠져들었다.

입안이 꺼끌꺼끌하게 마르자 그는 이따금 잠에서 깨어 알 수 없는 장소에 기차가 서 있는 모습을 보았다. 누구도 타고 내리지 않는 이름 없는 역이었다. 역무원들은 누군가가 플랫폼에 쓰레기를 버리기 전에 어서 기차가 출발하기를 기다리며 커피 한 잔씩을 들고 서 있었다.

�خ

그는 외로움을 마치 악기 케이스처럼 짊어지고 다녔다. 외로움은 결코 그의 곁을 떠나지 않았다. 공연이 끝나고 팬들과의 대화도 끝나면 우연히 그 곁을 지나던 사람들이 그의 친구가 되어 주었고, 바에 앉아 모두가 떠난 시간까지 홀로 있다가, 집으로 돌아가 열쇠를 찾고, 조용한 자물쇠 구멍 주변을 헤매며 긁다가, 결국 문을 열고 그가 떠나던 때와 똑같은 상태로 머물러 있는 아파트로 들어가 소파 위에 색소폰 케이스를 던져 놓았다. 이 모든 일이 끝나면, 이미 늦은 시간이지만, 그는 계속 누군가와 이야기하고 싶고, 누군가가 커피를 끓일 때의 달그락거리는 소리, 음료를 만들 때 거품이 일어

나는 소리를 듣고 싶은 순간을 늘 만났다. 집에 돌아왔음에도 그는 술 한 병을 또 따고 몇 모금을 마신 뒤 속옷 바람으로 앉아서 최대한 조용히 색소폰을 불었다. 암스테르담에 사는 동안 그는 오로지 색소폰만을 붙들고 밤새 미국에 있는 친구들에게 전화를 걸기도 했다. 그는 한 시간 또는 그 이상 동안 술과 색소폰 연주를 오가다가 듀크 또는 빈Bean˙ 혹은 누군가에게 전화했다.

아침이 되면 그는 색소폰을 안은 채 소파 위에서 널브러져 있는 자신을 발견했다. 색소폰으로부터 편안함을 찾기보다는 색소폰을 보호하고 싶다는 단순한 몸짓이었다. 근처에는 병 하나가 술을 너무 많이 마셨다는 사실을 보여 주듯 쓰러져 있고 밤새 병에서 흘러나온 술은 카펫 위에 작은 얼룩을 남겨 놓았다. 병에는 남은 술이 조금 고여 있을 때도 있었지만, 오늘은 창문을 통해 들어오는 햇살만이 볕 아래 놓인 배처럼 빈 병을 가득 채우고 있었다. 소파에 누운 채 그는 아파트를 둘러보았다. 모두가 일터로 나간 시간에 개 한 마리만이 외롭게 짖고 있고, 한 아이의 웃음소리가 들리고 몇 블록 떨어진 곳에서 노동자들이 일하는 소리가 들려오는 한낮의 고요한 아파트였다. 그는 좁은 욕조에 물을 채우고 누웠다. 담배를 물고 건조한 스펀지처럼 마른 머리카락을 물에 적셨다. 수도꼭지에서 물이 떨어지는 소리, 그가 움직일 때 첨벙거리

˙ 콜먼 호킨스의 별명

는 소리, 욕조와 살이 마찰을 일으킬 때의 소리만이 들렸다. 타지에 산다는 것은 우리의 머리를 얼마나 텅 비어 있게 만들까. 계속 담배를 피우면서 그는 몸을 큰 수건으로 감싸고 창문을 열어 차가운 금빛 햇살이 들어오도록 만들었다. 레코드 플레이어에 잠 깨는 음악을 걸어 놓고 커피를 끓이기 위해 주전자를 스토브 위에 올려놓았는데 주전자 안은 어제 갈아 넣은 커피 가루가 단단히 굳어 채워져 있었다. 이러한 시간이 계속되면 자신의 몸동작 외에는 그 무엇에도 주목할 필요가 없다. 손을 뻗어 성냥을 잡고, 가스 불을 줄이고, 물이 끓기까지 기다리고.

빵을 자르고, 토스트에 버터를 바르고, 빵 부스러기를 속옷 위에 흘리기도 하고, 그날의 첫 음반을 들으며 맥주 마시듯이 커피를 꿀꺽꿀꺽 들이켜자 물기가 입안에 퍼져 있던 토스트 가루를 적셔 주었다. 마치 토스트 가루가 커피밭의 짙은 진흙으로 변하는 것 같은 느낌.

아침 이후에 —다른 사람들의 오후가 그에게는 아침이었다— 그는 갈색 외투를 입고 모자를 쓰고 산책을 나섰다. 공원 주변을 돌아다니다가 떨어지는 이파리와 자신들의 계절을 갖고 있는 벤치를 바라보았다. 연노랑 빛깔의 가을 햇빛은 모든 사물을, 심지어 칙칙한 잎사귀와 장미 덤불의 마른 흔적도 스치며 지나가듯이 나지막이 깔려 있었다. 누군가가 벤치에 신문을 놔두고 가면 그는 그것을 읽었다. 그의 덴마크어 실력은 많은 단어를 이해할 만큼 충분하지는 않았지만 신문을 손에 들고 단락과 문장의 유형을 보면서 무슨 내용인가를 추

측해 보는 것으로도 만족할 수 있는 무엇이 있었다. 외국에서 산 이래로 이런 식으로 신문을 읽는 것은 그의 버릇이 되었고 이는 늘 펌프 힌턴Fump Hinton*이 1950년대 텔레비전 스튜디오 뒤에서 그와 피 위 그리고 레드를 함께 찍은 사진을 떠오르게 했다. 제기랄. 펌프는 늘 갑자기 카메라를 꺼냈다. 그는 베이스를 연주하는 것만큼이나 사진을 찍는 데 많은 시간을 쓰는 것처럼 보였다. 아울러 그는 누군가가 일반적으로 사진을 찍는 방식과는 다른 느낌을 주었는데 통상적으로 많은 사진가들은 상대로부터 무엇인가를 몰래 챙겨 간다는 느낌을 주었기 때문이다. 하지만 펌프가 사진을 찍는 것은 마치 한 파산한 친구가 돈을 빌림에도 불구하고 그 태도가 너무 당당해서 빌려 주겠다고 말할 수밖에 없으며, 이건 주는 것이 아니라 빌려 주는 것이란 점을 말해야 하고 이 점이 그에게 중요하다는 사실에 대해 동의를 구해야만 할 듯한 느낌이었다.

그들 네 명은 텔레비전 쇼의 짧은 무대를 위해 리허설을 기다리고 있었다. 하지만 한 방에서 이들 네 명이 기다린다는 것은 심지어 텔레비전 스튜디오마저도 복지회관이나 병원 대기실처럼 보이도록 만들었다. 피 위는 전혀 재즈 연주자처럼 보이지 않았다. 그보다는 아내로부터 잔소리를 듣고 사는 말단 사무원 역을 연기하는 1940년대 영국의 희극 배우처럼 보였다. 사실 그는 과거에 한 사람을 총으로 쏜 적이 있고 10년

• 베이스 연주자이자 아마추어 사진 작가였던 밀트 힌턴

143

동안 오로지 스카치위스키와 브랜디 밀크셰이크만을 마시며 살아왔기 때문에 스테이크를 한 입 먹는 것도 버거운 사람이었다. 침대에서 일어나기까지 위스키 1파인트(약 0.5리터)가 필요했고 주류 판매점에 가는 길에도 그는 너무 약했기 때문에 서 있는 가로등 하나하나를 마치 오래전에 헤어진 친구와 만난 것처럼 포옹해야만 했다. 결국 그는 1년간 입원했으며 —간과 췌장은 걸레가 되어 있었다— 퇴원하자마자 다시 술을 마시기 시작했다. 그는 벤만큼이나 키가 컸고, 벤이 거구인 만큼 그는 삐삐 말라 있었다.

벤은 신문을 읽고 있었고 피 위는 담배를 피우면서 그다지 마음에 내키지는 않지만 그의 콤비 양복 재킷을 몸에 맞는 것처럼 보이도록 하려고 가다듬고 있었다. 그 재킷은 너무 큰 동시에 너무 작아 보였다. 넥타이는 그를 괴롭히는 주정뱅이처럼 그의 목둘레를 움켜쥐고 있었다. 바지 밑단과 양말 사이로 보이는 하얀 피부는 40년 동안 바지와 마찰을 일으키며 반들반들해졌다는 듯이 아무런 털도 없었다. 힌턴은 주변에서 카메라를 만지작거리기 시작했다. 그리고 일어서서 몇 장의 사진을 찍었다. 나머지 세 사람은 아무런 신경을 쓰지 않았다. 레드가 손을 뻗어 피 위로부터 담배 한 개비를 가져왔다. 그리고는 아무것도 안 하는 듯하지만 아까 그랬던 것처럼 상체를 앞으로 살짝 숙인 채 바지를 치켜 입으면서 "음……", "젠장"과 같은 말을 뱉었다.

벤은 목을 가다듬으면서 신문을 훑어보고 있었다. 그는 신문을 꼼꼼히 읽거나 획획 넘기지 않고 '훑어보며' 시간 보

내는 것을 좋아했다. 레드도 벤의 어깨 너머로 유심히 신문을 쳐다보고 있었다. 피 위는 발을 까닥까닥 움직이고 다리를 꼬았다가 풀었다가 하면서, 다른 것 말고, 오로지 그가 사서 읽다가 놔둔 신문만을 쳐다보고 있었다. 이들은 한 줄로 앉아 있었고, 한 사람이 신문을 읽고 있으면 나머지 두 사람은 그를 쳐다보거나 그가 신문을 다 읽기를 기다리다가, 둘 중 한 사람이 신문을 집어 들면 또 나머지 두 사람이 대기하는 것 외에는 할 수 있는 일이 없었다. 벤은 기침을 하고 목을 가다듬고 코를 풀었으며, 피 위는 한숨을 쉬며 시계를 봤고 치아 사이의 뭔가를 빨아들이는 소리를 냈다. 레드는 또다시 바지를 치켜 입다가 젠장이라고 말한 뒤 방귀를 뀌었고, 피 위는 폐렴에 걸린 사람처럼 코를 풀었다.

— 이봐, 저자들 왜 안 오는 거야. 여기 세 명 데리고서 연주를 시키라고. 우리가 시끄럽게 해 주겠다는데 말이야.

볼에 바람을 넣었다가 뺄고는 읽던 신문을 정리하면서 벤이 말했다.

피 위는 다리를 꼬았다가 풀었다가 했고, 레드도 계속 바지를 치켜 입고 있었는데 이제는 바짓단이 무릎까지 올라올 정도였다. 벤이 포크파이 해트를 뒤통수 쪽으로 젖히면서 모두가 기다리던 제안 하나를 했다.

— 어디서 한잔할 수 있는 데를 찾아보자고.

몇 년 전, 수천 마일 떨어진 곳에서 있었던 일이지만 지금도 그때를 돌이키면 그는 미소가 지어졌다. 그는 신문을 내려놓고 자신이 숨을 내쉴 때마다 멀리 떠나가는 느린 담배 연기

를 쳐다보았다. 코를 풀고서는 아무것도 움직이지 않는 하늘을 둘러보면서 갈고리로 낙엽을 쓸어 담는 평온한 소리를 들었다. 하늘은 잿빛을 띠고 있었고 겨울을 향해 가고 있었으며 땅은 굳어가고 있었다. 여름은 너무도 짧았고 그가 바라보는 모든 곳에는 가을과 겨울이 와 있었다. 자전거를 탄 한 사람이 그를 향해 오고 있는 것이 보였다. 그가 소리쳤다.

 — 안녕하세요, 벤 웹스터 씨.

 인사를 건넨 사람이 누구인지도 모른 채 그는 손을 흔들어 응답했다. 천천히 멀어지는 바퀴 소리가 들렸다. 모든 사람이 그를 알아봤고 최고의 예우를 갖추고 그를 대했다. 누군가가 미소를 짓고, 그의 이름을 부르고, 개 한 마리가 쓰다듬어 달라고 달려오는 것 같은 단순한 일도 그의 양볼에 눈물 자국을 만들기에는 충분했다. 그는 늘 쉽게 울었다. 그가 뭔가를 잘못했다는 것을 깨우치자마자 또는 누군가가 그에게 호의를 베풀자마자……. 모든 진실함은 그를 울게 만들었다.

 누군가를 한순간에 묵사발로 만들어 놓고는, 그는 흐느꼈다.

<center>✻</center>

아마도 모든 유배지는 바다 그리고 대양과 맞닿아 있을 것이다. 수많은 부두, 항구에서 나는 작업 소리에는 음악이 내재해 있다. 블루스의 모든 구슬픈 아름다움은 숨어 있는 위험을 뱃사람들에게 알리려고 바다를 향해 울리는 뱃고동을 통

해 표현될 수 있다고 그는 생각했던 적이 있었다.

벤은 물가로 가서 연주하는 것을 점점 더 좋아하게 되었다. 코펜하겐 시절, 클럽이 영업을 마치면 그는 항구로 걸어가 하얀 태양이 회색 바다 위로 솟아오를 때까지 그곳에서 연주했다. 바다는 완벽한 청중이었다. 그의 연주를 들어 주는 완벽한 귀. 모든 음을 조금 더 깊게 만들어 주고 그 음을 좀 더 길게 끌도록 만들어 줬다. 태양의 아침 햇살 속에서 혹은 초저녁에 흐르는 안개 속에서 뱃사람들은 정박한 배의 난간에 기댄 채, 부둣가 사람들은 하역 일손을 멈춘 채 색소폰을 통해 항구의 분위기를 달래는 그의 연주를 들었다. 때로는 한쪽 팔에 창녀를 끼고 다른 한쪽 팔에는 문신을 한 술 취한 선원이 휘청거리며 다가와 몇 분 동안 그 연주를 듣더니 있지도 않은 모자 안으로 동전을 던지기도 했다. 그의 연주는 파도처럼 강하고 평화로웠다. 마치 육지라는 물결을 따라 떠돌다가 집으로 향하는 커다란 배에 지나지 않는다는 듯 외치고 있었다. 바닷물은 부두를 찰싹였고 그는 필요한 만큼 느린 박자를 유지했으며 굵은 밧줄은 긴장감을 더하며 점점 더 팽팽해지고 있었다. 연주 소리를 듣고 온 갈매기 떼는 원을 그리다가 느린 박자에 맞춰 그네를 타듯 날아다녔다. 어느 날 고래 두 마리는 수면 위로 모습을 보여 주기 바로 전까지 올라와 물결과도 같은 블루스의 울음소리를 듣더니 끝이 두 갈래로 갈라진 꼬리를 내보이며 물결 밑으로 사라졌다. 벤의 연주를 대양의 깊은 곳으로 옮겨간 것이다. 누군가가 벤에게 이 사실을 이야기했을 때 벤은 다른 종족에 의해 위협받고 있는 또 다른

종족에 대한 알 수 없는 일체감을 느끼며 눈물을 흘렸다.

　암스테르담에서 그는 녹음으로 우거진 어두운 운하에서
도 연주했다. 영국에서는 첼시 다리를 도보로 건너 템스강 둑
길을 따라 걸어갔는데 다리의 불빛은 맞은편에서 걸어가는
많은 사람들에게 그의 호의 가진 표정을 전달해 주었다. 가는
세로줄 무늬 양복에 우산을 쓴 비즈니스맨, 스카프를 매고 하
이힐을 신은 여자들. 그는 템스강을 내려다보았다. 이제는 너
무 늙어 천천히 흐르고 있는 강물. 다리들은 강물의 방향이
구부러져 시야에서 사라질 때까지 계속 뻗어 있었다. 그때는
저녁 퇴근 시간이었고, 모두가 펍에 모이거나 이파리가 떨어
져 가지 사이로 노란색 불빛이 보이는 각자의 집으로 서둘러
가는 시간이었다. 저녁은 푸른 밤안개 속에서 헤엄쳤고 가로
등 빛은 강물을 따라 흘러 바다로 향했다. 우습게도 이 풍경
은 그의 향수를 자극했다. 하지만 그가 그리워하게 된 장소는
바로 런던이었다. 잉크처럼 푸른 하늘, 나무들 사이로 보이는
불빛, 이 모든 것 밑에서 흐르는 템스강의 길고 느린 하품. 이
들을 바라보기만 했음에도 그것은 하나의 추억처럼, 마치 과
거에 이 풍경에 대해 사람들에게 이야기했던 것 같은 느낌이
든다.

　아마도 런던이라는 도시가 그가 생각했던 것과 정확히
일치했던 곳이기 때문일 테다. 택시, 빨간 버스, 버킹엄 궁전,
펍, 이슬비. 그는 가는 곳마다 관광객이 가장 많이 찾는 장소
앞에 자신이 와 있다는 사실을 깨달았다. 트래펄가 광장, 국
회의사당, 피커딜리 광장 그리고 빅벤Big Ben*. 사람들은 그곳

에서 그를 사진에 담아 앨범 표지에 사용하기도 했다. 농담을 하며 활짝 웃는 얼굴이었다.

그는 기침을 하며 코를 풀었다—이 역시 런던과 특별한 관련이 있는데, 그는 그곳에서 늘 감기에 걸렸기 때문이다—. 젠장. 그는 이토록 축축한 곳은 처음이었다. 다리를 뒤로 하고 그는 흰색의 거리를 돌아다니다가 미풍에 간판이 삐걱거리며 흔들리고 있는 작은 펍에 들어섰다. 그는 담배 연기를 헤치며 들어가 맥주를 주문하고 바에 자리를 잡았다. 술꾼들이 계속 들어오고 있었다. 그들은 1파운드짜리 지폐를 벤의 어깨 너머로 건네고는 거품이 뚝뚝 떨어지는 온기 있고 짙은 1파인트짜리 맥주 한 잔을 받아 갔는데, 그러기를 대여섯 번 반복했다. 펍은 마시면서 큰 소리로 떠드는 사내들로 가득했다. 주로 싸움에 관한 이야기를 나눴다. 잔을 들면 3분의 2는 곧 비워졌다. 그러면 다음 잔 주문이 이어졌다. 싸우고, 마시고—벤은 이런 술집을 본 적이 없었다—. 금요일, 토요일 연주와 연주 사이 빈 시간에 소호 주변을 돌아다니면 그는 주먹질로 싸우는 사람들을 수도 없이 보았다. 좋아. 취향에 맞는 장소였다. 집에 온 것처럼 편안한 기분이 들었다. 그 시절 벤은 그렇게 많은 싸움에 끼어들지 않았다. 불과 얼마 전 그는 누군가에게 덤비려고 하다가 자신의 모든 혈기를 색소폰 연주를 위해 아

- 영국 국회의사당의 시계탑. 거구의 벤 웹스터에게 붙은 별명이기도 하다.

껴 두어야겠다는 생각으로 자제했던 적이 있었기 때문이다.
그는 여전히 술 첫 잔을 마시면 익숙한 호전성이 치밀어 올랐
지만 대여섯 잔이 지나면 모든 공격성은 목구멍으로 꿀꺽꿀
꺽 넘어가 오줌처럼 빠져나가고 알코올의 축축한 홍조만이
그에게 남았다. 그 시절의 취기는 그에게 더 이상 행동을 보
여 주는 것을 요구하지 않았다. 그 시절의 상태는 계속 이어졌
다. 한 번은 누군가가 그에게 유리는 완전한 고체가 아니라고
말한 적이 있다. 유리판을 세워 놓으면 매우 조금씩 바닥으로
흘러내려 위보다는 아랫부분이 약간 더 넓어진다는 것이었
다. 온 세상 만물도 모두 그렇게 된다고 했다. 모든 것은 퍼지
고 흘러내려 바닥에 고이게 마련이다. 마시면 마실수록 더 광
폭해져서 늘 유리잔 폭풍의 한 가운데 서서 테이블을 부수고
머리통을 깨고 누군가를 역기처럼 들어 올려서 창밖으로 집
어 던지던 그의 옛 시절과는 달랐다. 혹은 그가 한 젊은 백인
친구와 이야기를 나누고 있는데, 술 취한 선원 한 명이 다가와
벤이 말을 끝낼 시간도 전혀 주지 않은 채 뭔가를 떠들어 대
자, 선원을 바닥에 처박은 다음 자신이 하던 이야기 중간부터
다시 말을 이어 가면서 바에 기대어 한 발은 의식을 잃은 선
원 등짝에 올려놓은 채 술을 마시던 시절과도 이제는 달랐다.
그는 요란한 분위기에 완벽히 적응하고 있었다. 누가 칼을 빼
들지 않는 한 그는 어떤 영향도 받지 않을 것처럼 보였다. 그
의 몸은 알코올을 너무 듬뿍 빨아들여 싸운 다음의 상태도
술의 효과와 구분이 되지 않을 정도였다. 단지 조 루이스Joe
Louis*에게 주먹을 휘둘렀다가 갈비뼈 두 개에 금이 간 사건만

은 예외였다. 그때 벤은 술에 너무 취해 뼈에 금이 간 줄도 모르고 있었다.

<p style="text-align:center">✣</p>

그는 늘 거구였고 힘이 넘쳤다. 심지어 삼십 대 중반이 되었을 때도 그의 몸은 우람해질 기회만을 엿보고 있는 것처럼 느껴질 정도였다. 시간이 지나면서 그의 몸과 음색은 서로 거의 닮아갔다. 크고 무거우며 둥글었다. 무대에 선 그를 보면 둥근 배와 둥근 얼굴 그리고 두 눈 밑에 올챙이배처럼 도드라진 살집이 선명했다. 예리한 구석이라고는 어디에도 없었다. 연주할 때면 그의 두 눈은 얼굴 위로 불거져 나왔고 목과 양볼은 마치 완벽한 구球 모양이 되려는 듯 부풀었다. 그는 늘 느리게 연주하는 것을 좋아했으며 자신이 원하는 몸동작과 만들어 내는 소리가 궁극적인 조화에 도달했다고 느껴질 정도로 그의 움직임 역시 매우 느려졌다. 그는 발라드를 매우 느리게 연주했으며 사람들은 그 위에 무겁게 얹힌 시간의 무게를 들을 수 있었다. 어떤 면에서 그의 연주는 느릴수록 훌륭했다. 그는 긴 삶을 살았고 그런 만큼 모든 음에 담고 싶은 것이 많았기 때문이다. 동시에 그의 어떤 부분은 결코 어른이 되지 않았다. 그는 소년의 감정을 품고 있었고 때때

• 1930~1940년대 세계 챔피언을 지낸 대표적인 권투 선수

로 그의 연주는 그가 색소폰으로 우는 울음처럼 들렸다. 그래서 심지어 그가 연주하는 단순하고 예쁜 곡에서도 사람들의 마음은 눈물을 흘렸다. 매우 큰 소리를 가졌음에도 그 소리를 부드럽게 달래는 그의 연주는 갓 태어난 짐승을 두 팔로 조심스럽게 안고 있는 농부 또는 건설 노동을 해 온 한 남자가 사랑하는 여인에게 꽃을 건네주는 모습을 보는 것 같은 느낌을 준다. 〈코튼테일〉에서 그는 타이틀매치에 나선 권투 선수의 주먹과도 같은 소리를 들려줬지만 반면에 그는 오로지 숨결의 온기만이 되살릴 수 있는, 하지만 그 숨결도 강풍처럼 느낄 만큼 너무 약한, 차갑게 죽음에 가까워진 연약한 피조물 같은 발라드를 연주했다.

<center>✳</center>

— 누군가가 듀크에게 음악에 관한 철학을 묻자 그는 이렇게 대답했죠. "전 오래전부터 전해 내려오는 굵은 눈물방울을 좋아합니다." 벤도 마찬가지였어요. 그는 발라드를 좋아했고 감상적인 곡들을 좋아했죠. 어떤 사람들은 감상이라는 것이 별 노력 없이 얻게 되는 감정이라고 말하지만 그것은 재즈에서는 통하지 않아요. 스윙을 유지하면서도 나팔에서 최대한 부드럽게 소리를 내는 것은 무척 어렵잖아요. 그렇게 해서 사람들 마음에서 눈물이 흘러야 그때 비로소 감정은 자동적으로 얻어지는 것이니까요. 만약 당신이 재즈를 연주하고, 자동적으로 감정을 얻고 싶다면 그 값을 지불을 해야 해요. 재

즈의 역사가 그걸 보여 줬어요. 벤이 블루스 또는 〈감상적인 분위기에 젖어In a Sentimental Mood〉를 연주할 때 우리는 감상에 대한 일반적인 관점이 이 음악과는 관련 없다는 사실을 깨닫죠. 그의 연주가 결코 지나치게 느끼하지 않은 까닭은 매우 부드러움에도 불구하고 그의 연주에는 어딘가에 으르렁거리는 소리가 숨어 있기 때문입니다.

✺

발라드에서 그의 감정은 향수鄕愁에서 비롯되었으며 그는 늘 캔자스시티에서 잼 세션 하던 시절을 기억하고 있었다. 그 시절 모든 연주자는 박수갈채와 친구들에게 둘러싸여 밤새 연주하면서 상대방이 그 누구든 불어서 날려 버리려고 했다. 이 시절 관중이 솔로 마지막에 박수를 보내면, 마치 한 옛 친구가 어깨에 색소폰 케이스를 짊어지고 클럽으로 들어와 앉을 곳을 찾는 모습을 발견한 양 그는 청중에게 오른손을 뻗어 흔들면서 답례했다. 친구들이 찾아보면 그는 쪼개 놓은 멜론 한 조각처럼 활짝 웃거나 크게 웃음을 터뜨렸다. 하지만 그것은 단지 그 시절의 모습이었고 그렇게 웃는 일이 이제 얼마나 드문지, 그렇게 웃을 기회가 이제는 거의 없어졌음을 그는 깨달았다. 듀크와 연주 여행을 다니던 시절 혹은 할렘에서 잼 하던 시절 같은 날도 없었다. 그 시절 그는 퍼붓는 비를 피해 민튼스로 뛰어 들어갔는데 테너를 부는 한 애송이를 발견했다. 그는 꿈틀거리며 통곡하는 듯한 소리로 연

주했는데 그의 색소폰은 마치 한 마리 새 같았고 그가 새의 목을 비틀고 있는 듯한 소리였다. 벤은 빗물을 떨어뜨리면서 거친 숨을 몰아쉬며 그 친구가 묶고 푸는 소리의 고리와 매듭을 듣고 있었다. 그의 색소폰이 비명을 지르고 통곡을 하는 소리를 듣자니 마치 자신이 사랑하는 한 어린이가 매를 맞는 장면을 보는 것 같은 느낌이 들었다. 벤은 그 연주자를 전에 본 적이 없었고 그래서 무대 앞으로 다가갔다. 그리고 솔로가 끝나기를 기다렸다가 그 친구가 망쳐 놓은 색소폰이 마치 자기 것인 양 말했다.

－ 테너는 그렇게 빠른 소리를 내는 악기가 아니야.

악기를 그 친구의 손에서 뺏어서 그는 조심스럽게 테이블 위에 올려놓았다.

－ 이름이 뭐지?

－ 찰리 파커요.

－ 음, 찰리, 색소폰을 그런 식으로 불면 동료들은 돌아 버릴 거야.

벤은 누구로부터 박장대소할 이야기를 들은 사람처럼 콧소리까지 내가며 크게 웃었다. 그러곤 술 취한 카우보이로부터 위험한 무기를 빼앗은 보안관처럼 다시 비 내리는 거리로 걸어 나갔다.

그는 뒤를 돌아보는 사람은 아니었다. 하지만 그의 음악 인생이 이와 같은 장면들에 기반한다는 사실은 알고 있었다. 나중에 보통 사람들이 재즈를 어렵게 느끼게 된 것과는 달리 재즈는 그에게 결코 어려운 음악이 아니었다. 그는 사람들이

모여서 함께 불어 젖히던 시대에 늘 뿌리를 박고 있었다. 음악에 기여하겠다는 생각, 그것에 무엇인가를 바쳐야겠다는 생각은 나팔이든, 피아노든, 무엇이든 간에 자신만의 소리를 발견하도록 만들었다. 그 이후에 등장한 친구들은 음악의 미래에 대해 자신들이 책임을 져야 한다고 느꼈다—단지 악기의 미래가 아니라 음악 전체의 미래였다—. 그들은 향후 10년 동안에 벌어질 변화와 관련된 무엇을 해야 한다고 느꼈다. 6개월 뒤에 누군가가 나타나서 그 모든 것을 또다시 바꿔 놓을 때까지. 그들이 연주하는 모든 음은 고통을 담고 있었고, 나팔로 무엇을 하든 그것은 귀에 거슬리는 비명을 지르지 않으면 목이 졸릴 것 같은 새로운 소리를 추구했다. 음악은 너무 복잡해졌고 무엇을 연주하길 바라기 전에 3, 4년의 학교를 다녀야 했다. 하지만 벤에게 재즈는 그렇게 어려운 것이 아니었다. 재즈는 씨름해야 하는 것이 아니었고 자신의 이미지 속에서 재구성하는 것이었다. 재즈란 그저 자신의 색소폰을 연주하는 것이었다.

✖

— 만약 당신이 재즈를 좋아한다면 당신은 반드시 벤을 좋아할 거예요. 당신이 재즈를 좋아하는데 오넷Ornette Coleman을 좋아하진 않을 수도 있고 심지어 듀크를 좋아하지 않을 수도 있어요. 하지만 재즈를 좋아하면서 벤을 좋아하지 않는 건 불가능해요.

✖ ✖ ✖

그는 외로움과 함께 다녔지만 일종의 위로로서 자신의 사운드도 함께 지니고 다녔다. 색소폰은 그의 집이었다. 색소폰과 모자는 착용하는 것이 아니라 그가 사는 곳이었다. 포크파이 해트와 트릴비는 늘 그의 뒤통수에 젖혀져 있었지만, 그것들은 마치 스컬캡skullcaps*처럼 늘 그 자리에 붙어 있었다. 아침에 일어나 이 불굴의 모자가 여전히 머리 위에 있을 때 그는 기분이 좋았다. 그것은 이제 그가 가장 밀착하고 있는 물건이고 오랫동안 멀리 떠난 자에게 주는 온기이며 자신의 침대에 누워 있다는 사실을 일깨워 주는 것이기 때문이었다. 모자와 색소폰. 하나의 전통. 결코 떠날 필요가 없는 그의 집.

✖

― 벤은 영국의 시골을 보고 싶다고 했어요. 그래서 우리는 그가 머물던 연립주택에서 그를 데리고 나와 시골을 향해 끝없는 교외로 차를 몰고 나갔죠. 완전히 도시를 벗어났다고 할 수는 없지만요. 벤은 시선을 강요하는 것이 거의 없다는 사실에 놀랐어요. 철로, 광고판, 옥외 표지판도 없었으며 모

* 챙이 없는 베레모

든 게 점점 걸러져 나가고 있었죠. 우린 크라운, 폭스, 하운즈 같은 이름이 붙어 있을 듯한 펍들을 지나쳐 갔어요. 우리가 스쳐 간 차들은 전부 검정색이었죠. 하늘은 구름에 덮여 있었고 우리가 결국 잿빛 시골에 도착하자 가느다란 비가 내리기 시작했어요. 높고 낮게 펼쳐진 주변 언덕들에는 구름이 얹혀 있었고요.

우리는 갓길에 차를 세웠고 잠시 엔진 소리 없이 앉아 있었어요. 나는 벤에게 웰링턴Wellingtons* 한 짝을 빌려 줬는데 그는 애써 그것을 신었고 우린 고인 물을 텀벙거리며 좁은 두렁 위를 천천히 걸었습니다. 야생 블랙베리가 자란 채 쓰러져 있는 대문과 울타리를 지나자 가랑비가 내리기 시작했어요. 너무 가는 비여서 습한 공기보다 조금 더 습했죠. 우린 일렬로 걷고 있었는데 내 아내가 맨 앞에서 걸었고 벤이 뒤따랐죠. 그의 호흡은 거칠었고 그가 피우는 담배 연기는 공중에 번지고 있었어요. 우린 작은 길을 따라 작은 숲으로 들어갔어요. 우리 눈은 나무 때문에 생긴 피할 수 없는 어둠에 적응이 되었죠. 잠시 비가 거세게 내렸는데 머리 위에 있는 이파리들을 두드리는 빗소리가 들리더군요. 숲의 끝에 이르자 벤이 피곤하다면서 우리가 걷는 동안 여기서 기다리겠다고 하더군요. 우리는 언덕으로 올라가는 오솔길에 이르기 전까지 들판 외곽을 순환하는 좁은 길을 따라 걸었습니다. 그런데 벤이 혹

* 무릎까지 올라오는 장화

시 힘들어하는 것은 아닐까 살짝 걱정이 들어 우린 다시 숲을 거쳐서 오던 길을 되돌아갔죠. 나무만을 보면서 우리가 왔던 길을 찾기란 아주 까다로웠습니다. 우린 10분 만에 완전히 길을 잃었어요. 우리가 벤과 헤어졌던 자리에 우연히 오게 된 것은 완전히 운이었습니다. 우리는 오솔길을 따라가다가 우리의 발자국을 다시 찾아야겠다고 생각하면서 숲의 끝으로 향했다가 그를 본 거예요. 큰 몸집의 그는 외투로 몸을 감싸고 있었고 머리 위에 얹힌 포크파이 해트는 너무도 어색해 보이더군요. 난 그의 이름을 부르려고 했어요. 하지만 그 찰나에 방해하고 싶지 않은 행복한 장면이 눈에 들어왔습니다. 지평선 너머 구름 사이로 태양이 모습을 보이고 있었고 몇몇 나무들은 검은 실루엣이 되었지만 다른 나무들은 황금빛으로 물들고 있었어요. 잎을 통해 떨어지는 옛 빗방울로 젖은 고요함이 숲을 가득 채우고 있었죠. 새들은 높은 나무 위에서 날아올라 들판을 가로질러 가고 있었고요. 벤은 그 숲의 끝에 있었어요. 산 입구 문기둥에 기대어 멀리 농가에서 피어오르는 연기가 들판 위를 지나고, 구름이 천천히 언덕 위를 넘는 것을 바라보면서 말이죠. 우리는 아무런 소리도 내지 않고 조용히 그곳에 있었어요. 마치 이런 장소에서는 처음 보는 아름다운 새 한 마리와 우연히 마주친 것처럼 말이죠.

사람들은 그의 음악이 제게 어떤 의미인지를 물어요. 전 그의 음악을 들을 때마다 그날 오후가 떠올라요. 그날은 제게 그의 음악과 같았어요. 제가 말할 수 있는 것은 이게 전부예요.

아직 날이 밝지는 않았지만 집들과 나무 사이로 빛이 등장할 때 밤의 어둠은 지평선에 있는 몇 마리 소처럼 새벽 여명에 길을 내어 주고 있었다.

　듀크는 손을 내밀어 라디오 다이얼을 돌리다가 초창기 재즈가 나오는 프로그램에서 멈췄다. 이 프로그램은 킹 올리버의 음반을 틀면서 뉴올리언스의 사창가가 폐쇄되면서 연주자들이 미시시피강을 따라 올라갔고 재즈가 미국 전역으로 퍼졌다는 익숙한 이야기를 전하고 있었다. 듀크는 이 방송을 대충 듣다가 어떤 생각을 떠올렸다. 그는 라디오를 끄고 뭔가를 곰곰이 생각하면서 연필로 계기판을 탁탁탁 두드렸다. 그렇다. 어쩌면 그가 할 일은 이런 것이었다. 몇 년 뒤에도 그는 누군가와 함께 차를 타고 미 대륙을 횡단하며 라디오를 들을 것이다. 옛날로부터 온 음악들 중에서 일부를 들으면서. 단지 루이 암스트롱Louis Armstrong의 음악이 아니라 오늘날의 친구들, 최근에 활동하고 있거나 여전히 활동하고 있어서 라디오를 통해 그의 음악을 듣고 있을 때는 어쩌면 죽었을 친구들의

음악—그때 사람들이 함께 살고 있지는 않고 단지 음반을 통해 그 음악을 알고 있을 친구들—. 다시 말해, 되돌아볼 사람들을 내다보는 것이다. 이 음악은 지금으로부터 30~40년 뒤에 어떻게 들릴 것인가. 그 시대의 친구들은 무엇을 들을 것이며 들으면서 무엇을 생각할지, 그는 그 점을 시도하고 이해해야 했다.

　－ 해리, 꼭 알아야 할 것이 뭔지 생각났어.

　－ 뭔데요? 듀크.

　－ 별거 아니야.

　계기판 근처에서 종이 한 장을 찾으면서 그가 말했다.

　지평선 너머의 태양이 짙은 속눈썹 같은 나무들 사이로 실눈을 뜨고 바라보고 있었다. 하늘이 푸르스름한 금빛으로 변하자 자동차는 오늘 있는 약속에 늦었다는 듯이 살짝 속도를 올렸다.

미국은 그의 얼굴에 계속해서 불어닥치는 폭풍이었다. 그가 말하는 미국이란 백인들의 미국이었으며 백인들의 미국이란 그가 혐오하는 미국의 모든 것을 의미했다. 바람은 보통 사람들보다 그를 더욱 강하게 때렸다. 사람들은 미국을 미풍微風이라고 여겼지만 그는 그 속에서 분노의 소리를 들었다. 심지어 나뭇가지도 조용하고 미국 국기가 별무늬의 스카프처럼 건물 한쪽에 드리워져 있을 때도 그에게는 분노의 소리가 들렸다. 그는 그 분노가 자신에게 돌진해 오는 강도로 고함을 쳤으며 그 분노를 향해 돌진했다. 두 개의 거대한 힘이 대륙 크기의 길 위에서 서로 충돌했다.

육중한 몸으로 찌그러질 것 같은 자전거를 타고 그가 그리니치빌리지를 지나갈 때면, 바람은 그의 얼굴에 오물―신문지, 깡통, 음식 포장지, 작은 돌멩이, 기름때 묻은 스웨터 등―을 집어던지는 폭도처럼 거리 귀퉁이 곳곳에서 그를 기다리고 있었다. 그는 길을 가다가도 다른 통행자와 긴 말싸움을 했는데, 걸어가다가 부주의하게 어깨로 사이드미러를

치면 그 승용차 운전사와 네 블록을 가는 동안에도 계속 욕설을 주고받았다. 그는 길을 가다가도 누구에게나, 아니 모두에게 소리를 쳤다. 트럭 운전수, 택시 운전기사, 보행자, 자전거를 탄 여성들에게도. 무엇을 타고 있든, 성별이 무엇이든 아무런 상관이 없었다. 사람뿐만이 아니었다. 움푹 파인 도로, 주차된 차들, 너무 오래 계속되는 빨간 신호등에도 그는 분노했다.

<p style="text-align: center;">✂　✂　✂</p>

분노는 그를 떠난 적이 없었다. 심지어 그가 조용할 때도 분노의 불씨는 한순간에 폭발할 듯 타들어 가고 있었다. 그가 침묵하고 있을 때도 그의 머리는 소리치고 있었다. 그조차도 자신이 왜 이러는지, 왜 이런 방식을 택하는지를 몰랐지만, 다른 방식이 아니라 이렇게 해야 하는 것만은 알고 있었다. 분노는 에너지의 한 형태였고 그를 쓸고 지나가는 불길의 일부였다. 그것이 바로 그의 몸이 점점 더 커지는 이유였고 그는 자기 내부에서 벌어지는 모든 것을 담으려고 했다―물론 자신을 전부 담으려면 그는 빌딩만 한 몸을 가져야 했겠지만―. 그는 매 순간마다 온도가 급격하게 변하는 어떤 나라와 같았다―물론 온도가 어떻든 그것은 끓고 있었지만―. 끓는 추위, 끓는 더위, 끓는 비, 끓는 얼음.

그의 몸에는 고유의 날씨가 있었다. 몇 달을 주기로 형태가 바뀌었고 갑자기 50파운드(약 23킬로그램)가 쪘다가 다시 빠르게 몸무게가 줄었다. 가끔 뚱뚱했고 간혹 건장한 체격을 갖고 있을 때도 있었지만, 어쨌든 늘 몸이 점점 커졌고 그의 몸은 오래된 스웨터 같은 모습을 지니게 되었다.

그는 다이어트를 시도하고 치료약도 먹었지만 일상적으로 서너 끼의 식사를 하룻저녁에 해치웠다. 한 끼 식사는 사이드 메뉴, 추가 메뉴로 접시가 탑처럼 쌓였고 식사는 아이스크림 서너 그릇으로 마무리되었다. 그는 아이스크림을 충분히 먹었다고 느낀 적이 없었다—무슨 맛이든, 어떤 제조법이든 상관이 없었다—. 그는 다이어트로 40파운드(약 18킬로그램)를 한 번에 뺐지만 그 누구도 그의 몸이 변했다는 사실을 알아차리지 못했다. 마치 집 한 채만 한 도서관에서 얇은 책 몇 권을 뺀 것과 같았다. 각자 고유의 사운드를 찾아야 하며 그래서 각자 고유의 크기를 가져야 하는 것은 분명하다. 전통은 '크면 클수록 좋다'고 명했다. 몸무게는 그를 결코 느림보로 만드는 법이 없었다. 그는 뚱뚱해질수록 더욱 치열해졌고 터질 만큼 꽉 찬 여행 가방이 되었다.

사람들은 그의 삶에 비해 그가 너무 크다고 말했다. 그에 비해 삶은 미미하고 하찮았으며 그보다 몇 사이즈 작은 재킷처럼 움직일 때마다 찢어져 버릴 듯했다.

밍거스 밍거스 밍거스, 그것은 명사가 아니라 하나의 동사였다. 심지어 생각마저도 행동의 한 형식, 내면화된 운동의 한 형식이었다.

그는 점차 자신의 악기가 갖고 있는 무게와 차원을 떠안았다. 그의 몸은 너무 거대해져 베이스가 마치 침낭처럼 무게를 가늠할 수 없이 어깨에 간단히 매달린 물건처럼 보였다. 그가 커질수록 베이스는 점점 더 작아졌다. 그는 베이스를 자기가 원하는 대로 가지고 놀 수 있었다. 어떤 사람들은 조각하듯이 베이스를 연주한다. 다루기 힘든 돌을 깎아서 음을 만들어 낸다. 하지만 밍거스는 마치 레슬링을 하듯 연주한다. 베이스를 가까이에 놓고 그 안으로 파고들어, 베이스의 목을 잡고 내장을 거둬 내듯 현을 뜯는다. 그의 손가락은 펜치처럼 강했다. 어떤 사람들은 그가 엄지와 검지로 벽돌을 쥐고서 힘을 주자 벽돌에 움푹 파인 자국이 생기는 것을 봤다고 주장했다. 그러면서도 그는 누구도 소유한 적이 없는 땅에서 자란 어느 아프리카 꽃의 분홍색 잎사귀에 벌이 날아와 앉듯이 부드럽게 현을 다뤘다. 그가 베이스를 활로 켜면 교회 예배에서 수천 명의 사람이 들려주는 콧노래와 같은 소리가 났다.

밍거스 핑거스.

✖

음악은 밍거스라는 존재가 영원히 확장되는 프로젝트의 일부였다. 그날의 모든 몸짓과 단어들은 그것이 아무리 사소한

것이라 할지라도 그를 충만하게 만들었던 것처럼 다른 사람들을 충만하게 해 주었다. 신발 끈을 묶는 것에서부터 〈명상 Meditation〉을 작곡하는 것에 이르기까지. 그와 그의 음악 전체는 그를 힐끗 바라만 보더라도 드러난다. 뭔가를 읽고 있는 그를 찍은 힌턴의 사진에서처럼.

사진 속의 밍거스는 앉아 있었다. 그가 의자에 앉아 있는 모습은 지나친 힘에 눌리고 있는 것처럼 보이는데 하지만 밍거스에 관한 모든 것은 과잉이었다. 그는 『뉴욕타임스The New York Times』를 들고 아무 데나 펼친 뒤 쭉 펼쳐 놓고는, 자신이 신문을 바라보는 것이 늘 그렇듯 '이건 무슨 개똥 같은 소리야'라는 눈빛으로 보고 있다. 그는 신문을 참을성 있게 읽지 않았다. 마치 상대의 옷깃을 잡듯 두 손으로 신문을 움켜쥐고 여기저기서 몇 줄을 골라 읽다가 앞뒤 건너뛰고, 한 부분에서 잠시 멈췄다가 한 단락 천체를 훑어보고 다시 앞으로 돌아갔다. 그래서 그는 한 기사를 네댓 번 읽었음에도 제대로 읽었다고는 할 수 없었다. 난독증이 있는 사람처럼 보였다. 이마는 주름이 잔뜩 잡혀 있었고 입술은 노인이 어떤 말을 들었을 때처럼 그 단어를 발음하기 위해 입 모양을 만들려는 모습이었다. 의자는 그가 움직일 때마다 삐거덕거렸다. 신문을 보면서는 계속해서 도넛을 먹었는데 두 쪽으로 쪼갠 것을 한 손에 쥐고 마치 뱀이 새를 잡아먹듯 한 조각씩 입으로 던져 넣고는 씹어 삼켰다. 그러고는 커피로 입안을 가신 뒤 신문에 떨어진 부스러기를 쓸어내렸다. 다 읽은 뒤에는 역겹다는 듯, 마치 더 이상 읽는 것을 단 한 순간도 참을 수 없다는 듯이 신문을 바

닥에 던져 버렸다.

또 한 장의 사진이 있다. 레스토랑에서 찍힌 이번 사진에서 그는 은행가들이 입는 세로무늬 정장을 입고 중절모와 검은 선글라스를 쓰고 있다. 가히 남작 밍거스다. 하지만 이 사진을 찍은 뒤 그는 잠에 곯아떨어졌다. 음식이 도착하자 잠에서 깬 그는 버드Bird로부터 배운 엉터리 영국 악센트로 곧바로 웨이터에게 주문을 시작했다.

– 여보게, 말이야……

사이사이에 "저, 여기요, 웨이터"를 번갈아 말하면서.

옆 테이블에 자리 잡은 한 커플은 비난의 눈길을 주고 있음에도 그는 스테이크를 양손으로 쥐고 허겁지겁, 후루룩 쩝쩝 —그 밖에도 음냐음냐, 냠냠— 소리를 내며 먹기 시작했다. 마치 방금 잡은 쥐의 살을 뜯어 먹는 짐승처럼. 만약 누군가가 그에게 한마디하면 그는 그곳을 작살내겠다는 기세였다.

❞ ❞ ❞

듀크 엘링턴이 〈A 열차를 타세요Take The A Train〉의 리허설을 준비하고 있을 때, 밍거스는 소방 도끼를 들고 무대를 가로질러 후안 티졸Juan Tizol을 쫓아다니며 결국 후안의 의자를 두 조각 낸 사건으로 듀크 밴드에서 해고당했다. 훗날 듀크는 웃으면서 밍거스에게 무슨 일이 벌어지고 있었는지 왜 알려 주지 않았냐고 물으면서, 알았더라면 몇 개의 코드로 그 상황을 음악에 넣을 수 있었을 거라고 말했다. 듀크는 누군

가를 해고한 적이 없었다. 밍거스에게도 사직을 권고했을 뿐이다.

누구도 밍거스를 참고 견딜 수 없었고 밍거스 역시 누군가에게 혹은 그 무엇에게도 참고 견디기를 거부했다. 그는 자기 방식에 무엇도 개입할 수 없다고 마음먹었다. 그 무엇도. 그렇게 진행된 그의 삶은 일종의 장애물 코스였다. 만약 그가 배를 타고 있었다면 그 배는 망망대해에 떠 있는 것과 같았다. 그 무렵 자신의 행동이 역효과를 불러일으키고 있다는 점을 스스로 깨달았을 때, 이미 그의 행동들은 기이한 방식으로 그 값을 전부 치르고 있었다.

✳

밍거스에게 모순은 존재하지 않았다. 벌어진 일 혹은 그가 말한 것은 자동적으로 진실함을 부여했다. 아울러 그의 음악은 모든 구분을 폐지하기로 서약했다. 작곡된 것과 즉흥적인 것, 원시적인 것과 세련된 것, 거친 것과 부드러운 것, 공격적인 것과 서정적인 것. 사전에 편곡된 것은 반사적인 즉흥성을 반드시 갖고 있어야 했다. 그는 음악의 뿌리로 돌아가서 음악의 진보를 만들고 싶었다. 가장 미래 지향적인 음악은 전통을 가장 깊이 파 들어간 음악이었다. 그것이 그의 음악이었다.

젊었을 때 밍거스는 유럽 음악사에 대한 자신의 지식에 대해 자부심을 갖고 있었다. 로이 엘드리지Roy Eldridge가 그에

게 콜먼 호킨스의 솔로도 모르고 노래로도 부를 줄도 모르는 너는 개똥도 모르는 거라고 말하기 전까지는. 그는 자신이 알고 있었던 것에 대해 깨우칠 수 있도록 지적해 주는 사람이 필요했다. 그는 책상에서 땀 흘리며 악보에 곡을 쓰는 작곡가들을 경멸하게 되었으며 악보 작업도 포기하게 되었다.

<center>✣</center>

— 그는 아무것도 악보에 쓰지 않으려고 했어요. 왜냐하면 그렇게 했을 때 모든 것이 너무 고정되어 버리기 때문이죠. 대신에 그는 다양한 파트를 우리에게 피아노로 연주해 주거나 선율을 콧노래로 부르거나 작품의 틀과 사용할 수 있는 음계를 설명한 뒤에 그것을 —노래하고, 콧노래로 부르고, 즉석으로 연주하고— 몇 차례 반복했죠. 그러고는 우리가 원하는 대로 연주하도록 내버려 두었어요.

단, 우리가 원하는 것은 정확히 그가 원하는 것이 되어야 했죠.

무대에서 그는 소리를 지르며 지시했고 리듬 섹션을 호되게 꾸짖었으며 한 곡이 진행되는 중간에 "그만, 그만"이라고 소리쳤죠. 왜냐하면 그는 그 곡이 진행되고 있는 방식이 마음에 들지 않았거든요. 그래서 재키 바이어드Jaki Byard가 하도 엿같이 연주해서 그 자리에서 해고했다고 청중에게 설명하고는 그 곡을 다시 시작하는 거예요. 피아니스트*는 한 시간 반 뒤에 다시 고용됐죠.

그의 베이스는 죄수의 등을 찌르는 총검처럼 모두가 행진하도록 만들었어요. 절정에 이르면 연주자들은 쏟아지는 지시 사항과 늘 존재하는 신체적 폭력의 위협을 느껴야 했어요. 일이 어떻게 진행되고 있는지 아무 말도 하지 않았어요. 밍거스는 자신의 베이스를 던져 버리고는 피아노 앞에 앉아 있는 사이 존슨Sy Johnson을 내려다봤어요. 그러고는 존슨의 얼굴에 코를 디밀고는 넌 정말 쓸모없는 씨발놈이라고 욕을 퍼붓더라고요. 얼굴을 갈겨서 마루에 눕혀 놓겠다는 듯이 주먹으로 피아노를 내리쳤죠. 존슨의 공포심은 분노로 바뀌어 피아노가 마치 밍거스의 얼굴인 것처럼 강하게 내려치기 시작했어요.

 – 이 흰둥이 녀석이 이제 제대로 하네.

밍거스가 외쳤어요. 피아노가 울리는 천둥소리에 웃으면서 말이죠. 하하하.

<p style="text-align:center">✕ ✕ ✕</p>

때때로 그는 하루에 밴드 절반을 해고하기도 했다. 그리고 화산 지대의 비옥한 땅을 떠나야 하는 사람들처럼, 다음번 화산이 언제 폭발할지 걱정하다가 지친 사람들처럼, 연주자들이 밍거스 밴드를 그만두는 일은 더욱 자주 일어났다. 그

• 재키 바이어드를 말함

의 협박과 학대의 쇄도를 견딜 수 없었기 때문이었다. 남아 있던 다른 연주자들은 밍거스의 창의성과 분노가 서로 분리될 수 없다는 사실을 알고 있었다. 음악을 만들기 위해서 그는 발끈 화를 내는 것과 반응하는 것이 별 차이가 없는 지점에서 불안함의 극점에 도달해야 했다. 삶과 음악 모두에서 그는 심지어 어떤 일이 벌어지기도 전에 반응했으며 늘 반박자 앞서 나갔다. 하지만 그 점을 알고 있고 그를 사랑한다고 해서 그의 분노를 방어할 수 있는 것은 아니었다. 누군가는 밍거스의 음악과 안녕에 20년 동안 헌신할 수 있다. 그렇지만 그에게도 무슨 일은 벌어질 수 있고 밍거스는 그에게조차 폭력을 행사할 수도 있다. 지미 네퍼Jimmy Knepper가 하는 솔로가 마음에 들지 않았는지 그는 네퍼에게 다가가 복부를 가격한 뒤 무대에서 내려와 버렸다. 그는 네퍼를 무대에서 끌고 내려와 다시 때리기 시작했는데 네퍼는 이빨 몇 개가 부러지고 그의 취주법(吹奏法, embouchure)은 엉망이 되어 버렸다. 그 일이 벌어지자 네퍼는 밴드를 탈퇴했고 밍거스를 법정에 세웠다. 법정에서 밍거스를 재즈 음악인으로 소개하자 그는 변호사에게 멈춰 달라는 손짓을 보냈다. 그는 연주는 하지 않았지만 마치 무대에 서 있는 듯 자신이 원하는 대로 행동했다.

 - 날 재즈 음악인이라고 부르지 마세요. 내게 '재즈'라는 단어는 깜둥이고, 차별이고, 2등 시민이며 버스 뒷좌석을 의미합니다.

증인석에 앉아 있던 네퍼는 고개를 끄덕였다. 이미 그를 그리워하면서.

<center>※</center>

그는 모든 악기에서 밍거스 자신의 소리를 듣고 싶어서 연주자들을 다그쳤다. 마일즈와 콜트레인은 그들을 보완해 줄 수 있는 소리를 가진 연주자를 찾아다녔다. 하지만 밍거스는 다른 악기로 밍거스를 연주할 수 있는, 밍거스의 또 다른 버전을 찾아다녔다. 그는 늘 드러머들에게 불만이 많았는데 한 타악기 주자를 사람들 앞에서 호되게 꾸짖고 나서 곧바로 대니 리치먼드Danny Richmond라는 스무 살짜리 신출내기 드러머를 만나게 되었다. 대니는 드럼을 연주한 지 1년밖에 되지 않았다. 밍거스는 마음속에 틀을 하나 만들어 놓고 대니 그속에 넣어서 자신이 원하는 방식으로 정확하게 연주하도록 강하게 가르쳤다.

― 개똥 같은 장식음을 넣지 마. 여긴 내 솔로야.

대니는 20년 동안 밍거스 곁에 머물렀고, 밍거스 밴드의 음악만이 그의 음악적 정체성에 담겨 있었다. 밍거스가 점점 더 뚱뚱해질수록 대니는 점점 더 말라 갔다. 마치 대니의 신진대사가 밍거스와 균형을 이루는 데 적응한 것처럼.

<center>※</center>

－ 그와 연주하다 보면 공포심을 느낄 때가 있죠. 그러다
가 어떤 때는 그 누구와 연주할 때보다도 환희에 젖어 들면서
불게 될 때가 있어요. 밴드를 공격하듯이 내뱉는 외침이 학대
에서 격려의 소리로 전환될 때죠. 다른 밴드에서는 전혀 느낄
수 없는 거예요.

－ 지껄여, 지껄여, 계속 지껄여.

그의 목소리는 말 등을 후려치는 채찍이었죠.

－ 그렇지, 그렇지, 그렇지.

�֏

음악의 열기가 절정에 이르러 그의 내면보다도 더 높은 압력
의 수준에 도달했을 때, 너무 긴박한 순간 그 무엇도 그 음악
을 방해할 수 없을 때, 모든 사람은 밍거스 밴드가 그 음악에
완전히 일체가 되는 모습을 목격했다. 이 음악이 계속되도록
밍거스의 고함과 함성이 터져 나올 때 그는 태풍의 눈에 들
어온 듯한 고요함을 느꼈다. 자신에 의해 탄생한 괴물을 보
며 황홀과 공포감을 동시에 느꼈던 프랑켄슈타인 박사의 고
함과 울부짖음처럼, 그는 모든 것이 자신의 통제를 벗어났다
는 생각에 즐거웠다. 밍거스는 행복했다. 그 무엇도 이 짜릿
함과 음악의 진격을 무너뜨릴 수 없었다. 음악이 전속력으로
달릴 때 밴드는 달리는 치타와도 같았다. 마치 치타를 밟아
죽이겠다고 쫓아오는 코끼리에게 쫓기는 치타처럼.

그는 음악에 자신의 삶 전체를, 도시의 소음 전체를 담았다. 30년 뒤 어떤 사람들은 〈직립원인Pithecanthropus Erectus〉, 〈돼지 울음 블루스Hog Calling Blues〉 또는 거친 급류가 흘러가는 듯한 그의 작품에서 들리는 통곡과 비명이 음반에 담긴 나팔 소리인지 악을 쓰며 창가를 지나가는 순찰차의 사이렌 소리인지 구분할 수 없었다. 단지 음악을 듣는 것만으로도 음악에 끼어들고, 뭔가를 보탤 수도 있었다.

※

　　- 그는 우리에게 욕하고 겁을 줬죠. 밴드 동료들에게 말이죠. 하지만 그가 청중에게 장광설을 늘어놓고 사람들에게 이야기하다가 고함치는 것에 비하면 아무것도 아니었어요. 연주하다가 말고 눈에 들어오는 누구든 꾸짖는 독백을 30분 동안 늘어놓는데, 그 단어들은 시속 100마일(약 160킬로미터)에다가 모든 모음을 끌면서 불분명하게 발음하는 말투였어요. 처음에 놓쳤던 첫 단어의 뜻을 사람들이 깨닫게 되었을 때는 이미 한 문장이 끝났고 그가 말하는 요지를 알아들었을 때 그는 또 다른 누군가를 공격하는 말을 하고 있었죠. 클럽 주인들, 출연 계약 대행사들, 음반사들, 평론가들. 그 밖에 누구든지요. 그는 그들에 대해서 강하게 나갔죠.

※

그의 음악은 노예 시대 때 농장에서 들리던 통곡과 가까워졌으며 그의 연설은 자기 생각에 대한 직접적인 메아리였다. 의식의 흐름을 말하는 것. 그의 생각은 집중과 정반대였다. 집중이란 정적, 고요, 긴 시간 동안의 치열한 몰두를 내포한다. 하지만 그는 빠르게 움직이면서 여러 분야를 포괄하기를 더 좋아했다. 그에게 있어서 사상이란 일련의 유사성을 정립하는 것이었다. '그것은 마치, 무엇 무엇과 같은…….'

어떤 사람들은 그의 음악을 들으러 왔지만 한편으로는 밍거스 장광설의 비판 대상이 되고 싶어서 오기도 했다. 대부분의 사람들은 어리벙벙한 상태로 그 이야기를 들었고 누구라고 그에게 말대답한다면 이가 부러지는 일을 각오해야 했다. 한 취객이 밍거스가 연주하고 싶지 않은 곡을 계속 신청했던 적이 있었다. 마지막에 밍거스는 취객의 얼굴로 베이스를 집어던지면서 말했다.

– 니가 해.

<p align="center">✳</p>

그가 롤런드 커크Roland Kirk를 처음 만났을 때 마치 태어나자마자 헤어졌던 형제와 조우하는 것 같았다. 커크는 흑인 음악의 백과사전과도 같은 인물이었다. 그는 모든 지식을 머리가 아니라 몸에 저장해 놓았다. 그래서 그것은 '지식'이 아니라 '느낌'이었다. 그는 모든 것을 갖고 있었지만 지식은 폐기해 버렸고 느낌을 활동적인 지식의 수준으로 끌어올렸다. 꿈

은 그의 안내자였다. 그가 세 대의 관악기를 동시에 연주하는 자신의 모습을 처음 본 것은 꿈에서였다. 자신의 이름을 라산Rahsaan이라고 부르는 것도 꿈에서 처음 들었다.

커크는 밍거스와 비슷했다. 그가 연주하는 모든 곡에는 외침과 통곡이 있었고 이는 흑인 음악의 고동치는 심장이자 슬픔, 희망, 반항, 고통의 울음이었다. 단지 그것뿐만이 아니라 반가운 인사였으며 친구와 형제 들에게 너희의 길을 가라고 알려 주는 외침이었다. 재즈가 어떻게 바뀌든 이 울음소리는 꼭 있어야 했다. 음계를 벗겨 버리면 스윙이 있었고, 스윙 뒤에는 블루스가, 블루스 뒤에는 외침이, 노예들이 들판에서 외치던 그 소리가 있었다.

커크가 나타나자 밍거스는 이 눈먼 사람을 자기 차에 태워 코너를 빠르게 돈 다음, 움푹 파인 도로를 그대로 질주하고 주먹으로 경적을 울리고 차도 가장자리에 고인 물을 튀겨 가면서 내달렸다. 앞을 볼 수 없는 커크는 이 주행을 느끼기만 했는데, 차창을 내리고 젖은 도로를 쉭 하면서 질주하는 소리, 때때로 와이퍼가 끼익 하는 마찰음, 쏟아지는 경적 소리를 들었다. 이러한 소리 위로 ―심지어 밍거스는 유턴을 해서 왼편에 늘어서 있는 빽빽한 차들 사이로 끼어들기를 3분 동안이나 했다― 밍거스는 질문, 의견, 주장을 담은 독백을 계속했고 다른 운전자나 자전거를 탄 사람에게 욕설을 뱉을 때만 그 독백은 멈췄다.

― 이 차 정말 대단하네요. 아니면 차 몰다가 뒈지려고 그러시는 건가요?

몇 초 간격으로 커크는 감탄해 마지않으면서 밍거스 팔쪽으로 손을 뻗어 인정의 뜻으로 어깨를 두드리며 웃음을 터뜨렸다. 아침에 커크는 식당에서 밍거스 맞은편에 앉았는데 음식을 먹어치우는 밍거스의 능력에 아연실색했다. 차를 몰고 오는 중에 그들은 식당에 두 번 들렀고 그때마다 밍거스는 엄청난 양의 음식과 음료를 먹어 치웠다. 한 식당에서 그는 쌓아 놓은 블루베리 팬케이크를 금세 바닥내더니 아이스크림을 먹은 다음 달걀, 더블 베이컨, 소시지, 해시브라운을 차례로 해치운 다음 여전히 땅속에 묻혀 있는 감자를 파내겠다는 듯 감자에 포크를 꽂고 있었다.

- 감자 무척 좋아하시죠?

- 특별히 그런 건 아니야.

밍거스가 대답했다. 그의 입은 음식으로 가득 차 있어서 말은 굴을 파고 나와야 할 것 같았다.

- 그래도 좋아하시는 건 맞잖아요.

- 그래, 좋아하지.

- 달걀도요?

- 응, 달걀도 좋아해…… 여기, 웨이터. 여기 커피 좀 더 갖다 줘요. 너도 좀 더 마실 거지?

- 예, 좀 더 마시죠.

웨이터가 머그잔에 커피를 따르는 동안 밍거스는 커크의 검은색 선글라스를 쳐다보면서 궁금했다. 그는 어떻게 내 목소리, 움직일 때의 무게감과 소리만을 듣고서도 내 영혼을 정확하게 헤아리는 걸까.

– 한쪽만 살짝 익혔네요.

커크가 말을 걸었다.

– 응.

– 맛있겠어요. 그런데 달이 언젠가는 지구와 충돌할 수 있다는 거 아세요?

– 어디서 들었어?

– 확실히 기억나지는 않아요. 내가 들었던 것인지도 모르겠고요.

– 에라, 이 친구야.

밍거스는 입안 가득 토스트를 머금고 웃음을 터뜨렸다.

– 달걀은 어떻게 생겼어요? 밍거스.

– 달걀?

– 예, 어떻게 생겼는지 말해 주세요.

– 몇 살 때 눈이 그렇게 됐어?

– 두 살 때요.

– 태양을 본 적이 있어?

– 그럼요. 틀림없이 봤어요. 아직도 기억해요.

– 달걀은 그렇게 생겼어. 태양처럼. 노랗고, 환하고, 그 주위에 구름이 둘러싸여 있고.

– 태양이요? 하. 멋진 표현이네요. 눈을 감으면요, 태양의 소리를 들을 수 있어요. 꼭 감으면요. 때때로 난 테너 색소폰으로 태양의 소리를 시도해 봐요. 달의 소리도 내 보고요. 태양이나 구름에 도달한 것만큼 달에는 아직 미치지는 못했지만요.

커크가 색깔을 인식하기도 전에 색깔은 그에게서 희미해지기 시작했다. 어느 날 꿈에서 그는 하늘의 푸른 실안개를 향해서 부채질을 하는 나뭇가지들을 본 적이 있고, 집들이 있는 풍경을 배경으로 넓은 들판에 개 한 마리가 가로질러 달려가는 것을 본 적도 있었다. 이러한 것들을 그는 이전에 실제로 본 적 없었다. 혹은 최소한 그는 이러한 장면을 본 것을 기억하지 못했다. 그는 꿈에서 바다를 본 적은 없지만 그것이 어떨지를 상상했다. 그는 바다의 소리를 들었고 냄새를 맡았으며 그것을 통해 지구의 거대한 분화구와 도랑을 채우고 있는 거대한 물의 그림을 상상해 보았다. 그는 바다의 소리를 해안에서부터 밀고 끌어당기는 힘으로 감각했다. 그가 어렸을 때 들었던 복음성가에도 비슷한 걸 느꼈다. 예배 시간에 거대한 밀고 당김과 진동을 느꼈던 것이다.

날씨 역시 그들만의 소리를 갖고 있다. 눈이 오면 모든 소리는 숨을 죽이며 땅은 발밑에서 균열을 일으키며 신음소리를 낸다. 맑은 날이면 모든 것은 맑고 푸른 소리를 울린다. 가을 저녁이 되면 그가 듣는 모든 소리에는 안개의 후광이 끼어 있다. 도시에는 차량이 지축을 뒤흔드는 소리와 경적, 고함, 외침 소리 그리고 환기구를 통해 증기가 새어 나오는 소리 등이 끊이질 않았다. 고요는 다른 소음을 뒤덮을 때 필요한 소리의 최소 단위였다.

커크의 선글라스에서 밍거스는 음식을 씹고 있는 자신의 반사된 얼굴을 보았다. 그는 눈먼 사람에게 태양과도 같은, 혹은 배고플 때 먹어 치울 수 있는 음식 같은, 즉각적이며 본능

적이고, 그만큼 반드시 필요한 음악을 원했다. 그것은 역시 특별해야만 했다—커크가 밍거스를 절대적으로 확실하다고 믿게 만들어 준 것—. 노예 농장에서 반드시 들렸을 또 다른 소리, 노동이 끝난 곳이라면, 그곳이 얼마나 끔찍하든 상관없이 들리는 소리가 있어야 했다. 바로 함께 웃고 있는 사람들의 소리였다.

<p style="text-align:center">✖</p>

그는 커크를 내려 주고 자신의 아파트로 돌아왔다. 그곳에서 아수라장의 현장과 맞닥뜨렸다. 열린 창문으로 들어온 바람이 서류들을 방 안 사방에 널려 놓은 것이다. 어디에 살든 그는 체중을 늘려가듯 물건들을 쌓아 두었다. 그는 가게에 들어가서 좋아하는 것을 발견하면 무엇이든 상관없이 선반에 쌓아 둘 목적으로 그 물건을 샀다. 결국 그는 끔찍한 쓰레기, 자잘한 메모, 포기한 프로젝트의 더미 속에 갇혀 있는 자신을 발견했고 모든 것을 정리했다. 용광로 안에 연료를 부어 넣듯이 책상 서랍 안에 서류 더미를 한 아름 집어넣었고, 도시 외곽에 있는 쓰레기장처럼 방구석으로 물건들을 쌓아 올렸다.

그의 머리는 여전히 떠오르는 계획과 단상이 가득 남아 있는 서랍과 같았다. 대작들은 이전 작품의 잔해로 가득했고 하나의 작품이 진행되면 그가 이전에 써 놓았던 모든 내용이 그 안에 담겼다. 그래서 그의 자서전에는 성적 판타지아가 담

겼다. 그 자서전은 책이기보다는 훗날 정리되고 편집되고 정돈되어야 할 수백 페이지의 노트로 가득 채워진 커다란 서랍이자 산문의 퇴비 더미였다. 2주마다 그는 더 많은 장章을 써넣었고 처리할 수 있는 비율로 발효될 때까지 내버려 두었다. 그의 이야기를 듣는 것은 녹아내리는 버터 위에 인쇄된 책을 읽는 것과 마찬가지였다. 마침표가 문장 중간으로 미끄러져 들어오고, 단어들도 서로 위치를 뒤바꾸고 있었다. 그의 책이 그토록 엉망인 이유는 바로 이 때문이었다. 그는 페이지에 자신의 단어를 고정해 놓지 못했던 것이다.

그는 음악이 모든 것을 말해 줄 수 있다고 믿었다. 하지만 그에게는 말하고 싶은 것이 더 남아 있었다. 그는 무대에 서서 청중에게 고함을 쳤고 편지로 이야기했으며 —그는 재즈 잡지, 미국 노동부, 맬컴 엑스, FBI, 샤를 드골에게 편지를 보냈다— 평론가들에게도 위협적인 편지를 썼다. "내 블루스는 나 말고는 그 누구도 부를 수 없소. 내가 당신 주둥아리를 날리겠다고 마음먹었을 때 당신 말고는 그 누구도 소리치지 못하는 것과 마찬가지란 말이오. 그러니까 내 근처엔 오지도 말고 이번 생에는 만나지 맙시다." 텔레비전에서 그는 상원 위원회에 왜 많은 흑인 음악인들이 극빈자로 삶을 마감해야 하는가에 대해 조사해 달라고 요구했고, 갱들이 자신을 노리고 있다고 주장하면서 자신의 갱 친구들이 죽일 수도 있다며 다른 이들에게 경고를 보냈다. 그는 원하는 건 무엇이든 말했는데, 왜냐하면 그가 일단 관심을 가지면 그것을 비밀로 지킬 수 없었기 때문이었다. 사람들은 조용히 물었다. 저런 엿 같은 말

을 하는 저 사람은 자기 자신을 누구라고 생각하는 걸까? 그 질문에 대답하기는 쉬웠다. 그는 자신을 찰스 밍거스라고 생각하지, 세상에 유일무이한 찰스 밍거스.

그는 미국이라는 이름의 지주회사의 장악으로부터 자신을 해방하기 위해 최전선에서 싸웠다. 그는 생산 수단, 즉 자신의 프로덕션을 갖기를 원했다. 그는 음반사를 세웠고 공식적인 뉴포트 축제Newport Jazz Festival*에 대한 반항적인 대안을 조직했다. 마치 '밍거스에게 한 표를, 밍거스에게 한 표를'을 외치듯이 마을 전역을 확성기를 들고 돌면서 자신이 개최한 축제로 사람들을 데리고 갔다.** 그는 자기 클럽을 소유하고자 했으며, 그가 댄스 음악을 연주할 수 있는 댄스홀과 음악, 미술, 체육 학교도 열고자 했다. 하지만 충분한 것은 없었다. 이곳저곳에서 자신의 수익이 떼이고 있다고 확신한 그는 우편 주문만으로 음반을 팔기로 결정했다. 하지만 그는 오히려 다른 사람들의 돈을 떼어먹는 일로 기소당할 처지가 될 뻔했다. 소비자들은 수표를 보내고는 결코 오지 않는 음반을 기다렸고 그래서 무슨 일이 있는지 문의하는 편지를 보내야만 했다. 이러한 일은 찰스 밍거스 엔터프라이스Charles Mingus Enterprise***에

• 1955년부터 시작된 미국의 대표적인 재즈 축제

•• 밍거스는 뉴포트 축제가 열리는 곳의 바로 옆에서 '뉴포트의 반역자들'이라는 소규모 축제를 열었다.

••• 1960년대 중반 밍거스가 설립한 독립 음반사

혼란만을 더했다. 결국 그는 사업에 전혀 적합하지 않은 사람이었다. 그는 전화기로 손을 뻗다가 책상 끝에 있던 커피 잔을 쓰러뜨려 열려 있던 서랍 속 서류들을 젖지 않게 하느라고 허둥댔을 뿐만 아니라, 그때 전화를 건 고객에게 그가 처음 건네는 말은 "안녕하세요, 무얼 도와드릴까요?"가 아니라 "씨발!"이라는 고함이었다. 그는 그런 유형의 사람이었다. 전화로 이야기하는 동안 늘 뭔가 먹고 싶은 충동을 느꼈기 때문에 입안에 가득 담긴 음식을 씹으며, 한 손은 튀김과자 봉지 속으로 계속 들어가고 이미 가득 채워진 입안으로 뭔가가 더 들어가면서 거래가 성사되었다. 입 주변은 부스러기가 붙어 있고 주파수가 잘 잡히지 않는 라디오를 통해 나누는 것 같은 대화는 쩝쩝거리는 소음 때문에 안 들리기 일쑤였다. 대신 말의 요지는 완벽하게 명료했다. 밍거스의 협상은 전형적인 고함으로 마무리됐다. "이 냄새 나는 니미시팔 백인 새끼야. 조심하고 다녀. 아작을 내서 뭉개 버릴 테니까."라고 소리치고는 전화기 위에 수화기를 내던져서 산산조각을 냈다. 몇 초 뒤 수화기를 다시 들면 그가 원하던 다이얼이 떨어지는 소리가 아니라 뭔가 꽥꽥 죽어 가는 듯한 소리가 들렸고, 그러면 그는 전화기 전체를 뽑아서 벽에 내동댕이쳤다. 그러고는 일시적인 만족감에 씩씩거렸다.

그는 물건을 쌓아 둘 뿐만 아니라 빨리 파손했다. 뉴욕 곳곳에 그가 부순 잔해가 있을 정도였고 절반만 깨진 것들의 가치는 오히려 올라갔다. 어느 날 밤, 뱅가드에서의 공연이 끝

난 후 그는 맥스 고든Max Gordon•에게 즉각 출연료를 달라고 요구했다. 하지만 돈을 구할 데가 없다는 답을 듣자 밍거스는 칼로 고든을 위협하면서 마치 숨겨 놓은 불법 주류를 발견한 금주법 시대의 경찰처럼 병들을 깨기 시작했다. 더 부술 것이 없나 둘러보다가 그는 벽에 달린 조명등을 향해 주먹을 날렸다. 그 후로 사람들은 그것을 밍거스 조명이라고 불렀고 깨진 채로 그냥 놔두었다. 관광객들에게 질문거리가 생긴 셈이었다. 그는 파괴의 미다스였다. 그가 부순 모든 것은 전설이 되었다.

✖

독일에서도 그는 광란을 계속했다. 문짝, 마이크, 녹음 장비, 호텔과 음악당에 있는 카메라 같은 것을 모두 부쉈다. 밴드를 기다리고 있던 친 나치 국가에 대해, 그들이 연주하게 된 어디에서든 그는 저항했다고 주장했다. 밍거스와 나머지 밴드 멤버들은 모두 미국으로 돌아갔다. 하지만 에릭 돌피Eric Dolphy만은 자신의 연주회를 더 열기 위해 독일에 머물렀다. 그가 누구인지조차 모르는 사람들에게 둘러싸여 베를린에서 돌피가 세상을 떠났을 때, 음악사의 모든 잔혹함과 불공정함이 다정하고 신사다웠던 돌피에게 모여들었다고 밍거

• 뱅가드의 주인

스는 생각했다. 재즈는 저주였다. 그리고 이 음악을 연주한 사람이라면 누구든 목을 매달 것이라는 협박이었다. 밍거스는 돌피가 밴드를 떠났을 때 〈잘 가, 에릭So Long, Eric〉을 작곡했는데 이제 이 곡은 진혼곡이 되었다.

그는 돌피를 필요로 해 왔다. 돌피의 연주는 매우 거칠었으며 사람들이 기대하는 것 이상의 무엇을 들려줌으로써 밍거스는 마음의 평정을 찾을 수 있었다. 밍거스 역시 누구 못지않게 거칠고 자유롭게 연주할 수 있었지만, 그가 유의 깊게 본 젊은 연주자들에 관한 그의 평가에 의하면, 아방가르드라는 이름으로 꽥꽥거리는 소음을 만들어 낸 그들은 악기를 배우는 것에는 신경조차 쓰지 않았다. 밍거스는 티모시 리어리 Timothy Leary*의 환각 두뇌의 즉흥적 창조 프로젝트에 잠시 참여했던 적이 있다. 그때 밍거스는 뉴싱New Thing 또는 뉴뮤직 New Music과 같은 노이즈 음악광에게도 이 실험을 똑같이 적용해 보자는 제안을 했다.**

– 맨땅에서는 즉흥 연주도 안 된다고, 이 사람아.

티모시 앞에서 벌어지고 있는 아수라장에서 밍거스는 고개를 저으며 이야기했다. 뭔가가 있어야 즉흥 연주도 된다고.

- 미국의 심리학자. 1960년대 향정신성 약물 LSD의 긍정적 효과를 주장했다.
- 뉴싱, 뉴뮤직은 1960년대 아방가르드 재즈의 동의어로 당시 이 음악의 추종자들은 아무런 주제나 약속 없이 즉흥 연주를 구사하는 음악을 추구했다.

프리재즈는 기껏해야 긴 활동을 위해 도움을 줄 수 있는 우회로일 뿐이었다. 프리재즈가 죽었다는 사실을 사람들이 안다면, 앞으로 나아갈 수 있는 유일한 진실은 보다 강하게 스윙하는 것임을 깨닫게 되기 때문이었다. 20년 뒤, 한때 그들의 방식으로 꽥꽥거리는 소리만을 냈던 아치 셰프Archie Shepp도 결국 블루스로 돌아올 것이기 때문이다. 이 점은 내기를 걸어도 좋다.

사람들은 돌피를 아방가르드, 실험주의자로 여겼지만 밍거스는 모든 죽은 노예들에게 다가가려는 듯한 돌피의 울부짖음을 들었다. 밍거스는 블루스란 바로 그런 것임을 알고 있었다. 이 음악은 죽은 자들에게 연주되어 그들을 불러내고 죽은 자에게 살아 있는 자들과 닿을 수 있는 길을 보여 준다. 하지만 이제 그는 블루스의 일부가 정반대에 있음을 알았다. 스스로 죽기를 갈망하는 음악, 산 자가 죽은 자를 찾도록 해 주는 음악. 그 외침은 에릭을 부르는 것이자 그에게 길을 묻는 것이고 그가 어디 있는지를 묻는 것이었다. 그의 솔로는 더욱 무거워졌고 무덤을 파는 자의 삽질과 같이 스윙했으며 축축한 흙처럼 무겁게 누르는 것이었다.

언젠가 밍거스와 버드Bird는 연주 막간에 환생에 관해 이야기를 나눈 적이 있다.

- 저 세상에 대해 뭔가 알고 있군, 밍거스. 그 점에 대해 무대 위에서 이야기하자고.

그는 색소폰을 들고 무대 쪽으로 걸어가며 이야기했다. 그와 에릭도 같은 이야기를 나눴다. 그들도 무대 위에서 이야

기를 나눴는데 알토 색소폰과 베이스가 설명하고 단서를 달고 상대를 반박했던 것이다. 이제 그는 에릭을 부르고 있지만 돌아오는 목소리는 없다. 그는 에릭이 자신의 부름을 듣고 있다는 사실을 알지만 돌아오는 연주는 없다. 시간이 걸릴 것이다. 마치 아들이 점차 자라서 아버지를 닮는 것과 비슷하다. 그것은 아버지가 죽은 후 그 영혼이 아들의 몸짓 하나하나 속에서 느껴지기 전까지 불가능하다. 전통이 정신과 에릭 돌피의 몸짓을 흡수해서 누군가가 베이스 클라리넷 혹은 알토 색소폰을 그 방식으로 연주할 때 악기는 죽은 자가 노래할 수 있고 에릭이 말할 수 있는 매개체가 되는 것이다. 그래서 사람들은 버드, 호크, 레스터 영을 어디서든 들을 수 있다. 에릭은 그들만큼 광범위하게 들을 수는 없겠지만 어디선가 누군가는 늘 그를 부를 것이고, 그 부름이 간절하다면 에릭은 대답하고 그것이 들리도록 할 것이다.

에릭 에릭 에릭.

밍거스가 죽었을 때 우리는 그를 듣기 위해 그토록 간절히 그를 부를 필요가 없을 테다. 모두가 해야 할 일은 베이스를 집어 드는 것. 그곳에 밍거스가 있기 때문이다. 우리는 디아니Johnny Dyani, 홉킨스Fred Hopkins, 헤이든Charlie Haden의 연주 속에서 밍거스를 들었다. 그를 통해 페티퍼드Oscar Pettiford, 블랜턴Jimmy Blanton이 이야기하는 것을 들었던 것처럼.

그래서 밍거스는 그의 아들에게 에릭 돌피 밍거스라는 이름을 지어 주었다. 그것은 추모가 아니라 기대였다.

파이브 스팟에서 그는 팔꿈치에 구멍이 난 낡은 스웨터와 찢어진 바지를 입고 무대에 섰다. 마치 가난하고 초라한 농부의 차림새 같은 이 옷은 그의 음악을 들으러 저녁 식사 정장 차림을 하고 온 백인들에게 창피함을 주기 위해 입었다. 그는 〈명상〉을 연주했는데 이 곡은 에릭에게 다가가기 위한 시도였고 그에게 말을 건네는 곡이었다. 하지만 그 음악 대신에 들리는 것은 무대 바로 옆에 앉은 한 여성이 말하는 소리와 얼음과 유리잔이 부딪치는 소리뿐이었다. 큰 소리로 이야기했던 그녀는 자신이 어디에서 왔는지 망각하고 있었고 누가 무대 위에 있고, 무엇을 연주하고 있는지 전혀 관심이 없었다. 밍거스의 성깔은 자신이 무엇을 하고 있는지 자각하기 전에 항상 먼저 발휘되었다. 자신이 여성 관객에게 소리를 치고 있다는 사실을 의식했을 때 이미 그는 그녀의 테이블을 발로 걷어찬 뒤였다. 테이블은 벌써 마루에 쓰러져 있었고 그는 무대에서 성큼성큼 걸어 내려오고 있었다. 유리잔이 바닥에 조각난 채 깨져 있었을 때 밍거스는 뒤에서 뭐라고 소리치는 여성의 목소리를 들었다. 바에 앉아 있던 한 취객이 끼어들었다. 대머리독수리가 말을 한다면 아마도 그와 같은 목소리였을 것이다.

― 찰리, 안 좋아. 대단히 안 좋아.

그 순간 그는 설탕 자루를 패대기치듯 저 취객의 머리를 바에다가 찧어 버릴까 생각했다. 하지만 늘 생각은 사건을 예

측하면서 생겨났고 그런 일은 일어나지 않는다는 것을 의미했다. 혹은 다른 일이, 더 급작스러운 일이 그가 의식하기도 전에 일어났다는 뜻이었다. 그는 베이스의 목 부분을 잡고 청중에게 항의하듯이 노려보았다. 뭔가 이야기를 하는 사람이 있어 밍거스는 그 사람을 쳐다봤는데 그때 그 사람은 밍거스의 눈에서 번개처럼 스쳐 가는 베이스 주자의 삶 전체를 본 것 같았다. 한순간에 그는 밍거스가 된다는 것이 어떤 것인지를 정확하게 느낄 수 있었다. 모든 것의 무게. 밍거스는 그 무엇도 가볍게 여기지 않았으며 그 뒤에 숨지도 않았고 완벽하게 자신이 느끼는 그대로 행동했던 것이다.

그는 베이스로 벽을 때렸다. 날카로운 파열음과 현이 울리는 소리가 들렸고 그는 여전히 베이스의 목을 쥐고 있었다. 현에 의해 베이스의 목은 여전히 몸통과 붙어 있었다. 그래서 마치 베이스는 거북이 모양의 꼭두각시처럼 보였다. 그가 베이스를 밟고 지나가자 베이스의 나무는 마치 번들거리는 바다처럼 그의 무게에 눌려 깨지고 부서지고 흩어졌다. 그는 베이스의 목을 손에서 놔 버렸다. 모두가 조용히 침묵했다. 오직 취한 관객만이 소리쳤다.

– 오, 찰리, 살아 있네, 살아 있어.

이제 그는 전혀 때릴 생각이 없이 취객을 바라봤다. 그의 분노는 창백하고 투명해졌으며 싱크대에 떨어지는 물처럼 자포자기 상태가 되었다. 그는 거리로 걸어 나왔다. 클럽 안의 고요한 침묵을 등 뒤에 매달고서.

그는 벨뷰에서 냄새에 가장 먼저 주목했다. 병원에 있는 모든 것은 욕실처럼 깨끗했고 타일과 벽의 하얀 빛과 같았다. 하지만 소리는 달랐다. 깨끗한 기구들의 번뜩이는 소음들, 광기의 긴 복도를 통해 움직이는 수레바퀴의 끽음, 밤이면 들리는 비명. 누군가 밤새 비명을 질렀다. 심지어 잠이 들었을 때도 밍거스는 꿈을 통해 들리는 비명을 들을 수 있었다. 벨뷰의 헬뷰Hellview*였다. 아침이 되면 병원은 바빠지고 조용해졌다. 그 누구도 밤의 비명에 대해 이야기하지 않았고 비명은 낮이 끝나기만을 기다리고 있었다. 약에 의해 둔해진 분노는 담요처럼 그를 차분하게 덮고 있었다. 그는 침대에 누워 천장을 바라봤다. 불빛은 하얀 하늘에 뜬 행성 같았다.

✖

그는 베이스를 지배했지만 정복하지는 못했다. 때때로 그는 오래된 친구처럼 베이스 위에 팔을 얹어 어깨동무를 했다. 그러다가 언제인가부터 베이스가 거대한 악기로 보이기 시작했고 돌무더기를 짊어지고 있는 것처럼 끌고 다닌다고 느꼈다. 이 악기는 그에 비해 너무 커서 그를 거의 압도하는 듯

• 　지옥의 풍경

했다. 지속적으로 연습하지 않으면 줄은 손에 날카로운 상처를 입혔다. 그뿐만이 아니라 손가락의 굳은살은 이제 사라진 적이 없지만 때때로 그게 굳은살이 아니라 마비라는 느낌마저 들었다. 발가락도 마찬가지였다. 손을 움직이기조차 어려운 날이 왔고 그 마비가 팔 전체를 타고 어깨로 향하고 있음이 느껴졌다. 점차 이것이 좋아지고 있는 게 아님을 스스로 확신하게 되었다.

베이컨 줄처럼 가느다란 석양이 센트럴파크의 얼어붙은 땅을 붉게 물들이고 있었다. 그는 연못의 따뜻한 중심부까지 얼어붙는 모습을 보며 자신이 점차 마비되어 가고 있다는 사실을 알았다.* 몇 해 전 티후아나에서 알게 된 플라멩코 음악처럼 재즈의 움직임은 원심력을 갖고 있다. 재즈는 끊임없이 심장에서부터 바깥으로, 몸을 탈출하려는 박동처럼 느껴진다. 몸 안에 남은 것들은 발을 구르게 하고 손가락으로 두드리게 하며 그것은 바람에 흔들리는 잎처럼 움직임의 강도를 나타낸다. 마비는 재즈의 움직임을 정확히 부정하거나 모순적인 위치에 있다. 마비는 끝에서, 손가락과 발가락에서 시작해 안으로 들어와 결국 심장에 이르는데, 이 모든 진행의 흔적을 지워 버리고 만다.

베이스에서 정확한 음을 찾는 일도 더욱 어려워졌다. 그 음들의 위치를 알고 있지만 손가락으로 그곳을 짚는 게 불가

* 밍거스는 만년에 전신이 마비되는 루게릭병을 앓았다.

능해졌다. 그래서 점점 더 피아노에 의존했다. 하지만 이내 그의 손가락은 건반을 치기에도 너무 경직되어 버렸다. 연주가 불가능하자 그는 작곡에 더욱 몰두했다. 그는 마일즈와 달랐다. 마일즈는 음악을 들으면 자기 머리에 있는 것을 악기로 간단하게 옮겼다. 밍거스는 음악을 완성하기까지는 그 음악이 들리지 않았다. 작곡은 소리 없는, 관중 없는 연주였으며 그래서 작곡하기 위해서는 반드시 연주를 해야 했다. 그리고 지금 그는 연주가 불가능하다는 사실을 깨닫는 중이었다. 밍거스의 음악은 바로 밍거스였다. 그 음악의 움직임은 단순히 그의 움직임이었고 그가 움직임을 잃기 시작하자 음악도 운동량을 잃기 시작했다. 그의 음악은 거대하고 움직이지 않는, 하나의 명사가 되었다.

<center>✖</center>

그는 수화기를 들어 올렸다. 마치 이두박근을 키우기 위해 바벨을 드는 사람처럼 천천히. 라산, 바로 커크였다. 1년 넘게 만에 처음 그의 목소리를 들었다. 그때 그들이 서로 마지막으로 통화한 직후 커크에게는 중풍이 찾아왔고 그의 몸 한쪽은 마비되었다. 의사는 그가 다시는 연주하지 못할 거라고 말했다. 맨 처음 그는 걷지도 못했다. 하지만 다시 걷기를 시작하자 계단 오르기를 시도했고 계단에 오르게 되자 다시 악기를 불기 시작했다. 그 힘을 되찾는 데 6개월이 걸렸고 지금은 다시 연주활동을 시작하게 되었다고 밍거스에게 전화로

말했다. 그의 몸 한쪽은 여전히 마비되어 있었지만.

　　― 한쪽이 마비되었는데 어떻게 연주하는 거야?

　　― 한쪽 팔은 있잖아요. 아닌가요? 하하하.

　　― 한 팔로 색소폰을 분다고?

　　― 두 팔로 색소폰 세 대를 불었으니 한 팔로 한 대 부는
건 그다지 어렵지 않아요……. 밍거스, 내 말 들려요?

　　― 그럼, 들리지.

　　그의 눈물이 앞을 가렸다.

　　― 다음 주에 시내에서 연주가 있어요. 들러 주세요.

　　― 그럼, 가야지.

※　　※　　※

커크가 늘 그렇듯이 모자를 쓰고, 방울을 단, 자유분방한 복
장으로 부축을 받으며 무대 위로 올라갔을 때 밍거스는 바에
서 그 모습을 지켜보고 있었다. 커크는 목소리로 사람들을
알아봤고 그들과 이야기하며 활짝 웃었다. 그는 모든 곡을
편곡해 놓았고, 불고, 불고 또 불었다. 한 팔은 색소폰을 다람
쥐처럼 오르락내리락했고 다른 한 팔은 한쪽에서 기운 없이
매달려 있었지만 그는 마치 죽음이 가까이 오지 못하게 막듯
거칠게 색소폰을 불었다. 눈이 멀고 반신이 마비된 그의 몸
은 서 있기에도, 무대 위에 쏟아내서 실내를 가득 채울 에너
지를 담고 있기에도 힘겨운 상황이었다. 솔로가 끝나자 그는
여러 라운드를 끝낸 권투 선수처럼 거칠게 숨을 쉬며 의자에

몸을 기댔다. 지금까지 불어 젖힌 것만으로도 머리가 어지러 웠지만 그는 다시 연주할 수 있는 힘이 생길 때까지 손가락 을 풀고 있었다. 이 눈먼 남자는 죽음에서 일어난 것이었다. 그를 보면서 밍거스는 자신의 핏속에 있는 붉은 냉기가 마비 된 손을 찌르고 있음을 느꼈다.

<p style="text-align:center">�֍</p>

그의 손가락이 피아노를 치기에도 충분하지 않자 그는 녹음 기로 노래를 녹음했다. 과거 그가 만든 녹음들은 발매되지 도 않은 채 수년 동안 스튜디오 선반 위에 놓여 있었다. 하지 만 이제 음반사들은 그가 만든 모든 것에 관심을 보였고 그 게 단순히 어떤 아이디어의 시작 단계에 놓인 상태라도 상관 없었다. 흩어져 있는 작품의 다양한 스케치들 그리고 미래에 있을 작품의 중간 단계인 형태 등, 마치 한 유명 작가가 임종 하며 미완성 소설을 남긴 것처럼, 사람들은 밍거스의 노트를 사용하려 했고 그것으로 전체 작품을 구성하려고 했다. 오랫 동안 아무도 그의 자서전에 관심을 두지 않았지만 그의 만년 이 되자 사람들은 그에게 삭제하자고 요구했던 없어진 페이 지까지 찾아 나섰다. 심지어 그가 이야기하고, 투덜댄 것을 녹음한 테이프마저 작업해 음반으로 발매했다. 바와 클럽에 서 사람들은 과거에 밍거스가 자신에게 대단히 호통을 쳤으 며 사람들을 아래층 계단으로 집어던져 버리고 클럽을 박살 냈다는 이야기를 자랑스럽게 늘어놓았다. 밍거스는 그렇게

되리라 확신하고 있었다.

<center>�֍</center>

투표에서 그가 최고의 베이스 주자로 선정된 것에 대한 밍거스의 반응은 자신이 젊었을 때, 한창 치받고 다녔던 시절에는 최고의 베이스 주자로 꼽히지 못한 이유가 뭘까, 궁금하다는 것이었다. 돈과 관련해 그가 했던 일을 생각하자면, 스튜디오 연주자로 안정되게 연주하고 지속적으로 보상을 받았다면 그는 아마도 고급 트레일러를 샀을 것이다. 하지만 그는 늘 부딪치는 인물이었고, 바퀴 달린 집을 원했지만 현재는 바퀴 달린 의자에 앉아 있어야 했다.

이제는 심지어 말하는 것조차 어려워졌다. 혀는 마치 노인의 성기처럼 무기력했다. 단어를 발음하는 건 입안 가득히 털실을 물고서 말하는 것과 같았다. 그의 몸은 벽이 점점 안으로 좁혀지는 지하 감옥 같았고 오직 그의 강렬함만이 그 벽에 저항하고 있었다. 어떤 사람은 밍거스의 강렬함이 그 자신을 죽였다고 말했다. 하지만 그 강렬함이 그를 지금껏 살아 있게 했다.

<center>✖</center>

백악관에서 올스타 콘서트와 파티가 열렸다. 재즈가 미국 문화와 전 세계에 커다란 기여를 했다는 점을 공인하는 행사였

다. 바보 같은 행사가 위대한 행사인 법. 모두가 그곳에 있었지만 오로지 살아 있는 자만이 그곳에 있었다. 버드Bird, 에릭 그리고 버드Bud는 그곳에 없었다. 밍거스는 휠체어를 타고 그곳에 있었다. 팔과 다리를 움직일 수 없었고 스스로 의자에 갇혀 있었다. 살아 있는 위대한 재즈 작곡가로 그가 소개되자 모든 사람이 동시에 기립해 그에게 박수를 보냈다. 이에 터져 나온 그의 눈물은 얼굴을 타고 흘러내렸고 북받친 흐느낌으로 몸이 경련을 일으켰다. 대통령은 달려가서 그를 보듬어 주었다.

꿈 꿈 꿈

태양이 그를 녹여 주기를, 그의 피 흐름을 막고 있는 얼음 덩어리를 풀어 주길 바라면서 그는 멕시코로 여행을 갔다. 그는 사막의 고요한 열기로 둘러싸여 태양 아래 앉아 있었다. 그의 얼굴엔 커다란 솜브레로sombrero*의 챙으로 그늘이 드리워져 있었다. 육체는 너무도 고요해 그는 자신이 숨을 쉬고 있다는 것마저도 거의 느낄 수 없었다. 무엇도 움직일 수 없었다. 태양은 움직이지 않는 구리 심벌즈였다. 태양은 바람한 점 없고, 모래 한 알 꿈쩍하지 않는, 변하지 않는 하늘에 3일 동안 같은 자리에 매달려 있었다.

* 챙이 커다란 멕시코 모자

쇠약해진 그는 높은 하늘에서 맴도는 새 한 마리를 보았다. 심지어 그 새의 날개마저도 움직이지 않고 정지해 있었다. 새의 그림자가 그의 무릎 위로 떨어졌다. 그는 새 깃털을 헝클고 다시 쓰다듬기 위해 모든 에너지를 불러 모으고 있었다.

그들이 아침을 먹기 위해 차를 멈췄을 때는 햇살이 쏟아지고 있었다. 둘은 차에 너무 오래 타 있었기 때문에 온몸이 뻣뻣해진 어색한 자세를 한 채 식당으로 들어갔다. 식당의 스크린도어가 세게 닫히는 소리가 등 뒤에서 들렸다. 식당은 이미 트럭 운전사들로 시끄럽게 붐비고 있었다. 사람들은 너무 바쁘게 먹고 있는 통에 푸른색 낡은 스웨터와 쭈글쭈글해진 바지를 입고 있는 듀크 엘링턴을 아무도 알아보지 못했다. 아침 햇살이 창문을 통해 쏟아져 들어왔다.

듀크는 하품하며 음식을 주문했다. 얼마나 긴 세월 동안 듀크가 이 메뉴에 의존하여 살아왔는가는 오로지 신만이 알 것이다. 스테이크, 자몽 그리고 커피. 해리는 달걀을 주문하고는 천천히 커피를 젓고 있는 듀크를 쳐다보았다. 그가 하는 모든 행동에는 잠의 기운이 서려 있었다. 하지만 그 졸음은 잠에서 막 깨어난 사람의 것이지 이제 잠을 자러 갈 사람의 것이 아니었다. 눈 밑에 부푼 주름은 밀린 일로 놓친 잠을 의미했으며 그게 깨끗해지려면 아마도 10년은 걸릴 것처럼 보였

다. 부족한 잠을 보충하는 대신에 밤마다 네댓 시간만 자는 탓에 수면 부족의 총량은 점점 더 늘어만 갔다. 밴드를 뭉치게 하는 핵심적인 힘은 어쩌면 집단적인 피로일 것이다. 기진 맥진한 피로라는 것은 중독을 일으키고 계속되는 피로에 의존하기 때문이다. 사람들은 듀크에게 편하게, 쉬면서, 느긋하게 하라고 늘 이야기한다. 좋은 말이다. 하지만 쉬면서, 느긋하게 한다는 게 대체 뭔가?

그들은 아무 대화 없이 식사했다. 식사가 끝나자마자 듀크는 디저트를 꺼냈다. 여러 종류의 비타민 몇 알을 물과 함께 꿀꺽 삼키는 것.

- 됐어? 해리.
- 예, 된 거 같아요. 계산하시죠.

그들은 종원업을 찾으면서도 이미 돌아갈 차를 바라보고 있었다.

그는 침대 끝에 앉아 조용히 트럼펫을 연주하고 있었다. 악기를 향해 몸을 구부린 모습은 현미경을 들여다보는 과학자처럼 보였다. 팬티만 걸친 채 한쪽 발은 오래된 집의 벽시계처럼 느리게 발장단을 맞추고 있었고 트럼펫의 벨Bell*은 거의 마룻바닥에 닿을 것 같았다. 그녀는 그의 목에 얼굴을 대고 두 팔로 그의 어깨를 감싸 안고 있었다. 그녀의 손은 완만하게 굽은 그의 척추를 타고 내려갔는데 마치 그가 연주하는 음들은 그의 피부에 닿고 있는 그녀의 손끝에 의해 만들어지는 것처럼 보였다. 마치 그와 트럼펫은 그녀가 연주하는 한 개의 악기인 것처럼. 그녀의 손끝은 다시 그의 척추를 타고 올라가 목 뒤편에 면도한 잔털이 있는 곳에 이르렀다.

그녀가 처음 그의 음반을 들었을 때 그 연주는 너무 연약하고 섬세해서 여성의 연주라고 해도 믿을 정도였다. 심지어

* 관악기에서 소리가 나가는 종처럼 생긴 끝부분

솔로가 시작된지도 인식하지 못했을 때 그 솔로는 끝나 버릴 만큼 그의 연주는 희미한 존재였다. 그녀는 그와 연인이 되어서야 비로소 그의 연주가 만들어 내는 특별함을 들을 수 있었다. 그들이 사랑을 나눈 뒤 지금처럼 그가 처음 연주했을 때 그녀는 잠의 끝자락을 거닐면서 그가 그녀를 위해 연주해 주고 있다고 생각했다. 하지만 후에 그녀는 그가 자기 자신 말고는 그 누구를 위해서도 결코 연주하지 않는다는 사실을 깨달았다. 지금처럼 그의 연주를 듣고 있던 때였다. 다리를 벌린 채 누워서 차갑게 미끄러지는 그의 정액을 느끼며 그녀는 갑자기 조용히, 아무런 이유 없이, 그의 연주에서 부드러움의 원천을 이해했다. 그는 이러한 부드러움만을 연주할 수 있었다. 왜냐하면 그는 실제 삶에서의 진짜 부드러움을 결코 모르기 때문이다. 그가 연주하는 모든 것은 추측이었다. 그리고 이제 여기에 누워서, 땀방울로 축축해진 구겨진 시트에 생긴 계곡과 언덕을 바라보면서, 그녀는 그가 그 누구도 아닌 자기 자신을 위해 연주한다는 생각이 얼마나 잘못되었는가를 깨달았다. 그는 그 자신을 위해서도 연주하지 않았다. 그냥 연주했던 것이다. 그는 친구 아트Art Pepper와 정반대 편에 있었다. 아트는 그가 연주하는 모든 음에 자기 자신을 불어 넣었다. 하지만 쳇Chet Baker은 음악 안에 자기 자신을 결코 넣지 않았고 오로지 그의 연주에게 감정pathos만을 빌려줬을 뿐이었다. 그가 연주한 음악에서는 방치가 느껴진다. 어디로도 이끌지 않고 결국 무無로 침잠해 버리는 일련의 애무로 그는 옛 발라드와 스탠더드 넘버를 연주했다.

이것이 그가 늘 연주해 온 방식이며 그는 앞으로도 그렇게 할 것이다. 그는 한 음을 연주할 때마다 그 음에 작별을 고했으며 때때로 그 작별 인사마저도 하지 않았다. 늘 사랑받아온, 사람들이 연주되길 바라는 오래된 노래들이 있다. 연주자들은 그 곡들을 끌어안고 새로운 느낌, 신선함을 부여한다. 하지만 쳇은 그 노래에 상실감을 안긴 채 내버려둔다. 쳇이 연주할 때 그 곡은 위안이 필요했다. 감정으로 둘러싸여 있는 것은 그의 연주가 아니었다. 그 곡 자체가 상처의 느낌을 갖고 있었다. 음 하나하나는 그와 함께 좀 더 머물도록 애를 쓰며 그에게 애원했다. 노래 자체가 그 연주를 듣고 있는 누군가에게 간절히 원했던 것이다. 제발, 제발, 제발.

그래서 그의 연주를 들으며 이 노래에 담긴 아름다움이 아닌 지혜를 깨닫는다. 그 곡들을 한데 모으면 한 권의 책처럼 마음에 대한 꿈의 안내자가 된다. 〈안녕이라고 말할 때마다Every Time We Say Goodbye〉, 〈당신과 사랑에 빠졌다는 것을 믿을 수 없어요I Can't Believe You're In Love With Me〉, 〈오늘 밤 당신의 모습The Way You Look Tonight〉, 〈내 마음속에 왔어요You Go To My Head〉, 〈난 너무 사랑에 쉽게 빠져요I Fall In Love Too Easily〉, 〈당신 같은 사람은 없을 거야There Will Never Be Another You〉. 이것으로 완벽했다. 세상에 있는 모든 소설을 합쳐도 남녀에 관해, 그들 사이에 떠 있는 별 같은 섬광의 순간에 대해 이 노래들보다 더욱 잘 이야기해 줄 수는 없을 것이다.

다른 연주자들은 정교화하거나 변형시킬 수 있는 악절과 선율을 위해 옛 노래들을 탐색한다. 혹은 그 노래 안에 연주

자 자신을 완전히 각인시키기 위해 자신들의 악기를 사용해왔다. 하지만 쳇에게 그 노래들은 음악의 전체다. 쳇이 하는 일은 모든 옛 노래에 담긴 아픔의 부드러움을 끄집어내는 것이었다.

이 점이 그가 블루스를 연주하지 않은 이유다. 만약 그가 블루스를 연주했다면 그것은 진짜 블루스가 아니었을 것이며, 그 이유는 블루스가 함축하고 있는 연대감과 신념이 그에게는 필요 없기 때문이다. 블루스는 그가 결코 지킬 수 없는 약속이었다.

그는 트럼펫을 침대에 놔두고 욕실로 들어갔다. 문이 찰칵하며 잠기는 소리에 그녀는 이 작은 헤어짐에서조차 슬픔의 기미가 있다는 사실에 놀라지 않을 수 없었다. 그가 들어간 뒤 문이 닫힐 때마다 그것은 다가올 마지막 이별을 예감하게 했다. 마치 그가 어떤 노래에서 연주하는 모든 음이 마지막에 대한 예감이듯이. 마치 즉흥 연주란 예지의 한 형태이며 그래서 지금 그는 미래에 관한 슬픈 노래를 연주하고 있다는 듯이.

쳇은 늘 떠나야 할 것처럼 보이는 남자였다. 그와 만나기로 약속하면 그는 서너 시간 뒤에 나타나거나 아니면 전혀 나타나지 않기도 하고 전화번호나 설명도 남기지 않고 며칠간, 몇 주간 사라지기도 했다. 놀라운 건 이런 남자와 사랑에 빠지는 일이 이처럼 쉽고 중독적인가 하는 점이었다. 그에게서 버림받았다는 느낌이 어떻게 동질감과 비슷할 수 있을까 하는 점. 두리번거리며 방황하고 있는 모든 사람이 갖고 있는 외

로움, 반쯤 빈 전철 안에서 만난 낯선 사람들의 애절한 얼굴에서 힐끗 발견하는 외로움. 그 가까이에 그는 우리를 데려다 놓았다. 하물며 두 사람이 사랑을 나누고 그가 잠들었을 때도, 심지어 사정 후 겨우 몇 분이 지난 뒤에 그녀는 그에게 버림받았다는 느낌이 들었다. 사랑을 나눌 때 여자의 몸은 그 열정의 흔적을 잉태한다. 그들이 헤어져도 몸은 그 사랑을 기억한다. 하지만 쳇은 공허함, 그에 대한 갈망만을, 다음에 대한, 또 그다음에 대한 기대만을 남겼다……. 그 무렵이 되어서 당신은 그가 결코 당신을 원하는 것을, 당신이 오로지 그만을 원한다는 점을 그가 허락하지 않음을 깨달았다. 그녀는 눈물이 흐른다는 사실에 짜증이 났지만 쳇의 한 친구가 쳇의 연주에 대해 해 줬던 말이 떠올랐다. 그가 연주하는 음의 방식은 한 여자가 울기 바로 직전의 순간, 그녀의 얼굴이 잔의 물처럼 아름다움으로 가득 차오를 때, 그녀가 상처받지 않기 위해서는 세상의 그 어떤 일도 할 수 있다는 생각을 떠올리게 한다는 말이었다. 그녀의 얼굴은 너무나 고요하고, 너무나 완벽해서 그것이 계속 지속될 수 없음을 알고 있지만, 다른 그 무엇보다도 그 순간은 영원의 성격을 지녔다. 그때 여인의 눈은 남자와 여자가 서로에게 말한 모든 것의 역사를 담는다. 그래서 "울지 마, 울지 마"라고 그녀에게 이야기했던 말은, 세상의 그 어떤 말보다도 그녀를 울게 만들 거라는 사실을 쳇의 음악은 잘 알고 있었다.

　욕실에서 그는 얼굴에 투명한 물을 끼얹고 두 손을 타고 떨어지는 수은 방울을 통해 거울을 바라봤다. 모든 것을 안

으로 끌어당기는 내부의 힘에 의해 통제되고 있는 듯 보이는 표정의 얼굴 하나가 그를 바라보고 있었다. 움츠르든 어깨, 팔에는 멍과 상처로 얼룩진 정맥이 드러나 있었다. 그는 손을 내리고, 반사된 모습이 행동하는 것 그대로, 가느다란 손목에서 사슴뿔처럼 솟아난 두 손을 보았다. 그가 미소 짓자 반사된 모습도 음흉한 미소를 돌려주었다. 치아도 없이 단단한 잇몸만이 보이는 섬뜩한 미소였다.

그는 이 갑작스러운 유령의 모습이 전혀 두렵지 않았다. 지금 거울 속 모습을 본 것이 아마 30년 정도는 된 것처럼 여겨졌기 때문이다. 시간은 그에게 그런 것이었다. 트럼펫으로 한 음을 영원처럼 길게 유지할 수도 있었으니까. 그 음이 계속되는 동안 시간은 결코 끝나지 않는 듯 보였으니까.

�֎

그런 경험은 이전에도 한번 갑작스럽게 벌어진 적 있었다. 몇 해 전 11월 오후, 그는 리허설 스튜디오로 걸어가고 있었다. 모래 바람을 맞으며 몸을 웅크리고 걷다가 그는 길 건너편 사무실 단지 앞에 늘어선 거울에서 가죽 코트를 입은 자신의 모습을 힐끗 보았다. 기다란 바이외 그림Bayeux Tapestry*

* 프랑스 노르망디 바이외에 있는 70미터 길이의 자수화. 11세기 노르만의 잉글랜드 침공 장면을 담고 있다.

에 자신이 등장한 것 같아서 재미있게 느껴졌다. 걸어가고 있는 그의 모습은 거울이 사무실 입구에 이르자 끝나 버렸다. 하지만 그는 다시 뒤돌아 거울을 쳐다보았고 깜짝 놀랐다. 자신이 아니라 가죽 코트를 입은 한 노인이 자신을 쳐다보고 있었다. 그가 거울로 가까이 다가가자 그를 향해 발을 끌면서 걸어오는 그 남자의 보다 자세한 모습이 보이기 시작했다. 얼굴에 그어진 나무껍질 같은 주름, 수염, 길고 가느다란 머리카락, 먼발치의 지평선을 바라보는 듯한 멍한 눈동자. 그가 인도 끝으로 다가가자 노인 역시 그렇게 했다. 지나가는 차들을 가만히 쳐다보았고 이전에 유럽에서 본 나이 든 여인들의 모습처럼 그는 입을 꾹 다물고 있었다. 고난과 아픔에 있는 그 여인들도 표정은 그들을 편안하게 보이도록 만들었다. 입술을 다물면 고통은 그 안에 있었고 그것이 울음으로 터져 나오지 못하도록 만들었다. 왜냐하면 울음이 나왔을 때 그들은 자신이 얼마나 상처받았는가를 인정해야 했고 그건 참을 수 없는 일이었기 때문이다. 어떤 상황인지 판단한 그는 노인에게 작별 인사를 했다. 그리고 동시에 벌어지는 그의 움직임, 거울 속 몸짓을 지켜보았다. 지나간 일들이 얼마나 중요했는가를 이해하는 것은 너무나도 명백했기 때문에, 그는 심지어 생각할 필요도 느끼지 못했다. 그는 매섭게 부는 바람을 향해서 다시 걸어가기 시작했다.

✻

그는 그냥 기분에 따라, 때로는 아무런 이유도 없이 여인들의 곁을 떠나 버렸다. 그러고는 보통은 그들을 다시 찾곤 했는데, 마치 한동안 연주하지 않던 몇몇 곡들을 다시 연주하던 것과 마찬가지였다. 그는 많은 여인들을 떠났다. 때때로 그 점이 여인들이 그에게 끌렸던 이유가 아닐까 싶기도 했다. 그가 떠날지도 모른다는 생각. 완전히 이기적이고 신뢰할 수 없고 그럴 가치도 없으며, 동시에 연약한 인간. 이 세상에서 가장 매력적인 조합이었다. 그는 언젠가 한 여자에게 이 점을 이야기했는데 그것은 모든 기둥서방들이 알고 있는 세상에서 가장 싼 티 나는 지혜라고 그녀가 답했다.

그녀는 타로 카드와 손금을 볼 수 있다면서 그의 미래를 봐 주겠다고 말했다. 그는 스물여덟 살이었고 아무려면 어때, 라는 태도였다. 그는 그녀 맞은편에 앉아 선물 가게에서나 볼 수 있는 수정구와 촛불 아래서 펼쳐진 카드들을 쳐다보았다. 그러곤 카드에 그려진 그림의 색깔과 아름다움에 매료되었다. 이미지의 세계는 단순했지만 그가 노래하고 연주하는 곡들이 제시하는 것보다 더 많은 내용을 내포하고 있었다.

─ 인생의 모든 조합과 가능성은 이 그림들에 포함되어 있어요.

그녀가 진지하게 이야기했다.

그는 테이블 위를 정리하는 그녀의 손을 바라보다가 한 장의 카드와 또 다른 한 장의 카드를 지목했다. 그리고 향후 20년 동안 그를 기다리고 있는 근심 걱정이 가득한 긴 이야기를 들었다. 그는 그녀의 이야기가 끝날 때까지 기다렸고, 이야

기가 끝난 후 자신의 반응을 기다리는 그녀를 바라보았다. 그리고 담배에 불을 붙이고 가느다란 담배 연기를 뱉었다. 그는 그녀의 무릎 위에 손을 얹으면서 말했다.

　– 뭘 그렇게까지 하면서 살아?

<p style="text-align:center">✖</p>

늘 여자들이 있었고 항상 카메라가 따라다녔다. 음반 업계는 검은 창공과는 달리 하얀 별을 띄우고 싶었고 쳇은 그 꿈의 실현이었다. 그는 먼발치를 바라보는 카우보이 스타일의 눈빛을 갖고 있었지만, 카메라 앞에서는 자신을 숨기고 자기 어깨 너머로 수줍게 쳐다보는 듯한 소녀의 포즈를 갖고 있었다. 그는 카메라를 유혹했으며 카메라에 자신을 드러냈다. 버드랜드 무대에서 그는 눈을 감고, 한쪽 팔은 마비된 듯이 늘어뜨리고, 머리카락은 이마를 덮은 채, 마치 브랜디 병처럼 트럼펫을 그의 입술 위에서 치켜들고 연주했다―마치 나팔을 연주하는 게 아니라 들이켜는 것 같았으며, 들이켠다기보다는 한 모금씩 마시는 것 같은 모습이었다―. 상의를 벗고 헐리마Halima˚의 팔에 안겨, 트럼펫을 그녀의 무릎 위에 올려놓고 뾰로통한 표정으로 찍은 사진. 그는 턱시도에 나비넥

　•　　쳇 베이커의 두 번째 부인

타이를 매고, 캐럴Carol*은 검은 드레스에 진주 목걸이를 하고 1961년 볼로냐에 나타났을 때, 사람들은 그들의 과거를 짜내기라고 하듯이 캐럴의 팔을 붙잡았다. 사방에서 카메라 플래시가 번쩍였다. 그들은 서로의 발을 밟으면서 음료를 쏟고 서로 밀쳤다. 둘은 겨우 몇 분만 서 있다가 사진기자와 파파라치 무리를 뚫고 원하는 곳으로 가야 했다. 선선한 저녁에 둘은 걸으면서 쳇은 캐럴의 부드러운 어깨 속에 감춰진 각진 뼈를 매만졌고 캐럴은 쳇의 허리를 팔로 감싸 안았다. 그가 수갑을 차고 험상궂은 경찰들에게 떠밀려 루카의 법정에 섰을 때도 카메라들은 따라왔다. 이에 경찰은 곧 노출을 즐기기 시작했다. 쳇을 이끌고 경비문을 통과하면서 그들은 카메라를 향해 미소를 지었고, 그가 법정에 섰을 때 사진기자 무리의 플래시가 마치 박수 소리처럼 터져 나올 때 법정을 바라보고 있는 쳇의 곁에 서서 경찰들은 활짝 웃고 있었다. 모두가 예상했던 대로 그가 감옥 안에서 제발 나를 꺼내 달라는 표정으로 철창을 쥐고 있는 모습도 카메라에 잡혔으며 이듬해에 그가 감옥에서 나올 때도 마치 아이들와일드 공항 Idlewild**의 VIP 게이트를 나서는 귀빈처럼 카메라는 여전히 그를 기다리고 있었다.

* 쳇 베이커의 세 번째 부인

** 존 F. 케네디 공항의 이전 이름

그들의 마지막 대화는 매우 간단했다.

- 너 나한테 빚 있지?

- 알아.

- 이게 마지막 경고야.

- 알아.

이 말이 오가고 두 사람은 그들이 주고받은 짤막한 시에 만족했다. 그리고 몇 초간 상대를 노려보았다. 일을 마무리 짓기 위해 매닉Manic은 위협의 강도를 높였다.

- 딱 이틀 주겠어. 이틀이야. 알아서 해.

쳇은 끄덕였다. 이틀. 대화는 끝났다.

쳇은 지난 6개월 동안 매닉으로부터 물건을 구했고 매닉은 명망 있는 구매자를 얻었다는 기쁨에 자신의 첫 번째 원칙을 깨 버렸다. 바로 외상 불가. 매닉은 쳇이 약 몇 봉지를 외상으로 가져가도록 두 번 허락했는데 두 번 모두 쳇이 며칠 뒤에 바로 돈을 갖고 나타났다. 그것은 쳇이 외상 거래를 늘리는 작은 첫걸음이었다. 하지만 그는 즉각 외상을 해결했고 가끔은 훗날 구매를 위해 선급금 몇백 달러를 미리 지불하기도 했다. 한동안 거래는 잘 돌아갔다. 그런데 매닉은 이제 외상 금액이 다소 심각하다는 사실을 그에게 상기시키지 않을 수 없게 되었다. 매닉은 며칠 내로, 최대한 일주일 내로 외상값 전부를 해결해야 한다고 쳇에게 넌지시 알려 줬다. 그 후 쳇은 외상으로 약을 살 뿐만이 아니라 매닉으로부터 돈을 빌리는

지경에 이르렀다. 이자는 점점 불어났고 내일, 내일 줄게, 하던 쳇의 약속은 몇 주 동안 계속되었다. 쳇의 얼굴은 마치 배수구로 물이 빠져나가는 듯한 황망한 모습이었다. 그리고 이제 마지막 대화가 오고 간 것이었다.

매닉도 상태가 좋지 않았다. 그의 기억으로 그는 한 달 동안 잠을 자지 못했고, 심지어 잠깐 눈을 붙이지도 못했다. 타버린 종이처럼 두개골이 바스러지는 느낌이 들 때까지 코에 황산염을 들이붓고 암페타민을 게걸스럽게 먹어 치웠기 때문이다. 잠이 든 지가 너무 오래되어서 마치 굶주린 사람의 위처럼 뇌가 자신을 먹어 치우는 느낌이 들었다. 마치 몸 전체가 흔들리고 있는 듯 뇌가 떨리는 느낌이었다. 그의 생각 속에서 줄거리, 색깔, 행위 모두는 단 몇 초 후면 꿈 한 조각처럼 사라져 버렸다.

두 사람이 다시 만났을 때 쳇은 문스트럭 식당에서 폐유廢油 맛이 나는 커피를 후루룩 마시고 있었다. 매닉은 창문을 통해 그를 보자 식당으로 들어갔다. 그리고 마치 서부영화에서 말 없는 졸린 표정만으로도 위협을 느끼게 하는 배불뚝이 보안관처럼 의자를 돌려 다리를 벌리고 앉아 등받이에 상체를 기댔다. 하지만 매닉의 표정은 그저 졸려 보였다. 그는 작대기처럼 말랐고 벌레처럼 꼼지락거렸다. 그가 발산하는 위협이란 겁먹은 개가 으르렁거리는 것과 같았다. 매닉 역시 커피를 주문했다. 커피가 나오자 설탕통을 비울 때까지 설탕을 쏟아 부어 커피가 풀처럼 걸쭉해졌다. 숨을 쉴 때마다 악취를 풍겼던 그는 쳇의 얼굴에 자기 얼굴을 바짝 갖다 대고 그 냄

새를 맡게 했다. 그때 그는 오후에 극장에 들어가 같은 영화를 예닐곱 번 보고 나왔는데도 세상이 여전히 그 자리에, 태양이 아직 중천에 떠 있는 것 같은 충격적인 기분이 들었다. 무엇을 해야 할지 떠오르지 않았고 쳇의 아침 식사가 나왔을 때 그의 머리는 정지화면같이 멈춰 버렸다. 매닉은 접시에 소금을 뿌리고 있는 쳇을 보면서 말을 걸었다.

　- 미소조차 짓질 않네?

　- 미소 짓는 법을 잊어버렸나 봐.

　- 내가 이틀 줬을 텐데.

쳇은 죽음의 웅덩이 같은 커피 잔 속을 바라보고 있었다. 천장에 켜 놓은 불빛이 잠깐 나타난 반짝이는 물고기처럼 커피잔 안에서 깜박이다가 사라졌다. 담배 한 개비가 재떨이 안에서 연기를 피워 올리고 있었다.

　- 8일이나 지났어. 이틀의 세제곱이야.

매닉은 쳇의 손에서 식사용 나이프를 빼앗아 달걀노른자를 찔렀다. 노른자위가 접시 위로 흘러내렸다.

식당에 들어오기 전에 매닉은 아무리 돈이 갈급하더라도 이 협박의 의식 절차를 좀 더 즐기고 싶다는 생각이 들었다. 만약 쳇이 이 절차를 잘 따라오기만 하면, 그가 맡은 대사를 잘 수행하고 영화의 한 장면에 기여한다면 조금 더 시간을 주고 싶은 마음도 있었다. 하지만 오늘 쳇은 역할 놀이에 영 무관심한 듯 보였고 그 점은 매닉으로 하여금 돌발 행동을 하도록 만들었다.

　- 돈 있어?

– 아니.

– 이 씨발놈아. 갚을 거야, 안 갚을 거야.

– 모르겠어.

매닉은 나이프를 쥐고 있었고 쳇은 포크를 쥐고 있었다. 마치 두 손이 한 짝인 것처럼. 분노도 없이 오로지 충동적으로, 생기를 잃은 장면에 필사적으로 에너지를 넣기 위해, 매닉은 쳇의 얼굴에 커피를 부어 버렸다. 쳇은 움찔하더니 냅킨으로 얼굴을 찍어 냈다. 커피는 데일 정도로 뜨겁지는 않다. 매닉은 기다렸다—좀 전에는 나이프로 달걀을 쑤셨지만 다음은 눈을 쑤시리라—. 쳇은 그냥 그 자리에 앉아 있었고 그의 아침 식사는 갈색 커피로 지저분하게 얼룩졌다.

그다음 매닉은 뭘 말해야 할지, 뭘 해야 할지 생각나지 않았다. 이번 장면에는 그 어떤 계기도 담지 못했다. 보통 한 장면은 그다음 장면을 이끌어야 하지만 쳇은 마치 모든 장면이 끝난 것처럼 그냥 앉아 있기만 했다. 식탁을 흘깃 보던 매닉은 케첩의 병목을 잡고 자기 어깨 뒤로 한 번 젖히더니 마치 야구 방망이처럼 쳇의 입을 향해 강하게 휘둘렀다. 그가 원해서 혹은 상황이 그럴 수밖에 없어서가 아니라 그것밖에 할 게 없어서였다. 병은 산산조각이 났고 유리와 질척한 케첩이 벽으로 튀어 붙어 버렸다. 쳇의 입 안은 유리 조각, 이빨 조각, 피와 토마토 맛 범벅으로 가득 차 있었다. 놀랍게도 쳇은 꾹 참고 디저트를 기다리는 사람처럼 그 자리에 그냥 앉아 있었다. 매닉이 다시 그에게 덤벼들자 쳇은 의자가 뒤집히는 것을 느끼면서 바닥에 나뒹굴었다. 매닉의 발길질이 그의 머리와 턱

으로 계속 날아들었다. 쳇은 탁자가 자기 위로 넘어지면서 접시가 머리와 바닥으로 쏟아지고 한쪽 손에는 달걀노른자가 흐르고 있는 것을 보았다. 그는 탁자 주변으로 기어나가 의자들 사이로 빠져나가려고 했으나 의자들은 뿌리 뽑히듯 그에게 산사태처럼 쏟아져 내렸다. 다른 테이블에서 고함과 비명이 쏟아지는 가운데 쳇에게는 물과 커피와 꽃병이 폭우처럼 쏟아져 내렸다. 설탕은 흰색 수정처럼 마룻바닥에 흩어져 있었다.

그러고는 끝이 났다. 그는 부서진 의자와 탁자 더미에 깔려 옴짝달싹 못 하고 있었고 양손은 뾰쪽한 유리와 이빨 무더기에 찔려 있었다. 바닥은 케첩, 커피, 꽃병에서 쏟아진 물로 늪이 되어 있었는데 그 위로 노란 튤립 몇 송이가 떠 있었다. 모든 힘을 끌어 모아 그는 저수지 바닥을 차고 올라온 사람처럼 두 발로 일어났다. 달걀노른자, 그릇, 베이컨이 그의 위에 쏟아져 있었고 입에서 나온 피는 얼굴 전체를 얼룩지게 했다. 그의 시야에 처음 들어온 것은 옆에 서 있던 웨이터였다. 웨이터는 마치 커피를 더 따라 달라는 주문을 받은 사람처럼 커피포트를 손에 들고 서 있었고 그 뒤로 오믈렛과 베이글, 팬케이크를 씹던 입을 다물지 못한 채 멈춰 버린 손님들이 보였다. 넘어질 것 같았던 그는 손을 뻗어 벽을 짚었고 거기에는 끔찍한 손자국이 남았다. 갈지자로 문을 나서 악몽 같은 아침 식사의 잔해를 뒤집어쓴 채 거리로 들어섰다. 밖으로 나서자 그곳은 거리의 빌딩들이 해일처럼 출렁이는 샌프란시스코였다. 노란 버스 한 대가 큰 파도를 넘는 원양어선처럼 그를

향해 언덕을 오르고 있었다.

✳

그때가 1972년도였다. 1976년이 되자 그는 늘 보던 모습을 유지하고 있었지만 아마도 조금씩 안 좋아지고 있었을 것이다. 얼굴은 죽음의 기색을 보였고 그래서 그는 고향 오클라호마를 떠나지 않았더라면 자신이 살았을 인생을 상상해 보았다. 수염을 기르고 리바이스 재킷과 진 바지에 티셔츠를 입은 남자. 미국 중서부 지역에서 흔히 볼 수 있는 남자들. 바에 기대어 자동차 이야기를 하고 쿠어스 맥주 병나발을 불며, 여자가 들어오면 입맛을 다시는 자들. 자신이 처음 맥주를 마셔 본 바로 그 장소에서 20년째 술을 마시고 있는 촌놈들. 주유소에서 일하면서 트랜지스터라디오를 들으며 휘발유 냄새가 사방에서 진동하는 곳에서 차를 닦고 광내는 녀석들. 차창의 비눗방울과 죽은 벌레들을 씻어 내면서 그 창으로 남의 아내를 훔쳐보는 작자들.

✳

이가 빠지고 눈동자는 패배로 그늘이 졌지만 사진을 팔아먹는 자들과 삼류 사진 작가들은 늘 그의 주변에 있었다. 그들은 창백하던 비밥의 셸리Percy B. Shelley*가 주름이 쪼글쪼글한 인디언 추장으로 빠르게 늙어 가는 모습에 경악하면서도, 이

모든 명백한 증거와 그의 얼굴 속에 담긴 우화들을 즐기고 있었다. 만약 그들이 좀 더 가까이에서 그를 보았다면 쳇의 얼굴이 얼마나 조금씩 바뀌었고 그의 표정이 얼마나 일정하게 남아 있는가를 알아차렸을 테다. 그는 늘 공허한 질문의 같은 얼굴, 같은 몸짓을 하고 있었다. 모든 일에도 불구하고 사람들이 30년간 그를 사랑할 수 있었던 건 바로 이 점 때문이었다. 그의 얼굴은 함몰되었고 팔은 겨울나무처럼 가냘프게 메말랐지만 그가 커피 잔 혹은 포크를 드는 방식, 문을 나서고 코드에 손을 내미는 모습은 그의 음악과 마찬가지로 똑같이 남아 있는 그의 몸짓이었다. 같은 몸짓, 같은 자세. 손가락에 매달려 있는 담배. 그의 손에 느슨하게 잡혀서 가볍게 흔들리고 있는 트럼펫. 1952년 클랙스턴William Claxton**은 트럼펫을 살며시 끌어안고 고개를 숙였지만 머릿결은 뒤로 넘긴 채 소녀처럼 카메라를 응시하고 있는 쳇을 카메라에 담았다. 1987년 웨버Bruce Weber*** 역시 같은 방식으로 사진을 찍었는데 단지 두 눈에 그림자가 드리워졌을 뿐이었다. 두 사진 모두에서 그는 어둠 속으로, 어디론가 사라질 것처럼 보였다. 마치 목소리가 아무것도 없이 종적을 감추듯. 그의 트럼펫 소리가 고요 속으로 가늘어지는 것과도 같이. 1986년

* 19세기 영국에서 혜성처럼 등장했던 젊은 낭만주의 시인

** 재즈 연주자들을 즐겨 찍었던 사진 작가

*** 사진 작가. 쳇의 만년 모습을 담은 다큐멘터리를 연출하기도 했다.

웨버는 다이앤Diane Vavra*의 팔에 안겨 그녀의 어깨에 얼굴을 묻고 있는 쳇을 찍었다. 그것은 30년 전 릴리Lilli**가 쳇을 가슴으로 끌어안고 있는 모습을 클랙스턴이 카메라에 담은 것과 같았다. 모두 엄마에게 위로 받고 있는 아기의 모습이었으며 스스로 패배를 인정하는 동일한 감정을 담고 있었다.

<center>✖　✖　✖</center>

노래들은 그들의 복수를 담고 있었다. 쳇은 때가 되면 계속해서 그 곡들을 버렸지만 늘 다시 그 곡으로 돌아가곤 했다. 자신이 원할 때 그는 그 곡을 골라 단 몇 마디의 속삭임만으로도 그 곡을 울게 만들었지만 이제 그 곡들은 아무런 느낌이 없었고 그의 연주를 통해 아무런 감동도 남기지 않았다. 그는 트럼펫을 들었지만 단 한 숨도 불어넣을 수 없었으며, 갈수록 가사가 있는 노래를 불렀지만 그의 목소리는 아기의 머리칼처럼 성기고 연약했다. 때때로 그는 자신의 옛 노래들을 부드럽게 감싸 안으려 했고 그 곡들은 그전에 느꼈던 감정들을 기억하고 있었다. 그의 손가락과 호흡은 곡을 얼마나 쉽게 장식해 주었던가. 하지만 이제 그 곡들은 쳇에게 애처로움만을 느꼈다. 노래는 이제 쳇에게 쉴 수 있는 장소에 머

* 　쳇 베이커 만년의 연인
** 　두 번째 부인 헐리마의 애칭

물기를 제안했다. 하지만 그에겐 그 제안을 받아들일 힘마저
도 거의 남아 있지 않았다.

�881

쳇이 어디를 가든 사람들은 그를 알아봤고 그에게 말을 걸었
으며 그의 음악을 얼마나 좋아하는지를 이야기해 주고 싶어
했다. 기자들은 긴 질문을 건넸지만 그의 대답은 퉁명스러운
'예' 혹은 '아니오'뿐이었다. 그는 이 모든 것에 흥미가 없었
다. 아마 말하는 것은 그에게 무엇보다도 관심 없는 일이었
을 테다. 그는 때때로 자기 생애에서 흥미로운 대화가 있었
는지를 돌아봤다. 사람들은 그에게서 대답이 돌아오기를 기
대하지 않았지만 그는 이야기를 나누고 있는 사람들에게 둘
러싸이는 것을 즐기기도 했다. 연주도 마찬가지였다. 그는
아무런 말이 없었던 것과 마찬가지로 침묵의 모습을 만들고
그것에 특정한 음색을 부여했다. 그럼에도 그의 연주는 친밀
했다. 왜냐하면 그것은 누군가가 상대의 맞은편에 앉아서 상
대가 말하는 것에 집중하고 자신이 말할 순서를 서두르지 않
고 기다려 주는 것과 같았기 때문이다.

유럽에서 사람들은 그의 모든 음에 매달렸으며 그를 보
기 위해 몰려들었다. 그의 모든 공연이 모두 잠재적인 마지막
이었으며 그가 거쳐 온 모든 상처를 그 음악에서 듣고 싶었기
때문이었다. 사람들은 밀착해서 ―심지어 음악 안으로 들어
가서― 그의 음악을 들었다. 하지만 실제로 충분히 가까이에

서 들은 것은 아니었다. 고통은 그곳에 없었다. 어떻게 하다가 그러한 소리가 났던 것뿐이었다. 그에게 무슨 일이 일어나든 그는 그러한 소리를 냈던 것이다. 조금 빠르고, 조금 느리게. 하지만 늘 같은 그루브로. 한 가지의 정서, 한 가지의 스타일, 한 가지의 소리. 단 한 가지 변화가 있었다면 그의 쇠락, 기교의 퇴화에서 발생하는 것이었다. 하지만 사운드의 퇴화도 그의 음악을 고양시켰다. 만약 그의 기교가 그에게 가해진 손상을 견뎌 냈더라면 그가 불어넣은 정서의 환영은 없을 것이기 때문이다.

그의 삶에서 파기된 약속, 허비된 재능, 소모된 능력이 몰고 온 비극에 주목했던 사람들도 역시 틀리기는 마찬가지였다. 그에게는 재능이 있었으며 진짜 재능은 허비되지 않고 완전히 꽃을 피울 수 있다고 주장하기 때문이다. 재능이 없는 자만이 재능을 낭비한다. 하지만 자신이 수행할 수 있는 것 그 이상을 약속하는 특별한 종류의 재능도 있다. 여기에는 비용이 따르게 마련이다. 그것이 쳇이 했던 방식이고 그래서 우리는 그의 연주 속에서 조용한 긴장을 듣게 된다. 약속. 그것은 늘 영원히 계속됐을 것이다. 설사 그가 그토록 많은 주삿바늘을 꽂지 않았다고 하더라도.

✳

암스테르담에서 그는 호텔 근처에 머물렀다. 멀지 않은 곳까지만 산책을 나갔고 다리 위에 잠시 서 있는 정도였다. 그

때 많은 무리의 약쟁이들이 발을 끌며 지나갔다. 그들의 수호성인이 그늘에 숨어 그들을 지켜보고 있다는 사실도 모른채. 도시는 그의 주변을 쌩하고 지나갔다. 길을 건너서 그는 네댓 개의 거리를 만났지만 접근하는 전차, 요란하게 경적을 울리는 자동차들, 오래된 자전거들의 벨소리가 계속 그를 휘청거리게 만들었다. 창문으로 만들어진 도시는 숨을 곳이 없었다. 그는 손을 흔드는 소녀들의 입술로 붉게 물든 창문과, 가정집처럼 보이는 골동품 가게, 골동품 가게처럼 보이는 오래된 집들을 거치며 걸어갔다. 그는 거의 말을 하지 않았고, 말을 했을 때는 그가 우연히 만든 입 모양과 안개처럼 허공에 떠 있는 단어의 모양은 일치하는 듯했다. 그는 사람들이 생명 연장 시스템을 통해 인공적으로 삶을 유지한다는 이야기를 들었는데, 자신의 몸도 그렇게 될 것이고 만약 그렇게 되면 자신도 인식하지 못할 때 그 시스템을 꺼야겠다고 생각했다.

호텔에 돌아와 그는 못다 본 비디오 몇 편을 본 뒤, 전화기에서 아무 번호나 눌러 보기도 하고, 담배를 피우면서 방이 어두워지기를 기다렸다. 그는 창문을 통해 가을 잎사귀처럼 운하의 물빛을 물들이고 있는 카페의 불빛을 바라보다가, 검은 물결 너머에서 통행을 알리는 벨소리를 듣고 있었다. 죽을 때 인생 전체가 주마등처럼 눈앞을 스쳐 지나간다는 말이 있다. 그의 기억에 의하면 그의 삶은 최소한 지난 20년 동안 눈앞을 떠다녔다. 아마도 그 기간에 그는 죽어 갔고, 최근 20년 동안은 모두 그의 긴 죽음의 순간이었는지도 모른다. 그가 다

시 고향에 돌아가거나, 자신이 태어난 오클라호마 어디에든 간다면, 사막에 있는 바위가 되면 어떨까 그는 상상해 봤다. 바위는 죽은 게 아니었다. 그것들은 다른 무엇인 양 행세하면서 대양의 바닥에 누워 있는 물고기의 육지 버전이다. 바위는 행위로부터 사물이 되고자 열망하며 명상하는 구루guru이자 불자였다. 열기의 물결은 사막이 숨을 쉬고 있다는 징표였다.

타일이 반짝이는 욕실에서 그는 거울을 바라봤다. 아무것도, 그 무엇도 반사되지 않았다. 그는 거울 바로 앞까지 다가가 정면을 응시했지만 자신의 모습은 흔적도 보이지 않았고 그의 뒤에 걸려 있는 두텁고 하얀 수건만 보였다. 그는 미소를 지었지만 거울은 응답하지 않았다. 이번에도 두려움 같은 것은 없었다. 그는 흡혈귀나 좀비를 떠올렸지만 생명이 없는 영역 안으로 들어온 듯한 느낌을 받았다. 그는 거울을 응시했고 전 세계의 음반과 잡지에 실린 수백 장의 그의 사진들을 떠올렸다. 그는 거실 테이블로 가서 몇 해 전 LA에서 클랙스턴이 찍은 사진을 표지로 담은 음반을 찾아냈다. 그것을 들고 다시 욕실로 돌아와서 그는 그 음반을 들고 거울 속의 모습을 바라봤다. 음반은 수건, 타일, 욕실을 배경으로 허공에 떠 있었다. 거울은 피아노 앞에 앉아 있는 음반 속 그를 보여주었다. 거울 속의 그 얼굴은 연못에 비친 헝클어진 머리의 나르시스와 완벽하게 같았다. 그는 몇 분간 거울을 쳐다보다가 음반을 내려놓고 또다시 하얀 수건이 펼쳐 있는 거울을 바라보았다.

한낮에 내린 비로 젖은 도로는 은빛으로 반짝였다. 낮에 뜬 달의 하얀 흔적을 빼면 하늘은 맑고 푸르렀다. 여정이 마지막 구간에 이르자 해리는 자동차가 시원시원하게 달리지 못한다는 느낌이 계속 들어 신경이 쓰였다. 계기판을 보니 연료가 거의 바닥 나 있어 깜짝 놀랐다. 그는 다음에 만날 주유소 방향으로 운전대를 틀었다. 주유소에 도착하자 개 한 마리가 짖고 있었고 녹슨 코카콜라 간판이 바람에 삐걱거리고 있었다. 고르지 못한 치열에 야구 모자를 쓴 깡마른 직원이 다리를 절며 다가왔다. 그의 코는 지난 20년 동안 모기에게 물어뜯긴 것처럼 보였다. 그는 휘발유를 넣어 주다가 갑자기 환하게 웃었다. 그러면서 차 안에 있는 저 사람이 내가 생각하는 바로 그 사람이냐고 해리에게 물었다. 해리가 고개를 끄덕이자 듀크가 차에서 내려 직원의 마른 손을 잡고 악수를 나눴다. 그러자 폐허가 된 마을에 아침 햇살이 비치듯 직원의 표정에 행복감이 퍼져 나가는 것이 보였다. 해리가 차가 달리는 게 그다지 시원치 않다고 말하자 직원은 보닛을 열어

살폈다. 들여다보고 있는 사이에 담뱃재가 엔진 위로 떨어졌다. 듀크는 자신을 세계 최고의 항해자라고 자부했다. 하지만 기계란 전적으로 다른 문제다. 그가 할 수 있는 최선이라고는 주변에 서성이면서 해리가 직원의 어깨 너머로 걱정스럽게 바라보고 있는 것처럼 누군가가 기계를 만지고 있으면 관심을 보이는 일밖에 없었다. 직원은 몇 개의 튜브를 잡아당기더니 어느 부분을 닦고 오일과 스파크 플러그를 점검하고 됐어, 라고 혼잣말을 한 뒤 덮개를 덮었다. 그러고는 피우던 담배를 멀리 내던졌다.

— 그냥 지난번에 넣었던 기름이 안 좋았던 거 같아요, 듀크.

손등으로 이마를 훔치면서 직원이 말했다.

— 카뷰레터 좋고 기름도 좋고, 더 손볼 데 없어요. 이제 달리시기만 하면 돼요.

해리는 안도와 자부심을 느끼는 부모처럼 그를 뒤돌아보며 활짝 웃었다.

차로 돌아와 해리가 경적을 울리자 듀크는 고속도로로 천천히 들어서면서 손을 흔들었다.

— 언제든 또 오세요, 듀크.

그들의 뒷모습을 보며 직원이 말했다. 언제든.

그는 화려한 강도 행각을 저지르고 싶었다. 은행으로 차를 몰고 가서 총을 난사한 뒤, 두어 명의 아무 죄 없는 사람들을 바닥에 납작 엎드리게 해 놓고 싶었다. 돈을 꺼내 온 다음에는 굉음을 내며 질주하고 달아날 때 배기관에서 뿜어내는 바람으로 바닥에 널려 있던 은행권들을 흩날려 버리고 싶었다. 동업자들은 그가 총을 가지고 다니는 것을 결코 허락하지 않았다. 그들은 그가 너무 또라이라고 생각했기 때문이다. 아트 페퍼는 이 점에 실망했지만 저렇게 거친 녀석들이 자신을 그토록 맛이 간 놈이라고 여기는 점에 일종의 자부심을 느꼈다.

언젠가 그는 병원을 털었다. 약간의 헤로인과 알약이 든 병들을 닥치는 대로 들고서 병원을 빠져나왔다. 그는 이 정도 약이라면 그와 다이앤Diane*이 어떻게든 말끔해질 수 있을 것이라고 믿었다. 약으로 날아가 버리는 것. 그게 그가 생각하

* 아트 페퍼의 두 번째 부인

는 '말끔'이었다.

벽으로 둘러싸인 방 때문에 구역질이 났다. 한순간 그는
마치 우주에 있는 것처럼 무중력 상태에 있다가 그다음 갑자
기 치솟는 중력을 느끼면서 바닥에서 무엇인가가 발목을 잡
아당기는 것 같았고 바닥에 떨어지자 바닥이 베개처럼 부드
럽고 푹신하게 느껴졌다. 색깔들은 한순간에 타올랐다가 곧
바래 버렸다. 커튼이 드리워져 있었고 전등도 늘 켜져 있었다.
방 한가운데 매달린 갓 없는 전구는 결코 움직이지 않는 하
얀 태양 같았다. 칼 같은 한기가 배 안에서 뱀처럼 꿈틀거렸
다. 그가 다이앤을 쳐다보았을 때 그녀는 마치 고통을 담은
물주머니같이 보였다. 그는 때때로 그녀를 때렸는데 정신을
차렸을 때 그가 걷어차고 있는 것은 토로 얼룩진 쿠션들이었
다. 텔레비전도 항상 켜져 있었다. 때로는 연속극, 퀴즈쇼, 사
막과 흰 구름의 하늘을 배경으로 한 서부영화가 나왔고, 다
른 때는 마치 슬롯머신의 그림판처럼 자동차, 얼굴, 욱신거리
는 머리가 돌아가면서 확대되어 나오는 화면이 계속됐다. 그
는 좀 더 안정된 화면을 보고 싶어서 블라인드를 만지작거렸
지만 이제 화면은 전혀 보이지 않고 오로지 목소리만 나오면
서 뭔가 잘못된 게 틀림없다는 생각이 들었다.

징징거리는 다이앤의 목소리가 들렸다.

― 텔레비전 좀 꺼요, 아트. 꺼 달라고.

하지만 그때 그는 텔레비전에 정신이 뺏겨 계속 화면만
쳐다보고 있었다. 그 상태에서 걷다가 전등선에 발이 걸려 카
펫 위에 넘어졌고 전등도 넘어지면서 작은 불꽃을 일으켰다.

이렇게 되자 다이앤은 직접 텔레비전을 끄려고 왔는데 이것저것을 만지다가 결국 안테나를 뽑고 볼륨을 높여놔 버리는 바람에 커다란 고함과 씰룩이며 움직이는 점박이 화면, 눈처럼 흰 소음이 마치 다른 행성에서 보내는 중계처럼 계속해서 나오고 있었다. 그녀가 커튼을 살짝 올리자 칼날 같은 빛이 들어왔고 그 빛은 그녀의 눈에 보이던 색들을 표백시켜 버렸다.

그들은 아침 식사로 알약을 삼켰다. 병이 비자 그 병을 흔들면서 갈색 빛의 은하계를 망원경으로 살피듯 가는 눈을 뜨고 병 안을 살펴보았다. 그러자 열고 싶은 것들이 있었다. 옷장, 방문, 냉장고. 마가린 통 뚜껑은 열어 보고 닫지도 않은 채 그냥 내버려 뒀다.

화장실은 노란 연못이었다. 욕조 끝에 앉아서 그는 손을 뱀처럼 뻗어 화장지를 획 잡아당겨 흰 두루마리 화장지가 바닥까지 늘어지는 것을 보고는 그 동작을 반복했다. 찬 바닥에 부드러운 화장지가 쌓이는 모습을 즐겼다. 결국 그것도 지겨워진 그는 거실로 돌아갔는데 거실 바닥은 토사물, 피, 깨진 유리가 엉켜 있었다. 여기저기 꽃들이 있어야 할 자리에는 신문지를 구겨서 만든 공들이 천천히 숨을 쉬면서 곧 꽃을 피울 것처럼 보였다. 이따금 뜨거운 열기가 머리를 가득 채웠다가 또 다른 때면 그의 팔다리는 너무 기운이 없게 느껴져 심지어 다리를 꼬았다가 푸는 것조차 언덕을 지쳐서 걸어 올라가는 일처럼 느껴졌다.

다이앤은 그에게 뭔가를 말했지만 그녀의 단어는 회색 진창 속으로 녹아 들어갔다. 그는 그녀가 시궁창에 누워 있고

그녀의 몸이 녹아내려 마치 눈처럼 자동차 타이어가 그 위로 자국을 남기고 지나간 모습을 상상했다. 그녀가 주방으로 가는 모습을 지켜봤다. 주방의 찬장은 마치 강풍이 집안을 휘젓고 지나간 것처럼 모두 열려 있었다. 주방으로 가다가 그녀는 카펫 위에 털썩 쓰러졌는데 삼각형 모양의 유리조각이 마치 장미 가시처럼 그녀의 볼을 찔렀다. 하지만 어쨌든 별다르게 눈에 띄지 않을 정도로 피는 그녀와 어울렸다.

소파는 그가 구토와 구역질을 하는 곳이 되었다. 이제는 위액 말고는 더 이상 쏟아 낼 것이 없었다. 그의 얼굴은 눈과 코에서 나온 분비물로 늘 끈적거렸고 마치 뜨거운 달팽이 한 마리가 얼굴을 기어서 가로질러 간 것 같은 느낌이었다. 잠에서 깨어나면 얇은 껍질 같은 것이 눈 주위에 생겼는데 마치 뜨듯한 걸레로 눈 주변을 닦은 듯한 느낌이었다.

다이앤은 마치 배고픈 개처럼 칭얼거리다가 비명을 질렀고 아트는 저 소리를 지른 것이 개였다는 사실을 깨닫고 크게 웃었다―여자이든 암캐이든 별다른 차이가 없다는 쉬운 착각에 빠진 것이다―. 개가 위협하자 아트는 폭풍이 뒤지고 간 주방으로 돌아가 찬장을 거치면서 문짝 열고 닫기를 계속했다. 그는 컵 받침에 우유를 부었는데, 그게 고양이들을 위해 당연히 해야 하는 일이라 알고 있었고 그것이 개 역시 기쁘게 해 줄 수 있다고 기대했기 때문이었다. 하지만 부주의하게 컵 받침을 밟는 바람에 바닥에는 작은 우유 웅덩이와 깨진 푸른 사기그릇이 만든 군도가 생겨 버렸다. 그는 주방을 뒤집어 놓으려는 사람처럼 모든 찬장을 뒤지다가 바닥으로 캔과 냄비

를 떨어뜨렸고 그것들을 찾다가 자신이 원래 찾고 있던 것을 발견했다. 개들이 먹는 음식 캔을 발견한 그는 깡통 따개를 찾기 위해 서랍을 뒤지기 시작했고, 손에 잡히는 것마다 머리 위로 들고 바닥으로 쏟아 냈다. 나이프와 포크는 마치 바닥에 소리를 내며 떨어지는 날카로운 빗줄기와 같았다. 네 발로 기어 다니며 모든 물건을 뒤지던 그는 결국 따개를 찾았다. 따개로 캔 뚜껑을 뚫고 돌리면서 자르다가 날카로운 뚜껑 끝에 손가락을 찔렸지만 아랑곳하지 않고 번들거리는 고기 덩어리가 보이도록 드디어 깡통을 열어 젖혔다. 여기에 포크를 꽂아 놓은 채 그가 자리를 뜨자 개는 이미 그 음식을 먹고 있었다.

거실로 돌아와 그는 소파에서 잠에 곯아떨어졌다. 그리고 아무것도 나오지 않는 꿈을 꾸었다. 심지어 회색이나 흰색 혹은 어떤 색깔도 나오지 않는, 무엇도 나오지 않는 꿈이었다. 시간도 소리도 없었다. 하지만 분명히 꿈이었고 잠에 짓눌린 어둠과는 분명히 달랐다. 그 꿈은 더할 나위 없는 행복처럼 느껴졌다. 하지만 이후에 꿈은 색깔과 차가운 통증으로 얼룩졌고 그는 다시 잠에서 깨어났다. 관절은 약 40미터 밑에서 너무 빨리 올라온 잠수사와 같은 느낌이었고 몸 안의 모든 수분이 고갈된 것처럼 입 안은 바짝 말라 있었다. 주변을 돌아다니면서 혹시 코마라는 것이 이런 느낌이 아닐까, 그는 궁금했다. 몸 전체가 모두 아팠다. 한 곳의 고통을 인식하면 곧 다른 곳에서의 더 강한 고통이 느껴졌고 얼마 후 그는 몸 전체를 돌아다니는 고통의 움직임을 좇으면서 그대로 누워 있었다. 그때 그는 피로 젖은 마루에 자신이 누워 있다는 느낌을

받았다. 몇 발 떨어진 곳에 다이앤이 의식을 잃은 채 누워 있는 것이었다. 처음에 그는 자신이 혹시 그녀를 죽였는지도 모른다고 생각하면서 만족감을 느꼈다. 하지만 이내 그녀가 더 이상 진짜 숨을 쉬지 않는다는 공포가 밀려왔다. 어떻게 했는지 그는 일어났고 머리에서 나오는 것이었는지, 피가 흐르기 시작했다. 바람을 맞고 있는 탑처럼 몸을 비틀거리며 그는 그녀를 발로 건드렸다. 아무런 응답이 없자 마치 모래주머니를 차듯이 다시 한 번, 더 세게 그녀를 걷어찼다. 그러자 그녀는 경련을 일으키더니 신음을 뱉어 냈다.

그 후 그는 더 이상 견딜 수 없었다. 등 뒤로 문을 거세게 닫고는 집 밖으로 뛰쳐나와 버렸다. 하지만 그는 주먹세례가 날아오는 것 같은 바깥 세계의 열기를 어떻게 해야 할지에 대해 아무런 준비가 없었다. 맨 처음에 날이 너무 밝아 그의 두 눈은 시야에 멍이 든 것 같은 느낌이었다. 잠시 후 거리가 보였고 잘 정돈된 광장의 잔디가 보였으며 차량의 익숙한 소음이 들리기 시작했다. 그때부터 그는 습관적으로 무엇인가를 했다. 정신이 들었을 때 그가 했던 다음 행동은 엔진에 시동을 걸고 차의 상태를 살핀 뒤 차를 몰기 시작한 것이었다. 백미러는 전혀 사용하지도 않은 채 그는 오로지 자신이 가고 있는 방향에만, 앞에 놓여 있는 것에만 신경을 집중했다. 차들은 희미한 물체처럼 움직였다. 하지만 첫 번째 교차로에서 덜컥하는 급정거가 있었고 그의 머리는 앞 유리를 세게 들이받았다. 앞에 있던 차에서 한 녀석이 내렸다. 그는 화가 나 있었고 싸울 채비를 하고 있었다. 하지만 피범벅이 되어 있는 미친

모습에, 토사물 냄새를 풍기고 있는 아트를 보자 무슨 일에 얽히게 된 것인지 모르겠다는 듯 그냥 서서 돼지 멱따는 소리를 내고 있는 차 안에 앉은 미치광이를 쳐다만 보고 있었다.

아트는 약쟁이들끼리 모여 사는 친구네 집으로 차를 몰았다. 그 친구들은 아트를 한눈에 보자마자 그에게 외상으로 빨리 한 대를 놔 줘야겠다고 의견을 모았다. 너무 센 것 같은 온기가 밀려오자 즉각 그의 고통은 사라졌다. 깨끗한 양동이에 담은 물에 얼굴을 담그고 다이앤에게 한 대 놓을 것까지 빌린 후 그는 감사 인사를 계속 중얼거리면서 돈을 곧 지불하겠다고 여러 차례 대충 약속하느라 자꾸만 멈춰어 섰다.

자유로로 들어설 즈음에 핏속으로 빠르게 도는 헤로인에 의해 그의 정맥은 밝은 빛을 내는 것처럼 느껴졌다. 위장 안에서도 빛이 나는 것 같았으며 시야는 밝아졌다. 맨 처음에는 조심스럽게 차를 몰다가 속력을 내면서 느린 차들을 앞서가기 시작했다. 몸이 타오르는 느낌이 들자 창문을 내리고 머리카락을 스쳐 지나가는 뜨거운 바람을 맞자 젖어 있던 그의 얼굴은 금세 말랐다. 코끝에서 무릎으로 떨어지는 물방울을 즐기면서, 달려오는 푸른 공기를 느끼면서 그는 자유로를 따라 빠르게 차를 몰았다. 타이어는 잿빛 함성을 질러 댔고 차의 흰색 천장은 춤을 추었다. 그가 라디오 버튼을 누르고 여러 채널을 훑다가 재즈 채널에서 다이얼을 멈췄다. 트리오의 모든 악기 소리가 들렸고 이어서 약간 막히는 도로 위를 통과하는 빨간 자동차처럼 슬금슬금 움직이다가 앞으로 빠져나가는 색소폰 소리에서 그는 이 곡이 자신이 녹음한 것임을 알

아차렸다. 그는 가속 페달을 거의 밟지 않았다. 색소폰의 음색은 긴 햇살처럼 맑았으며 그림자처럼 선명했다. 그는 자동차의 배기 소리보다 더 커지도록 라디오 볼륨을 높였고 자동차 서랍을 뒤져 먼지 낀 선글라스를 꺼내어 쓰고 깊은 녹색 광선을 즐겼다. 그 속에서 색소폰 소리는 그 어느 때보다도 밝고 아름다운 은빛 질주를 들려줬다—마치 쾌청하면서도 더운 날, 새들이 아무런 소리도 없이 하늘을 나는 것 같았다—. 구불구불한 해안도로를 따라 그는 차를 꺾었다. 느리게 커브를 돌면서 곁눈질로 태평양을 바라보았다. 곡선 차로가 끝나자 곧게 뻗은 푸른 대양의 거대한 풍경이 눈앞에 펼쳐졌다. 다리는 그 위로 저물고 있는 태양을 떠받치고 있었고 파도는 마치 갈매기 떼를 덮치려는 듯 바위와 모래사장 위에서 부서지고 있었다.

✹

벽 높은 곳에 있는 작은 창문의 창살들이 빛과 그림자로 된 얼룩말 무늬를 바닥에 내리쬐고 있었다. 그는 작은 감옥 안을 서성이다가 얼굴에 줄무늬 그림자를 드리운 채 위의 침대칸에 걸터앉아 곧 아래 침대칸으로 떨어질 것 같은 한 남자를 보았다. 허벅지에 팔꿈치를 괴고 두 손으로 얼굴을 감싸고 있던 그는 왼손을 오른쪽 어깨 쪽으로 뻗어 반팔 옷소매에 땀자국이 있는 곳의 바로 밑을 긁기 시작했다. 그리고 양손으로 번갈아 다른 팔의 알통 부분을 주물렀다. 회색 반바

지는 그의 가늘고 하얀 두 다리를 드러냈다. 그가 신고 있는 끈이 풀린 작업화는 가죽만 남은 두 다리를 더욱 도드라지게 보이도록 만들었다. 벽 전체는 『플레이보이Playboy』에서 뜯어낸 사진들로 덮여 있었다. 사진 속의 여인들은 반짝이는 립스틱과 황금색 얇은 시트, 새틴, 실크 외에는 아무것도 걸치지 않은 채 하얀 얼굴로 환하게 웃고 있었다. 아트는 침대에 몸을 쭉 펴고 누워서 몇 분 동안 눈을 감았다. 그러고는 침대에서 내려와 다시 감옥 안을 서성였다. 그가 행하는 모든 몸짓은 느렸다. 그의 운동은 위축되어 있었고 작은 감옥으로부터 속박되어 있었다. 하지만 그의 몸짓은 몇 주처럼 느껴지는 몇 시간을 채우고 몇 달처럼 느껴지는 한나절을 채우도록 늘어져 있었다. 그는 벽에 임시변통으로 붙여 놓은 달력을 마치 시계를 보며 기차를 기다리는 사람처럼 자주 쳐다보았다.

창살을 잡고 몸을 끌어 올리자 그의 팔뚝에는 근육이 솟고 목에는 정맥이 도드라졌다. 그렇게 해서 그가 볼 수 있는 것은 하늘과 태양의 모서리가 전부였다. 하지만 몸을 조금 더 높이 끌어 올라가자 해변 근처의 정제 공장과 창고가 보였다. 팔에 가중되던 무게를 덜고자 두 발을 벽에 고정했고 몸을 좀 더 높이 들어 올릴 수 있게 되자 그의 머리는 천장과 벽이 만나는 지점까지 올라갈 수 있었다. 시야의 3분의 1은 교도소 벽에 의해 가려졌지만 이 어려운 위치를 통해서 그는 해변을 선명하게 볼 수 있었다. 접이식 의자에 앉아 있는 사람들, 찰싹이는 파도. 주변을 더욱 살펴보자 낡은 부둣가에 있

는 한 여인이 눈에 들어왔다. 햇볕에 그을린 그녀는 수건을 펼치고 옷을 벗고 있었다. 멀리 떨어져 있었지만 햇빛이 환했기 때문에 아트는 그녀를 선명히 볼 수 있었다. 그녀는 블라우스와 스커트를 벗었다. 안에는 빨간 수영복을 입고 있었다. 열기, 푸른 바다 그리고 물보라. 그녀는 수건 위에 길게 몸을 뻗었다. 그리고 한 다리를 꼰 채 가방 안에서 뭔가를 찾고 있었다―담배와 선크림―. 그는 매달릴 수 있을 만큼 매달리다가 바닥으로 뛰어 내렸다. 거칠게 숨을 몰아쉬었고 그의 얼굴에는 줄무늬 그림자가 내려와 있었다.

<center>�֍</center>

그는 좁은 해변을 따라 걷고 있었다. 조개들만이 눈에 띄었으며 하늘은 열기로 인해 하얗게 보였다. 모든 사람이 반바지에 일광욕을 즐기면서, 여행 가방과 그보다 작은 악기 가방을 들고 어울리지 않는 짙은 색 정장 차림으로 지나가는 그를 힐끔 쳐다보았다. 그는 늘 주변을 둘러봤는데, 불안해서였는지 아니면 사물들에 매혹되어 빠져들기 때문이었는지 구분하기는 어려웠다. 누군가가 다가오면 그는 땅을 쳐다보면서 그의 시선을 피하기 위해 팔을 들어 얼굴에 그림자를 드리웠다.

　부둣가에 왔을 때 그는 걸음을 멈추고 감옥에서 봤던 그 여인을 찾아봤다. 몇몇 사람이 태양 아래 누워 있었지만 그녀는 그곳에 없었다. 그는 다시 한 번 더 둘러보았다. 그리고 부

두 너머 해변에서 파라솔 밑에 수건을 펼치고 있는 그녀를 발견했다. 그녀는 삼십 대 후반 혹은 그보다 조금 더 나이 들어 보이는 남자와 이야기를 나누고 있었다. 남자는 프랑스나 유럽에서 샀을 것 같은 밝은색 반팔 셔츠를 입고 있었다. 그녀의 볼에 키스한 그는 물건들을 챙기고는 아트가 있는 방향으로 걸어왔다. 아트는 그가 그냥 지나쳐 갈 것임을 알고 있었다. 그리고 점점 멀어지는 그 남자의 모습을 시선에서 사라질 때까지 바라봤다. 그러고는 그가 아는 누군가가 해변 카페 앞에서 인도를 따라 조용히 걸어가고 있는 모습이 눈에 들어왔다. 그의 긴 다리는 바람 부는 날 말리려고 걸어 놓은 청바지처럼 펄럭이고 있었다. 아트는 짐을 챙기고 그의 뒤를 빠른 걸음으로 쫓아갔다. 그리고 그 사내의 어깨 위에 한 손을 턱 올려놨다.

— 어이, 검둥이 씨발놈아. 어디 가냐?

그자는 빠르게 돌아보면서 벌써 한 손은 뒷주머니에 가 있었고 두 눈은 분노로 이글거렸다. 하지만 아트를 보자 표정은 금세 미소로 바뀌었다.

— 어이, 흰둥이 씨벌넘⋯⋯.

— 잘 있었어, 에그Egg?

그들은 악수하고 서로의 등을 두드리며 포옹했다. 에그가 말했다.

— 니 얼굴 확 그을 뻔했다구⋯⋯. 잘 있었나? 아트.

— 그럼.

— 나왔다는 소식 못 들었어.

- 다들 몰라. 넌 어때?

- 나야 좋지. 모든 게 좋아. 나 나온 뒤로 거긴 어땠어?

- 이전 같진 않았지.

- 거기서 재키Jackie는 잘 있었어?

- 걔도 나왔어. 걔도 독종이잖아.

- 그렇지. 아무튼, 만나서 반갑네.

그는 아트의 어깨를 가볍게 툭 쳤다.

- 나도 반가웠어. 그런데 말이야……. 구할 수 있어?

- 이 인간이. 하나도 안 변했네. 나온 지 얼마나 됐다고. 우리 지금 만난 지 얼마 됐냐? 며칠? 몇 시간?

- 몇 분밖에 안 됐지.

에그가 큰 소리로 웃었다. 아트도 미소 지으며 말했다.

- 그래서 구할 수 있어?

- 나온 지 20분 됐는데 벌써 옛날로 돌아가는구먼.

에그는 고개를 절레절레 흔들었다.

- 깜빵에서 뭔 일 있었어?

아트는 미소만 짓고 있었다. 그들 근처에서 배구 경기가 시작되었다. 공을 치는 소리와 함성 지르는 소리가 그들 주변에서 들려왔다. 선수들이 공을 받기 위해 몸을 던질 때마다 모래가 튀었다.

- 다른 취미를 좀 가져 보면 어때? 배구라든지, 뭐 그런 거……. 돈은 좀 갖고 있어?

에그는 엄지와 검지로 아트의 귓불을 잡아당기며 결국 이 말을 꺼냈다.

- 없지 뭐. 외상으로 해야 돼. 제발, 에그.

- 아, 이 친구 참.

에그는 머리를 흔들었다.

- 일거리도 좀 구해 줘. 해 줄 수 있지?

아트가 갑자기 더 진지하게 물었다.

- 너, 나 깜빵 보내려고 하냐?

- 시간 얼마나 걸려?

- 내일 오후. 아니면 모레.

- 오늘 밤에 구해 줘, 에그.

- 아, 정말 안 변했네…….

- 정말 고마워.

- 알았어.

그들은 느슨하게 악수했다. 두 손은 닿자마자 서로 떨어지고 있었다.

짐을 챙긴 아트는 해변에 있던 여인에게로 돌아갔다. 그녀는 마치 빈둥거릴 수밖에 없는 환경에서 일을 해야 하는 사람처럼 꼼지락거리며 배를 깔고 누워 있었다. 좀 더 가까이 다가가자 아트는 처음으로 그녀의 외모를 자세하게 확인할 수 있었다. 중간 길이의 갈색 머리칼, 작은 코, 늘 웃는 것 같은 입술. 그녀가 보고 있던 책 위로 그의 그림자가 드리우자 그녀는 그 방향으로 시선을 올렸다. 모래 위에 있는 구두와 양말, 바지 끝동, 정장 차림으로 그녀 옆에 쭈그리고 앉아 있는 남자의 무릎이 보였다.

- 안녕하세요.

그녀는 놀람과 짜증으로 그를 올려 보면서 본능적으로 이 만남이 불평등하다는 것을 느꼈다. 그녀는 옷을 거의 벗고 있었고 그는 해변에서 어울리지도 않게 정장을 입고 있었기 때문이다. 하지만 그의 모습은 전혀 위협적이지 않았기 때문에 아마도 우스운 상황일 거라는 느낌이 들었다.

— 안녕하세요.

조용하게 그녀가 답했다. 이 말을 한 문장으로 압축해 해석하자면 "용건이 뭐예요?"였다. 그녀는 시야에 그림자 가닥을 남기고 있는 눈앞에 떨어진 머리칼 사이로 그를 쳐다봤다. 그가 뭐라고 대답하는지 기다리면서. 그녀가 머리칼을 옆으로 넘길 때 그는 땅을 쳐다보면서 모래를 한 줌 집어 들고는 다시 손 틈으로 흘려보내고 있었다. 그를 쳐다봤을 때 그의 내면에는 이미 긴장이 흐르고 있음을 눈치챈 그녀는 여성이 한 남자에게 끌릴 때 그의 손가락부터 보게 된다는 내용을 어디에서인가 읽었던 것을 떠올렸다. 이 남자는 우아함과는 정반대편에 있었다. 작은 키에 부러지고 심지어 깨끗하지도 않은 손톱, 군인처럼 짧은 머리칼에 육체 노동자의 모습을 한 그는 잘생겼지만 풍파에 닳은 모습이었다. 그녀는 손으로 빛을 가리면서 눈을 가늘게 뜬 채 그를 올려봤다.

— 날씨가…… 좋네요.

그가 드디어 대답했다. 그는 목소리를 가다듬었지만 여전히 그녀를 쳐다보지는 않았다.

그녀는 고개를 끄덕였다. 그녀의 표정은 밖에서 누군가가 문을 두드리자 문을 열었더니 완전히 처음 보는 사람이 이유

도 없이 서 있는 것을 마주한 얼굴이었다.

— 예쁜 수건이네요. 정말 예뻐요.

터무니없는 말에 그녀는 또 한 번 웃을 뻔했지만 기분을 드러내지 않고 대답했다.

— 고맙습니다.

— 음, 영국인이세요?

— 예.

대화는 이렇게 흘러갔다. 그녀는 이 상황에서 가능한 한 적게 말해야 했다. 그가 얄팍한 구실로 가능한 한 많은 친밀함을 만들려고 하지만 그가 뭔가 얻어갈 여지는 전혀 없다는 점을 기본으로, 매우 협소하게 대화를 줄여야 했기 때문이었다.

— 전 미국인입니다.

전혀 웃음도 띠지 않고 그가 말했다.

— 아, 그러세요.

그녀는 책으로 시선을 돌렸다. 책을 보면서도 그녀는 자신의 몸을 쳐다보고 있는 그를 감지했다. 그는 부서지는 파도를 바라보고 있는 양 행동하고 있지만, 그녀의 몸을 태우는 태양처럼 그의 시선이 자신의 몸으로 끌리고 있다는 사실을 그녀는 계속 느끼고 있었다.

— 전에 뵌 적이 있어요.

잠시 후에 그가 말했다.

— 어디서요?

— 여기요. 거의 매일 여기 계시잖아요. 여기 아니면 부둣

가에.

 – 전 뵌 적이 없는데요.

 – 예, 못 보셨을 거예요.

 그녀는 한쪽 팔꿈치를 세워서 버팀목으로 삼으면서 자세를 바꿨다. 그녀는 아트 쪽으로 뻗어 있던 다리를 당겨서 그와 자신 사이의 장벽으로 삼았는데 그러면서도 그 장벽이 살을 드러낸 다리라는 점을 계속 신경 쓰고 있었다.

 – 그래서, 어, 여기서 뭘 하고 계신 건가요?

 – 선탠이요.

 – 제 말은, 캘리포니아에서요.

 – 제 남편이 이곳 음악원에서 일 년 동안 강의를 하고 있어요.

 두 사람 모두 상대방을 쳐다보지 않았다.

 – 남편이요. 이런, 그건 제가 그다지 좋아하는 단어는 아니네요.

 손가락 하나로 모래 위에 도랑을 파고 있던 그가 결국 이렇게 말을 했다.

 – 방금 전에 여기 있던 분이 남편인가요?

 – 예.

 – 뭘 가르치세요?

 – 20세기 작곡법이요. 현대음악이에요.

 – 와, 현대음악이요?

 – 예.

방금 전에 바람이 불었던가? 아마도 그랬을 것이다. 바람은 모래 알갱이들을 천천히 굴러갈 수 있을 정도로, 파도 끝에서 안개 같은 물방울을 기분 좋게 날릴 수 있을 정도로 불고 있었다. 하지만 지금은 전혀 불지 않았다. 하늘에는 오로지 고요뿐이었다.

- 맥주 한 잔 갖다 드릴까요?

묻기도 전에 그는 그녀가 거절할 줄 알고 있었다.

- 아뇨, 괜찮아요.

- 커피는요?

그녀는 고개를 가로저었다. 그러면서 그의 손가락이 모래에 파놓은 사하라 문양을 쳐다봤다.

- 콜라는요?

- 아니에요.

- 차는요?

- 아니요.

- 우유를 넣은 차? 레몬티? 아이스티?

- 진짜 됐어요.

- 밀크셰이크는 어때요? 딸기, 레몬, 바나나, 바닐라⋯⋯.

- 친절하시네요. 하지만⋯⋯.

- 왜 그러세요. 절 축하해 주세요.

물어봐야 하나, 말아야 하나, 어떻게 해야 할지 망설이다가 그녀는 자신의 시선이 모래 위에 문양을 너무 쫓아가고 있다는 사실에 깜짝 놀라며 한순간 동작을 멈췄다. 그러고는 관심을 과장된 말투로 물었다.

- 뭘 축하해요?

- 알고 싶어요?

- 아뇨.

- 정말 알고 싶죠?

- 아뇨.

- 음. 정말 알고 싶으시면 제게 일어난 최악의 사건 기념일을 축하하도록 하겠습니다.

그녀는 아무 말도 하지 않았다. 움직이지도 않았다. 아트는 그녀에게 두 손을 펴 보라고 하면서 그게 뭐냐고 그녀가 묻도록 눈썹을 치켜 올렸다.

- 이게 뭔지 알고 싶지 않으세요?

- 아뇨.

- 알고 싶으시죠?

- 아뇨.

- 좋아요. 그러면 그렇게 요구하시니까 알려드리겠습니다. 바로 정확히 5년 전, 저는 한 여자와 멋진 아파트에서 저녁 식사를 했습니다. 모든 게 멋졌죠. 유리 접시에, 철사로 엮은 세련된 디자인의 의자, 스테레오, 냉장고, 모든 게 훌륭했죠.

그의 목소리는 애원과 거들먹거림, 무색무취, 그 사이 어디인가에 있을 법한 것이었다. 하지만 그는 열정에 차 있었고, 오로지 자신이 말하는 것에만 관심을 두는 사람의 목소리를 냈다. 자기 행동을 정당화하고, 약속하고, 애원하고, 자신이 한 일에 대한 책임을 부정하는 사람의 목소리를 상상한다면 그것이 그의 목소리였다.

- 그런데 그녀에게는 정말로 귀여운 작은 치와와 두 마리가 있었어요. 그 강아지들은 여기저기를 정신없이 돌아다녔지만 정말 조용했죠. 짖지도 않고 아무 사고도 안 쳤어요. 어쨌든 우린 전에 몇 번 데이트를 했지만 그녀가 날 아파트로 초대한 것은 그때가 처음이었어요. 그래서 저는 꽃, 초콜릿, 자질구레한 것들을 가져갔고 우리는 이야기하면서, 먹으면서 정말 좋은 시간을 보냈어요. 그녀는 제게 자신이 얼마나 그 개들을 사랑하는지 이야기해 줬고 나도 그 개들의 머리를 쓰다듬어 주었죠. 그리고 디저트가 나왔는데 예쁘고 값비싼 아이스크림이 여덟 가지의 맛으로 볼 안에 담겨 있는 거였어요. 저는 앞으로 몸을 숙이면서 멋지고 가느다란 다리가 달린 의자를 앞으로 약간 끌어 당겼고 투명한 테이블에 몸을 기대면서 그녀의 입술에 부드러운 키스를 했죠. 아이스크림의 차가움과 달콤함 모두가 그녀의 입술에 있었어요. 그래서 제가 마음을 담아 이야기했죠. "저녁 내내 이렇게 하고 싶었어." 그러자 그녀도 이야기하더군요. "저녁 내내 이렇게 하기를 기다렸어." 그래서 전 의자를 앞으로 더 기울였죠. 그러다가 그냥 그녀의 옆으로 가야겠다는 생각이 들더군요. 그래서 의자를 다시 뒤로 빼는데 뭔가 으깨지면서 바드득 부서지는 소리와 함께 외마디 비명이 들리는 거였어요. 그래서 뒤돌아보니, 맙소사. 제가 의자의 금속 다리로 치와와를 찔렀던 거예요. 의자 다리는 마치 케밥이나 바비큐를 꿰는 꼬챙이처럼 치와와를 관통해서 지나갔는데 그런데도 치와와는 죽지 않고 살아 있었고, 뭐랄까, 두 눈이 머리 밖으로 튀어 나오고 혀는 꼬리처

럼 흔들리고 있었죠…….

아트는 미소 지은 채 웃고 있는 그녀를 바라보고 있었다.

- 그래서 어떻게 됐어요?

웃다가 기침까지 하면서 그녀가 물었다.

- 음, 그녀는 비명을 지르며 광분했고 바닥은 온통 피투성이였어요. 그래서 우리는 소중한 치와와를 살리기 위해 의자 다리를 뽑으려고 했어요. 그러니까, 마치 서부영화에서 가슴에 활을 맞은 사람에게 하듯 말이죠. 아시죠? 그걸 뽑으려고 했어요. 그런데 꼼짝하지 않더군요.

10분 뒤 그녀는 다시 블라우스와 스커트로 갈아입고 해변 카페 테이블에 앉아 있었다. 웨이터가 병, 유리잔, 컵 등을 쟁반에 담아 테이블로 가지고 왔다. 태양은 얼음의 예리한 모서리와 곡선을 그리고 있는 얇은 유리잔을 비추고 있었고 그녀는 웨이터에게 돈을 지불했다. 잠시 책을 들여다보면서 그녀는 자신이 무슨 일에 엮인 것인지 의아했다. 그는 자기 몫까지 모든 것을 두 개씩 주문했다는 사실. 맥주 둘, 커피 둘, 콜라 둘. 그러고는 화장실로 들어가 웨이터가 음료를 들고 나올 때까지 ─그렇게 해서 그녀가 계산할 때까지─ 그 안에 있다는 사실은 너무도 뻔한 것이어서 놀랄 일이 아니었다. 정말 놀랄 일은 그녀가 결국 여기에 앉아 있다는 것이었다. 그가 그녀를 웃게 만든 순간이 전환점이었다. 어린 시절에 그녀가 짓궂은 장난을 한 자기 오빠한테 엄청 화가 나서 소리를 지르면 오빠는 이렇게 말했다. "너, 화냈어. 정말 화냈다고. 그러니까, 넌 절대 웃으면 안 돼. 뭘 하든 절대 웃지 말라고." 하지만 이

번에도 웃음은 캔에서 나오는 소다 음료처럼 그녀의 입에서 부글부글 솟아 올라왔다. 이번에도 마찬가지였다. 웃음은 그녀를 지금 이 상황에 엮이도록 만들었고 결국 그녀를 배신한 것은 그 웃음이었다. 이런 생각에 잠겨 있느라 그녀는 그가 테이블로 돌아온 것도 인식하지 못했다. 그는 자리에 앉더니 미소를 지으며 맥주를 유리잔에 따르고 병으로 이마를 문지른 다음 맥주를 한 모금 마셨다. 그리고 손등으로 그의 입술을 닦았다. 그녀는 또 한 모금 마시는 그를 바라보았다. 마치 맥주잔 외에는 세상에 그 무엇도 존재하지 않는다는 듯한 모습. 이 한잔이 그에게 주는 즐거움으로 정신을 잃을지도 모를 것 같다는 모습. 그녀는 신 레몬 한 조각을 입에 넣었다.

　— 선탠이 잘되어 가네요.

맥주병을 그녀 쪽으로 기울이면서 그가 말했다. 그의 입술에는 거품이 묻어 있었다.

　— 반대로, 햇볕을 너무 안 받으셨나 봐요.

　— 예, 그렇죠. 한동안 해를 보지 못했어요.

맥주병 목 부분의 금박지를 벗기면서 그가 말했다.

　— 어째서요?

달그락달그락 그녀는 유리잔 안의 얼음을 돌리고 있었다. 그녀의 몸짓은 늘 중요한 질문을 가능한 한 아무렇지도 않게 보이도록 만들었다.

　— 전 외국에 나가 있었어요. 그러니까 쭈욱, 어디였더라…… 덴마크였나? 노르웨이…… 그곳에 가 보셨어요?

　— 아뇨.

- 오, 그곳에 가 보셔야 해요.

맥주를 따르고 설탕을 커피에 몽땅 붓고, 여기에 크림 반 피처를 넣으면서 그가 말했다.

- 거기에선 정말 많은 일들이 벌어지죠. 피오르fjord도 그렇고 모든 게 말이죠. 그러면서도 또 추워요.

그녀는 빨대로 음료 안의 얼음을 휘저으며 바다 너머를 바라보았다. 하늘에는 새로 문을 연 식당의 이름을 허공에 쓰고 있는 비행기 한 대가 날고 있었다. 다시 테이블로 시선을 돌리자 커피를 다 마시고 새로운 설탕통을 하나 더 뜯어서 콜라 컵에 붓고 있는 그의 모습이 보였다.

- 치아가 남아 있다는 게 기적이네요.

그가 그녀를 향해 미소를 지었다. 완벽한 치아였다. 누군가가 주크박스에 음반을 얹어 놓았다. 느린 재즈곡이었다.

- 그래서, 무엇을 하셨나요? 노르웨이에서.

- 전 연주자예요.

녹은 얼음 안에 생긴 구불구불한 문양을 바라보다가 테이블 위에 물을 조금 붓고서 그가 말했다.

- 무슨 음악을 연주하시는데요?

- 재즈요.

- 재즈 연주자들은 전부 흑인 아닌가요?

- 전부는 아니에요.

* 빙하가 녹고 그 안으로 바닷물이 들어와서 생긴 북유럽의 협곡

- 그래도 최고 연주자들은 전부 흑인 아닌가요?

칼날 같은 분노가 그의 눈에서 번쩍였다. 자기 자신에게 상처를 입혔던 늘 똑같은 주장이 그것이었다. 만약 그의 삶에 하나의 목표가 있다면 그것은 그러한 주장을 단번에 몽땅 묻어 버리는 것이었다. 몇 해 전 뉴욕에서 그는 한 기자에게 비꼬는 기색이라고는 전혀 없이 이야기했다. "조만간 나는 트레인*이 될 겁니다. 프레즈가 있었고 그다음에 버드Bird가 있었고 그다음에 트레인이 나왔죠. 그다음은 바로 페퍼일 겁니다. 내 인생은 그 길로 갈 거예요. 의심한 적이 없어요." 그녀를 똑바로 바라보면서, 이 이야기를 천천히 하면서 그가 이상한 데자뷔 같은 느낌을 받은 것은 바로 이 때문이었다.

- 내 말은, 누구도 저보다 잘하지는 못한다는 거예요.

- 거기다가 겸손까지.

그녀 역시 그를 쳐다보면서 그녀의 음료 위에 떠 있는 라임과 같은 모양의 미소를 지었다. 하늘에 쓰여 있었던 글자는 사라지고 없었다.

- 재즈 좋아하세요?

- 제대로 들어 본 적은 없어요. 듀크 엘링턴 음반은 한 번 들었던 적이 있고, 찰리 파커도요…… 리처드가, 그러니까 제 남편이 재즈 음악회에 데려가겠다고 약속은 했었죠.

- 남편이 재즈를 좋아하나요?

* 존 콜트레인의 별명

- 아주 좋아하진 않아요.

그녀는 이 말을 하고 웃으면서 콧소리를 냈다.

- 그가 말하길 재즈는 규칙이 없고 너무 즉흥 연주에 의존한다고 하더라고요.

- 바로 그 사람이 음악을 가르친다고요?

그녀는 입을 다물지 못하다가 무슨 말을 하려는 듯 가는 숨을 들이마셨다. 아트는 모욕적인 느낌을 감추려고 서둘러 말을 이었다.

- 재즈 클럽 중에 한 군데는 가 보셔야 합니다. 힐크레스트The Hillcrest*라든지 아니면 다른 데라도요. 좋아하실 거예요. 저랑 가셔도 되고요.

그녀는 아무 말이 없었다.

- 글쎄요.

결국 그녀가 담아 뒀던 말을 그가 대신 해 줬다.

- 어떤 악기 연주하세요?

- 맞춰 봐요.

- 트럼펫?

- 아뇨.

- 색소폰?

- 맞아요. 그중에서 알토예요.

- 음반도 냈나요?

* 1950년대 전성기를 누렸던 LA의 재즈 클럽

- 한동안은 못 냈죠. 저 음악 들리세요?

그는 음악이 나오고 있는 카페 쪽을 가리켰다. 주변에 음악이 울려 퍼지고 있었다.

- 저게 제 연주예요.

- 정말요?

- 예.

그러자 그녀는 고개를 꼿꼿이 세우고 음악을 들었다.

- 정말로요?

- 제 말 못 믿어요?

- 저 연주를 했다고요?

- 그럼요. 누가 저렇게 블루스를 연주할 수 있겠어요.

이 말을 하고서 그는 웃었다.

- 모르겠어요. 그런데 블루스가 뭐예요?

- 블루스요? 이런, 엄청난 질문이네요. 블루스는 많은 걸 담고 있어요. 느낌도 있고…….

- 무슨 느낌요?

- 음, 그건…… 한 남자가 홀로 있다고 칩시다. 어디에 갇혀 있는 거죠. 어떤 문제에 얽혔는데 그의 잘못이 아닌데도 말이죠. 그는 애인을 생각하고 있어요. 오랫동안 그녀로부터 소식 하나 없었어요. 면회 날 다른 수감자들은 부인 혹은 여자친구를 만나려고 내려갔는데 그는 감옥에 홀로 앉아 그녀를 생각하는 거죠. 그녀가 보고 싶고, 정말 떠난 것인지 알고 싶죠. 그녀를 제대로 떠올리려고 해도 잘 떠오르지도 않아요. 오랫동안 그가 본 여자들은 벽에 붙인 사진 속 모델들이 전부

였거든요. 진짜 여인이라고는 전혀 없었어요. 자신을 기다려 주는 누군가가 있다면 얼마나 좋을까, 어떻게 내 인생은 흘러 갔으며, 내 인생은 얼마나 망가졌는지를 생각해 보는 거죠. 모든 것을 바꿀 수만 있다면, 하고 바라지만 그것이 불가능하다는 것을 알 때…… 그게 바로 블루스예요.

그의 말이 끝났을 때 그녀는 더욱 집중해서 음악을 듣고 있었다. 마치 사귀는 애인이 그의 부모님 사진을 보여 줬을 때 미묘하게 닮은 부분이 있나 유심히 들여다보는 것처럼.

- 모든 게 상처와 고통뿐이네요.

결국 그녀가 입을 뗐다.

- 그러나…….

- 그러나 뭐요?

- 그러나…… 아름다워요. 마치 눈물에 입을 맞추는 것처럼요.

얼마나 유치하게 들릴까 생각하면서 그녀는 미소를 지었다.

- 정말 저걸 연주한 게 맞아요?

- 믿으라니까요.

- 저야 그쪽을 모르죠. 어떻게 믿겠어요.

- 저를 알 필요가 없어요. 믿으면 돼요……. 들어봐요. 저게 제 목소리고, 내 손이고, 내 입이에요. 모든 게요. 저예요.

그는 재킷을 벗었다. 그의 팔에 그려진 전문가의 타투가 그녀의 눈에 들어왔다. 이제 그가 다르게 보였고 들리고 있는 음악의 원천을 찾은 느낌이었다.

그녀가 바라보고 있을 때 그는 마치 그녀의 무릎을 만질 것처럼 움직였다. 하지만 무릎에 손이 닿질 않았고 그의 손은 그녀의 피부에서 한 뼘가량 떨어진 곳에서 맴돌았다. 그녀와의 거리를 유지하면서 그의 손은 그녀의 다리 위에서 움직였는데, 그 그림자는 그녀의 허벅지를 애무하는 것처럼 보였다.

─ 제가 한 여인과 이렇게 가까이 있은 지가 얼마나 됐는지 알아요?

하지만 그녀는 완전히 멈춘 상태로 앉아 있었다. 아무것도 요구하지 않은 채 그의 뒤편에 있는 해변에서 두 어린이가 헛되게도 바람도 없는 공중에 연을 날리려고 애쓰는 모습을 보고 있었다. 그러는 사이에 그의 손은 계속 움직여 그 그림자는 그녀의 다리를 조금씩 타고 올라가 치맛단 쪽으로 가서 배 위로 올라갔다. 음악은 점차 사라졌고 멀리서 들리는 파도의 박동만이 들렸다.

─ 남자가 여자를 강렬히 원하면, 여자도 남자를 원하게 되죠.

그가 말했다. 그 말과 함께 그림자는 아주 조금씩, 전혀 움직이지 않는 것처럼 천천히 움직이고 있었다.

─ 때때로 그렇다는 거예요. 늘 그런 건 아니고.

그림자는 그녀의 가슴 위를 지나 목으로 향했다.

─ 늘 진리일 필요는 없어요. 지금이면 족하죠.

─ 때때로 남자가 여자를 원하고 있다는 사실을 알게 되면 그것 때문에 여자는 남자를 경멸하게 돼요. 다른 경우엔, 그렇죠, 여자가 남자에게 모든 걸 허락할 수도 있어요. 왜냐

하면 남자의 고통을, 그의 갈망을 생각하면 견딜 수가 없거든
요. 그건 너무도 섬뜩한 일이죠. 그래서 남자의 연약함은 일종
의 힘이 되고 여자의 모든 힘은 연약함이 되는 거예요. 어느
날에는 그것이 다르게 될 수도 있지만요. 여자가 어디에선가
한 남자를 보고서 그녀가 그를 원할 수도 있어요. 하지만 지
금은 누군가가 여자를 원하고 있는 것이고 그가 얼마나 그녀
를 원하고 있는지를 그녀는 알아야 해요.

　그의 그림자가 그녀의 한쪽 얼굴 위에 있다가 그의 손은
점점 더 가까이 다가가 그녀의 머릿결을 만져서 한쪽 귀 너머
로 넘겨 주었다.

　― 그래서 지금. 내가 얼마나 당신을 원하는지 아시나요?

　그는 그녀의 선글라스 잡고 살며시 벗겨서, 선글라스의
다리로 그녀의 얼굴선과 입술을 타고 내려왔다. 그녀가 눈을
가늘게 뜨고 바라보았고 그는 선글라스를 그녀 쪽으로 조용
히 내려놓았다.

　― 아니요.

　― 그럼 어떻게 하면 좋을까요. 내 눈에 당신이 어떻게 보
이는지 말해 볼까요? 당신의 발목, 정강이, 다리에 대한 이야
기를 할 수 있어요.

　그는 엉성하게 흉내 낸 영국 발음으로, 과장된 몸짓으로
말을 이어갔다.

　― 내가 화가라면 당신의 가슴과 머릿결을 그리겠지요. 햇
빛이 당신의 목을 어떻게 비추는가를…….

　― 됐어요.

하지만 그녀는 미소를 보내면서 아직 웃을 수 있는 여지가 있음을 보여 주면서 그를 안심시켰다.

– 아니면 내가 당신께 하고 싶은 걸 말해 볼까요? 내가 당신을 팔에 안고 얼마나 키스하고 싶은지 알아요? 내가 얼마나…….

– 그런 게 아니에요.

그녀는 머리를 가로 저었다.

– 하지만 내가 말하면 들을 거죠?

– 예.

– 당신을 얼마나 원하는지 들을 거죠?

– 예.

그들은 서로를 바라봤다. 그다음 그는 옆에 내려놨던 케이스로 손을 뻗었다. 그중 하나를 열어 재빨리 알토 색소폰을 조립하고 키key* 위로 가볍게 손가락을 놀렸다. 그의 뒤편 해변에서는 아이들이 여전히 연을 날리려고 애를 쓰고 있었고 그녀는 그 아이들을 바라보았다. 그가 연주한 첫 음은 너무 부드러워 그의 뒤편에서 파도가 밀려오는 소리에 거의 들리지 않을 정도였다. 그다음 소리는 그의 어깨 너머로 날아오른 빨간 연처럼 파도 위로 깔끔하게 비상했다. 그는 눈을 감고 연주했고 반면에 그녀는 온기 있는 하늘에 떠 있는 연을 바라보았다. 잔잔한 바람에도 약간씩 흔들거리는 연은 계속 높이 날기

* 목관악기에서 음을 만들어 내는 버튼

에는 부족해 보였고 연을 조심스럽게 잡아당기고 있는 실은 너무 가늘어 잘 보이지도 않았다. 하지만 몇 분 안에 연은 머리 위로 높이 날아올랐으며 연 끝에 달려 있는 긴 꼬리는 유유자적하게 흔들리고 있었다.

그가 잠깐 눈을 뜨자 음악의 무아지경에 빠져 있는 그녀가 보였다. 그는 다시 눈을 감고 더욱 강렬하게, 생생하게 기억하는 그녀의 얼굴을 그리며 음악을 통해 그녀를 불렀다.

그는 다시 눈을 떴다. 한 악절에서 여전히 잘 되지 않는 무엇이 있다는 것을 알고 있었고 전에도 그는 이미 여러 번 실수한 적이 있었기 때문이었다. 그의 손은 자신이 알고 있는 몇 개의 음을 계속 습관적으로 연주했는데 그것은 그녀에게 들려주기에는 적절치 않았다—너무 쉽고, 뻔한 음들이었다—. 하지만 그는 계속 그 자리에서 연주했고 그 곡은 그녀를 둘러싸고 스스로 모양새를 갖춰 나가고 있었다. 그리고 곧 그 곡은 그녀가 가장 좋아하는 드레스처럼 완벽하게 그녀와 어울리게 되었다. 그는 벽의 사진을 바라보며 2층 침대 위에 색소폰을 올려놨다. 그의 머릿속은 금속과 금속이 맞부딪히는 교도소의 소리로 가득했다. 그는 다시 감옥 안을 서성이며 달력을 쳐다봤다. 마치 감옥 열쇠라도 되듯이 색소폰을 들고 해변과 하늘의 공간과 빛과 파도의 물결이 감옥 안을 가득 채우게 하려는 듯 긴 음들을 불기 시작했다.

- 어이, 왜 멈추는 거야? 아트.

에그가 위의 침대칸에서 물었다.

- 멋졌는데……. 진짜 멋졌다구.

- 맞아, 멋진 곡이 될 거야.

- 뭐에 관한 곡이야? 제목이 뭐야?

- 나도 몰라. 내가 만나 본 적이 없는 사람에 관한 곡이야. 여기서 나가면 벌어질 일에 관한 곡일 수도 있고. 그럴 수도 있겠지.

- 멋진데.

- 아직은 아니야. 아직은 어떤 여자에 관한 곡이라고 할 수도 없어.

- 음, 아냐. 확실히 내겐 화끈한 여자로 들렸어. 하나 더 해 봐, 아트…….

- 좋아, 어떤 곡을 듣고 싶어?

- 뭐든. 발라드. 그 안에 사연이 담긴 거. 부드러운 곡. 정확히 210일 하고 반나절이 지나서 여기서 나가면 내 검은 손이 즉각 만지게 될 아름다운 젖은 보지 같은 곡 말이야.

- 야, 너 같은 껌둥이 씨발놈이 만질 수 있는 보지는 꼬리하고 발톱이 달린 진짜 좆같은 개보지밖에 없다구.

- 하하하 개보지. 정말 좆같구나. 그걸 제목으로 곡 하나 써 보면 어때? 〈개보지 블루스Dog Pussy Blues〉 말이야. 하하하……! 너하고 나하고 제목에 대한 저작권을 나눠야 해.

- 에그, 이 곡이 네게 갖다 바칠 똥이라 이거지?

- 아냐, 내가 농담한 거야. 멋진 곡이라구. 멋졌어. 똥 아냐. 네가 여기서 나가서 진짜로 멋진 이 곡들을 연주하면 라디오에 출연하게 되고 한 녀석이 '아트 페퍼의 연주였습니다'라고 소개하겠지. 모르지. 이 곡에 여자 이름이 제목으로 붙

으면 내가 사람들에게 이야기할 거야. 내가 이 곡을 처음 들은 니미씨발놈이다. 우리가 같이 깜빵에 있을 때 걔가 이 곡을 썼단 말이야!

ㅡ 물론이지, 에그.

아트는 미소를 지으며 에그가 담배를 놔둔 작은 금속 탁자로 걸어갔다. 담배 옆에는 카드 한 벌이 놓여 있었다. 그는 담배 한 개비를 꺼낸 뒤 카드 한 벌을 두 쪽으로 쪼갰다. 다이아몬드 에이스. 그것은 창살을 통해 본 하얀 하늘. 그 위에 뜬 빨간 연이었다.

✖

샌 쿠엔틴 잿빛 형무소의 피로감은 그를 아트 페퍼의 생애를 그린 영화에서 몇 장면을 연기하는 배우처럼 느끼도록 만든다. 콘크리트 감시탑의 감시원들, 서치라이트, 소총, 개들. 늘 존재하는 폭력의 가능성. 회색 벽, 음식을 기다리는 긴 줄. 플라스틱 식기에 같은 음식을 담아 수 천 명의 남자들이 먹어대는 소리.

누군가는 캐그니James Cagney˙가 죄수의 수호성인라고 그에게 말한다. 영화 속 인물의 감정에 너무 깊이 빠져들었을 때 캐그니는 자신이 더 록The Rock, 그러니까 앨커트래즈섬에 간

˙　미국의 1930년대를 대표하던 배우

혀 있는 상상을 했다는 것이다.

그는 운동장에서, 흑인 재소자들이 몇 명 모여 있는 곳 옆에 서서 시간을 때우고 있다. 벽은 운동장 끝까지 그림자를 드리운다. 그 그림자는 어느새 운동장 밖으로 나가 낮 햇살이 천천히 저무는 것과 뒤섞여 버린다.

– 교도소란 이런 거지.

아트의 오른편에서 들리는 목소리다.

– 밖에 있든 안에 있든 말이야.

아트는 고개를 돌려 그에게 말을 거는 사내를 쳐다본다. 전에도 본 적이 있는 흑인이다. 모두가 두려워해서 누구도 건드릴 수 없는 사내다. 피부는 햇빛을 빨아들이고 있고 바라보는 두 눈동자는 타오르고 있다. 아트는 그와 시선을 마주치지 않는다.

– 아트 페퍼요?

– 맞소.

– 연주자.

– 응.

– 알토. 위대한 알토 연주자.

– 어쩌면.

– 그리고 약쟁이.

– 그것도 맞네.

흑인 사내는 아트를 바라본다. 아무것도 드러내지 않는 그의 얼굴에서 흑인은 아트 안에 담긴 영혼을 발견하려고 한다. 두 눈을 바라보자 이미 그곳에는 실패의 회색 얼룩이 모

습을 드러내 놓고 있다.

　- 연주하는 걸 전에 몇 번 봤소.

　- LA에서?

　- 응. 연주 정말 잘하시더군.

　- 고맙소.

　- 백인치고는.

흑인은 이 말을 하면서 아트를 가까이에서 바라본다. 하지만 그의 얼굴은 아무것도, 공포도, 반항도, 자긍심도, 그 무엇도 드러내지 않는다. 이제 그의 몸은 일종의 작은 감옥이 되어 있다. 수감 기간은 그가 늘 자신을 감추는 방식으로 진화했다는 사실을 의미했고 그래서 칼로 그를 찌르더라도 그 칼은 치명적인 기관을 건드리지 못할 것이다. 그의 얼굴은 교도소의 벽처럼 비어 있다. 그것은 그가 홀로 남았다는 사실을 가장 잘 표현한다. 수년 후 그의 음색은 자기방어적인 성격으로 진화할 것이며 늘 완벽함으로 자신을 봉인해 놓을 것이다. 이제부터 그가 연주하는 모든 것은 감옥의 비애와 그곳에서 그가 배우고 느낀 것들이다.

　- 연주하던 게 그립소?

　- 당연하지.

　- 얼마나 됐소?

아트는 고개를 저으며 미소만 짓는다.

흑인 사내가 아프로Afro* 헤어스타일에 겁먹은 눈동자를 한 깡마른 친구에게 이야기하자 이 친구는 빠른 걸음으로 운동장을 질러간다. 몇 분 뒤 그는 칙칙해 보이는 알토 한 대를

들고 온다. 그것을 흑인 사내에게 건네자 그는 그것을 다시 아트에게 건넨다.

－뽕 가게 좀 해 줘.

－일 년 동안 악기는 만져 보지도 못했소.

－그래서 이제 기회가 온 거요.

－아직도 할 수 있을지 모르겠네.

－할 수 있다구.

색소폰이 아트의 팔에 안긴다. 그것을 수직으로 세우자 그는 죄수복 단추에 부딪히면서 달그락거리는 색소폰의 키들을 느낀다. 그림자가 그의 몇 미터 앞으로 기어들어 왔다. 그는 햇볕을 피해 시원한 그늘로 위치를 옮겼다. 몇 개의 스케일을 분 뒤 그는 단순한 멜로디를 불기 시작한다. 그가 잘 알고 있는 것, 익숙한 마우스피스, 익숙한 핑거링 등 자신의 방식을 느낄 수 있는 멜로디다. 느린 연주다. 근처에 있던 몇몇 사내들이 손가락을 튕긴다. 밝은 운동장에서 가볍게 장단을 맞추는 발이 그의 눈에 들어온다.

몇 분 동안 오로지 멜로디만을 연주하다가 이제 그는 선율에서 벗어나기 시작한다. 처음에는 조심스럽게, 자기 자신을 잃지 않기 위한 신중한 연주다. 누군가가 그의 이름을 말하는 것이 들리고 왁자지껄한 소리가 조금씩 사그라지더니

* 1970년대 미국 흑인 사회에서 유행하던 곱슬곱슬하고 둥근 모양의 머리

점점 더 많은 사람이 운동장에서 그의 음악을 듣고 있다는 사실이 느껴진다. 운동장에 수감자들이 흩어져 있는 방식에서 공간의 완벽함이 엿보인다. 비록 그는 여전히 멜로디를 연주하고 있지만 그것은 마치 점점 더 장벽 안에 갇히게 되는, 움직일 공간마저 줄어드는 무엇처럼 느껴진다. 결국에 그 선율이 할 수 있는 것은 통곡하는 것, 작은 감옥 벽에 머리를 부딪고 흐느끼는 누군가가 되는 것뿐이다.

죄수 중 한 명이 그에게서 영혼을 끌어 내는 것 같다고 속삭인다. 그 옆에 있던 늙은 흑인이 머리를 가로저으면서 말한다.

- 아냐, 그는 자유를 얻을 거야.

뒤틀린 음들의 일진광풍이 불었지만 솔로로 나갈 것 같은 기색은 보이지 않는다. 누구도 움직이지 않는다. 죄수들은 있던 그 자리에, 아트의 주위에 그냥 서 있다. 그는 캔버스에 쓰러졌다가 정신을 차리려고 애쓰는 권투 선수처럼 보인다. 마치 부러진 이처럼 불분명한 음들을 뱉어 내더니 심판의 카운트를 사다리로 삼아 자신을 일으킬 준비를 하고 있다. 죄수들은 듣고 있다. 그리고 그들은 그의 음악이 고귀한 것은 아니지만 위엄, 자기 존중, 자부심 혹은 사랑보다 더 깊은, 영혼보다 더 깊은 무엇에 관한 것임을 알고 있다. 그것은 단순한 육체의 복원이다. 지금으로부터 세월이 흐른 후 그의 육체가 계속되는 고통의 저장고가 되어 갈 때 아트는 이날의 교훈을 떠올릴 것이다. 일어설 수 있다면 연주할 수 있고, 연주할 수 있다면 아름답게 연주할 수 있다.

그런데 순간적으로 그는 비틀거린다. 무엇을 연주하고 있는지 잊은 채, 카운트의 여덟, 아홉 번째 난간을 붙잡는다. 그러더니 모든 것을 불러 모아 가장 높은 음을 향해 오른다. 결국 그 음에, 아주 정확하게, 도달한다. 깨끗하게 날아오른다. 도약의 가장 높은 곳에서, 중력이 다시 작동하기 전에, 완벽한 무중력의 순간, 찬란하고 명징하고 고요한 순간이 온 것이다. 그러고는 다시 떨어진다. 아름다운 곡선을 그리면서. 블루스의 깊은 탄식 속으로 잦아들면서. 수감자들은 지금까지의 연주가 내내 무엇이었는지를 깨닫는다. 추락하는 꿈.

연주가 끝나자 그는 땀에 젖어 있다. 경련이 서서히 진정될 때처럼 그는 고개를 가볍게 끄덕인다. 음악을 듣고 있던 수감자들의 침묵이 그를 둘러싼다. 수감자들의 침묵뿐만이 아니라 바라보고 있던 교도관들의 회색 침묵도 함께 있다. 야경봉만이 그들의 단단한 손바닥을 4분의 4박자로 두드리고 있다. 콘크리트를 밟고 지나가는 군화 소리. 미세한 모래 알갱이가 부서지는 소리. 그 소리도 곧 들리지 않는다.

박수도 없다. 매 순간이 누군가의 첫 박수가 들리기 직전의 순간처럼 느껴진다. 하지만 박수 대신에 긴 침묵의 음만이 존재한다. 그곳에는 결코 없는 낭떠러지처럼 끝없이 이어진다. 운동장에 이제 침묵만이 있다는 것을, 교도소 작업실에서 철로의 기계들이 내는 소리만이 들린다는 것을 모두가 알고 있다. 아울러 그 침묵은 음악에 대한, 집단적 의지의 행위에 대한 감사라는 점을, 그리고 그 침묵 안에는 사라지지 않는 위엄이 늘 존재한다는 사실을, 비명과 고함이 얼마나 쉽게

부서질 수 있는지를 모두가 인식하고 있다. 동시에 침묵은 가시적인 것이다. 시간에 포착되어 있다. 아무도 움직이지 않는다. 왜냐하면 이와 같은 장소에 침묵이 존재하도록, 시간이 멈추도록 하기 위해서다. 뭔가는 반드시 침묵을 깨뜨린다. 그러면 시간은 다시 흘러간다. 교도관들은 갑자기 생성된 바리케이드와 같은 순간이 쌓여 가면서 긴장이 고조되어 감을 느낀다. 바리케이드를 통과하려고 하면 폭동을 유발할지도 모른다. 침묵은 군불을 땐다. 그 시간이 길수록 열기는 높아간다. 그보다 과격한 폭력은 결국 소음으로 폭발해서 터져 나올 것이다. 침묵은 금속과 고함과 불꽃의 굉음이 된다. 소총 안전핀을 제거하는 소리만으로도 폭동을 촉발하기에 충분하다. 그것은 마치 시계 초침의 첫 움직임처럼 작동해 현실을 일깨우고 시간을 흐르게 한다. 침묵은 천천히 넓어져 가는 지평선, 멀리 보이는 풍경과도 같으며 교도소의 벽을 무의미하고 사소한 것으로 만든다. 아무도 주목하지 않는, 상관없는 존재처럼 되어 버린 교도소장이 사무실에서 나와 그늘 속에 조용히 서 있다.

수감자들은 한 장의 지도를, 그들의 시선으로 만든 등고선을 형성한다. 그 등고선은 조용히 숨을 몰아쉬고 있는 한 인물의 윤곽을 그려 낸다. 그는 팔에 녹슨 알토 색소폰을 안고서 목을 가다듬으며 그의 손을 입가로 올리고 있다.

✖

1977년. 그는 처음으로 뉴욕 뱅가드 무대에 섰다. 쉰두 살이고 고통의 늪을 빠져나와 연주하고 있다. 그곳을 통과한 그는 색소폰을 마치 목발처럼 움켜쥐고 있다. 내장을 찌르는 분노와 고통이 들락거리면서 그들은 몸 내부에 깊이 묻히게 되었고 그들을 묻어 놓은 마비는 늘 조금씩 남아 있다.

몇 년 전 그는 자신이 연주하고 있는 것이 어떤가에 대한 생각에 사로잡혀 있었다. 자신의 테크닉을 의식하게 되고 그것이 연주에 방해가 되자 오히려 안심했다. 왜냐하면 자신의 연주를 갑자기 의식하는 과정 속에서 그는 단순히 연주하는 것, 그러니까 그가 하고 있는 행위에 대해 최소한으로 의식할 때 최고의 연주가 나온다는 것을 의미했기 때문이다. 그리고 어떤 지점에 이르자 연주는 테크닉에 대한 자연스러운 망각 상태가 되었다. 이제, 자신의 만년에 이르렀다는 사실을 알고 있는 그는 음악에 완전히 몰두하는 단계에 이르렀고 자신에 대한 의식을 일상적으로 벗어나 거의 자동적으로 스스로를 넘어서서 연주한다. 모든 음이 블루스의 위안을 담고 있으며 심지어 단순한 악절도 마치 위대한 진혼곡처럼 듣는 이의 마음을 찢어 놓는다. 이 점을 인식하자 그는 오랫동안 의아해하고, 의심하고 갈망해 온 점에 대해 확신에 가까운 것을 느낀다—인생을 조졌던 행위에도 불구하고 그의 재능은 탕진되지 않았다는 것—. 한 사람의 예술가로서 유약함은 그에게 핵심적인 면이었다. 연주에서 그것은 힘의 원천이었다.

6월에 로리Laurie*는 아트가 참여하고 있는 메타돈 프로그램 methadone program**을 시행하고 있는 병원의 정신과 과장과 면담을 준비한다. 모던 재즈의 역사는 이처럼 병실에서 생을 마감하는 연주자들의 역사다. 흰색 벽과 의료진의 가운은 어둠과 음악으로 채워진 밤의 세계를 부정하는 듯하다. 심지어 의사가 이야기하는 중에도 아트는 그가 말하는 내용을 잊어버린다. 일 분마다 몇 초씩 잠이 드는 것 혹은 그렇게 해서 시간 속에서 몇 장면씩을 도려내는 것과도 같다. 그는 밤에 잠을 이루지 못해 왔다. 그래서 마치 하루의 시간 리듬이 빨라져서 의식이 있는 몇 분과 30초 동안의 잠이 수시로 반복된다. 깜빡거림. 코카인, 헤로인, 메타돈 그리고 싸구려 와인 하루 4리터. 결국 그의 몸은 남용으로 금이 가고 그들에게 지배된다. 병과 수술은 그에게 손상과 공포를 남겼다. 비장脾臟은 파열되어 들어냈고 그 후에도 폐렴, 탈장, 간 질환, 위 손상이 이어졌다. 배는 부풀어 올랐다. 마치……

 – 마치 무엇처럼 부풀었나요? 페퍼 씨.

 – 마치, 아시잖아요. 쓰레기를 담은 검은 봉지처럼요. 그

* 아트 페퍼의 세 번째 부인

** 헤로인 중독자에게 메타돈을 주입해서 헤로인 중독으로부터 벗어나게 하는 치료법

중 하나가 찢어지면 모든 쓰레기, 똥 같은 것들이 그 속에서 쏟아져 나오는 거 말이에요.

의사는 안경을 벗어 짧게 깎은 앞머리를 쳐다봤다. 아무 것도, 하물며 자기 연민과 고통도 없는 두 눈. 두들겨 맞은 듯한 얼굴을 살펴보던 의사는 어떻게 해서 모든 약물 중독자들에게 이와 같은 현상이 벌어지는지를 생각한다. 얼굴이 갑자기 무너져 내리는 시점이 오고 매우 늙어 버린 모습을 보인다—단지 실제보다 몇 살 더 먹은 모습이 아니라 백 살은 된 것 같은 얼굴—. 사실상 그들은 불멸의 모습을 보이기 시작한다.

거의 반사적으로 페퍼는 방의 찬장을 훑어보면서 혹시 알약, 캡슐 병, 파우더 병이 있는지를 살핀다. 의사는 질문을 통해 무엇도 얻지 못하고 있다. 질문은 더욱 간단해져야 한다. 더 간단한 질문만이 어떤 응답을 끌어낼 수 있다. 무엇이든. 그를 넘어서는 것이든 혹은 너무 깊이 묻어 놓아 다가갈 수 없는 것이든. 45분 뒤, 질문은 거의 묻는 내용이 없는 단순한 것에 이른다.

– 페퍼 씨, 지금이 몇 월이죠?

그는 바깥 온도를 생각하고 따뜻하고 온화하고 투명한 푸른 하늘을 기억해 내지만 이 기억이 오래전의 다른 기억에 관한 기억인지 확신할 수가 없다. 그는 4월이라고 내지르고 싶은 충동이 들었지만 그의 입 저 깊은 곳에서 형성된 단어대로 그의 마음이 바뀐다.

– 3월?

의사는 잠시 멈췄다가 다음 질문으로 넘어가려고 한다.
하지만 아트는 기침을 하며 가로막는다.

　- 내가 말한 게 맞았나요?

그러고는 키득키득 웃는다. 의사는 이 남자 목소리에 있
는 약쟁이 특유의 느린 말투에 쉽게 신경이 거슬린다. 그는 스
스로에게 도움을 줄 말을 하는 데 신경을 거의 쓰지 않는다.
자신에게 벌어진 모든 일은 원하는 대로 된 것이다.

　- 누가 미국의 대통령인가요?

긴 침묵이 흐른다. 창문으로 바람이 들어오자 먼지 앉은
흰 블라인드가 달그락거리는 소리만이 방 안을 채운다.

　- 까다로운 질문이네요.

정답이 진료 기록부나 유리로 만든 문진 밑에 숨겨져 있
다는 듯이 책상 쪽을 바라보던 페퍼가 대답한다. 유리 문진
은 프리즘을 통해 그의 얼굴을 길게, 한쪽 눈은 무시무시하
게 크게 반사하고 있다. 대통령의 이름들이 하나하나 그의 머
리를 스쳐 지나가지만, 새 떼처럼 너무 빨라서 하나에 초점
을 맞출 수가 없다. 그는 정답을 희미하게 알고 있기에 특정할
수 없다. 의사는 그를 기다리고 지켜보면서 이 남자 사고의 느
릿하고도 기이한 움직임에 매료되어 있다. 그리고 특이한 감
정이입으로 그의 마음이 방황하다가 질문에 대한 대답에 자
신도 확신하지 못하는 순간을 발견한다. 의사가 대통령 이름
에 대해 다시 한 번 확신했을 때 그는 아트가 완전한 자기 강
박증 환자라고 생각한다. 그가 그런 걸 기억하지 못하는 까닭
은 어쩌면 자기감정 바깥에 있는 그 무엇에 대해서도 그가 관

심을 가질 수 없기 때문이다. 이 강력한 자기 집중은 그가 이 기적이라는 단순한 사실로 밀어낼 수는 없다. 그 이상의 것이다. 이를테면 모든 것에 대한 무관심의 진공상태가 자기 자신을 제외한 모든 걸 빨아들이는 상태.

동료들은 이 남자가 위대한 연주자이며 예술가라고 그에게 이야기했다. 그래서 의사는 어떤 종류의 음악인지, 어떤 종류의 예술인지 그리고 그것이 이 진부한 사람을 위대함의 경지로 끌어 올릴 수 있지 않을까, 궁금했다. 재즈. 한동안 그는 이 단어가 그의 머릿속을 맴돌도록 놔두었다. 그러고는 손을 쥐고 기침을 한 뒤 맞은편에 앉은 그에게 시선을 고정하고 물었다.

- 페퍼 씨, 재즈가 당신에게 무얼 의미하는지 말씀해 주실 수 있으세요……? 제 말은, 당신 개인에게 말입니다.

- 내게요?

- 예.

- 음……. 내, 내 생각엔……새Bird, 매Hawk, 기차Train, 대통령Pres…….

그는 말도 안 되는 이 단어들을 혼자 중얼거린다. 마치 일종의 기도문인 것처럼. 의사는 눈을 가늘게 뜨고 그를 바라보다가 이 무작위적인 단어의 조합이 실제로 어떤 정보를 담고 있을지도 모른다고 인식한다.

- 뭐라고요?

- 다른 캣들도 좀 더 있어요. 아참, 방금 대통령 이름이 생각났어요. 프레즈. 레스터. 레스터 영.

의사는 화가 난 듯이 그를 쳐다보다가 한숨을 뱉고서는 지금 자기 입장에서 더 이상 노력해 봤자 결국 쓸모없을 것이라고 확신했다. 의사는 이 사람이 실질적으로 사고 정지의 가수면 상태에 이르렀다고 판단했다.

면담은 의사의 의자가 리놀륨 바닥 위에서 소리 없이 뒤로 미끄러지면서 끝났다. 진료 기록을 뒤적이는 것은 회의장 악수처럼 형식적인 행동이다. 그는 조용히 앉아 있던 부인에게 몇 가지를 설명한다. 부인은 남편이 지금이 몇 월인지를 모르는 것이 세상에서 가장 자연스러운 일이라도 된다는 듯 매번 미소만을 짓고 또 지었다. 반면에 환자 자신은 다시 좀비가되어 방 안을 훑어보고 있다.

의사는 평소보다도 더욱 알아보기 힘든 글씨로 공책에 몇 가지를 휘갈겨 적는다. 그 가운데는 이 환자가 녹음했다는 음반 몇 장을 잊지 말고 들어 봐야 한다는 메모도 포함되어 있었다.

– 그래서 우리가 연주할 곳이 정확히 어디죠, 듀크?

도시로 진입하는 신호등 앞에서 멈춰 선 해리가 물었다.

– 몰라, 해리. 난 자네가 알고 있다고 생각했는데. 내가 아는 건 그 동네 이름뿐이야.

– 오, 듀크……. 정말이에요? 이거 또 사고 쳤네요.

– 계속 가 보자구. 포스터가 보이거나 우연히 우리 멤버 한 놈을 만나겠지.

그들은 거리 광고판, 공동주택, 철로, 술이 넘쳐나는 바의 어두운 입구를 지나치며 달렸다. 차고 앞에 달린 장식용 깃발들이 마치 그들을 환영하듯 빨간색과 흰색을 깜빡이고 있었다. 신호등은 대륙의 하늘 밑에서 흔들리고 있었다.

그곳은 먼지 냄새가 날리고, 슬픈 공장들이 늘어선 쇠락한 도시였다. 마주치는 간판의 대부분은 '폐업', '임대 중'이라고 쓰여 있었다. 포스터가 붙어 있는 벽을 10분 동안 찾다가 해리는 은색 출입문의 한 식당 앞에 차를 세웠다. 그리고 길을 묻기 위해 그곳으로 들어갔다. 전에도 종종 두 사람은 상

대방이 정확한 공연 장소를 알고 있을 것이라고 짐작하는 실수를 저질렀고, 그때마다 그들은 지금처럼 혹시 오늘 밤 듀크 엘링턴의 공연이 열리는 장소를 아는 사람이 있는지 아무 장소나 들어가 묻곤 했다. 보통은 누군가가 알고 있었지만 —때때로 그를 알아보기도 했다— 저녁 식사를 하고 있는 사람들은 종종 고개를 천천히 가로저으며 되물었다. "듀크가 누구요?" 이 마을도 그런 마을 중 하나일 거라고 추측하면서 듀크는 식당 안으로 들어가는 키 큰 해리의 뒷모습을 바라봤다.

기다리는 동안 듀크는 차 안의 거울을 자기 쪽으로 돌려서 캥거루 주머니처럼 부풀어 오른 눈 밑 주름과 턱 주변으로 매일 돋아나는 까칠한 수염을 살펴봤다. 지금으로부터 30분, 최대한 한 시간 내에 호텔에 도착해야 한두 시간 자고, 뭘 좀 먹고 공연을 시작하고 마칠 수 있다. 만약 기회가 된다면 그는 새벽에 라디오에서 듣고서 계속 머릿속을 맴도는 새로운 작품을 작곡할 수 있는 시간을 한 시간 정도 마련할 것이다. 그는 작곡을 시작하자마자 끝냈던 적은 없지만 그는 이 작품의 바탕이 될 친구들—프레즈, 멍크, 어쩌면 콜먼 호킨스 혹은 밍거스—을 떠올리고 있었고, 그런 종류의 음악을 만들고자 했다. 어떻게 시작하고 누구와 함께 시작하는지 결정하는 것. 그 점이 어려운 부분이었다. 그는 모든 가능성을 살펴봤지만 버드Bird, 프레즈, 호크, 그 누구도 그가 원하는 전망을 가져다주지는 못했다. 충동적으로 그는 무작위로 작업해 봐야겠다고 생각했다. 라디오를 켜고 그 순간에 나오고 있는 음악의 연주자와 시작하는 것이었다. 결국 이 곡의 아이디어는 라

디오로부터 처음 얻은 것이다. 만약 좋아하지 않는 연주자의 음악을 처음으로 듣게 되면 그 곡은 무시하고 적절한 인물이 등장할 때까지 계속 다이얼을 돌리는 방법. 미친 방법이지만 알게 뭐람. 그는 시도하기로 마음먹었다. 누가 나올지 궁금해하면서 그는 다이얼을 돌렸다. 그리고 도입부만으로도 누구의 곡인지 즉각 알아차렸다. 〈카라반Caravan〉*. 거울을 보자 답이 보였다. 그를 쳐다보면서 웃고 있는 피곤한 얼굴이 다가오고 있었던 것이다. 순간 듀크도 해리를 바라봤다. 그는 여전히 웃으면서 식당을 나와 차 쪽으로 걸어오고 있었다.

　─ 완전히 다른 동네로 왔어요, 듀크……

* 　듀크 엘링턴과 그의 트롬본 주자 후안 티졸의 작품

후기: 전통, 영향 그리고 혁신

1

조지 스타이너George Steiner *는 그의 저서 『실제로 존재하는 것들Real Presences』에서 "모든 미술, 음악, 문학에 관한 이야기가 금지된 사회를 상상해 보라"[1]고 우리에게 요구한다. 이러한 사회에서는 햄릿이 미쳤는지 혹은 미친 척한 것인지를 이야기하는 글이 존재할 수 없으며, 최근의 전시회, 소설에 대한 리뷰도 있을 수 없고, 작가 혹은 예술가에 관한 프로필도 존재하지 않을 것이다. 삼차 문헌(논평에 대한 논평)은 고사하고 이차 문헌 혹은 첨가된 논의 같은 것도 있을 수 없다. 그 대신에 우리가 갖게 되는 것은 "작가와 독자의 공화국"이다. 여기에서는 직업적 의견 제시자의 완충 없이 창작자와 청중이 직접 만난다. 일요일판 신문이 실제 전시회의 경험을

* 미국의 문예 비평가

대체해 주는 역할을 한 것에 반해 스타이너가 상상한 공화국에서 리뷰 페이지는 공개, 출판, 발매된 예술의 카탈로그 번호, 안내 등의 목록이 자리를 채운다.

이런 공화국은 어떻게 될까? 논평의 오존층이 소멸함으로써 예술은 고통받을까? 스타이너가 이야기했듯 그렇지는 않을 것이다. 왜냐하면 말러Gustav Mahler 교향곡에 대한 각각의 연주도 그 교향곡에 대한 (이를 선호한 지역에서는 한동안 인정받는) 비평이기 때문이다. 하지만 평론가와는 달리 연주자는 "해석의 과정에서 자신의 존재를 쏟아붓는다."[2] 이러한 해석은 자동적으로 책임을 지게 된다. 왜냐하면 연주자는 자신의 연주로 작품을 대신했기 때문이다. 반면에 아무리 꼼꼼한 평론가라 할지라도 그러한 책임은 지지 않는다.

그럼에도 이 경우가 연극이나 음악에만 해당하는 건 아니라는 점은 분명하다. 모든 예술은 동시에 비평이다. 작가 혹은 작곡가가 다른 작가 혹은 작곡가의 작품을 인용하거나 재창조할 때 그 점은 가장 분명하다. 모든 문학, 음악, 미술은 "그것에 대한 설명, 가치 판단, 그들이 존재하는 전통과 맥락을 포함한다."[3] 다른 말로 하자면, 자신을 최고의 비평가라고 자평했던 헨리 제임스Henry James와 같은 작가들의 편지, 에세이, 대화뿐만이 아니라 『여인의 초상The Portrait Of a Lady』* 자

* 헨리 제임스의 1881년 소설

체도 『미들마치Middlemarch』에 대한 주석이자 비평이다. "예술에 대한 최고의 강독은 예술이다."⁴

스타이너는 이 상상의 공화국을 현실로 불러오자마자 한숨을 짓는다. "내가 묘사한 환상은 그냥 환상이었을 뿐이다."⁵ 음, 그렇지는 않다. 그런 공화국은 한 세기의 상당 시간 동안 실제로 존재했고 수백만의 사람들에게 전 지구적 안식처를 제공했다. 그 공화국은 아주 간단한 이름을 지녔다. 바로, 재즈.

모두가 알고 있다시피 재즈는 블루스에서 자라났다. 시작부터 재즈는 청중과 연주자가 공유하고 있는 공동체를 통해 발전했다. 1930년대 캔자스시티에서 레스터 영과 콜먼 호킨스의 연주를 들으러 간 찰리 파커와 같은 젊은 연주자들은 그 다음 날 새벽에 벌어지는 애프터아워스 잼after-hours jam ●●에서 무대 주인공들과 함께 연주하는 기회를 잡았다. 마일즈 데이비스와 맥스 로치Max Roach도 맨 처음에는 음악을 듣는 것으로 도제 수업에 참가했다가 나중에 민튼스와 52번가 클럽들까지 파커를 쫓아다닌 끝에 그와 함께 무대에 서게 되었다. 존 콜트레인, 허비 행콕Herbie Hancock, 재키 매클린Jackie

● 　조지 엘리엇George Eliot의 1872년 소설

●● 　정규 공연이 끝나고 즉석으로 만들어지는 연주회

McLean을 거쳐서 1970년대와 1980년대를 이끌었던 연주자들 중 다수도 매클린이 "마일즈 데이비스 대학"이라고 이름 붙였던 밴드를 학교 삼아 등교했던 인물들이다.[6]

재즈가 이러한 방식에서 지속적으로 발전해 왔기 때문에 재즈의 기원에서 시작된 활기찬 힘은 오늘날과 관련을 맺고 독특하게 남아 있다. 어떤 색소폰 주자는 가끔 다른 연주자의 악절을 인용하는데 하지만 그는 색소폰을 들 때마다, 비록 부족한 기량일지라도, 자기 발 앞에 놓인 전통의 맥락 속에서 자동적으로 그리고 함축적으로 논평하지 않을 수 없다. 최악의 경우 이 논평은 단순한 반복을 포함하며(끝도 없는 콜트레인 모방이 그것이다), 때때로 이전에는 단지 간단하게 언급되었던 가능성을 탐험하기도 한다. 그리고 최상의 경우에 이 논평은 형식의 가능성을 확장한다.

이러한 노력은 즉흥 연주의 발판으로서 재즈 역사에 헌신해 온 여러 곡 중 하나로 종종 초점이 모인다. 이 곡들 가운데는 상서롭지 못한 가벼운 팝송에서 시작된 경우도 있지만 그렇지 않은 경우, 오리지널 작품은 표준, 다시 말해 스탠더드의 지위를 얻는다(다른 예술에서 고전을 스탠더드라고 부르는 경우가 있을까? 톨스토이의 작품이 펭귄 클래식이 아니라 펭귄 스탠더드 시리즈로 발간된다고 상상해 보라). 텔로니어스 멍크의 〈자정 무렵〉은 아마도 지구상의 모든 재즈 연주자들이 연주해 왔을 것이다. 멍크 이후 각각의 버전들은 이 곡을 점검하면서 이 곡을 가지고 해낼 수 있는 것이 여전히 존재하는지를 찾고 있다. 연이은 다른 버전들도 스타이너가 "실연實演 비

평의 커리큘럼"[7]이라고 불렀던 것들을 추가하고 있다. 죽은 것과 이미 살아 있는 것에 대한 엘리엇T. S. Eliot의 유명한 구분[8]을 재즈만큼 왕성하게 탐구하고 있는 예술은 없다.

이상적으로 보자면 옛 노래의 새로운 버전은 실질적으로 재창작이고 작곡과 즉흥 연주 사이의 가변적인 관계는 자기 자신을 지속적으로 보충해 온 재즈의 능력 중 하나다. 피아노 소나타 〈열정Appassionata〉 작품 57에 관해 테오도르 아도르노는 "베토벤에게 처음 떠오른 것은 곡에서 등장하는 순서와는 달리 주제가 아니라, 코다coda*에서 등장하는 중요한 변주였으며, 말하자면, 그는 변주에서 거꾸로 주제를 끌어왔다고 보는 것이 합당하다."[9]라고 썼다. 이와 매우 유사한 일들은 재즈에서 종종 벌어진다. 솔로의 과정에서 어떤 연주자는 잠깐, 그리고 거의 우연히 한 악절을 연주하는데 그것은 새로운 곡의 기초가 되며 그 새로운 곡 역시 즉흥 연주에 사용된다. 그리고 이들 즉흥 연주는 차례차례 또 다른 악절들을 낳고 그것은 발전하여 하나의 작품이 된다. 듀크 엘링턴 밴드의 연주자들은 그들이 솔로에서 연주하는 몇몇 릭lick**을 듀크가 적어 놓고 그것을 바탕으로 새로운 곡을 만들어 자기의 이름으로 발표하는 점에 종종 불만을 나타냈다. 물론 그들은 오로지 듀크의 천재성만이 그 악절의 잠재성을 파악하고 자신이

* 음악의 종결 부분

** 재즈 연주자들이 즉흥 연주 때 통상적으로 사용하는 짧은 악절

했던 것 이상의 곡을 만들어 낸다는 점을 빨리 인정했지만
말이다.

듀크는 가장 비옥한 재료이기 때문에 음악이 음악에 대
해 최고의 논평을 제공하는 방식에 대한 보다 명백한 보기를
우리는 엘링턴으로부터 시작할 수 있다. 엘링턴은 한 위대한
테너 연주자를 위해 그의 이름을 제목에 빌린 〈콜트레인을 타
세요Take The Coltrane〉를 작곡했고 찰스 밍거스의 〈듀크에게
보내는 공개 서한Open Letter To Duke〉은 엘링턴에 대한 음악
에세이였다. 그 곡은 아트 앙상블 오브 시카고The Art Ensemble
Of Chicago의 〈찰리 엠Charlie M〉으로 이어졌다. 해가 갈수록 이
사슬은 〈조지프 제이Joseph J〉, 〈로스코에게 보내는 공개 서한
Open Letter To Roscoe〉과 같은 아트 앙상블의 색소포니스트*에
대한 헌정곡을 통해 수년 내에 더욱 길어질 것이 분명하다.

이러한 일종의 이름 잇기 게임은 끝없이 이어질 수 있으
며 다양한 이름을 그 출발점으로 삼을 수 있다. 텔로니어스
멍크 또는 루이 암스트롱은 특별히 풍성한 출발점으로, 그들
을 위해 한두 곡을 쓴 음악인들은 말 그대로 수백 명에 이른
다. 만약 모든 곡을 뒤져서 일종의 존경과 헌정을 도표로 그
려 본다면 종이는 순식간에 들여다볼 수 없는 먹지가 될 것이
고, 담아야 하는 정보의 양 때문에 이 도표의 의미를 알아볼
수가 없을 것이다.

* 조지프 자먼Joseph Jarman과 로스코 미첼Roscoe Mitchell을 말함

계속 진행 중인 실연 비평*의 과정 속에서 잘 드러나지 않는 가닥은 재즈 연주자의 독자적 스타일의 진화에 관한 것이다. 오해의 여지가 없는 자신만의 소리와 스타일을 갖는다는 것은 재즈에서 위대함의 전제 조건이다. 하지만 재즈에서 빈번하게 보는 경우처럼 여기에는 명백한 역설이 작동한다. 자기다운 소리를 내는 연주자들도 다른 누군가와 비슷한 소리를 시도하면서 시작했기 때문이다. 신인 시절을 되돌아보면서 디지 길레스피는 말했다. "모든 연주자는 이전에 등장한 누군가를 바탕으로 시작한다. 그러다가 결국에 연주에서 자신만의 것을, 자신만의 스타일을 갖게 된다."[10] 결국엔 마일즈 데이비스도 디지 같은 소리를 시도했으며 그 이후의 수많은 트럼펫 주자들—가장 최근에는 윈턴 마살리스Wynton Marsalis—이 마일즈와 같은 소리를 시도한다. 심지어 연주자들은 종종 실패를 통해 자기 소리를 갖게 된다. 다시 디지의 말이다. "내가 했던 전부는 로이 엘드리지처럼 연주하려는 시도였다. 하지만 그것은 잘되지 않았다. 나는 연주를 망치고는 했는데 로이의 소리에 도달하지 못했기 때문이었다. 그래서 나는 좀 다른 걸 해 봤다. 그것이 밥bop이라고 알려진 음악으로 발전했다."[11] 외롭고 차가운 아름다움의 마일즈 사운드는 디지의 트레이드마크였던 고음을 지속할 수 있는 입술이 그에게는 없었기 때문에 비롯됐다.

• 실제 공연을 통한 비평

선배들의 목소리가 스스로를 돋보이게 만드는 것에는 명백하게 모순된 두 가지의 방법이 존재한다. 어떤 음악적 개성은 너무 강하고 특정한 소리와 너무 밀접하게 관련이 되어 있어서 표현의 전체 영역을 지배한다. 반면에 다른 음악적 개성은 그들의 음악적 개성을 굴복시키는 희생 속에서 자신의 소리를 들려주기도 한다. 한 연주자의 특성은 특정 스타일을 널리 확산시켜서 그 스타일을 모방하는 것만이 가능할 뿐 적절하게 흡수한다든지 변형시킬 수는 없다. 마일즈 데이비스를 모방하지 않고서 트럼펫 주자가 하몬 뮤트Harmon mute*로 발라드를 연주하는 것은 현재로서는 불가능하다.

반대로, 그들이 거쳐 온 시대에서 지배적이었던 막강한 영향력을 소화한 보기 드문 사례의 연주자들도 있다. 해럴드 블룸Harold Bloom**이 몇몇 시인에 대해 언급한 것으로 "기이하게도 그들의 선배들에게까지 우위를 점한 스타일을 창안해서 압제의 시간이 끝나고 이제 그들의 선배들이 모방하는 놀라운 순간을 만든"[12] 경우다. 레스터 영은 사실상 그에게서 모든 사운드를 빌려 간 스탠 게츠Stan Getz와 같은 연주자들에게 감사함을 표시하는 듯한 소리를 종종 들려줬다. 신인 시절의 키스 자렛Keith Jarrett은 혹시 빌 에반스Bill Evans가 너무 자렛처럼 소리를 내고 있는 것은 아닌지 고민하도록 만들었다.[13]

• 금관악기의 음량과 음색을 변화시키는 약음기의 일종

•• 미국의 문학 평론가

연주 스타일의 성격상, 재즈는 다른 예술보다도 일종의 비교를 더욱 많이 제공한다. 정규 밴드 연주와 잼 세션을 구분하는 것은 늘 혼란스러우며(스튜디오 녹음을 한 밴드도 마지막에 가서는 종종 깨지고 말았고 심지어 '유명' 밴드도 주기적으로 멤버가 바뀌었다. 멤버에게 독점적인 계약을 요구하는 밴드는 매우 드물다), 1년 동안만 놓고 보더라도 매우 다양한 연주자들이 듀엣, 트리오, 쿼텟, 빅밴드 등 매우 다양한 편성으로 함께 모여서 연주한다. 이러한 경우 최악의 상황은 순회 공연을 하고 있는 유명 연주자가 그가 연주하는 도시에서마다 새로운 리듬 섹션rhythm section*을 계속 구해야 하는 상황이다. 그런 상황이 아니라면 적어도 베이스 주자는 일정하게 작업에 참여해야 한다. 왜냐하면 최소한의 리허설로 맥없는 반주만이 있는 경우에도 음악의 탄탄한 바탕은 베이스 주자에 의해 좌우되기 때문이다. 그럼에도 멤버 기용에 있어서 유동적인 스타일이 가져다주는 가장 큰 이점은 순환하는 많은 곡 속에서도 들리는 재즈의 개성 있는 목소리다. 그것은 새로운 멤버로 밴드가 조직될 때마다 나타난다. 제리 멀리건Gerry Mulligan과 멍크가 함께하면 어떤 소리가 날까? 혹은 콜트레인과 멍크는? 듀크 엘링턴과 콜먼 호킨스는? 조니 디아니와 돈 체리는? 돈 체리와 존 콜트레인은? 마일즈 데이비스 밴드의 리듬 섹션이 함께한 아트 페퍼는? 콜트레인이 함께한 소니

* 밴드에서 화성, 저음, 리듬을 담당하는 파트

롤린스Sonny Rollins는? 그 결과를 알기 위해서는 음반을 듣는 수밖에 없다.[14] 각기 다른 조합은 모든 연주자들의 특별한 성격을 보다 예리하게 느끼게 만든다(특히 〈광기의 테너Tenor Madness〉와 같은 녹음에서 서른 살의 콜트레인과 스물일곱 살의 롤린스는 모두 거의 같은 소리를 들려준다. 하지만 '거의' 같다는 사실은 얼마나 흥미로운가).

그 조합이 동년배 연주자들이 아니라 다른 세대의 연주자들을 한자리에 모은 것일 때 그 결과는 아마도 더욱 흥미로울 것이다. 엘링턴과 콜트레인, 밍거스와 로치가 함께한 엘링턴, 밀트 힌턴과 브랜퍼드 마살리스Branford Marsalis. 아울러 음반으로 남은 기록에도 스승과 제자의 많은 만남이 대등한 관계 속에서 계속 이뤄지고 있다. 콜먼 호킨스와 소니 롤린스, 벤 웹스터와 호킨스, 디지와 마일즈. 심지어 본Von과 치코 프리먼Chico Freeman의 경우에는 아버지와 아들이다.

문학 비평의 표준적인 과정 중 하나는 서로 다른 작가들의 특별한 성격과 상대적인 장점을 부각하기 위해 그 작가들의 글을 나란히 놓는 것이다. 재즈에서 상호 교류 속에서 벌어지는 연주의 지속적인 네트워크는 이 음악이 계속 쌓아 가는 카탈로그에서 이러한 작업이 함축하고 내재하는 의미를 보여 준다. 해당 연주자의 연주는 특정 질문(함께 연주하고 있는 연주자는 누구이며, 그는 이전에 누구와 연주했으며, 진행 중인 전통 속에서 그는 어떤 관련을 맺고 있는가 등)에 대한 즉각적인 답변이며 또 다른 질문들(그는 무엇을 하고 있으며, 그의 가치는 무엇이며, 그가 작업하고 있는 형식은 무엇인가)을 던지

게 만든다. 그와 함께하고 있는 연주자들과 이후에 함께할 연주자들은 한정적이나마 대답을 마련한다. 하지만 대답은 동시에 질문이기도 하다. 대답은 '이들' 연주자들의 가치, 전통 속에서 '그들의' 관계에 대해서 또다시 묻는다. 정교하고도 중요한 순환 호흡법circular breathing*처럼 형식은 설명인 동시에 그 자체가 질문이다.

음악 그 자체가 일상적으로 해설자들에게 던진 과제가 이토록 많기 때문에 재즈에 대한 비평 기고가들의 기여가 상대적으로 덜 중요했음은 놀랄 일이 아니다. 물론 재즈 비평과 재즈 저널은 존재한다. 하지만 역사적으로 재즈에 대한 글쓰기는 낮은 수준이었으며 이 음악의 활기찬 역동성에 대해서는 무관심함으로써 이 점을 파악하는 데 분명히 실패했다. 예외적으로 재즈 비평의 관심은 —이 점을 스타이너가 언급했다— 사실만을 전달하는 것에 한정되어 있었다. 누가 누구와 함께 연주하고, 언제 해당 음반이 녹음되었는가 등.

서구 문학 혹은 예술사에 대한 비평을 폐기해 버리는 것은 문화의 정수를 훼손하는 일이다(피카소Pablo Picasso에 관한 존 버거John Berger의 글, 보들레르Charles-Pierre Baudelaire에 관한 벤야민Walter Benjamin의 글이 없어지다니). 반면에 재즈에 대한 모든 글은 음악가의 회고록이나 재즈로부터 얻은 기이한 영

* 관악기 주자들이 들숨과 날숨을 연결해서 하나의 음 혹은 악절을 끊지 않고 길게 유지하는 호흡법

감으로 쓴 소설(마이클 온다치Michael Ondaatje의 『도살장을 지나서Coming Through Slaughter』는 걸작이다)을 제외하고는 음악의 유산에 대단히 피상적인 손상만을 입힌 것 말고는 아무런 성과를 남기지 못했다.[15]

<center>2</center>

앞선 언급들에도 불구하고 재즈는 밀봉된 형태로 있다. 그것을 생기 넘치는 예술 형태로 만드는 것은 재즈가 부분적으로 차지하고 있는 역사를 흡수하는 재즈의 놀라운 능력이다. 다른 증거가 남지 않는다고 해도 미래의 컴퓨터는 재즈 카탈로그로부터 미국 흑인의 역사 전체를 재구성할 것이다. 나는 심지어 아프리카계 미국인의 역사를 다룬 묘사음악으로 고안된 엘링턴의《검은색, 갈색 그리고 베이지색》과 같은 명백한 작품에 대해 생각하는 것도, 아치 셰프의〈아티카 블루스Attica Blues〉, 또는〈맬컴, 맬컴 언제나 맬컴Malcolm, Malcolm, Semper Malcolm〉, 밍거스의〈수동적 저항자를 위한 기도문 Prayer For Passive Resistance〉, 혹은 맥스 로치의《모음곡 지금 자유를Freedom Now Suite》과 같은 작품들을 생각하는 것도 아니다. 내가 의도하는 바는 "새로운 바이올린의 영혼을 담은 음색이 데카르트 시대의 위대한 혁신 중 하나에 속하는 것에는 충분한 이유가 있다"[16]는 아도르노의 관찰처럼 보다 일반적이다. 아도르노의 주장을 정교하게 만들면서 프레드릭 제임

슨Fredric Jameson은 "긴 지배력을 통해서 바이올린은 개인적 주체성의 출현과 밀접한 정체성을 지켜 왔다"[17]고 언급했다. 아도르노는 17세기부터 시작되는 한 시대를 언급하고 있는데 그의 언급은 20세기, 그러니까 루이 암스트롱에서부터 마일즈 데이비스에 이르는, 아프리카계 미국인의 의식에서 출연하는 트럼펫의 정체성에서도 똑같이 적용된다. 1940년대부터 트럼펫의 정체성은 색소폰과 경쟁했고 그것으로 인해 보충되었다. 오넷 콜먼에 따르면 "흑인이 작성한, 그들의 영혼을 담은 최고의 선언문은 테너 색소폰을 통해 나왔다."[18]

여기서 콜먼은 주로 테너와 알토 색소폰을 구분했지만 그의 주장은 테너 색소폰과 문학 또는 그림과 같은 다른 표현 수단과의 보다 큰 구분에서도 진실을 담고 있다. 이 점은 중요하다. 자신을 둘러싸고 있는 역사를 흡수한 재즈는 테너 색소폰과 밀접한 관련이 있고, 역사를 빨아들인 재즈의 능력은 이 음악이 없었다면 자신들을 표현할 매개가 부족했을 천재들의 수준을 높은 단계로 끌어올렸기 때문이다. 에릭 홉스봄Eric Hobsbawm•이 관찰했듯이 재즈는 "20세기에서 그 어떤 다른 예술보다 잠재적 예술가들을 광범위하게 끌어올린 저장고 역할을 했다."[19] 엘링턴은 재능 있는 화가였다. 하지만 다른 재즈의 거인들 중 다수는 다른 예술에서는 그들의 발전을 방해했을 특이한 성격과 기질에 의존하여 그들의 작품을 완성

• 영국의 역사학자

했다. 밍거스 음악의 모든 특성은 거칠고 예측 불가능하다. 그 성격은 그의 자서전『패자보다도 못한Beneath the Underdog』에서의 문장들을 엉성하고 바보스럽게 만들었다. 그에게는 서기와 같은 기질이 전무했으며 모든 작가는 서기의 꼼꼼함과 교열자의 성실함을 필요로 한다. 홉스봄은 "트럼펫이 없는 루이 암스트롱은 차라리 결함투성이의 인간"이라고 지적하면서 "그것이 있었기에 그는 기록 천사recording angel*의 엄밀함과 연민을 가지고 이야기한다."[20]라고 평가했다. 아트 페퍼와 같은 인간이 그가 성취한 아름다움을 어느 다른 예술에서 이룰 수 있을까?

페퍼에 대한 언급은 정반대 편에 있다. 왜냐하면 재즈가 주로 흑인에 의해 만들어진 음악이기는 하지만, 오로지 흑인의 경험만을 표현하는 매체가 아니란 점을 우리에게 일깨워 주기 때문이다(엘링턴의《검은색, 갈색 그리고 베이지색》은 아프리카계 미국인의 역사가 백인들과 불가분의 관계로 얽혀 있다는 사실을 보여 주고 있다. 이는 흑인 민족주의 운동이 부정적인 면을 갖고 있다는 증거다). 백인 밴드 리더인 스탠 켄턴Stan Kenton은 재즈가 잠재적으로 그 시대의 고통에 찬 정신을 표현하고 있다고 주장함으로써 여전히 계속되고 있는 이 논쟁의 개념을 확장시켰다. "난 오늘날의 인류가 이전 시대에는 경험해 보지 못한 사건을 통과하고 있다고 본다. 그러므로 오늘

* 한 인간의 생애 전체를 기록한다는 천사

날의 정신적인 좌절과 정서적 위협의 증가는 전통적인 음악으로는 치유는 물론이고 그것을 표현하는 것도 불가능하게 되었다. 이 점이 내가 재즈를 믿는 이유다. 재즈는 이 시대에 등장한 새로운 음악이다."[21]

켄턴의 말이 다소 자화자찬 ─자신의 음악에 대한 무언의 광고─ 같은 느낌이 든다면 대신에 우리는 음악과 전혀 이해관계가 없었던 한 권위 있는 인물의 말을 들을 차례다. 마틴 루터 킹 박사Dr. Martin Luther King Jr.의 1964년 베를린 재즈 페스티벌의 개막 연설은 시민권 쟁취를 위한 흑인의 투쟁이 재즈를 예술로서 인정받으려는 재즈 음악가의 투쟁과 나란히 놓여 있다는 사실을 각성시키기에 충분했다. 연설에서 킹은 아프리카계 미국인들의 고통, 희망, 기쁨을 선명하게 만드는 작업을 오래전 작가와 시인들이 떠맡았지만 이제는 음악이 주도하고 있다는 사실을 지적했다. 흑인들이 살아온 경험의 중심에는 오로지 재즈만이 있는 것이 아니다. 그는 더 나아가 "미국에서 흑인의 특별한 투쟁은 오늘날 모든 사람의 보편적인 투쟁과 동질적이다."라고 주장했다.

이것은 살아 있는 관계다. 어느 날 탄생한 재즈는 사람뿐만이 아니라 그 사람과, 세기가 함축하고 있는 것을 대표하고 있으며 단순히 아프리카계 미국인의 조건뿐만 아니라 역사 전체의 조건을 표현하는 매개체가 되었다.

3

"긴 혼돈 속에서 혹은 짧은 인생의 끝에서……."
- 조지프 브로드스키Joseph Brodsky

킹의 언급은 위험의 느낌—그것은 위협으로부터 온다—이
왜 재즈의 역사를 둘러싸고 있는가를 우리에게 넌지시 알려
주고 있다.

재즈에 관심이 생긴 사람이라면 직업 재즈 연주자들의
높은 사망률을 접하고 처음부터 놀란다. 심지어 재즈에 특별
한 관심을 갖고 있지 않은 사람도 쳇 베이커에 관한 이야기는
들어 봤을 것이다. 그는 불운한 재즈 연주자의 전형이 되었고
한때 잘생겼던 그의 얼굴이 쇠락한 것은 재즈와 약물 중독의
공생 관계를 쉽게 보여 주는 상징물 역할을 해 왔다. 물론 쳇
보다 더 많은 재능을 갖고 있는 셀 수 없이 많은 흑인 재즈 연
주자—여기에 몇 명의 백인 연주자—들도 더욱 끔찍한 비극
적인 삶을 살아오고 있다(결국 쳇은 전설의 부활 속에서 살아
가게 되지 않았나)[22].

사실상 모든 흑인 음악인은 인종 차별과 학대의 대상이
었다(아트 블레이키, 마일즈 데이비스, 버드 파월은 모두 경찰에
게 심한 구타를 당했다). 1930년대 재즈를 지배했던 콜먼 호킨
스, 레스터 영과 같은 인물들은 알코올 중독으로 삶을 마감했
으며, 1940년대에 비밥 혁명을 구축했고 1950년대에 이 음악
의 발전을 도모했던 세대의 음악인들은 헤로인 중독이라는

유행병의 희생자로 추락했다. 그중 많은 음악인이 결국 약물에서 벗어났다. 롤린스, 마일즈, 재키 매클린, 콜트레인, 아트 블레이키 등. 하지만 약물에 중독되어 본 적이 없는 음악인들의 명단은 중독자들의 명단보다 훨씬 덜 인상적이다. 약물 중독은 직접적으로(아트 페퍼, 재키 매클린, 엘빈 존스Elvin Jones, 프랭크 모건Frank Morgan, 소니 롤린스, 햄프턴 호스Hampton Hawes, 쳇 베이커, 레드 로드니Red Rodney, 제리 멀리건 등) 혹은 간접적으로* 그들을 감옥으로 끌고 갔다. 정신병동으로 가는 길은, 엄청난 고통으로 가는 길이지만, 활짝 열려 있었다. 멍크, 밍거스, 영, 파커, 파월, 로치 등 1940~1950년대 재즈의 주도적인 인물들은 일종의 정신적 붕괴로 고통받았고 벨뷰 종합병원은 약간의 과장을 더한다면 모던 재즈의 고향 버드랜드와 거의 같은 위치에 있었다.

문학도들은 셸리와 키츠John Keats**의 이른 죽음을 일상적으로 본다. 서른 살과 스물여섯 살에 각각 세상을 떠난 그들의 삶은 낭만적 고통의 불운한 경고로 가득 차 있다. 슈베르트Franz Schubert의 삶에서 역시 우리는 낭만적 재능의 정수를 본다. 심지어 그것은 꽃피우자마자 소진되어 버렸다. 이 세 명의 삶에서 우리는 때 이른 죽음은 그들 창의성의 조건이었다

* 텔로니어스 멍크는 헤로인을 복용하지 않았지만 동료 버드 파월에 대해 묵비권을 행사하면서 같이 수감되었고, 스탠 게츠는 헤로인 중독자였지만 그가 체포된 직접적인 원인은 강도 행위였다.

** 19세기 영국 시인

는 점을 추측할 수 있다. 시간이 빠르게 흘러가며 그들의 재능이 30년 넘게 지속적으로 성숙하는 것이 아니기에 짧은 세월 속에서 꽃피워야 한다는 사실을 직감했다. 비밥 시대를 만들었던 재즈 음악인들에게 중년의 시작은 장수의 망상처럼 보인다. 존 콜트레인은 마흔에, 찰리 파커는 서른넷에 죽었는데 그들은 모두 삶의 마지막에 이르러 이제 다음에는 어디로 가야 할지 모르겠다고 이야기했다. 다른 음악인들도 다수가 그들의 전성기에, 혹은 그들의 잠재적 재능이 실현되기 전에 세상을 떠났다. 리 모건Lee Morgan은 서른셋에 죽었고(클럽에서 연주하던 도중 총탄에 맞아), 소니 크리스Sonny Criss는 서른아홉에 자살했으며, 오스카 페티퍼드는 서른일곱, 에릭 돌피는 서른여섯, 패츠 나바로Fats Navarro는 스물여섯, 부커 리틀Booker Little과 지미 블랜턴은 스물셋에 세상을 떠났다.

어떤 경우에 신동이라고 할 수 있는 그들의 재능은 너무나도 뛰어나서 죽음의 시점에서 이들 음악인은 이미 그들 작품의 중요 부분을 완성하기도 했다. 하지만 이 탁월한 성취 역시 기다리고 있었던 이후의 생애에서 과연 어디까지 도달할 수 있었는가를 아프게 보여 주고 있을 뿐이다. 클리퍼드 브라운Clifford Brown이 스물다섯의 나이에 교통사고로 차 안에서 숨졌을 때(버드의 동생 리치 파월Richie Powell과 함께) 그는 이미 전 시대를 통틀어 가장 위대한 트럼펫 주자 중 한 명으로 스스로 자리매김했다. 만약 마일즈 데이비스가 비슷한 나이에, 《쿨의 탄생Birth Of The Cool》 이후 아무것도 남기지 못하고 죽었다고 상상한다면, 벌어진 상실의 크기가 잘 느껴진다.

술, 약물, 차별, 피곤한 여정, 허비되는 시간 속에서 사는 사람들이 인생에서 바라는 기대치는 좀 더 평온한 삶의 방식으로 인생을 사는 사람들이 기대하는 것보다 다소 적을 수밖에 없다. 하지만 여전히 재즈 음악인들에게 가해진 손상이 이러하다면, 만약 재즈를 창조한 사람들로부터 끔찍한 통행료를 징수하지 않았다면 그들의 삶은 어땠을지 우리는 궁금하지 않을 수 없다.

추상적 표현주의 작품들이 그것을 그린 화가들을 자기 파멸의 방향으로 몰고 갈 수밖에 없었던 것은 미술의 역사 속에서 다반사로 있는 일이었다. 마크 로스코Mark Rothko는 캔버스 위에서 자신의 손목을 그어 버렸고 잭슨 폴록Jackson Pollock은 음주운전으로 나무를 들이받았다. 같은 시대의 문학에서 실비아 플라스Sylvia Plath의 시에 담긴 거칠 것 없는 논리는 그녀를 자살로 몰고 갔으며, 그래서 로버트 로웰과 존 베리먼John Berryman의 광기가 만들어 낸 "시의 대가the price of poetry"—이 용어는 제러미 리드Jeremy Reed가 이 현상을 연구한 글의 제목에서 빌린 것이다—는 설득력이 있으면서도 익숙한 이야기다. 하지만 이러한 생각을 만들어 낸 것이 무엇이든 간에 추상적 표현주의와 고백 시confessional poetry '는 현대 회화와 현대 시의 보다 커다란 시간적 좌표 속에서 간주곡에 불과하다. 그렇다면 시작의 순간부터 그것을 연주한 사람들에게 명백하게 커다란 상처를 준 재즈는 어떠했나? 보편적으로 최초의 재즈맨으로 알려진 버디 볼든은 시가행진 도중에 미쳤고 그의 생애의 마지막 24년을 정신병원에서 보냈다. 젤

리 롤 모턴은 말했다. "볼든은 점점 미쳐 갔다. 왜냐하면 트럼펫으로 그의 뇌까지 불어 젖혔기 때문이다."[23]

처음부터 재즈의 양식 안에는 위험한 무엇인가가 내재하고 있었다는 주장이 통속극처럼 보인다면 우리는 쉽게도 재즈가 과연 그런 상처를 벗어날 수 있었을까, 잠깐 생각해 보게 된다. 이 음악은 계속 앞으로 갈 수밖에 없었다는 디지 길레스피의 언급은 금세기의 어느 시기에나 인용되어 왔고, 실제로 1940년대부터 재즈는 불같은 힘과 과격함으로 숲을 모조리 태우면서 앞으로 나아갔다. 이토록 급진적으로 발전한 예술 형식이 거대한 통행료를 지불하지 않은 채 과연 흥분의 절정에 도달할 수 있었을까? 만약 재즈가 '현대인의 보편적 투쟁'과 왕성한 관련을 맺고 있다면 그것을 만든 사람들이 그 투쟁의 상처를 피해 가는 것은 과연 가능했을까?

재즈가 빠르게 진화했던 이유 중 하나는 연주자들이 밤마다, 일주일에 6~7일을 하루에 2~3회의 공연을 하면서 괜찮은 수입을 얻어야 했고, 그것을 마다할 이유가 전혀 없었기 때문이다. 단지 연주를 하는 것이 아니라 그들이 연주할 때 즉흥적으로, 무엇인가를 발명해야 했기 때문이다. 여기에는 명

• 1950년대 말, 1960년대 초 미국에서 등장한 시의 경향. 일인칭 서술을 통해 작가 내면의 심리적 고통과 병적 현상을 적나라하게 표현했다.

백히 모순적인 결과가 있다. 릴케Rainer Maria Rilke는 자신을 다시 한 번 휘몰고 가서 스스로 시집 전체를 완성하게끔 만든『두이노의 비가Duino Elegies』를 집필하기 위해 폭풍과 같은 영감을 기다리며 10년을 기다렸다. 재즈 음악인들도 그들에게 벼락처럼 내리는 영감을 기다려야 한다는 점은 의심의 여지가 없다. 하지만 영감을 받았건 받지 않았건 그들은 음악을 만드는 일을 계속하지 않을 수 없었다. 그런데 역설적이게도 밤마다 벌어졌던 즉흥 연주에 대한 헌신은 지친 연주자들로 하여금 녹음과 클럽 연주에서 싫증나고 검증된 공식에 의존하여 연주하도록 만들었다.[24] 하지만 즉흥 연주에 대한 지속적인 요구는 재즈 연주자가 지속적인 창조의 각성 상태에 있으며 창의적인 발명이 습관적으로 준비되어 있다는 점을 말해 준다. 어느 밤, 어떤 사중주단의 멤버 하나가 청중과 연주자들 모두를 전율시키는 한순간으로 휩쓸고 지나가면, 밴드 나머지 멤버들의 연주는 충분한 에너지를 받는다. 갑자기 음악이 발생한 것이다. 더 나아가 재즈 음악인들의 작업 환경은 광범위한 양의 자료들을 녹음할 수 있는 수단을 보유해 왔다(콜트레인, 밍거스와 같은 인물들의 미공개 연주 녹음은 10여 년에 걸쳐 진행되었고 그들은 음반으로의 발매를 기다리고 있다). 이러한 녹음을 몇 편 들어 보면 녹음의 상당수가 지극히 평범하다는 점이 느껴진다. 하지만 이 녹음이 평균적으로 매우 높은 수준을 유지했다는 점을 고려하면 동시에 우리는 놀라움을 금치 못한다. 아울러 중요한 관찰의 귀결로서, 우리는 이 연주들이 만들어 낸 높은 기준에

놀라면서도 위대한 감동을 주지 못하는 것은 그 무엇이든 빨리 무관심해진다는 사실도 느낀다. 재즈를 느낀다는 것은 실제 그것이 일어날 때는 너무도 미묘하지만 그냥 스윙만 하고 있는 밴드들의 상당수 재즈 카탈로그(와 많은 실황 연주)의 시들한 연주와 비교했을 때는 틀림없는 차이가 있다. 이러한 지식(혹은 느낌)은 가파르고 위태로운 쇠락의 길로 들어선 재즈 연주자가 특별히 재즈에서 위대한 연주를 만들어 냈을 때 그것이 연주 기교의 범위 밖에서 결정된다는 사실을 직면하게 한다. 모든 연주자가 동의하듯이 연주 당시에 자신의 모든 것을 쏟아 부어야 하며 자기 경험에 의존하고, 한 사람의 인간으로서 그 연주에 자신을 바쳐야 한다. 찰리 파커는 말했다. "음악은 너의 경험이고, 너의 생각이며, 너의 지혜다. 그것과 살아 보지 못했다면 그것은 결코 너의 색소폰을 통해 나올 수가 없다."[25] 비밥 시대의 많은 음악인들은 헤로인에 중독되었는데 오랜 중독자 찰리 파커가 끝이 없는 음악 창작 능력을 전개하고 있었기 때문에 그것이 무엇이든 그들은 몸속으로 그 약물을 넣기를 원했다(레드 로드니는 대표적인 예다). 그것은 현재 운동계에 약물이 범람하고 있는 상황과 유사하다. 경쟁자들은 기록의 기준이 화학적 약물의 도움 없이는 도달할 수 있는 범위를 넘어섰다고 보고 있기 때문이다.

1950년대의 젊은 연주자들은 파커가 이룩한 많은 혁신을 그들의 손아귀에 넣었다는 점을 알게 되었다. 파커에 의해 촉발된 표현상의 잠재력은 너무도 풍부했고 그가 구축한 이디

엄을 유창하게 구사할 수 있다는 것은 그 연주자의 명성을 충분히 알리게 만들었다. 이러한 상황은 모든 예술에서 공통적이다. 그림에서 입체파의 잠재성은 많은 화가가 자신들의 노력을 통해 발견한 스타일에서 얻어 왔던 능력을 그 위 단계로 올려놓기에 충분했다. 더욱이 비밥의 특성을 펼쳐 냈던 조니 그리핀Johnny Griffin과 같이 —그리핀의 경우에는 속주였다— 기본적으로 탁월함을 발휘한 연주자들은 경로에서 이탈한 연주자들에 비해 훨씬 주목받았다.[26]

하지만 1950년대 말에 이르자 젊은 연주자들을 육성하던 비밥의 능력은, 재즈가 다시 한 번 급작스러운 전환의 시기에 들어서자 바닥을 드러냈다. 테드 지오이아Ted Gioia가 지적했듯이 이전 시대의 연주자들은 그들의 악기로 그들의 사운드를 발견한 것으로 음악에 기여하는 일에 만족했다. 하지만 1960년대에 이르러 음악인들은 그들이 음악 전체에, 다시 말해 단지 과거와 전통뿐만이 아니라 미래까지 책임이 있다는 듯이 대화를 시작했다.[27] 내일은 질문이 되었고, 그것이 무엇이든, 그것은 다가올 재즈의 모습이었다. 1960년대는 두 개의 흐름이 명백해지면서 다시금 재즈의 판이 커지는 것을 목격하고 있었다. 음악인들은 보다 폭넓은 표현을 만들기 위해 음악의 경계를 확장하고 있는 자신들을 발견하기 시작했다. "비밥이 표현할 수 있는 것보다 더 넓은 곳에서 나는 살아왔다."[28] 이렇게 말한 앨버트 아일러Albert Ayler의 음악은 재즈의 전통으로 돌아가려는 시도들을 파괴했다. 그들이 실제로 재즈를 어디로 옮겨 놓으려고 했는지는 그다지 명확하지 않다.*

1960년대의 또 다른 경향이 점점 더 즉흥적인 에너지를 쌓아 가는 음악을 만듦으로써 음악인들을 그 경향 속으로 휩쓸어 갔기 때문이다.

당시에 뉴뮤직이라고 불렸던 이 음악은 절규를 향해 가고 있는 것처럼 보였다. 그것은 마치 재즈의 창작 속에 늘 담겨 있던 위험이라는 요소를 내면화하는 듯 보였다. 흑인 인권 운동이 블랙 파워Black Power**와 미국 빈민가의 폭동으로 방향을 잡아 가자 역사적 기로에 선 모든 에너지, 폭력, 희망은 모두 음악에서 길을 찾았다. 동시에 음악은 음악적 기량의 시험 혹은 비밥에서 중시했던 음악적 경험의 시험보다는 영혼의 시험, 내면에 있던 정신을 밖으로 분출할 수 있는 색소폰의 능력을 더욱 중요시했다. 그의 밴드에서 새롭게 더해진 파로아 샌더스Pharoah Sanders에 대해 언급하면서 콜트레인은 그의 연주보다는 그가 '거대한 정신적 저장고'라는 점을 강조했다. "그는 늘 진리에 다가서려고 했고 자신의 정신을 그의 안내자로 삼으려고 했다."[29]

* 더욱이 앨버트 아일러 역시 서른네 살에 죽음을 맞이했다.
** 흑인의 권리를 위해서는 무장 투쟁을 선택해야 한다는 노선

4

이 지점에서 콜트레인의 이름이 나와야 하는 것은 놀랍지
않다. 앞서 이야기했던 모든 흐름은 그에게로 수렴한 음악
속에서 들을 수 있기 때문이다. 들불처럼 진화한 재즈 안에
서 내재적이며 불가피했던 위험의 느낌은 콜트레인 안에
서 선명하게 들린다. 1960년대 초부터 그가 죽음을 맞이한
1967년까지 콜트레인은 마치 그가 자신의 음악을 앞으로 밀
고 나가고 있으며 동시에 음악으로부터 모진 채찍을 맞고 있
는 것 같은 소리를 들려주었다. 그는 존재하는 형식의 규정
에서 벗어나야 한다는 지속적인 압박을 스스로에게 가하면
서 비밥 연주자로서의 자신을 끝마쳤다. 5년 동안 함께했던
콜트레인, 엘빈 존스, 지미 개리슨Jimmy Garrison, 매코이 타이
너McCoy Tyner의 클래식 쿼텟classic quartet*은 다른 예술 형태가
접근해 본 적이 거의 없는 표현의 절정으로 재즈를 끌어올렸
다. 이를 이끈 사람은 콜트레인이다. 하지만 그는 전적으로
리듬 섹션에 의존했으며 그들은 초 단위를 쪼개는 반응으로
콜트레인의 미로와 같은 즉흥 연주를 통해 단순히 그를 따라
갔던 것이 아니라 보다 큰 분투로 콜트레인을 몰아붙였다.
이들이 재즈라는 음악 형식의 잠재성을 극단적으로 탐험한
것은 재즈의 근원에 있는 인간 정신의 힘과 강렬함을 가까스

* 존 콜트레인의 명반들을 쏟아낸 이 밴드에 훗날 붙여진 명칭

로 충족시켰던 것으로 보인다. 그들의 마지막 녹음에서 우리는 가능성의 끝에서 고통을 느끼고 있는 이 사중주단을 듣게 되며 그들은 그 극점에서 음악적 형식을 비약적으로 발전시키고 있다(그리고 앞으로 보겠지만 콜트레인은 그 지점에서 멈추지 않았다).

콜트레인의 음악에 있어서 정신적 고양의 핵심적 앨범이라고 할 수 있는《지고의 사랑A Love Supreme》은 그의 안에 담겨 있던 긴 꿈으로 마무리된다. 리듬 섹션 위로 테너는 연기처럼 떠다니면서 마지막을 향해 흘러간다. 1965년 5월,《지고의 사랑》이후 여섯 달 만에 녹음된*《(사중주를 위한) 첫 번째 명상First Meditation for Quartet》은 종말을 갈망하면서 시작한다. 이 사중주단이 가고자 하는 곳은 그 어디에도 없지만 그들은 여전히 길을 향해 앞으로 갈 수밖에 없다. LP의 한 면 전체는 고통에 찬 고별사다. 사중주단의 생각은 하나의 형태로 서로 결합하여 콜트레인의 수그러들지 않는 정신을 담아낼 수 있었다.

《(사중주를 위한) 첫 번째 명상》과 유사한《태양의 정신Sun Ship》(1965년 8월 녹음)에 치명적인 아름다움이 있다는 점은 처음 들었을 때부터 명백했다. 반면에 난 콜트레인이 1966년 2월에 처음 녹음한〈살아 있는 우주Living Space〉가 얼마나 아름다운가를 파로아 샌더스와 그의 피아니스트인 월

* 정정하자면 아홉 달 만인 1965년 9월에 녹음된.

리엄 헨더슨William Henderson의 이중주로 듣기 전에는 깨닫지 못했다. 물론 아주 날것은 아니었지만, 파로아의 사운드는 콜트레인의 강렬함과 열정 모두를 갖고 있고 콜트레인이 만년에 결코 갖지 않았던 고요를 지니고 있었다. 왜일까 고민하다가 (결국 비평은 느낀 감정을 선명하게 만들려는 시도다), 난 그것이 엘빈 존스와 관련이 있음을 곧 깨달았다. 연주는 진화하면서 사중주는 본질적으로 콜트레인과 존스 사이의 늘어나는 배틀battle*에 의해 지배되었는데 존스의 드럼은 브레이크, 그러니까 스톱 브레이크stop break**가 전혀 있을 수 없는 파도와도 같았다. 1961년 초 〈스피리추얼Spiritual〉의 마지막에서 소프라노 색소폰은 드럼의 무게에 짓눌리는 것 같았고 반면에 타악기의 밀려오는 파도는 색소폰 위로 떠오르면서 그 모습을 선명히 보여 주었다. 《태양의 정신》을 녹음할 때 〈지극히 사랑하는Dearly Beloved〉과 〈도달Attaining〉에서 존스는 특별히 살인적이었다. 드럼의 두드림 속에서 색소폰이 살아남는 것은 불가능해 보인다. 콜트레인은 십자가 위에 올라갔고 존스는 그 위에 못을 박는다. 기도자들은 비명을 지른다. 만약 존스의 소리가 마치 콜트레인을 파괴하려는 것처럼 들렸다면 콜트레인은 그가 그렇게 해 주기를 분명히 바라고 ―필요로 하고― 있었다. 사실상 콜트레인은 존스가 더 나아가길 원했고

* 음악에서 복수의 연주자가 경쟁하듯 연주하는 방식

** 특정한 부분에 리듬 섹션이 연주를 멈추는 구간

한동안 그는 두 명의 드러머, 존스와 적어도 표면상으로 매우 거친 연주자였던 라시드 알리Rashied Ali를 상대로 스스로 구덩이 속으로 들어갔다. 콜트레인의 마지막 녹음은 알리와의 이중주였다. 하지만 콜트레인과의 관계는 쉬지 않는 존스의 추진력이 들려줬던 관계와는 같을 수 없었다.

콜트레인은 사중주단의 핵심 사운드를 보충하는 것으로 에릭 돌피와 같은 연주자들을 여러 번 기용했다. 1965년 이후로 그는 계속해서 객원 연주자들을 추가해서 사중주단을 뒤덮고, 꿰뚫어 볼 수 없는 밀도 높은 사운드에 이르러《첫 번째 명상》의 사중주 버전을 거부하며 파로아 샌더스와 라시드 알리가 등장하는 극단적인 사운드를 더욱 선호하게 되었다. 이러한 편성에서 그들의 기여에 대해 확신할 수 없었던 사중주 멤버들 중 타이너는 1965년 12월에 밴드를 떠났고 엘빈 존스는 3개월 뒤에 역시 팀을 떠났다. "당시에 나는 내가 하는 연주를 들을 수 없었어요. 사실대로 말하자면 누구의 연주도 들리지 않았다고요!" 존스가 말했다. "내게 들렸던 것은 엄청난 소음이었어요. 난 그 음악에 어떤 느낌도 없었어요. 아무런 느낌이 없어지자 연주하기도 싫었죠."[30]

마지막 국면에서(이때 밴드의 핵심은 게리슨, 알리, 샌더스, 피아노에는 앨리스 콜트레인Alice Coltrane이었다) 콜트레인의 많은 음악은 아름다움은 적었고 대부분 끔찍했다. 이 음악은 막 잉태된 음악이었으며 동시에 임종 시에 가장 잘 들릴 수 있는 양면의 음악이었다. 콜트레인의 관심은 보다 종교적인 것으로 흘러갔지만 그의 음악 대부분은 혼돈과 비명으로

가득 찬 폭력적인 광경을 보여 주었다. 마치 그는 세상을 보다 평화롭게 하기 위해 그 시대의 모든 폭력을 그의 음악 속으로 빨아들이는 것 같았다. 때때로 잊을 수 없는 〈땅 위의 평화 Peace on Earth〉와 같은 곡에서만이 그는 창조하고 싶었던 안식에 몸을 맡길 수 있었던 것으로 보인다.

<div align="center">5</div>

프리재즈가 점점 더 소음처럼 느껴지고 점점 더 음악처럼 들리지 않는 상황으로 해체되어 가자 청중은 줄어 갔고 재즈-록으로 돌아선 음악인의 숫자는 늘어 갔다. 많은 사람들이 암흑기로 여겼던 1970년대 퓨전 시대 이후에 1980년대는 밥에서 유래했다고 재천명한 재즈가 감상자와 연주자들의 새로운 세대를 장악하고 있는 흥미로운 부활을 목격하고 있다. 재즈는 결코 대규모 청중을 위한 음악이 될 수 없으며 이 음악으로 개업한 음악인의 삶은 여전히 재정적으로 위태롭지만 비밥 탄생기에 수반되었고 1960년대 뉴뮤직에서 내면화되었던 위험은 이제 더 이상 존재하지 않는다. 긴박한 위험의 느낌은 재즈 감성에 내재적이었기에 혹시 이 음악은 중요한 활력을 잃어버린 것은 아닐까? 오늘날 재즈의 상황은 무엇일까?

오늘날 들을 수 있는 다른 음악들과 비교했을 때 재즈는 너무 섬세해서 빈민가의 삶의 경험을 명확하게 들려줄 수 없

다. 그런 점에서는 힙합이 더 낫다. 당김음을 사용한 뉴욕의 리듬을 표현하는 최고의 방법은 한때 재즈였지만 지금 이 도시는 하우스 비트를 따라 움직인다. 한때 비트족, 힙스터들 그리고 메일러Norman Mailer가 말한 '하얀 흑인White Negroes'*은 저항의 음악 재즈에 본능적으로 끌렸지만 현재 재즈는 대중 음악으로 인해 점차 사람들로 하여금 따분함을 느끼도록 만들고 있다. 영국의 흑인 연주자들이 만든 새로운 물결로 인해 확실히 재즈는 롤런드 커크가 흑인들의 고전음악이라고 불렸던 위상을 갖게 되었다.

재즈가 연주되고 있는 환경도 바뀌었다. 뉴욕에 있는 클럽 가운데는 빌리지 뱅가드는 최고의 보기이며 좀 더 근자의 장소로는 니팅 팩토리Knitting Factory를 꼽을 수 있는데, 이러한 소수의 클럽만이 오로지 음악에 헌신하면서 값비싼 덫을 깔아 놓지 않고 청중과 출연자들이 분위기를 만들도록 배려하고 있다. 반면에 호화로운 치장의 서퍼 클럽supper club들이 점차 재즈가 연주되는 장소의 대세가 되어 가고 있다. 때때로 '정숙'을 내건 클럽의 정책은 연주자들로 하여금 저녁 식사 테이블에서 들리는 너무 큰 잡담 소리와 싸우지 않도록 배려했지만 그만큼 음악도 호화로운 저녁 식사를 즐기고 있는 청중에게 상당 부분 맞춰 달라는 의미였다. 많은 연주자들의 최근

• 집단과 사회의 가치에 순응하지 않고 오로지 개인의 실존을 고민한 1950년대 미국의 흑인

연주가 최상의 기교로 새로운 스탠더드를 만들고 있기에 이러한 분위기는 참으로 부끄럽다. 데이비드 머리David Murray와 아서 블라이드Arthur Blythe는 각각 테너와 알토로 모든 것을 연주할 수 있음을 보여 주며, 찰리 헤이든과 프레드 홉킨스는 전 시대를 통틀어 가장 위대한 베이스 주자들에 속하며, 토니 윌리엄스Tony Williams와 잭 디조넷Jack DeJohnette 역시 가장 위대한 드러머들이고, 존 힉스John Hicks와 윌리엄 헨더슨은 최상의 피아니스트들이다. 하지만 이러한 최상의 음악적 수준에도 불구하고 재즈는 파커 혹은 콜트레인 시절에 누렸던 흥분된 집중을 다시는 받지 못할 것이다. 콜트레인의 '사운드의 시트sheets of sound'* 스타일은 여전히 막대한 영향력을 주고 있고 어떤 곡에서 젊은 연주자들은 콜트레인 스타일의 솔로를 10분에 걸쳐서 내달리기도 한다. 물론 여기에는 스승과 파로아 샌더스와 같은 가장 탁월한 제자 사이에도 구분이 되는 약간의 느낌이 존재하지만 말이다. 오늘날의 연주를 듣자면, 심지어 감명을 받았을 때조차도 레스터 영이 했던 반응을 보이고 싶은 유혹이 든다. "오, 좋았어……. 그런데 노래 한 곡 불러 주면 안 될까?" 아마도 이 점이 과거 비밥과 그 변형된 음악에 많은 관심이 쏠렸던 이유일 것이다. 아무리 전문적인 연주임에도 오늘날의 비밥은 파커와 길레스피 음악에서 모

* 음정 사이의 공백이 없이 빠른 속도로 촘촘하게 음을 채운 콜트레인의 주법

든 음에 생기를 불어넣어 주던 발견의 감정이 부족하다. 비밥은 공식을 통해 연주하는 음악이 되었고 그 음악의 문법은 계승되었음에도 불구하고 "소년이 창문으로 공을 던진다"와 같은 문장처럼 간단한 것이 되었다. 1940년대에는 그 누구도 이처럼 창문으로 공을 던지지 않았다. 그리고 그때는 그 소리를 들을 때마다 사람들은 짜릿함을 느꼈다. 이제는 그 행위 자체가 더 이상 매력적이지 않다. 여전히 비밥이 흥미롭다면 던진 공은 얼마나 단단하며 창문은 몇 조각으로 깨져 나가는지를 보고 싶을 뿐이다. 오늘날 비밥 연주자들이 최선을 다해 우리에게 보여 주는 것은 공중에서 춤을 추며 흩어지는 유리 조각과 공이 날아간 아름다운 곡선이다. 느린 곡에서 공은 우아하게 튀어 오르고 유리창은 진동할 것이다. 하지만 창문은 깨지지 않은 채 남아 있을 테다.

여전히 드리워져 있는 콜트레인의 긴 그림자. 그리고 비밥의 언어 안에는 여전히 새롭게 말할 수 있는 것이 남아 있을지에 대해 의문이 든다. 그럼에도 이들은 오늘날 재즈 연주자들이 직면한 다음의 보다 큰 질문의 한 부분일 뿐이다. — 재즈에서 새롭고 중요한 작품이란 여전히 남아 있을까?[31] — 지난 100년 동안 재즈가 급진적인 진화를 이룩했음에도, 그러기가 무섭게 청중과 연주자들은 모두 전통 속에서 최근의 흐름을 바라보고 있다. 블룸이 말한 대로 우리는 이것을 "영향력에 대한 열망"이라고 불러야 할까 아니면 생각지도 않

았던 탈근대적 조건의 한 모습으로 일반화해야 할까. 중요한 점은 현재 재즈는 전통의 지배로부터 빠져나올 수 없다는 점이다. "역사 속에서 지속적인 뿌리가 이어져 오고 있는 현재에 있어서 예술가의 모든 행위는 죽은 자의 불멸의 위원회로부터 심사를 받는다"는 미술 평론가 로버트 휴즈Robert Hughes의 지적[32]은 오늘날의 시각 예술가들에게 보내는 적대적인 태도와 마찬가지로(휴즈는 이 현상에 대해 지극히 개탄스러워하고 있다) 오늘날 재즈 음악인들이 처한 기본적인 환경이다. 1960년대의 급진적인 재즈가 전통으로부터 단절하려는 태도로 지배되었다면 1980년대의 신고전주의는 전통을 인정하는 데 관심을 두고 있다. 하지만 이러한 구분은 만들자마자 거의 무너지는 위험에 처했다. 재즈의 전통이란 혁신과 즉흥 연주에 있기 때문에 대담한 우상파괴를 하는 것만큼이나 전통주의 역시 혁신적이라는 주장이 가능하다. 예술이란 대부분 과거에 헌신할 수밖에 없다. 반면에 재즈는 늘 앞만을 바라봤는데 그런 점에서 가장 급진적인 작품은 동시에 종종 가장 전통적이기도 하다(다름 아닌 세기의 전환을 제시했고 그렇게 인식되었던 오넷 콜먼의 음악은 그가 포트워스에서 자라면서 들었던 블루스에 흠뻑 젖어 있다). 어느 쪽이든 모든 종류의 복고주의는 죽음을 맞이한다. 음악에 새로운 생기를 불어넣어야 한다는 원칙과 모순되기 때문이다. 하지만 오늘날 재즈의 발전은 과거를 흡수하는 능력에 의존하고 있으며 가장 모험적인 음악은 전통을 가장 깊게 그리고 폭넓게 파고들 수 있는 음악이다. 이러한 점에서 과거의 많은 음

악인들은 그들이 젊었을 때 가장 중요하고 혁신적인 기여를
만들었던 반면에 우리 시대의 가장 혁신적인 음악인들은 사
십 대에 들어서는 경향을 보이고 있다는 점은 중요하다. 버
드Bird와 디즈가 혁명을 일으키던 당시에 재즈는 여전히 젊
음의 음악이었다. 이제 재즈는 중년에 접어들었고 이 음악을
대변하는 음악인 대부분도 비슷한 나이의 사람들이다.

예를 들어 레스터 보위Lester Bowie와 헨리 스레드길Henry
Threadgill을 보자. 보위가 창단 멤버로 참여했던 아트 앙상블
오브 시카고 시절, 이 밴드는 "위대한 흑인 음악 – 고대에서
부터 미래까지"를 주창했다. 하지만 근자에 그의 밴드 브라스
판타지Brass Fantasy와 함께 노골적으로 덜 실험적인 음악을
작업하고 있는 보위는 완전히 —가벼운 마음으로— 규범을
지키고 있는 중이다.* 보위의 트럼펫은 암스트롱 이후 이 악기
의 역사 전체를 포괄하고 있으며 레퍼토리 역시도 빌리 홀리
데이에서부터 샤데이Sade까지 모두를 끌어들이고 있다. 그는
아트 앙상블과 함께 그의 작품에서 제시한 자유로운 표현을
구사할 때만큼이나 오늘날의 팝송에서도 같은 즐거움을 느낀
다. 그는 평온한 감정에서부터 허허거리는 웃음, 불분명한 음
정의 연결 그리고 절규까지, 모든 음의 공간을 누비고 다녔으
며 그렇게 만들어진 결과물인 이 파스티슈pastiche**는 어쨌든

* 이 글이 쓰였을 때만 해도 보위는 현역 연주자였지만 그는 1999년에 세
상을 떠났다.

우러러 보이면서도 동시에 웃음을 자아낸다(그는 여기에 '진지한 웃음'이라고 이름을 붙였다). 또다시 이 음악은 전통을 유지하고 있다. 훌륭한 솔로는 밴드의 다른 멤버들을 미소 짓게 하며, 위대한 솔로는 그들을 쓰러지게 만든다.

보위의 대가적 기교의 연주는 재즈를 독주자의 예술로 만든 루이 암스트롱을 그 출발점으로 삼고 있다. 반면에 스레드길은 심지어 그 이전으로 거슬러 올라가 그룹사운드를 최고의 가치로 여겼던 암스트롱 이전 시대의 뉴올리언스에 이른다. 보통은 연속적으로 이어지는 솔로가 연속적인 흥분의 정점에 이르지만 스레드길에게 솔로는 이중주나 삼중주 혹은 앙상블 악절에 비해 더 이상 특권을 갖고 있지 않다. 이 앙상블의 짜임새는 재즈에서 일반적이지 않은 육중주 편성 안에서 다양한 순환을 이루며(드럼과 첼로, 첼로와 베이스, 드럼과 드럼, 드럼과 트럼펫, 트럼펫과 베이스와 첼로 등) 지속적으로 변화한다. 그의 작곡의 복잡함과 밀도가 낮은 사운드는 전위적인 음악원만큼이나 재즈의 전통으로부터 빚을 지고 있다는 느낌을 준다.

스레드길과 보위가 시카고의 AACM Association for the Advancement Of Creative Musician(창조적 음악인들의 발전을 위한 모임)에 서로 참여하면서 전통과의 특별한 관계를 구축했다면 마살리스 형제인 윈턴과 브랜퍼드는 그들과는 또 다른, 하

•• 혼성모방 작품

지만 동일하게 전통과 강력한 연관을 상징하는 인물들이다. 1950년대 이후의 재즈는 매우 정신없는 속도로 진화해서 특정 혁신의 가능성은 잠깐 나타나자마자 그 음악은 서둘러 어디론가 가 버렸다. 그러므로 표면적으로는 이미 마무리된 것 같은 실험의 운동장에는 여전히 중요한 가능성들이 남아 있었고 그것이 윈턴과 브랜퍼드가 해 온 것이다. 윈턴은 적어도 《블루스의 장엄함The Majesty Of the Blues》을 발표하기 전까지는 독창적으로 자기만의 것이라고 할 만한 소리를 갖지 못했고 형식적으로도 새로움을 만들지 못한 채 디지와 마일즈의 작품과 사운드를 사용해서 스승들이 할 수 있었던 것 이후의 단계로 진입하고 있었을 뿐이었다. 이러한 연주는 비밥의 전성기 이후부터 오로지 가능했던 일종의 기교적 가능성(보위의 으르렁거리는 그라울growls 사운드와 불분명한 음정을 이어가는 슬러slur 주법도 마찬가지다)을 습득한 결과다. 기교적으로 윈턴은 역사상 최고의 트럼펫 주자 중 한 명임에 틀림이 없으며 라이브 연주에서 그의 연주는 더 없이 신명 난다. 나는 그가 단순히 이전의 것을 반복하고 있다는 일반적인 비판에 동의하지 않지만, 그럼에도 불구하고 윈턴과 존 패디스Jon Faddis(그는 디지의 작품을 생물학적 한계에 도달한 것만 같은 높은 음역에서 연주한다)와 같은 화려한 기교의 연주를 들을 때면 어떤 의심이 슬금슬금 기어 나온다. 앞서서 나는 질문에 답을 하고 그 답이 동시에 새로운 질문을 던지는 방식으로 재즈가 진화했다고 말했다. 패디스와 마살리스 형제는 늘 탁월하게 명징한 대답을 준비해 놓고 있다. 하지만 그들은 많은 질

306

문을 던지지는 않는다.

전통과 관련되어 있지만 앞선 두 경향과는 구분되는 세 번째 경향은 '프리재즈' 혹은 '격렬한' 연주에서 특출했던 연주자들의 작품에서 찾아볼 수 있다. 이들은 현재 훨씬 더 전통적인 형식으로 돌아가고 있는 중이기 때문이다. 데이비드 머리와 아치 셰프와 같은 인물들은 콜트레인이 했던 방식으로 음악적 자유를 위해 싸울 필요가 없었다(콜트레인이 세상을 떠났을 때 머리는 열두 살이었다). 콜트레인이 비밥 형식을 물려받은 것처럼 그들은 프리재즈의 자유로운 표현 공간을 물려받았기 때문이다. 그런데 이제 음악적 발전의 일부분으로, 머리와 셰프는 보다 엄격한 형식으로 돌아가면서 자유로운 블로잉blowing과 열띤 에너지의 시대를 다시 살펴보고 있다. 롤런드 커크는 감옥에 있는 사람이 아니라면 자유를 인식할 수 없다고 냉소적으로 말한 적이 있다. 근자의 재즈 가운데서 최고의 작품 중 다수는 자유를 더 나은 방식으로 이해하기보다는 오히려 자유를 폐기하고 있는 중이다.

1980년대 말 재즈 중 최고의 작품들은 과거에 관한 이 세 가지의 관련 방식 모두를 아우르고 있으며 그런 점에서 레스터 보위, 아서 블라이드, 치코 프리먼, 돈 모예Don Moye, 커크 라이트지Kirk Lightsey, 세실 맥비Cecil McBee가 참여한 올스타 밴드 리더스The Leaders보다 더 좋은 보기는 없을 테다. 만약 재즈의 역사 전체를 돌돌 말아서 공 하나로 만든 다음 눌러서 한 장의 음반으로 찍어 낸다면 그 결과는 아마도 리더스와 유사한 소리가 날 것이다.

시간을 아우르는 음악 통합과 더불어서 지정학적 음악 통합이라는 동일한 경향도 공존하고 있다. 1960년대 음악인들은 명백한 아시아, 아프리카 리듬과 악기를 그들의 음악과 뒤섞는 작업을 더욱 빈번하게 시도했다. 라틴과 아프리카 재즈는 현재 확고한 스타일이지만 가장 개성적이고 독창적인 음악적 비옥화의 일부는 비서구 음악으로부터 최초로 영감을 끌어낸 음악인 중 하나인(파로아 샌더스의 1967년 앨범《완전 일체Tauhid》에서 동양적 블루스인 〈재팬Japan〉을 들어 보라) 샌더스와 돈 체리와 같은 연주자로부터 여전히 나오고 있다. 특히 체리는 계속 진행 중인 창조적인 발전 속에서 놀랄 정도로 월드 뮤직의 비율을 담고 있다. 그는 오넷 콜먼 사중주단의 트럼펫 주자로 프리재즈 영역에서 명성을 쌓아 왔음에도 불구하고 어떤 편성 안에서도 능숙한 연주를 들려주며 레게에서부터 말리와 브라질의 민속음악에 이르기까지 어떠한 스타일에서도 똑같이 편안하게 연주한다. 상시적으로 존재하지는 않음에도, 아마도 세상에서 가장 인상적인 빅밴드라고 할 수 있는 리버레이션 뮤직 오케스트라Liberation Music Orchsestra는 체리와 오랫동안 함께 연주해 온 베이스 주자 찰리 헤이든이 이끌고 있는 밴드로, 이들은 음악 창조를 위해 스페인 내전 시절의 곡들과 혁명가를 끌어들이고 있다. 비록 이 곡들은 아방가르드의 즉흥 정신으로 뒤덮여 있지만 여전히 원곡의 정신에 충실하다.

오늘날 가장 인상적인 재즈 중 일부는 그 형식의 주변부, 그러니까 거의 재즈라고 할 수 없는 일종의 한계 영역에서 발

견된다. 월드뮤직의 틈바구니 속에서 재즈는 다면적 가치의 구성물들을 옮기는 결정적인 힘으로써 명백히 작용하고 있다. 이 관점에서 결정적인 앨범은《꿈의 방목Grazing Dreams》이다. 이 앨범은 누구보다도 콜린 월콧Collin Walcott이 이끌면서 얀 가르바렉Jan Garbarek, 그리고 자연스럽게 돈 체리가 등장한다. 인도 바이올린 주자 샹카르Shankar, 타블라에 자키르 후사인Zakir Hussain, 기타에 존 매클로플린John McLaughlin이 출연했던《샤크티Shakti》*는 더욱 선구적인 전망을 제시하고 있다. 근자에 베이루트의 우드 연주자 라비 아부-카릴Rabih Abou-Khalil은 전통적인 재즈와 아랍 음악을 결합한, 범주를 나눌 수 없는 앨범들을 여러 장 녹음했는데 이 앨범들에서 찰리 마리아노Charlie Mariano와 같은 연주자들이 세계 그 어느 곳에서든 마치 집에 있는 것 같은 편안함을 들려주고 있다(마리아노가 가수 R. A. 라마마니R. A. Ramamani 그리고 카르나타카 퍼커션 칼리지Karnataka College Of Percussion와 함께 녹음한 비범한 앨범들도 언급되어야 한다). 또 한 명의 최고의 우드 연주자인 튀니지 출신의 아누아 브라헴Anouar Brahem은 탁월한 앨범《마다르Madar》에서 얀 가르바렉과 함께 부유하는 듯한, 명상적인 협연을 들려주었다. 아마도 이 앨범은 미래의 음악적 실험에 있어서 가장 풍성하고 창조적인 영역으로 평가받을 것이다.

• 신성한 권능이란 뜻의 산스크리트어

이러한 만남의 다수는 유럽(특히 독일에서)에서 녹음됐
는데, 이는 음악적 가능성을 만들어 가는 것보다는 미국 연
주자들에게 더욱 수용적인 청중을 제공해 주었다는 측면이
중요해 보인다. 잠시 초점을 좁혀서 영국을 보자면, 영국은
세계적인 연주자들과 함께 활동하면서 그들의 지분을 확보
한 다수의 영향력 있는 재즈 음악인들을 배출했다(베이스 주
자 데이브 홀랜드Dave Holland, 바리톤 색소폰 주자 존 서먼John
Surman, 기타리스트 존 매클로플린, 트럼펫 주자 케니 휠러Kenny
Wheeler가 갑자기 떠오른다). 하지만 영국 안에서 이들은 그들
의 음악적 업적을 정당하게 평가받고 있지 못하며, 되레 새
로운 세대의 연주자들에게 빛을 잃고 있는 상태다. 예를 들
어 색소포니스트 코트니 파인Courtney Pine, 앤디 셰퍼드Andy
Sheppard, 토미 스미스Tommy Smith 그리고 스티브 윌리엄슨
Steve Williamson은 오늘날의 재즈계에 강한 인상을 남기고 있
는데 하지만 그들이 국제적으로 지속될 영향력을 남길 것이
라고 말하기에는, 또는 재즈에 대한 최근의 매료가 일시적 유
행 이상이 될 수 있다고 말하기에는 너무 이른 감이 있다.

하지만 유럽 대륙이 재즈의 발전에서 가장 중요하게 기여
한 것은 아마도 연주자보다는 음반 레이블일 것이다(물론 이
러한 지적은 베이스 주자 에버하르트 베버Eberhardt Weber, 트롬
본 주자 앨버트 맹겔스도르프Albert Mangelsdorff, 색소폰 주자 얀
가르바렉과 같은 음악인들의 중요성을 과소평가하려는 것이 아
니다). 이탈리아의 블랙 세인트Black Saint, 독일의 엔자Enja, 덴
마크의 스티플체이스Steeplechase는 미국 음반 산업의 공통된

경향에 의해 결코 생존할 수 없을 것이라고 판단되었던 음악인들에게 일급 연주자라는 중요한 예술적 면허증을 발부한 것이나 다름이 없었다. 하지만 가장 중요한 유럽 레이블은 의심할 여지없이 만프레드 아이허Manfred Eicher의 ECMEdition of Contemporary Music이다. 1950~1960년대의 블루노트Blue Note와 마찬가지로 ECM은 뚜렷이 구별되는 그들만의 사운드를 발전시켰고 그것은 실제로 하나의 음악적 스타일이 될 조짐을 보였다. 이 음반사의 카탈로그는 상당수의 미국 음악인들을 포함하고 있음에도 불구하고 독자적인 유럽 음악이라는 인상을 준다.[33] 비록 때때로 앰비언트 뮤직Ambient Music*에 살짝 생기를 불어 넣은 음악이라는 부당한 비판을 받기도 하지만(이러한 비판은 아트 앙상블과 잭 디조넷의 최고 작품들 중 몇 장이 ECM을 통해서 만들어졌다는 사실을 잊고 있다), ECM 사운드는 데이브 홀랜드의 첼로 독주, 랠프 타우너Ralph Towner의 무반주 기타, 아울러 가장 대표적인 키스 자렛의 피아노 독주 녹음의 다수를 만들어 냈다. ECM 음악에 관한 가장 흥미로운 것은 오늘날의 재즈를 지배하고 있는 역사적 무게, 영향력의 열망에서 거의 자유롭게 벗어나 있다는 점이다. 그리고 이 점을 자렛 이상으로 완벽하게 보여 주고 있는 예는 없다. 의미심장하게도 자렛은 미국 재즈 음악인 가운데 가장

* 음색과 분위기를 강조한 음악. 보통 정적이며 명상적인 분위기를 강조한다.

유럽적인 인물이며 유럽의 고전음악에 가장 깊은 영향을 받은 연주자다(그는 바흐J.S. Bach의《평균율 클라비어 작품집》을 ECM에서 녹음하기도 했다). 그는 릴케와 리스트Franz Liszt의 상속인이면서(릴케의 연작시 『오르페우스에게 바치는 소네트 Sonnets to Orpheus』 중 일부는 웅장하면서도, 부수적이지만, 전적으로 비서구적인 자렛의 앨범《스피릿Spirits》의 슬리브 노트에 실려 있다) 동시에 빌 에반스 또는 버드 파월의 후계자이며 최근의 독주 작품의 많은 부분에서 리듬과 즉흥 연주에 대한 흔들리지 않는 헌신을 담으면서, 블루노트blue note*에 대한 어떤 첨가도 없이 자신을 재즈의 전통 안에 위치시킨다. 최상의 작품들에서 자렛은 그의 음악 속에 떠다니는 모든 종류의 음악들을 섭렵하되 아무런 의식적 노력이나 부담감 없이 이질적인 영향들을 결합한다. 그는 창작 과정에서 자신만의 방식을 취할 때면 마음을 깨끗하게 비워 놓은 상태에서 음악이 단순히 그를 통과해 나가는 것처럼 보인다. 스레드길과 보위의 음악을 듣는 즐거움은 공통의 음악적 유산의 여러 측면을 가지고 얼마나 다르게 그것들을 조합하는가, 그 차이의 크기를 인식하는 것이라면, 반면에 자렛의 음악을 듣는 즐거움은 심지어 상이한 음악적 자료들이라고 할지라도 그것이 하나로 모인 음악에서 파생되는 것이며 그 본질은 전적으로 설명 불가능한 자렛의 천재적 즉흥성에 있다. 신비하고 시대를 초월한.

* 재즈에서 즐겨 사용하는 블루스 음계

존 버거는 "하나의 음악이 시작되는 순간은 모든 예술의 본성에 대한 실마리를 제공한다"라고 썼다.[34] 버거가 공식화한 것이 제시하는 힘, 다시 말해 "앞서 존재했던 무수한, 인식하지 못했던 고요와 비교했을 때 발생한 순간의 모순"은 자렛이 손가락으로 건반을 건드렸을 때만큼 강렬하게 느끼게 하는 것은 없다. 알프레드 브렌델Alfred Brendel이 슈베르트를 연주하기 시작할 때, 그 순간의 느낌을 고려한다고 하더라도 그것은 자렛이 즉흥 연주를 시작할 때만큼 강렬하지는 못하다. 왜냐하면 설사 우리가 어떤 곡을 이전에 들어 본 적이 없다고 하더라도 우리는 그 곡이 창조되는 것이 아니라 재창조되고 있고 그것을 목격한다는 사실을 알고 있기 때문이다. 다른 말로 하자면 우리는 스타이너가 말하는 원초의 공화국republic of the primary*이 제거된 무대에 있는 것이다. 특별하게도 창조의 순간을 목격하고 있다는 느낌은 자렛의 음악적 과정에서는 거의 사라지지 않는다. 자렛의 음악에서 끊임없는 창조는 버거가 말한 '순간'을 의미하며 그것은 음악이 지속되는 매 순간 속에 담겨 있다. 시간이 그의 음악을 직접 생성하고 있다는 느낌이 이토록 피부에 와 닿는 이유는 이 때문이다. 혹은 오히려 눈 내리는 것이 소리를 발생하는 것처럼 그의 음악이 시간을 발생하는 것일 수도 있다. 일반적으로 감지할 수 있는 존재보다도 눈에 띄는 부재가 더욱 강렬한 느낌을 주는 것

* 평론, 해석이 아닌 원래의 창작이 만들어 낸 세계

처럼 말이다.[35]

<div style="text-align:center">6</div>

자렛은 특별하며 그래서 우리는 그를 듣는 경험을 한다. 다른 측면에서 보자면 오늘날의 감상자들은 동시대의 연주자들과 비슷한 문제에 직면하고 있다. 요즘의 재즈 앨범을 플레이어에 걸어 놨을 때, 다시금 블룸을 인용하자면 "우리는 가급적이면 독창적인 목소리를 듣는다. 만약 그 목소리가 그의 선배들, 동료들과 그다지 차이가 나지 않는다면, 그 목소리가 말하려고 하는 바가 무엇이든 상관없이 우리는 듣기를 멈춘다."[36]

　　재즈의 경우 이 점은 아마도 오늘날의 연주자들보다도 과거의 대가들에게 강하게 적용될 것이다. 호르헤 루이스 보르헤스Jorge Luis Borges는 이제는 『율리시스Ulysses』*가 『오디세이아』**보다도 먼저 나온 것처럼 보인다고 지적했는데 ―왜냐하면 우리는 『율리시스』를 더 먼저 보게 되므로― 정확하게 같은 이치로 사람들은 마일즈를 암스트롱보다 먼저, 콜트레인을 호킨스보다 먼저 듣고 있다. 재즈에 입문한 사람이라면 보

•　　제임스 조이스James Joyce의 1922년 소설

••　　호메로스의 기원전 700년경의 서사시

통 어느 지점에서 빠지게 되고(《카인드 오브 블루Kind Of Blue》
는 그 출발점으로 자주 꼽히지만 많은 사람들은 점점 더 존 존
John Zorn과 코트니 파인을 꼽게 될 것이다) 그곳에서 앞으로,
뒤로 확장해 간다. 하지만 재즈란 연대기적으로 듣는 것이 최
선의 방법이란 점에서 이는 애석한 일이다(파로아 샌더스의 비
명을 거쳐서 우리가 파커의 연주에 도달한다면 그 연주도 덜 놀
랍게 들린다). 더 일반적으로 말하자면, 설령 사람들은 옛 대
가들의 음반을 실제로 들은 적이 없더라도 우연히 접한 거의
모든 재즈곡에서 루이 암스트롱, 레스터 영, 콜먼 호킨스, 아
트 테이텀, 버드 파월을 듣게 된다. 어쩌다가 버드 파월의 음
악에 관심이 생긴 경우에도 그가 그렇게 특별한지를 느끼기
는 어렵다. 그 역시 다른 피아니스트들과 비슷하게 들리기 때
문이다(실제로 그 이유는 다른 모든 피아니스트가 버드 파월처
럼 연주하기 때문이지만). 과거와 관련을 맺는 긍정적인 측면
은 전통 속으로 깊이 들어갈수록 전진하면서 더 많은 발견의
항해를 할 수 있다는 점이다. 그래서 강의 출구를 따라가는
것 대신에 강의 근원을 추적해 가는 것이다. 더 깊이 거슬러
올라갈수록 우리는 앞서간 사람들의 특별한 성질을 인식할
수 있다. 고조할아버지의 사진을 보면서 그의 얼굴에서 나타
나는 손자들의 근원을 인식하는 것과 비슷하다.

전통이 지속적으로 미치는 영향은 음악의 진화와 발전을
통해 과거의 대가들이 존재하고 있음을 보장해 준다. 한편으
로 옛 음반들은 디지털로 새롭게 마스터링되고 새로운 소리
로 재포장되어 새로운 녹음처럼 보인다. 가장 새로운 사운드

의 음악 중 일부는 과거의 음악에 흠뻑 젖어 있기도 하다. 전진과 후진에 대한 생각, 과거와 현재, 옛것과 새로운 것에 대한 감각이 영구히 지속되는 오후의 황혼 속에서 서로 녹아들기 시작한 것이다.

감사의 말

이 책은 다음 분들로부터 빚을 졌다. 스위트 배질Sweet Basil 의 호스트 리폴트Horst Liepolt, 클럽 블루노트의 댄 멜닉Dan Melnick, 니팅 팩토리의 마이클 도프Michael Dorf, 카를로스 I Carlos I의 라파엘Raphael, 판타지Fantasy의 테리 힌트Terri Hinte, 애틀랜틱의 디디에 도이치Didier Deutsch, 블루노트 레코드의 밀핸 고르키Milhan Gorkey, CBS의 테레사 브릴리Theresa Brilli, MCA의 르니 포스터Renee Foster와 마이클 리딩Michael Reading, BMG의 마릴린 리프시어스Marilyn Lipsius, 인디아 내비게이션 의 밥 커민스Bob Cummins, 테레사의 앨런 피트먼Allen Pitman, 모자이크Mosaic의 찰리 로리Charlie Laurie, 폴리그램의 마이 크 윌피제스키Mike Wilpizeski, 사보이Savoy의 바니 필즈Barney Fields, 서니사이드Sunnyside의 프랑수아 잴러케인Francois Zalacain, 블랙 세인트의 조바니 보난드리니Giovanni Bonandrini, 엔자, ECM, 스토리빌의 언론 홍보팀.

아울러 산드라 하디Xandra Hardie, 프랜시스 코디Frances Coady, 파스칼 카리스Pascal Cariss에게도 감사드린다. 나의 초

고를 읽어 주고 몇 가지 유용한 제안을 해 줬던 이언 카, 그리고 후기를 위해 지도와 더불어 자료 조사를 도와준 크리스 미첼Chris Mitchell, 음악적 열정을 선사해 준 찰스 드 레데스마Charles De Ledesma에게 감사의 말씀을 전한다.

주

1 George Steiner, 『*Real Presences*』 (Chicago: University Of Chicago Press, 1989), p.4

2 같은 책, p.8

3 같은 책, p.11

4 같은 책, p.17

5 같은 책, p.21

6 A. B. Spellman, 『*Four Lives in the Bebop Business*』 (New York: Limelight, 1985), p.209에서 인용.

7 Steiner, 『*Real Presences*』, p.20

8 T. S. Eliot, 「Tradition and the Individual Talent」, 『*Selected Prose*』 (New York: Harcourt, Brace, 1975), p.44

9 Theodor Adorno, 『*Aesthetic Theory*』 (London: Routledge & Kegan Paul, 1984), p.249

10 Ira Gitler, 『*Swing to Bop: An Oral History Of The Transition in Jazz in the 1940s*』 (New York: Oxford University Press, 1985), p.56

11 Nat Shapiro와 Nat Hentoff, 『*Hear Me Talkin' To Ya*』 (New York: Dover Press, 1955), p.37

12 Harold Bloom, 『*The Anxiety Of Influence*』 (New York: Oxford University Press, 1973), p.141

13 월리스 스티븐스Wallace Stevens와 존 애시베리John Ashbery에 대한 블룸의 언급을 참조하라. 같은 책, p.142

14 다양한 연주자들이 만난 숫자는 대단하다. 하지만 당연히, 성사되길 기대했지만 이뤄지지 않은 음악적 만남도 많다. 조니 디 아니가 함께한 파로아 샌더스, 디아니와 자렛, 아트 페퍼와 자렛……. 하지만 이와 같은 음악인들의 결과물은 너무도 광범위하게 남아 있어서 이러한 만남이 어떤 소리를 낼지 상상하기는 어렵지 않다. 이 과제는 미래 테크놀로지의 몫일까?

15 재즈에 관한 일급의 글은 아마도 소수 있을 것이다. 하지만 사진 작가가 제공한 것보다 더 훌륭한 예술적 양식을 지닌 글은 거의 없었다. 재즈 음악가들의 사진은 예술이 실제로 탄생하는 순간에 참여하고 있는 사람들의 모습을 포착한 유일한 사진 증거다. 배우, 가수, 혹은 클래식 음악가들이 예술가가 아니라는 말을 하려는 것이 아니다. 그들의 혁신적이고 독창적인 작품은 본질부터 해석적이다. 물론 피아노 앞에 앉아 있는 작곡가, 이젤 앞에 앉아 있는 화가, 책상에 앉아 있는 작가들의 사진이 있다. 하지만 이 사진들은 대부분 포즈를 취하고 있다. ―책상, 이젤 혹은 피아노는 도구이기보다는 기둥이다.― 반면에 연주 중인 재즈 음악가의 사진은 우리를 예술적 창조 행위에 가까이 다가가도록, 혹은 그 본질을 간접 체험하도록 만든다. 마치 육상선수의 사진이 달리는 행위에 근접시켜 주는 것처럼. 혹은 그 본질을 간접 체험시켜 주는 것처럼.

16 Fredrick Jameson, 『*Marxism and Form*』 (Princeton: Princeton University Press, 1971), p.14에서 인용.

17 같은 책, p.14

18 Spellman,『*Four Lives in the Bebop Business*』, p.102에서 인용.

19 Eric Hobsbawm, 『*The Jazz Scene*』 (New York: Pantheon, 1993), p.219 (이 책은 원래 프랜시스 뉴턴Francis Newton이란 가명으로 출판되었다.)

20 같은 책, p.219

21 Nat Shapiro와 Nat Hentoff, 『*Hear Me Talkin' To Ya*』, p.385

22 예를 들어 Spellman이 『*Four Lives in The Bebop Business*』에 밝힌 허비 니컬스Herbie Nichols에 관한 설명(pp.153~177)과 Shapiro와 Hentoff의 『*Hear Me Talkin' To Ya*』에 실린 조 '킹' 올리버Joe 'King' Oliver가 누이에게 보낸 편지(pp.186~187)를 참조하라.

23 Alan Lomax, 『*Mr. Jelly Roll*』 (Berkley: University Of California Press, 1950), p.60에서 인용.

24 Ted Gioia, 『*The Imperfect Art*』 (New York: Oxford University Press, 1988), p.128을 참조하라.

25 Nat Shapiro와 Nat Hentoff, 『*Hear Me Talkin' To Ya*』, p.405에서 인용.

26 『*Aesthetic Theory*』, p.36에서 인상주의 시대의 피사로Pissaro에 대한 아도르노의 설명을 참조하라.

27 Gioia, 『*The Imperfect Art*』, p.72를 참조하라.

28 Nat Hentoff의 「The Truth Is Marching In: An Interview with Albert Ayler and Don Ayler」, 『*DownBeat*』 (November 17, 1966)에서 인용.

29 John Coltrane의 앨범 《*Live at the Village Vanguard Again!*》 (Impulse)에 실린 Nat Hentoff의 슬리브 노트에서 인용.

30 Val Wilmer, 『*As Serious As Your Life*』 (New York: Serpent's Tail, 1992), p.42에서 인용.

31 Bloom, 『*The Anxiety of Influence*』, p.148을 참조하라.

32 Robert Hughes, 『*Nothing If Not Critical*』 (New York: Alfred A. Knopf, 1990), p.402

33 ECM이 서구 음악인들과 비서구 음악인들의 조우 그리고 그들의 음악적 형식의 조우를 위한 맥락을 준비해 왔다는 점은 반드시 지적되어야 한다. 샹카르, 콜린 월콧, 자키르 후사인, 나나 바스콘셀로스Nana Vasconcelos가 출연했던 뛰어난 음반들은 그 예다.

34 John Berger, 『*The White Bird*』 (London: Chatto/ Tigerstripe, 1985)에 실린 「The Moment Of Cubism」, p.186

35 침묵의 언급은 자렛 이외에도 그 타당성을 제시한다. 마일즈 데이비스와 짧은 기간 연주한 뒤로 자렛은 그 시절의 전기 악기들과 상반된 어쿠스틱 사운드에 헌신하는 모습에서 흔들림이 없었다. 전기 악기는 소음과의 관련 속에서 ─소음의 성질에 가담하면서─ 자신을 규정하고 있고 어쿠스틱 악기는 침묵과의 관련 속에서 ─침묵의 성질에 가담하면서─ 자신을 규정하고 있기 때문이다. 그러한 이유로 어쿠스틱 악기는 항상 더욱 순수한 성격을 갖게 될 것이다. 찰리 헤이든의 앨범《침묵Silence》(이 앨범에는 쳇 베이커, 엔리코 피에라눈치Enrico Pieranunzi 그리고 빌리 히긴스Billy Higgins가 함께한다)에서 타이틀곡은 이 점을 아름답게, 부서지는 것처럼 정확하게 들려주는 곡이다.

36 Bloom, 『*The Anxiety Of Influence*』, p.148

참고 자료

음악가에 관한 인용문의 대부분은 재즈에 관한 여러 책에 실린 내용을 옮겼다. 책 전체에서 한 개의 인용문 혹은 세부 사항을 옮겼을 때 그것들이 실린 기사 혹은 논문 제목은 언급하지 않았다. 전체적으로 기록된 자료보다 사진에 의존했는데 특히 캐럴 리프, 윌리엄 클랙스턴, 크리스터 랜더그렌Christer Landergren, 밀트 힌턴, 허먼 레너드, 윌리엄 고틀리브William Gottlieb, 밥 페런트Bob Parent, 찰스 스튜어트Charles Stewart 작품들이 도움을 주었다.

레스터 영

군 법정 기록문서

John McDonough, 「The Court-Martial of Lester Young」, 『*DownBeat*』, January 1981, p. 18

『*DownBeat*』 1959년 4월 30일 자에 실린 Robert Reisner의 기사

앨빈 호텔에서 레스터 영을 찍은 Dennis Stock의 유명한 사진들은 가장 큰 도움을 주었다.

텔로니어스 멍크

Nat Hentoff의 선명한 글이 담긴 『*The Jazz Life*』 (New York: Dial Press, 1961)

『*Jazz Masters of the 50s*』(New York: Macmillan, 1965)에 실린 Joe Goldberg의 글

『*Jazz People*』(London: Allison & Busby, 1970)에 실린 Val Wilmer의 글

Steve Lacy, Charlie Rouse 등이 멍크에 대해서 전한 언급들을 실은 글.

가장 풍부한 자료는 Charlotte Zwerin이 멍크의 동영상 자료들을 기막히게 편집한 ⟨*Thelonious Monk: Straight No Chaser*⟩* —내가 본 것 중 재즈 음악가에 관한 최고의 영화다.

버드 파월

버드랜드에서의 일화들은 Ross Russell의 기억을 담은 『*Bird Live*』(London: Quartet, 1973), Miles Davis가 Quincy Troupe와 함께 쓴 『*Miles: The Autography*』(New York: Simon & Schuster, 1989)**

⟨The Glass Enclosure⟩에 관한 언급은 베토벤의 피아노 소나타 29번 B플랫 장조 작품 106 ⟨Hammerklavier⟩에 관한 Friedrich W. Nietzche의 글에서 발췌했다. 그의 저서 『*Human All To Human*』(Cambridge: Cambridge University Press, 1986) p.91에 실림.***

Dennis Stock은 버드 파월에 관한 최고의 사진들을 찍었다. 하지만 나는 이 책의 초고를 쓸 때까지 그 사진들을 보지 못했다.

벤 웹스터

John Jeremy의 다큐멘터리 영화 ⟨*The Brute and the Beautiful*⟩

* 국내에는 제목 ⟨델로니오스 몽크⟩로 소개되었다

** 국내 출간 제목은 『마일스 데이비스』, 성기완 옮김, 집사재

*** 위의 책 『인간적인 너무나 인간적인』은 국내에 여러 번역본이 나와 있다

Nat Shapiro와 Nat Hentoff, 『*Hear me Talkin' to Ya*』(New York: Dover Press, 1955)

찰스 밍거스

『*New York Tribune*』(November 1, 1964)에 실린 Bill Whitworth 의 글

Brian Priestly의 꼼꼼한 저서 『*Mingus: A Critical Biography*』 (New York: Da Capo, 1984)

Mingus의 자서전 『*Beneath the Underdog*』(New York: Alfred A. Knopf, 1971)

Janet Coleman과 Al Young의 회고록 『*Mingus/ Mingus*』 (Berkley: Creative Art Books, 1989)

쳇 베이커

그에 관한 자료들은 출처가 불분명하거나 시각적인 것이다.

수백 장의 사진들과 Bruce Weber의 다큐멘터리 〈*Let's Get Lost*〉

아트 페퍼

가장 유용한 자료는 그의 자서전 『*Straight Life*』(New York: Schirmer, 1979). 그의 부인 Laurie와 함께 쓴 이 자서전은 페퍼의 삶을 이해하기 위해서는 없어서는 안 될 자료이며 재즈에 관심이 있는 사람이라면 누구나 매혹될 책이다. 페퍼에 관한 나의 글에서 첫 번째, 네 번째, 다섯 번째 부분은 그의 자서전이 간략하게 언급한 내용들을 바탕으로 했다.

나는 또한 Don McGlynn의 최고의 다큐멘터리 〈*Art Pepper: Notes of Jazz Survivor*〉에서도 내용을 빌려 썼다.

듀크 엘링턴과 해리 카니

Derek Jewell, 『*Duke: A Portrait Of Duke Ellington*』(New

York: Norton, 1980)

Stanley Dance, 『*The World Of Duke Ellington*』 (New York: Scribner's, 1970)

 James Lincoln Collier, 『*Duke Ellington*』 (New York: Oxford University Press, 1987)

 『*Ecstasy at the Onion*』 (New York: Oxford University Press, 1971)에 실린 Whitney Balliet의 글

 Duke Ellington, 『*Music Is My Mistress*』 (New York: Doubleday, 1973)

 Mercer Ellington이 Stanley Dance와 함께 집필한 『*Duke Ellington in Person*』 (Boston: Houghton Mifflin, 1978)

페퍼의 약점과 베이커의 연약함에 관한 언급은 Adorno가 베를렌Paul Verlaine과 젊은 시절의 브람스Johannes Brahms에 대해 각각 『*Aesthetic Theory*』 (London: Routlege & Kegan Paul, 1984)에서 언급한 내용을 빌려온 것이다.* 그건 그렇고, 『*Prism*』에 실린 아도르노의 에세이 「Perennial Fashion: Jazz」는 정말로 바보 같은 글이었다.

 정보를 찾기 위해 내가 늘 처음으로 뒤진 책은 Ian Carr, 『*Digby Fairweather*』 그리고 Brian Priestly가 함께 쓴 『*Jazz: The Essential Companion*』 (London: Grafton, 1987)이었으며 무미건조하지만 유용한 정보를 담은 Barry Kernfeld 편집의 『*New Grove Dictionary Of Jazz*』 (New York: Grove's Dictionary Of Music, 1988)는 나로서는 즐겁게 읽은 책이다.

* 아도르노의 저서는 국내에서 『미학이론』(홍승용 옮김, 문학과지성사)으로 출간되었다.

추천 음반

A

해당 연주자가 리더로서 참여한 음반만을 골랐다.

Lester Young

The Lester Young Story (CBS)

Pres in Europe (Onyx)

Lester Leaps Again (Affinity)

Live in Washington D.C. (Pablo)

Lester Young & Coleman Hawkins, *Classic Tenors* (CBS)

Thelonious Monk

Genius Of Modern Music Vol, 1, 2 (Blue Note)

Alone in San Francisoco

Brilliant Corners

With John Coltrane

Monk's Music

Misterioso (이상 Riverside)

The Composer

Underground

Monk's Dream (이상 Columbia)

The Complete Black Lion/ Vogue Recordings (Mosaic)

Bud Powell

The Amazing Bud Powell Vol. 1, 2

The Scene Changes

Time Waits (이상 Blue Note)

The Genius Of Bud Powell

Jazz Giant (이상 Verve)

Time Was (RCA)

Ben Webster

No Fool, No Fun

Makin' Whoopee (이상 Spotlite)

Coleman Hawkins Encounters Ben Webster

King Of The Tenors (이상 Verve)

See You At The Fair (Impulse)

At Work in Europe (Prestige)

Ben Webster Plays Ballads

Ben Webster Plays Ellington (이상 Storyville)

Live at Pio's (Enja)

Live in Amsterdam (Affinity)

Charles Mingus

Blues and Roots

The Clown

Live at Antibes

Oh Yeah

Pithecanthropus Erectus

Three or Four Shades Of Blues (이상 Atlantic)

Tijuana Moods (RCA)

The Black Saint And the Sinner Lady

Charles Mingus Plays Piano (이상 Impulse)

Ah-Um (CBS)

At Monterey

Portrait (이상 Prestige)

Abstraction

New York Sketchbook (이상 Affinity)

Complete Candid Recordings (Mosaic)

In Europe Vol. 1, 2 (Enja)

Live in Châteauvallon

Meditation (이상 INA)

Chet Baker

Chet

In New York

Once Upon a Summertime (이상 Riverside)

The Complete Pacific Jazz Studio Recordings with Russ Freeman (Mosaic)

Chet Baker and Crew (Pacific)

When Sunny Gets Blue (Steeplechase)

Peace (Enja)

Chet Baker and Art Pepper, *Playboys* (Pacific)

Art Pepper

Live at the Village Vanguard (Thursday, Friday and Saturday)

Living Legend

Art Pepper Meets the Rhythm Section

No Limit

Smack Up

The Trip (이상 Contemporary)

Today

Winter Moon (Galaxy)

Modern Art

The Return Of Art Pepper (Blue Note)

Blues for the Fisherman - 이 음반은 Micho Leviev Quartet 의 이름으로 발매됐다. (Mole)

B
전통, 영향 그리고 혁신

Rabih Abou-Khalil

Al-Jadida

Blue Camel

Tarab

The Sultan's Picnic (이상 Enja)

Art Ensemble Of Chicago

Nice Guys

Full Force - 〈Charlie M〉 수록

Urban Bushman (이상 ECM)

Message to Our Folks (Affinity)

Naked (DIW)

Albert Ayler

Love Cry (Impulse)

Vibrations - Don Cherry 협연 (Freedom)

Lester Bowie's Brass Fantasy

The Great Pretender

Avant-Pop

I Only Have Eyes For You (이상 ECM)

Serious Fun (DIW)

Don Cherry

Brown Rice

Multikulti (A&M)

El Coazón - Ed Blackwell 협연

Codona

Codona 2

Codona 3 - Nana Vasconcelos, Collin Walcott 협연 (이상 ECM)

Ornette Coleman

The Shape Of Jazz To Come

Chane Of the Century

Free Jazz - Don Cherry, Charlie Haden, Ed Blackwell 협연 (이상 Atlantic)

John Coltrane

Giant Steps

The Avant-Garde - Don Cherry 협연

My Favorite Things

Olé (이상 Atlantic)

Africa/ Brass

Live at the Village Vanguard

Impressions

Coltrane

Duke Ellingtn and John Coltrane – 〈Take The Coltrane〉
수록

A Love Supreme

First Meditation (for Quartet)

Ascension

Sun Ship

Meditations

Live in Seattle

Live at the Village Vanguard Again!

Live in Japan Vol. 1, 2 – 〈Peace on Earth〉 수록 (이상
Impulse)

Miles Davis

Round About Midnight

Milestones

Kind Of Blue

Sketches Of Spain (이상 Columbia)

Jack DeJohnette

Special Edition – Arthur Blythe, David Murray 협연

New Directions

New Direction in Europe – 위의 두 장 모두 다 Lester Bowie
가 협연 (이상 ECM)

Johnny Dyani

Song for Biko – Don Cherry 협연

Witchdoctor's Son (이상 Steeplechase)

Duke Ellington

Black, Brown and Beige (RCA)

Duke Ellington Meets Coleman Hawkins (Impulse)

Money Jungle - Max Roach, Charles Mingus 협연 (Blue Note)

Jon Faddis

Into the Faddisphere (Epic)

Jan Garbarek

Madar - Anour Brahem, Shaukat Hussain 협연 (ECM)

Charlie Haden

Silence - Chet Baker 협연 (Soul Note)

Charlie Haden and the Liberation Music Orchestra (Impulse)

Ballad Of the Fallen (ECM)

Dream Keeper (Blue Note)

Zakir Hussain

Making Music - John McLaughlin, Haraprasad Chaurasia, Jan Garbarek 협연 (ECM)

Keith Jarrett

Facing You

Köln Concert

Sun Bear Concerts

Concerts

Paris Concert

Spirits - 독주 음반

Vienna Concert

Eyes Of the Heart

The Survivor Suite − Charlie Haden, Paul Motian, Dewey Redman 협연

Belonging

My Song

Personal Mountains − Jan Garbarek, Palle Danielsson, John Christensen 협연

Changeless

The Cure

Bye Bye Blackbird − Jack DeJohnette, Gary Peacock 협연 (이상 ECM)

The Leaders

Mudfoot (Black Hawk)

Out Here Like This

Unforeseen Blessings (이상 Black Saint)

Charlie Mariano

Jyothi (ECM)

Live (Verabra)

− 두 앨범 모두 Karnataka College of Percussion, R.A. Ramamani 협연

John McLaughlin

Shakti − Shankar, Zakir Hussain 협연 (CBS)

Wynton Marsalis

Live at the Blues Alley

The Majesty Of the Blues (이상 CBS)

David Murray

Flowers for Albert

Live at the Lower Manhattan Ocean Club – Lester Bowie 협연 (이상 India Navigation)

Ming

Murray's Steps

Home

The Hill (이상 Black Saint)

Ming's Samba (CBS)

Old and New Dreams (Don Cherry, Charlie Haden, Ed Blackwell, Dewey Redman)

Old and New Dreams (Black Saint)

Old and New Dreams

Playing (이상 ECM)

Sonny Rollins

All The Things You Are – Coleman Hawkins 협연 (Blue Bird)

East Broadway Run Down – Jimmy Garrison, Elvin Jones 협연 (Impulse)

Tenor Madness – John Coltrane 협연 (Prestige)

Pharoah Sanders

Karma

Tauhid – 〈Japan〉 수록 (이상 Impulse)

A Prayer Before Dawn – 〈Living Space〉 수록

Journey To The One

Hear Is a Melody

Live (이상 Theresa)

Moonchild (Timeless)

Shakar

Song for Everyone – Jan Garbarek, Zakir Hussain, Trilok Gurtu 협연 (ECM)

아울러 John McLaughlin의 음반들을 참조할 것

Archie Shepp

Fire Music (Impulse)

Goin' Home – Horace Parlan 협연 (Steeplechase)

Steam

Soul Song (Enja)

Henry Threadgill

Easily Slip into Another World

Rag

Bush And All

You Know The Number (이상 Novus)

Collin Walcott

Grazing Dreams – Palle Daniellson, Jon Abercrombie, Dom Um Romao, Don Cherry 협연 (ECM)

아울러 Don Cherry, Nana Vasconcelos가 함께한 Codona 앨범들을 참조할 것